V 2594. (L'Atlas est f. V 2594.)
Sc. 1. Sc. 2.

23082

TRAITÉ DU DESSIN

ET DU LEVÉ

DU

MATÉRIEL D'ARTILLERIE

LAGNY. — Imprimerie de GIROUX et VIALAT.

TRAITÉ DU DESSIN
ET DU LEVÉ
DU
MATÉRIEL D'ARTILLERIE
OU
APPLICATION DE LA SCIENCE DU DESSIN GÉOMÉTRIQUE AU FIGURÉ DES BOUCHES A FEU, AFFUTS, CAISSONS, VOITURES, MACHINES, ETC., DE L'ARTILLERIE

OUVRAGE PARTICULIÈREMENT DESTINÉ A L'ENSEIGNEMENT DANS LES ÉCOLES ROYALES D'ARTILLERIE PRUSSIENNE

PAR M. BURG
CAPITAINE D'ARTILLERIE ET PROFESSEUR A L'ÉCOLE ROYALE DE L'ARTILLERIE ET DU GÉNIE

DEUXIÈME ÉDITION
Complètement revue et augmentée

AVEC ATLAS

Traduite de l'allemand

PAR RIEFFEL
PROFESSEUR DE SCIENCES APPLIQUÉES A L'ÉCOLE D'ARTILLERIE DE VINCENNES

PARIS
LIBRAIRIE MILITAIRE, MARITIME ET POLYTECHNIQUE
DE J. CORRÉARD,
LIBRAIRE-ÉDITEUR ET LIBRAIRE-COMMISSIONNAIRE,
1, rue Christine
—
1848

PRÉFACE DE L'AUTEUR.

Cette seconde édition de mon *Instruction sur le dessin et le levé du matériel de l'artillerie*, peut être regardée, relativement à la première, comme un ouvrage tout différent; elle en diffère, en effet, et par la nature des sujets qui y sont traités, et par la manière dont ils l'ont été; le choix même des exemples y est à tel point changé, que presque tous ont été pris dans notre *Nouveau matériel d'artillerie de campagne*, adopté en 1842.

Cependant la division de l'ouvrage est restée la même, parce que c'est celle qui était indiquée par la nature même du sujet, c'est-à-dire par la nature de l'enseignement qu'il s'agissait d'exposer. Dans la *première partie*, je traite du *Dessin;* dans la *seconde*, du *Levé* des objets d'artillerie. L'ouvrage embrasse d'ailleurs tous les principes et toutes les règles relatifs à la matière.

La *première partie* n'est, à proprement parler, qu'une continuation de mon *Traité du dessin géométrique*, car elle est une application continuelle au dessin des objets d'artille-

rie, des théories générales dont cet ouvrage s'occupe ; ne faisant pour ainsi dire que montrer de quelle manière le dessinateur doit s'y prendre, dans les différents cas de la pratique, pour effectuer sur le papier, en se conformant aux règles générales, d'abord la projection linéaire, et ensuite les effets d'ombre et de lumière du corps ou du système de corps à représenter. Que si les exemples choisis pour nos applications se bornent aux seules bouches à feu de l'artillerie de campagne, à l'affût de 6, à l'avant-train de campagne, au caisson, et au mortier de 7, c'est qu'il est évident pour nous que toutes les explications données à propos de ces exemples particuliers, ainsi que la manière dont les dessins y relatifs ont été discutés et traités, peuvent s'étendre aux dessins d'autres bouches à feu, affûts, avant-trains, voitures, etc., d'artillerie. Et en effet, nous affirmons qu'il n'est pas de dessinateur intelligent, ayant compris les théories développées dans le *Traité du dessin géométrique*, et les explications spéciales contenues dans le présent volume, qui, après avoir pris la peine de réfléchir avant de se mettre à l'œuvre, ne se sente bientôt en état de dessiner facilement, et comme il faut, tous autres objets du matériel d'artillerie que ceux qui sont ici représentés, quels que soient les aspects sous lesquels il aura à les dessiner, les profils ou coupes qu'il aura à figurer. La raison en est que les principes et les règles servant de bases aux opérations à faire, restent en général les mêmes; que de simples différences dans les dimensions n'apportent aucun changement essentiel dans le mode de représentation ; et qu'à l'égard des modifications résultant des différences dans les formes, elles ne donnent lieu, dans le plus grand nombre des cas, qu'à des difficultés très faciles à surmonter. Ainsi, pour qui sait faire, d'après les règles et les principes de la géométrie descriptive et de la construction des ombres, le dessin d'un certain affût vu d'une certaine

manière, il n'y aura nulle difficulté sérieuse à exécuter, non-seulement celui de tout autre affût du même système que le premier, mais même celui d'un affût construit dans un système tout différent. Un dessinateur, pénétré de la théorie de son art, trouvera bientôt dans la masse de ses connaissances acquises, les procédés qu'il aurait à employer pour exécuter son dessin, conformément aux conditions demandées, quelque différence qu'il y eût entre la forme du nouvel affût, et celle de l'affût qu'il aurait appris à dessiner. Il est évident, d'ailleurs, que ce que nous venons de dire d'un affût, peut s'appliquer aussi aux objets d'artillerie d'une autre nature, et, en généralisant, l'on peut en conclure que quiconque a dessiné quelque objet du matériel d'artillerie, soit dans un cours d'enseignement, soit comme objet de recherche ou d'étude, peut être considéré, dans le sens précédent et en conséquence de ce qui a été dit, comme ayant également dessiné tous les autres objets de la même nature.

Il s'agit principalement, dans la pratique du dessin des objets d'artillerie, ou de savoir trouver à propos dans le *Traité de Dessin géométrique* les règles immédiatement applicables *aux projections et à la disposition des ombres qui conviennent à chaque cas particulier, ou (si on ne les trouve pas immédiatement) de chercher dans les théories générales, des propositions analogues à celles dont on a à s'occuper, et d'en déduire les moyens de construction les plus convenables, les mieux appropriés à l'exécution des dessins que l'on aura à faire.*

Dans ce sens, on peut dire également que le dessin des objets d'architecture, de fortification ou de la mécanique pratique, exige essentiellement l'application des règles du dessin géométrique, indépendamment des connaissances spéciales en architecture, en fortification et en mécanique pratique, indispensables dans ces cas.

Nous avons eu soin, dans le présent *Traité du Dessin d'artillerie*, d'indiquer, partout où il y avait lieu, comment l'on devait procéder à l'application des méthodes générales de construction données antérieurement pour des cas semblables ou analogues, ainsi que la marche à suivre dans l'exécution. A cet égard nous ferons remarquer que lorsque, dans le texte, nous faisons allusion à des règles tirées du *Traité du Dessin géométrique*, nous ajoutons en parenthèses, les mots (*dessin géométrique*) à la suite des numéros des paragraphes auxquels nous renvoyons, tandis que les renvois à des paragraphes du présent ouvrage ne sont accompagnés d'aucune note particulière.

Autant qu'il a été possible de le faire, les différents objets représentés dans les planches de cet ouvrage ont été dessinés dans une autre position, et distribués d'une autre manière que sur les planches de construction *lithographiées* ou *métallographiées* (*Stein-oder-Metall-abdrücken*) (*); elles y ont aussi été dessinées à une plus petite échelle, en vue de ménager la place. Mais nos planches ne doivent nullement être considérées comme des modèles à copier purement et simplement. Leur objet principal est, avant tout, de répandre plus de clarté sur la description générale des procédés à suivre, d'indiquer la série et le mode d'exécution des opérations à faire pour arriver à une représentation graphique exacte des objets. Une raison qui suffirait seule à interdire la copie pure et simple de nos planches, c'est que par suite de la nécessité où nous avons été pour plusieurs d'entre elles d'employer une très petite échelle, les formes n'ont pas toujours reçu le degré de rigueur et d'exactitude que l'on est en droit d'exi-

(*) Voir au sujet de ces planches le § 38 du présent ouvrage.
(*Note du traducteur.*)

ger dans les dessins du matériel d'artillerie. La même remarque s'applique, à plus forte raison, à celles de nos planches où les figures sont accompagnées des effets d'ombre et de lumière. Il ne sera pas inutile même, à cet égard, de faire remarquer que dans le tirage de ces planches, les figures sont en partie devenues trop noires à l'épreuve, et n'ont pas toujours conservé la rigueur de leurs contours primitifs ; le dessinateur devra donc, en les reproduisant pour les laver à l'encre de Chine, avoir égard à ces imperfections, et se rappeler ce qui a été expliqué sur ce sujet dans le *Traité du dessin géométrique*, et notamment dans le § 411 (*).

D'après ces remarques, on fera bien, pour ne pas s'exposer à ne faire que copier des dessins (rien n'étant plus nuisible aux progrès de l'instruction que l'imitation servile), de faire usage d'une échelle, différente non-seulement de celle qui sert de base aux dessins des planches de construction métallographiées ou lithographiées, mais aussi de celles que nous avons employées dans nos figures; et de prendre, dans le plus grand nombre des cas, un rapport de réduction plus fort que le nôtre. Par la même raison, on fera bien aussi, à plusieurs égards, de changer la direction adoptée par nous pour les rayons de lumière, afin de se mettre davantage dans l'obligation de construire soi-même les ombres et généralement tous les effets d'ombre et de lumière, d'après les règles relatives à la matière. Que si, après avoir rigoureusement

(*) Ces observations de l'auteur sur ses propres planches sont vraies aussi pour les planches de la présente traduction. Le lecteur judicieux devra s'attacher, en ce qui regarde l'exécution des dessins, aux principes développés dans le texte beaucoup plus qu'aux figures, qui plus d'une fois sont en contradiction flagrante avec ces principes, et notamment à l'égard de la force des lignes de contours sur les dessins au lavis (§ 8). (*Note du traducteur.*)

opéré d'après ces règles, on venait à trouver que les effets d'ombres obtenus par les constructions employées ne sont pas tout à fait d'accord avec les effets réels que l'on pourrait avoir l'occasion de voir sur les objets eux-mêmes, éclairés comme le dessin le suppose, il ne faudrait pas se hâter d'en conclure contre l'exactitude des méthodes employées ; car la cause en serait due à ce que les ombres réelles sont vues en perspective, tandis que dans les dessins dont il s'agit, ces ombres se présentent à la vue sur des projections géométriques.

Un autre soin à recommander aux commençants, comme très utile et très propre à hâter le progrès de leur instruction, est de s'écarter en partie de la distribution des figures adoptées dans nos planches, et du choix que l'on y a fait des différents aspects des objets, c'est-à-dire de dessiner aussi des aspects, des profils et des détails de ces objets, s'écartant plus ou moins de ceux que nous avons choisis. De telles modifications, et notamment celle de la grandeur des angles d'inclinaison des objets, par rapport au plan de la figure, sont particulièrement propres à donner au dessinateur plus d'habileté, plus d'aplomb, dans la mise à profit de ses connaissances acquises, et l'on pourrait, en quelque sorte, mesurer son talent d'après le plus ou moins dont il se serait écarté de nos données. Du reste, nous avons eu soin, dans les *observations* que nous avons mises à la suite des paragraphes relatifs à ces objets, d'ajouter toutes les indications nécessaires touchant les procédés à suivre dans les différents cas particuliers, comme aussi touchant les points sur lesquels on doit, en général, porter son attention ; enfin, touchant les modifications elles-mêmes que l'on peut conseiller de faire subir de préférence aux données de nos exemples.

Pour plus de clarté et plus de méthode, dans les explications relatives à l'exécution de dessins à effectuer, soit en gé-

néral d'après les tables de construction du matériel d'artillerie, nous sommes entrés dans beaucoup plus de détails pour les premières constructions à effectuer, que pour celles qui viennent ensuite, admettant néanmoins toujours dans le dessinateur, quand il s'agissait de travailler d'après des tables de construction, la connaissance parfaite de la nomenclature des diverses parties des bouches à feu, affûts, avant-trains, etc.

Dans ces premières opérations, que l'on pourrait en quelque sorte regarder comme préliminaires, ainsi que dans quelques-unes des suivantes, plus difficiles, qui se présentent parfois au dessinateur dans le cours du travail, pour certaines données des tables de dimensions ou des planches lithographiées ou métallographiées, il a été nécessaire d'indiquer quelques dimensions, ne fût-ce que pour fixer les idées du dessinateur sur la manière dont il fallait entendre et appliquer ces tables et ces planches de construction. Mais on a pu se dispenser de ce soin à l'égard des opérations les plus faciles, qui se découvrent en quelque sorte d'elles-mêmes avec un peu de réflexion, et généralement dans la plus grande partie du travail : pour tous ces cas, il a suffi de renvoyer aux tables et planches de construction ; de simples indications suffisant alors pour faire trouver d'elles-mêmes au dessinateur les constructions à employer.

En général, il est difficile de bien décrire par des mots la forme ou le dessin d'un objet, et réciproquement, de bien dessiner un objet d'après une description écrite. Cela tient à ce qu'une description de ce genre, ou n'est jamais suffisamment complète, ou, quand il n'y manque rien, devient souvent, par cela même, diffuse et inintelligible. Toutes les fois qu'une description décrite est accompagnée de figures qui s'y rapportent, ce sont surtout ces figures qu'il con-

vient d'étudier, pour y voir et en déduire les constructions à employer.

Il arrive parfois, quand on dessine d'après les tables, qu'en portant en certaines parties les mesures indiquées par ces tables, on aperçoit des défauts d'accord là où l'on s'attendait à une coïncidence parfaite. Ainsi, par exemple, on trouve çà et là que certaines parties convexes qui devraient s'adapter exactement dans des espaces concaves destinés à les recevoir, sont plus grandes que ces espaces. C'est ce qui arrive, par exemple, lorsque, dans la fixation des dimensions de parties en bois, on a voulu tenir compte de l'effet de la dessication, et cherché à obtenir, par une différence préméditée dans les dimensions, une plus grande solidité dans un objet composé de plusieurs pièces. Ce cas se présente encore lorsque, dans l'emploi des parties en fer, il est nécessaire d'avoir égard à la nécessité où l'on est d'appliquer ces parties à chaud, et à la contraction qu'elles éprouvent ensuite par le refroidissement. Dans de telles circonstances, c'est au jugement du dessinateur à savoir trouver celle des deux dimensions disparates qu'il doit employer de préférence pour figurer l'objet fini sous la forme, et avec les dimensions qu'il doit avoir dans cet état. On trouvera des renseignements à ce sujet dans le § 39 *a*, et dans d'autres endroits du texte.

Nous ferons encore remarquer que, bien que la marche suivie dans le présent ouvrage, tende (conformément au but que l'on se proposait), à donner aux artilleurs, en outre de l'instruction relative au *dessin de l'artillerie*, des notions positives touchant les objets du matériel, on ne doit pas cependant s'attendre à y trouver les développements des raisons qui ont déterminé l'adoption des formes, dimensions et dispositions diverses de ce matériel. Il s'agissait simplement ici d'indiquer les moyens pratiques à employer pour représen-

ter les objets dont il se compose avec leurs formes particulières, soit sous le rapport de leurs projections, soit sous celui des effets de lumière ; quant à vouloir discuter ces formes et les dimensions y relatives, les comparer avec celles d'autres objets de même genre, ou bien encore remonter à la source qui avait donné lieu à leur adoption, l'idée devait en rester tout à fait étrangère à notre plan ; des discussions de ce genre ou des notions historiques sur le matériel, ne peuvent être que du ressort des *Traités d'artillerie* proprement dits.

Par un exercice bien dirigé du dessin des objets d'artillerie, d'après les tables et les planches de construction, le commençant acquerra l'expérience, et avec elle l'aptitude nécessaire pour représenter graphiquement des objets dont il n'aura jamais eu les dessins sous les yeux, et dont il devra commencer par prendre lui-même les formes, les proportions et les dimensions, sur le corps à représenter, au moyen de mesures et de comparaisons.

La *seconde partie* du présent ouvrage, qui a pour objet le *levé* (c'est-à-dire le *mesurage*) des objets d'artillerie, viendra donc ici naturellement compléter l'ensemble de l'enseignement que nous nous sommes proposé d'exposer.

Le travail d'un levé se divise, ainsi qu'on le verra par la suite, en deux parties distinctes : le *levé proprement dit*, et *le dessin* des objets levés, considérés dans leurs différents aspects et profils.

Cette dernière partie s'exécute à l'aide des croquis, ou *brouillons des levés,* qu'on aura tracés pendant l'opération, et que l'on aura accompagnés des cotes de dimensions. Les procédés qu'elle emploie rentrent donc entièrement dans ce qui aura été dit antérieurement dans la première partie de notre ouvrage, consacrée à la représentation graphique des objets d'artillerie.

On pourrait être tenté de croire, d'après cette remarque, que cette première partie (c'est-à-dire l'enseignement du dessin des objets d'artillerie, qui peut être regardée comme la fin que l'on se propose dans l'ensemble du travail), devrait venir après l'autre, ou après l'enseignement du levé proprement dit, qui n'en est que le moyen. Nous en avons toutefois jugé autrement, et nous avons cru devoir adopter préférablement l'ordre inverse, consistant à ne traiter du levé qu'après avoir traité du dessin d'artillerie. Notre raison, pour en agir ainsi, repose sur cette considération, qu'une certaine connaissance, une certaine habileté du *dessin*, facilitent singulièrement le levé proprement dit, attendu que par suite des exercices préalables dans le dessin, celui qui exécute un levé, non-seulement possède des idées plus claires sur le but qu'il se propose en le faisant, mais y apporte aussi plus d'aplomb, et découvre beaucoup mieux ce qu'il s'agit principalement pour lui de faire dans ce travail.

L'exécution d'un levé exige évidemment, dans celui qui doit le faire, une connaissance suffisante de la construction, de l'usage et du maniement des instruments qu'il doit y employer. On a, par cette raison, donné une description de ces instruments aussi détaillée que le comportait le but proposé, et l'on y a joint des notions générales sur leur usage dans les cas de la pratique. Et attendu que quelques uns de ces instruments sont pourvus d'un *vernier* (voir § 207), dont l'emploi donne fréquemment lieu à plus ou moins de difficultés (l'expérience le prouve), même chez ceux qui connaissent le principe sur lequel cet emploi se fonde, on a cru devoir fixer tout particulièrement l'attention du lecteur sur la théorie du vernier.

En général, le sujet traité dans la seconde partie de cet ouvrage intéresse tout particulièrement ceux qui sont dans le cas, par leur position, d'avoir à lever des objets d'artillerie,

et à en faire des dessins au net, au moyen de leurs *brouillons de levé*; car il n'existe encore jusqu'ici à ma connaissance, dans l'artillerie prussienne, aucune instruction officielle sur les *levés* de bouches à feu, d'affûts, d'avant-trains, voitures, machines, etc. Il y a bien l'instruction très complète et parfaitement approfondie, de février 1834, ainsi que le supplément à cette instruction, en date du mois d'août 1834, concernant la vérification des bouches à feu neuves et vieilles; mais quoique le levé des bouches à feu constitue une partie de cette vérification, et y soit en quelque sorte compris, toujours est-il que l'instruction dont il s'agit ne s'étend nullement au lever des autres parties du matériel d'artillerie. D'ailleurs, la différence des buts que l'on se propose dans un levé et dans une vérification, ainsi que la différence des méthodes que l'on emploie dans ces deux sortes d'opérations, font qu'il existe toujours entre elles plus ou moins de différence, ainsi qu'on l'a fait voir dans le § 190 et dans quelques autres de cet ouvrage.

S'il est vrai de dire que ce soit le plus souvent dans la pratique du service que les officiers d'artillerie sont amenés à exécuter des dessins des objets les plus variés du matériel de l'artillerie, et que, dans ce cas, ils sont à même d'acquérir la connaissance des formes et dimensions de ces objets, tantôt au moyen de dessins y relatifs, tantôt par l'examen des objets eux-mêmes qu'il s'agit de représenter, il n'est pas rare non plus de n'avoir pour guides, dans l'exécution de dessins à faire, que de simples croquis informes ou des brouillons de levés précédemment faits, ou même de simples descriptions accompagnées de cotes de dimensions. La marche à suivre par le dessinateur, dans les cas dont il s'agit, les moyens et les méthodes qu'il doit employer pour, en partant des données qui lui sont fournies, dessiner les diverses vues et profils des objets, se trouvent développés dans les deux par-

ties du présent ouvrage, de manière à ce qu'il soit permis de supposer que quiconque se sera pénétré des principes de géométrie descriptive et de la théorie des ombres, exposées dans le *Traité de dessin géométrique*, et aura compris, au moyen du présent ouvrage, les applications à faire de ces principes au dessin des objets d'artillerie, se trouvera, par cela même, posséder le degré d'instruction nécessaire et suffisant pour satisfaire à toutes les demandes qui pourront lui être faites à cet égard. Il y a plus, il sera apte aussi à exprimer par le dessin, d'une manière à la fois claire et sûre, ses propres conceptions, à matérialiser en quelque sorte ses pensées, et, par là, à les soumettre immédiatement, dans des dessins exacts et intelligibles, à l'examen et à la vérification de qui devra les juger. C'est là un avantage très précieux pour tout artilleur pensant; c'est une faculté qui peut devenir de la plus grande utilité pour le progrès et le perfectionnement d'une arme dont le matériel, composé des matières les plus diverses, est si varié et si compliqué, met à contribution, pour son établissement et son emploi, une si grande somme de connaissances et de forces.

Avoir, par l'enseignement du dessin géométrique, et par la présente instruction sur le dessin et le levé des objets d'artillerie, suffisamment bien préparés les jeunes artilleurs à acquérir cette faculté, et leur avoir en même temps montré la voie à suivre pour atteindre ce dernier degré de l'instruction, est le vœu qui a constamment animé.

L'AUTEUR.

TRAITÉ DU DESSIN ET DU LEVÉ
DU
MATÉRIEL DE L'ARTILLERIE.

PREMIÈRE PARTIE.

DU DESSIN DES OBJETS RELATIFS AU MATÉRIEL DE L'ARTILLERIE.

CHAPITRE PREMIER.

DÉFINITIONS, GÉNÉRALITÉS, NOTIONS PRÉLIMINAIRES. — BUT ET EXÉCUTION DES DESSINS D'ARTILLERIE.

§ 1.

On entend par *dessin d'artillerie*, tantôt l'art de représenter graphiquement sur le papier les objets divers appartenant au matériel d'artillerie, tels que les différentes espèces de bouches à feu en usage, soit dans la guerre de campagne, soit dans l'attaque et la défense des places fortes, les voitures de toute espèce, et les objets de harnachement qui s'y rattachent, les machines, artifices, objets d'armement et d'assortiment des bouches, les ustensiles, etc., employés dans l'artillerie, ou qui ont un rapport quelconque avec elle; tantôt les produits de cet art, c'est-à-dire les figures elles-mêmes

qui en résultent et qui représentent les objets précités, leurs différents aspects (c'est-à-dire vus de côté, par devant, par derrière, d'en haut ou d'en bas), dans leurs profils ou coupes, comme dans les différentes parties dans lesquelles on peut les décomposer ; le tout selon le but que se propose l'auteur du dessin, et généralement suivant que ce dessin doit servir à donner une connaissance plus ou moins exacte et complète de l'objet à représenter.

§ 2.

En appliquant aux objets d'artillerie ce que nous avons dit en termes généraux, dans l'introduction à notre *Traité du dessin géométrique*, à propos des voies par lesquelles on parvient à se procurer une connaissance exacte et complète d'un objet quelconque à dessiner, il en résulte que les dessins d'objets d'artillerie se font :

Tantôt, en *copiant* des dessins déjà faits ;

Tantôt, d'après des *dimensions* données, en ayant égard aux formes et proportions imposées par le but auquel l'objet doit servir, ou par la nécessité ;

Et tantôt, d'après des dimensions obtenues dans un *levé*.

Dans cette même introduction, nous avons, en outre, développé les principaux motifs qui peuvent donner lieu, en général, de faire des dessins d'objets d'arts et métiers, motifs desquels on déduit que tantôt il suffit d'un simple *dessin linéaire*, et tantôt au contraire il faut y joindre le *lavis*, au moyen duquel on exprime, en fondant

convenablement les teintes, tous les effets de lumière et d'ombre dans une certaine hypothèse d'incidence des rayons lumineux, conformément à ce qui aurait lieu sur l'objet réel dans les circonstances admises. Nous avons vu alors que, suivant le but que l'on se proposait dans le dessin à faire, on devait se décider pour l'un ou pour l'autre de ces deux genres de représentation. Et, de même que dans l'introduction précitée, nous avons énuméré cinq chefs principaux, susceptibles de donner lieu, en général, à faire des dessins géométriques, de même aussi l'étude du dessin d'artillerie en particulier peut avoir ce quintuple objet de l'instruction de l'artilleur dans les différentes branches du service de son arme.

§ 3.

Non-seulement le dessin géométrique (voir §§ 55 et 56 du *Traité du dessin géométrique*) suffit, en général, entièrement pour atteindre ces différents buts que l'on peut se proposer dans les représentations graphiques du matériel d'artillerie; mais cette espèce de dessin est la seule propre, dans le plus grand nombre des cas, à satisfaire complétement aux conditions imposées; et il est très rare que l'on ait besoin d'exécuter, en outre, des dessins perspectifs tels que ceux dont il a été parlé dans le § 59 et ailleurs du *Traité du dessin géométrique*. La conséquence de cette remarque est que le *dessin d'artillerie est un cas particulier de la science du dessin géométrique;* et que, par suite, il n'a nul be-

soin ni d'aucun autre principe, ni d'aucune autre règle que de ceux et celles de la *projection orthogonale ;* cet art n'a donc aucunement à se préoccuper ni de la *projection cavalière*, ni de la *projection perspective* (voir *Traité du dessin géométrique*, § 63), attendu que tout dessin d'artillerie doit être considéré comme la projection orthogonale de l'objet qu'il représente.

§ 4.

Toutefois, au nombre de ces projections orthogonales on doit comprendre aussi celles dans lesquelles l'objet à représenter est supposé placé dans une *position inclinée*, relativement au plan du dessin, de telle sorte, par exemple, que son axe ou sa ligne médiane, ou quelqu'une de ses faces principales, ne soient ni parallèles ni perpendiculaires à ce plan, mais fassent avec lui un angle, soit aigu, soit obtus. Et quoique cette manière de représenter les corps ait cela de commun avec la perspective que l'on y découvre, dans un même dessin, deux ou trois vues à la fois de l'objet représenté, cependant elle en diffère essentiellement en ce sens que (*Traité de la science du dessin*, § 57 et suivants), dans cette manière, les lignes projetantes ou visuelles sont, conformément aux lois de la projection orthogonale, parallèles entre elles, et tombent toutes perpendiculairement sur le plan de la figure, tandis que, dans les projections perspectives, ces mêmes lignes font avec ce plan des angles aigus ou obtus. Lorsque l'objet à représenter n'est pas déjà connu, par exemple, lorsqu'il s'agit,

pour le dessinateur, d'exprimer le résultat de ses propres conceptions, si cet objet se trouve composé de plusieurs parties, comme serait une machine où il y aurait plusieurs rouages ou autres complications; et si, par suite, il était à craindre qu'une ou même plusieurs vues géométriques ne suffisent pas à en donner une idée claire et complète, il faudrait, à défaut d'un modèle de l'objet, en tracer aussi un dessin perspectif; mais, même dans ce cas tout à fait exceptionnel, un dessin géométrique représentant l'objet dans une position oblique, relativement au plan de la figure, serait préférable à un dessin perspectif, d'abord comme étant d'une exécution beaucoup plus facile et plus expéditive, et ensuite parce qu'il offre cet avantage que l'on peut y prendre des mesures directes à l'aide des échelles employées dans son exécution (*Dessin géométrique*, § 222 et suiv.). S'il est vrai de dire que de tels dessins ne réussissent jamais à représenter les objets tels qu'on les aurait en réalité sous les yeux, on ne doit pas non plus s'exagérer ici, la valeur de cette objection; car, dans la présente circonstance, il ne saurait jamais être question que très secondairement de chercher à produire une impression de beau, comme il le faudrait au contraire tout à fait indispensablement, s'il s'agissait de dessins d'architecture. Dans cette dernière circonstance, une projection orthogonale, représentât-elle l'objet dans une position inclinée par rapport au plan de la figure, ne saurait remplacer une projection perspective, et deviendrait même une cause de graves erreurs, en faisant naître des idées fausses, pré-

cisément par la raison que les projections orthogonales représentent toujours les objets autrement qu'on ne les aperçoit en réalité dans la nature. (*Dessin géométrique*, § 58.)

§ 5.

Relativement à la manière d'effectuer ces sortes de projections orthogonales, elle est amplement développée dans la seconde partie de notre *Traité du dessin géométrique*, où nous avons considéré les différentes formes et positions des lignes, des surfaces et des corps; et tout ce qui nous reste à faire ici à cet égard, se borne à rappeler ce qui est dit dans les §§ 222 et suivants, touchant l'utilité notable que l'on peut retirer de l'emploi des *échelles proportionnelles* dans l'exécution de ces sortes de dessins. Nous ne manquerons pas en effet, dans la suite, d'indiquer comment on doit appliquer cette méthode des échelles proportionnelles à l'exécution des *dessins d'artillerie*. Toutefois, dans la pratique, ces sortes de dessins ont rarement besoin que l'on y ait recours, parce qu'en général on atteint toujours parfaitement le but que l'on se propose dans un tel dessin, en représentant simplement les objets dans la position la plus avantageuse par rapport au plan de la figure, c'est-à-dire dans une position telle que leurs faces principales ou leurs plus grandes dimensions soient dirigées parallèlement à ce plan, cas dans lesquels les lignes médianes se trouvent elles-mêmes, ou parallèles au plan de la figure, ou dirigées perpendiculairement à ce plan.

Cependant, même pour ces sortes de dessins les plus usuels dans l'artillerie, le dessinateur a besoin d'être convenablement familiarisé avec les règles de la géométrie descriptive ; car, tout en prenant soin de ne pas donner à l'ensemble de l'objet à représenter une position oblique par rapport au plan de la figure, on ne peut éviter que quelques-unes de ses parties ne se trouvent dans une telle position, par suite de leur forme ou de la place qu'elles occupent dans le corps ; et que par conséquent elles ne se présentent pas dans la projection avec leurs véritables dimensions, mais plus ou moins en raccourci. C'est ainsi, par exemple, que s'il s'agit des parties en bois d'un affût de canon ou d'obusier à représenter dans une vue prise en dessus, quand même on choisirait le plan de projection, ou de la figure parallèle à la ligne médiane de l'affût, ou aux arêtes inférieures de ses flasques, certaines entretoises auraient inévitablement une position inclinée par rapport à ce plan. Ainsi encore, dans le dessin d'une pièce, séparée de son avant-train, ou en batterie, et vue soit de dessus, soit de l'avant ou de l'arrière, les flasques, l'entretoise, le corps d'essieu en bois, les jantes, les rais, certaines parties en fer, etc., doivent nécessairement paraître plus ou moins en raccourci ; et cela, bien que dans la projection l'ensemble de l'objet ait été placé dans la position la plus favorable pour l'exécution du dessin, comme aussi la plus conforme à la nature des choses, c'est-à-dire dans une position parallèle au plan de la figure.

Nous citerons encore, à l'appui de notre assertion, le cas où il s'agirait de représenter la projection d'un

mortier sur son affût, et vu, soit d'en haut. soit de l'avant, soit de l'arrière : les dimensions du mortier, parallèles à sa longueur, paraîtront alors nécessairement racourcies, tandis que celles de l'affût, qui seront parallèles au plan de la figure, seront représentées dans leur grandeur naturelle. Les différents cercles représentant les moulures et celui de l'entrée de l'âme de la bouche à feu figureront, il est vrai, des lignes droites dans les vues de côté et dans les coupes suivant l'axe ; mais, dans les vues d'en haut, ces mêmes cercles deviendront autant d'ellipses dont il sera facile de déterminer les grands et petits axes, d'après ce qui a été dit dans les §§ 102, 103, et surtout dans le § 104 du *Traité du dessin géométrique*.

Indépendamment des exemples que l'on vient de rapporter, il est clair qu'il existe une foule d'autres circonstances, dans la pratique des dessins d'artillerie, où certaines parties des objets à représenter ne peuvent être parallèles au plan de la figure, mais ont nécessairement, par leur nature ou par leur destination, une direction inclinée sur ce plan, soit dans un sens, soit dans un autre, lorsque d'ailleurs (comme on l'a dit) l'objet lui-même, considéré dans son entier, lui est parallèle. Nous ferons connaître en temps et lieu comment on détermine alors les projections de ces corps, ainsi que les ellipses ou portions d'ellipses engendrées par la projection de cercles ou portions de cercles, et toujours en nous appuyant sur les théories exposées dans le *Traité de la science du dessin géométrique*.

§ 6.

Comme anciennement l'opération de faire un dessin géométrique, d'espèce d'ailleurs quelconque, s'exprimait en général, en allemand, par le mot *Reiszen* (comme qui dirait en français, *tracer, crayonner, dessiner*), et que les dessins ainsi faits portaient le nom de *Risz (plan, tracé, dessin*, etc.), d'où les mots encore en usage de *Grundrisz, (plan), Aufrisz (élévation), Reiszbrett (planche à dessiner), Reiszzeug (étui de mathématiques), Reiszschiene (règle à dessiner), Reiszfeder (plume à dessiner, tire-ligne)*, etc., on voit par là ce que l'on doit entendre par le mot *Artillerie-Risz (plan* ou plutôt *dessin d'artillerie)*, et que ce mot ne désigne rien autre chose qu'une projection orthogonale d'un objet d'artillerie, ou plutôt qu'un dessin géométrique de cet objet.

§ 7.

En ce qui regarde l'application de la lumière aux dessins d'artillerie, comme, d'après ce qui précède, il ne peut être en général question de l'employer qu'à des dessins géométriques, il s'en suit qu'on ne saurait le faire que dans l'hypothèse du parallélisme de tous les rayons lumineux entre eux, conformément à ce qui a été expliqué dans le § 267 du *Traité du dessin géométrique*. D'ailleurs, l'emploi de la lumière sur des dessins géométriques est si peu dans la nature de ce

genre de dessin, qu'il y aurait plutôt quelque chose d'absurde et de contraire au but que l'on se propose, à vouloir le faire de toute autre manière plus compliquée. Quant à la question de savoir dans quelle direction et sous quelle incidence il convient de faire arriver les rayons lumineux sur les corps représentés, s'il faut les supposer dirigés parallèlement à la diagonale d'un cube *(Dessin géométrique*, §§ 318, 319), ou sous toute autre direction, cette question dépend absolument des circonstances spéciales relatives à l'objet à représenter; on ne saurait rien prescrire de général à cet égard, et c'est dans chaque cas particulier qu'il faut savoir choisir la direction la plus convenable à employer. A l'égard de la distribution de l'ombre à la surface des corps et aux ombres portées, la question, ainsi qu'on l'a dit ailleurs, revient principalement à savoir déterminer l'endroit où elles doivent tomber, ainsi que la forme qu'elles affectent, selon les circonstances dans lesquelles elles sont produites. Mais on doit, dans leur détermination, pour l'économie du temps et de la peine, se contenter, autant que possible, des simples méthodes d'approximation indiquées pour leur construction dans divers endroits du *Traité du dessin géométrique*. A défaut de pouvoir employer une de ces méthodes abrégées, force sera sans doute d'avoir recours à la détermination successive de différents points des contours de l'ombre à tracer, en se conformant aux règles indiquées; mais alors, on devra s'attacher de préférence aux seuls points principaux de ces contours, et se borner, pour les autres, aux moyens les plus simples, et même

au seul sentiment, ou jugement de l'œil, en traçant à main libre. Ce qu'il importe naturellement d'éviter dans l'emploi de ces moyens abrégés, c'est de commettre toute erreur importante, et de faire en sorte que les formes des ombres ainsi déterminées approchent le plus possible de ce qu'elles seraient dans la réalité, c'est-à-dire, de ce qu'elles seraient si on les avait construites en toute rigueur.

§ 8.

Dans les dessins d'artillerie exécutés au *simple trait*, c'est-à-dire, tels qu'ils doivent toujours être pour plus de simplicité et pour l'économie du temps, à moins que la condition d'être lavés ne soit positivement exigée ou indispensable *(Dessin géométrique*, § 235 et suivants), dans les dessins d'artillerie au simple trait, dis-je, les traits de force, (que les Allemands appellent des traits d'ombre ou des lignes d'ombre (*Schattenlinien*) (Voir *Dessin géométrique*, § 238 et suivants), ne doivent jamais être omis; car, par les raisons indiquées dans l'endroit cité, ces traits contribuent pour beaucoup à la clarté et à la beauté du dessin, et lui donnent le plus haut degré de perfection dont un dessin linéaire soit en général susceptible.

Mais, dans les dessins au lavis, l'emploi des traits de force n'est plus du tout nécessaire, puisque les effets de lumière produits par les différences de tons qui résultent du lavis, tant dans les parties éclairées que dans celles qui sont dans l'ombre, font ressortir et expriment

les formes et les positions des corps, d'une manière beaucoup plus claire et beaucoup plus tranchée que ne peuvent le faire les traits de force. Ainsi donc, ces traits de force, que dans les dessins non lavés on peut considérer jusqu'à un certain point comme n'étant qu'un moyen de suppléer aux effets de lumière, deviennent alors inutiles, et le sont même d'autant plus qu'ils n'ont plus ici le mérite de contribuer à l'ornement des dessins, et qu'enfin, ils n'existent en réalité pas sur les corps. Car, ni les limites des diverses surfaces, ni les lignes devant lesquelles les faces qui forment le contour du corps s'entrecoupent, ne se montrent sur ce contour sous forme de traits noirs, pas plus dans les parties éclairées que dans celles qui restent dans l'ombre; les arêtes et les angles qui ont lieu en ces endroits, à la surface des corps, n'en sont pas moins pour cela parfaitement visibles, mais ils le sont par les effets de la lumière, qui fait ressortir différemment et d'une manière très distincte les faces produisant ces arêtes et ces angles. Aussi importe-t-il que les dessins destinés à être lavés ne soient mis au trait que le plus légèrement possible; plus les traits seront fins ou pâles, plus le dessin approchera de représenter fidèlement le corps tel qu'il se présente en réalité à la vue; et sous ce rapport, un dessin acquerrait le plus haut degré de perfection dont il soit susceptible, si on ne le mettait pas du tout au trait avant de le laver, se contentant du tracé au crayon, que l'on peut ensuite facilement effacer; imitant en cela le peintre qui, voulant reproduire l'image fidèle d'un objet naturel, se garde bien d'indi-

quer les contours de cet objet par des traits noirs. Toutefois, dans les dessins géométriques, dont l'exécution a presque toujours pour but quelque résultat technique à obtenir, l'indication rigoureuse et très précise des lignes au moyen desquelles la forme du corps doit être mesurée et déterminée devient une condition essentielle, et par suite on ne peut se dispenser de tracer ces lignes à l'encre de Chine plus ou moins foncée.

Nous dirons encore ici, à l'égard des traits de force, que l'on pourrait, à la rigueur, les employer aussi dans les dessins lavés, mais seulement aux limites des parties planes des figures, lorsque ces parties ne sont lavées qu'en teinte plate ou d'un seul ton, afin de rétablir en quelque sorte, au moyen de ces lignes, le vrai contour du corps, (notamment sur les côtés où doivent se trouver, en général, des traits de force), dans le cas où ce contour serait venu à perdre quelque chose de sa pureté et de sa rigueur, par suite de l'application de la couche d'encre de Chine. Mais jamais ces traits ne doivent être employés sur les surfaces rondes, lavées de manière à en faire ressortir la rondeur, ou sur les faces planes, lavées avec dégradation de teinte, du côté clair ou du côté du reflet; car c'est alors surtout qu'ils nuiraient à la beauté du dessin, en tranchant trop vivement avec le ton clair qui régnerait en cet endroit, et donnant un aspect dur et contre nature à une partie qui, peut-être, aurait été lavée avec beaucoup de soin. C'est ainsi, par exemple, que dans notre *Traité du dessin géométrique*, il ne faudrait jamais tracer l'arête G D' du cylindre de la figure 110 par un trait fort, bien qu'on pût tirer la li-

gne B' D' de cette manière. De même, dans le cas du cône *a c b* de la figure 110, on devrait se garder de mettre un trait fort, pour représenter le côté *c b*, tandis que ce ne serait pas une faute que d'en mettre une pour la base *a b*, etc. En outre, dans la figure 110, les lignes *n o* et *o p* pourraient aussi être représentées par des traits forts, si cette figure était complétement lavée, et que par suite la face plane *m n o p* n'eût reçu qu'une teinte uniforme. Mais dans le cas de la figure 107, où la face plane *m n o p* est inclinée par rapport au plan de la figure, les lignes *n o* et *o p* ne devraient pas être des traits de force, par la raison que cette face devrait être lavée par dégradation de teinte de *m p* vers *n o*, et par suite avoir en *n o* une teinte plus claire qu'en *m p*. Les lignes BC, CE, EF et DH de cette même figure 107 pourraient au contraire être représentées par des traits de force, même après que la figure aurait été complétement lavée.

Dans les dessins linéaires, au contraire, les traits de force doivent toujours être indiqués partout où il doit s'en trouver et partout aussi aux contours des corps ronds, de même qu'à celui des faces planes inclinées relativement au plan de la figure.

§ 9.

Lorsqu'on applique des teintes plates de couleur sur un dessin linéaire, pour y indiquer la nature des matières dont l'objet qu'il représente est formé (voir *Dessin géométrique*, § 40), on ajoute aussi à ce dessin des

traits de force après la dessication des couches coloriées. Car un dessin de cette espèce n'est nullement à considérer comme un dessin lavé, par lequel on ne doit entendre autre chose qu'un dessin où l'on a réparti de la lumière et de l'ombre d'une manière conforme à ce qui aurait lieu dans la nature dans des circonstances analogues. Les dessins au trait mis en couleur doivent donc, sous le rapport des traits de force, être traités comme des dessins linéaires ordinaires (*Dessin géométrique*, § 243). Et à cet égard, nulle différence n'est à faire, soit que, pour indiquer des parties en bois, on n'emploie que les teintes plates conventionnelles relatives au bois de longueur et au bois debout, soit que l'on cherche en outre à exprimer sur les teintes plates la disposition des *fibres ligneuses*, conformément à la manière dont elles se présentent dans la nature sur le bois de longueur et sur le bois debout.

Nota. Dans l'artilllerie prussienne, il est d'usage de colorier les dessins relatifs au service, et d'indiquer en même temps la direction des fibres ligneuses.

§ 10.

L'indication de la direction des fibres du bois présente un certain avantage dans les dessins destinés à servir de guides à des ouvriers pour la construction d'objets en bois, parce qu'on y voit de suite, en mettant le bois brut en œuvre, sur quelles faces de l'objet sera le bois de longueur et sur quelles faces le bois debout.

Cette indication est encore utile pour celui qui examine un dessin, en vue de prendre une connaissance exacte et entière de la disposition de l'objet qu'il représente, soit que cet objet soit simple, soit qu'il soit composé de plusieurs parties. Mais d'un autre côté, on ne peut méconnaître que l'exécution de ces fibres ligneuses n'entraîne un surcroît de peine et d'emploi de temps pour le dessinateur, et cela en proportion du soin et de la perfection qu'il voudra apporter à son travail.

§ 11.

Voici comment on procède à ce travail qui, du reste, est plus facile qu'on ne se l'imagine au premier abord, et dans lequel on acquiert bientôt l'habileté voulue par un exercice convenable.

On met d'abord sur les parties du dessin où elles doivent être indiquées les teintes plates des couleurs conventionnelles du bois de longueur et du bois debout (*Dessin géométrique*, § 40), sans attacher trop d'importance à éviter les taches (*Dessin géométrique*, § 26), mais avec l'attention toutefois de tenir la teinte un peu plus pâle qu'il ne faudrait, si les parties en bois ne devaient être indiquées que par la couleur, c'est-à-dire en teinte plate, ou sans imitation de fibres ligneuses; cela fait, on laisse sécher la couche. Ensuite on prépare de nouvelle couleur un peu plus foncée que la première, et l'on s'en sert d'abord pour imiter le plus naturellement possible les fibres longitudinales sur les parties devant représenter des bois de longueur.

Dans ce but, on pourra employer avec avantage des modèles bien faits et bien imités. A défaut de modèles il convient, et il est même nécessaire que, dans le commencement, et jusqu'à ce que l'on ait acquis une certaine habitude, on ait sous les yeux pendant le travail un échantillon de l'espèce de bois que l'on veut représenter, afin d'en observer la structure, et de chercher à la reproduire à l'aide du pinceau. Il va sans dire que dans ce travail il faut avoir égard à l'échelle dont on fait usage dans l'exécution du dessin, ainsi qu'à la forme de la pièce de bois représentée et à la place qu'elle occupait dans l'arbre dont elle a été tirée. On verra bientôt ensuite, par le travail même, que pour le faire proprement, il est nécessaire d'y employer deux pinceaux, l'un imprégné de couleur, l'autre simplement mouillé d'eau (*Dessin géométrique*, § 31), attendu que les fibres ligneuses doivent être un peu adoucies dans les parties voisines du cœur du bois.

Pour représenter le bois debout on emploie un pinceau plus petit et à pointe plus fine. On place à vue d'œil le cœur au milieu, s'il s'agit de bois entier, et l'on exprime les cercles annuels en traçant tout autour, à main libre, avec le pinceau trempé dans la couleur, une suite de cercles concentriques dont le nombre et les épaisseurs doivent ici encore être réglées d'après l'échelle employée. On mettra entre deux cercles consécutifs un intervalle à peu près double en largeur de leur épaisseur, et de manière pourtant que ces intervalles aillent graduellement en diminuant de l'extérieur du bois au cœur. A la vérité, dans la nature, les cercles

annuels ne forment pas rigoureusement des cercles concentriques, et s'écartent plus ou moins de la forme circulaire; mais comme dans le dessin ces cercles se font à main libre, il arrivera naturellement, par la difficulté même de l'exécution, qu'ils différeront toujours assez de la forme circulaire, et qu'ils seront assez excentriques entre eux, pour donner à la tranche du bois debout un aspect plus vrai, que si l'on cherchait à s'écarter à dessein de la forme circulaire, pour donner à ces lignes une courbure irrégulière. Lorsqu'on aura à représenter du bois en deux ou en quatre, les cercles annuels ne devront naturellement figurer que comme des demi ou des quarts de cercles, et le cœur devra recevoir la vraie place qu'il doit avoir. En général, toutes les fois qu'on aura à imiter une tranche de bois debout dans la construction d'un objet, il faudra avoir égard à la place qu'elle aurait occupée dans la section transversale de l'arbre et dessiner les cercles annuels en conséquence.

S'il était nécessaire d'indiquer, soit sur des bois de longueur, soit sur des bois debout, des emplacements de branches ou des nœuds, on aurait besoin de prendre, pour figurer les fibres en ces endroits, soit de bons modèles, soit plutôt des pièces de bois naturelles, que l'on chercherait à imiter avec goût et discernement.

Lorsqu'une pièce de bois à représenter a dans la réalité une position telle par rapport au plan de la figure, que celle-ci contienne plus d'une face de cette pièce, il faut avoir égard, dans l'imitation des fibres ligneuses, à leur direction par rapport aux arêtes com-

munes des faces vues, soit que les deux faces correspondantes à une même arête soient toutes deux en bois de longueur, soit que l'une d'elles soit du bois de longueur et l'autre du bois debout.

En somme, on fera remarquer que, pour bien imiter les fibres ligneuses, il est bon d'étudier la nature, et de chercher à l'imiter le mieux possible, de ne pas employer des couleurs trop foncées, de les tenir au contraire généralement assez claires, et de ménager les passages d'un ton à l'autre. Si une bonne exécution des fibres ligneuses dans un dessin peut contribuer à lui donner un aspect plus flatteur, une exécution défectueuse, au contraire, lui ôterait celui qu'il aurait pu avoir sans cela.

§ 12.

Pour laver un dessin d'artillerie en noir, à l'encre de Chine, on suivra dans le tracé au crayon, dans la mise au trait, dans la construction des ombres portées ou autres, et généralement dans toutes les parties du travail, les procédés indiqués dans le *Traité du dessin géométrique* (3ᵉ partie, chapitre IV). Mais, pour pouvoir facilement distinguer les parties en fer des parties en bois dans un dessin ainsi exécuté seulement en noir, il est d'usage d'employer, pour colorier les parties en fer, une encre plus chargée que celle qui aura servi aux parties en bois (même dans le cas où ces deux sortes de parties devraient se trouver sur un seul et même plan); par la même considération, on est aussi dans l'habi-

tude de faire les parties d'ombres qui tombent sur le fer plus foncées, relativement parlant, que celles qui tombent sur le bois, parce que le ton local du fer est ordinairement plus foncé que celui du bois. Il faut toutefois, dans ces circonstances, agir avec goût et circonspection, et choisir le ton plus foncé du fer pour chaque éloignement de l'objet à l'œil, de manière à ce que tout en produisant distinctement l'effet voulu de distinguer le fer d'avec le bois, il se distingue en même temps aussi du ton des ombres portées, afin qu'il ne puisse pas y avoir de méprise ou possibilité de confondre des parties en fer avec des ombres ou réciproquement.

Il ne serait pas absolument impossible de représenter aussi par une teinte particulière plus ou moins foncée, dans un dessin tout à l'encre de Chine, d'autres matières encore que le fer et le bois, s'il y en avait dans l'objet dessiné; cependant en général il serait difficile de reconnaître avec précision dans un dessin ainsi exécuté, aux différences des tons locaux de l'encre de Chine, les différentes natures des matières qui composeraient l'objet. On se borne donc en général à ne distinguer par différents tons de l'encre de Chine que le fer et le bois, en adoptant pour la première de ces deux matières un ton local plus foncé que pour la seconde, avec l'attention toutefois de ménager assez ce ton plus foncé de fer, pour qu'il soit toujours plus clair que celui des ombres portées.

§ 12 a.

Si l'on voulait aussi, dans un dessin lavé à l'encre de Chine, indiquer les bois de longueur et les bois debout par la diversité de formes des fibres ligneuses qui leur correspondent, il faudrait observer dans l'emploi de cette encre les mêmes règles qui ont été recommandées dans le § 11, à l'égard de la couleur, et faire attention encore à ce que les fibres indiquées en noir ne paraissent pas trop foncées, pour ne pas donner au dessin un aspect tacheté contre nature, et désagréable à la vue. Car, ici de même que dans l'emploi de la couleur, les fibres ligneuses ne constituent dans le dessin qu'un objet secondaire, et par cette considération seule aussi bien que pour s'écarter le moins possible de la nature, ces fibres ne doivent pas frapper trop vivement la vue, ni contraster au même degré entre elles que les parties d'ombre et de lumière dans leurs différentes dégradations de teintes.

Supposons encore que l'on veuille appliquer ultérieurement à un dessin exécuté à l'encre de Chine des teintes de couleur, on trouvera à ce sujet dans le § 42 du *Traité du dessin géométrique* les préceptes généraux à observer. Dans ce cas, toutefois, les fibres ligneuses ne se font pas à l'encre de Chine, mais bien avec les couleurs y relatives, et après seulement que l'on a appliqué sur les faces qui doivent les recevoir la teinte convenable d'encre de Chine, selon que ces faces sont dans la lumière ou dans l'ombre, qu'elles sont plus ou

moins éloignées de l'œil, qu'elles ont telle ou telle position, et enfin, si elles sont éclairées, selon qu'elles le sont par une lumière directe ou par une lumière réfléchie. On procède ensuite à l'exécution des fibres avec la couleur, en suivant de point en point les procédés décrits dans le § 11. On trouvera ci-après, dans le § 15, les détails nécessaires touchant la manière dont on doit s'y prendre en employant les couleurs, en ce qui regarde plus particulièrement l'exécution des dessins d'artillerie.

§ 13.

Il nous reste enfin à considérer le cas où, dans l'exécution des dessins d'artillerie, on se propose d'exprimer les effets de lumière, sans néanmoins indiquer les ombres portées, afin de prévenir toute erreur qui pourrait en résulter. La marche à suivre, notamment en ce qui regarde la direction à attribuer aux rayons lumineux, est d'avance toute tracée dans le § 321 du *Traité du dessin géométrique*. On peut aussi consulter les §§ 303, 304, 307, 308, etc., de ce même Traité, où sont indiqués les principes et les règles à observer dans cette circonstance. Nous ferons seulement remarquer encore ici que dans des dessins d'artillerie où l'on aurait adopté la direction verticale pour les rayons lumineux, il y aurait peut-être lieu de recommander de ne pas placer le point brillant des surfaces courbes au milieu même de ces surfaces, mais plutôt un peu du côté où il devrait être, si les rayons lumineux avaient la direction

oblique ordinaire (*Dessin géométrique*, § 318), parce que celui qui regarde le dessin se trouve par là plus en état de juger de la convexité ou de la concavité des surfaces représentées dans le dessin. Ainsi, par exemple, dans le cas d'un cylindre convexe, s'il était posé verticalement, il conviendrait de mettre le point brillant un peu plus du côté gauche, et s'il était au contraire couché horizontalement, de placer ce point un peu en dessus. S'il s'agissait d'un cylindre creux, il faudrait dans la première position ci-dessus placer le point brillant sur le côté droit, et dans la seconde le mettre un peu vers le bas. On procéderait de manières analogues à l'égard des surfaces conique, sphérique, ou autres diversement situées. Mais dans aucun cas il n'y aurait lieu ici à indiquer les reflets ou effets de lumière réfléchie dont il est question dans le *Traité du dessin géométrique*, aux §§ 299, 305, 360 et autres, parce que les rayons lumineux $m, m\ldots$ (fig. 93 du *Dessin géométrique*), touchant la surface cylindrique le long des génératrices af et bg, les points d'ombre les plus obscurs sont précisément en ces endroits, et par suite il ne peut y avoir aucune lumière réfléchie sur le demi-cylindre tourné du côté de la lumière. (Voir *Dessin géométrique*, fig. 95 et 98.)

Ce déplacement arbitraire du point brillant porté en dehors de sa position médiane vers l'un ou l'autre côté, est, il faut en convenir, contraire aux principes et à la nature des choses, mais il produit l'effet de rendre le dessin plus aisé à comprendre, et comme la clarté est une des conditions les plus essentielles de

tout dessin et à plus forte raison d'un dessin d'objet de construction, il semble que l'utilité que l'on retirerait de cette disposition tout arbitraire doive faire passer par-dessus l'inconvénient qui peut résulter de la faute que l'on commet ainsi sciemment contre les lois de la distribution naturelle de la lumière.

Du reste, si, dans toutes les figures relatives à ce volume où l'on a indiqué les effets d'ombre et de lumière, on a mis aussi les ombres portées, on ne l'a fait que parce que l'on a supposé que tout dessinateur qui saurait exécuter un dessin de cette espèce, saurait à plus forte raison le faire sans ombres portées. Mais en général il n'est pas absolument nécessaire dans les dessins de ce genre de faire les constructions d'ombres portées avec tout le détail et toute l'exactitude possibles. Outre que ces constructions prennent en général beaucoup de temps, il ne faut pas perdre de vue que l'indication des ombres n'est nullement un des objets les plus essentiels des dessins technologiques. D'un autre côté il ne faudrait pas non plus procéder à leur détermination d'une manière par trop arbitraire ou par trop superficielle; ainsi on devra se guider d'après les règles indiquées dans le dessin géométrique, employer autant que possible les méthodes abrégées de constructions, et consulter au moins la nature pour donner aux ombres la vraie forme qu'elles doivent avoir selon la circonstance. (§ 7.)

Nous ferons remarquer, en terminant ce sujet, que ce qui a été dit d'une manière générale dans le § 8, touchant le trait de force dans les dessins au lavis, trouve

pareillement son explication dans ceux où les rayons lumineux sont supposés tomber verticalement sur l'objet qu'ils éclairent.

§ 14.

Dans la plupart des cas (ainsi qu'on en a déjà fait la remarque), les dessins d'artillerie destinés à servir de guide à des ouvriers ou généralement à des hommes de métier, peuvent très bien n'être que des dessins purement linéaires, auxquels seulement, au besoin, l'on peut ajouter des teintes plates de couleurs convenables. Cependant il est d'usage, même sur ces dessins, que pour en faciliter l'intelligence on lave très légèrement à l'encre de Chine les grandes surfaces courbes d'après les règles données dans le paragraphe précédent. Après quoi on lave aussi légèrement les faces planes du dessin qui ont une position inclinée par rapport au plan de la figure, en se guidant d'après les règles du § 280 du *Dessin géométrique*, de manière que la partie la plus éloignée de l'œil du spectateur lui paraisse un peu plus foncée que la partie qui est plus rapprochée. Les faces planes parallèles au plan de la figure, ainsi que les surfaces courbes de petite étendue, telles que celles de ferrures, restent tout à fait blanches, à moins que le dessin tout entier ne reçoive, postérieurement à la dessication des couches précitées d'encre de Chine, des teintes appropriées à chaque partie. Ces sortes de dessins ne doivent pas être pour cela considérés, ni par suite traités comme des dessins lavés, ils restent toujours dans la catégorie des dessins linéaires.

Mais si l'objet à dessiner est d'une forme simple, déjà familière en général à l'ouvrier, et qu'il n'entre dans sa construction qu'une seule espèce de matière, il devient tout à fait inutile, soit de lui donner l'espèce de lavis précité, soit de lui appliquer une teinte colorée. Dans ce cas, un simple dessin linéaire avec indication des lignes d'ombre par le moyen des traits de force suffit complétement au but ; l'essentiel est qu'il fasse bien connaître la forme et les dimensions de l'objet qu'il représente.

§ 15.

Lorsqu'on se propose de faire un dessin d'artillerie avec effets d'ombre et de lumière, ombres portées, le tout, autant que possible, conformément à ce qui a lieu dans la nature, et de plus avec teintes coloriées pour distinguer les matières, la première chose à faire est d'appliquer les règles posées dans la théorie des effets de la lumière du *Traité du dessin géométrique*, c'est-à-dire que l'on commence par exécuter le dessin à l'encre de Chine conformément à cette théorie (§ 12), pour ensuite étendre, laver et retravailler les différentes surfaces avec de la couleur, jusqu'à ce que les faces noires aient pris le ton local de la couleur employée, et que par suite la couche noire d'encre de Chine mise en premier ne domine plus (voir § 42 du *Traité du dessin géométrique*). Il va d'ailleurs sans dire qu'il faut généralement, dans le travail des parties non éclairées, teinter plus souvent les endroits plus foncés que ceux qui sont plus clairs, et que les couleurs préparées pour les

premiers doivent être d'une teinte plus intense que celles que l'on emploie pour les seconds, afin de n'avoir pas à appliquer un trop grand nombre de couches successives.

Il est encore à remarquer ici qu'il est bon, dans le mélange des couleurs, d'avoir égard au ton plus ou moins noir de la couche préalablement mise sur le dessin, et à cet effet de s'écarter des proportions approximativement recommandées dans le § 40 du *Traité du dessin géométrique*, en ce sens que l'on supprime alors tout à fait la proportion de noir qui s'y trouve indiquée, comme, par exemple, pour la préparation des couleurs de bois, de bronze, de laiton. Car, dans la composition de ces mélanges colorés, on supposait tacitement que les couleurs seraient appliquées sur du papier blanc, et non pas sur des surfaces préalablement couvertes d'une couche d'encre de Chine.

Il y a plus, il faut encore, en travaillant avec de la couleur sur une première couche d'encre de Chine, modifier convenablement les proportions du mélange coloré, et par exemple, à l'égard du bois augmenter un peu la proportion du rouge, afin que les surfaces qui devront la recevoir ne paraissent pas verdâtres, ce qui arriverait aisément avec les proportions indiquées.

La méthode que l'on donne ici touchant la manière d'employer les couleurs est de beaucoup préférable à celle du § 17 ; elle est plus facile à pratiquer par les commençants, et donne au dessin une apparence douce, harmonieuse, flattant la vue, pour peu que le choix et le mélange des couleurs ait été fait avec goût et discer-

nement, évitant les couleurs trop tranchantes, ménageant des transitions de teintes douces, étendant enfin proprement et purement les couleurs.

§ 16.

On emploiera rarement la *sépia* (*Dessin géométrique*, § 37) dans l'exécution des dessins d'artillerie, mais de préférence l'encre de Chine, plus en usage et plus facile à traiter. On pourrait vouloir se servir de sépia (soit pure, soit mélangée avec du bistre) pour faire les parties en bois des affûts, des avant-trains et des roues, en vue d'approcher davantage de la teinte du bois qu'on ne le peut avec l'encre de Chine ; mais nous ferons remarquer à cet égard, d'abord qu'on n'atteindrait pas ainsi complétement le but ; en second lieu, que l'emploi de la sépia suppose plus d'habitude, est plus difficile que celui de l'encre de Chine, soit quand on étend la couche, soit quand on lave ; et enfin qu'en employant la couleur de bois décrite dans le § 40 du *Traité de dessin géométrique*, on atteint bien plus sûrement le but qu'avec la sépia.

Remarquons encore qu'on obtient une belle couleur de bois, rien qu'avec la *terre de Sienne* convenablement délayée dans l'eau. La *terre de Sienne brûlée* donne une bonne couleur pour représenter les bois debout.

Pour les bouches à feu, au contraire, la sépia est déjà d'un emploi plus convenable, même lorsqu'on se sert d'encre de Chine pour mettre en noir les parties

en bois et en fer du dessin. La raison en est que les bouches à feu bien exécutées dans cette manière sont d'un bel effet et donnent un aspect très flatteur à l'ensemble du dessin.

Lorsqu'on doit employer la sépia dans un lavis, il faut éviter de se servir d'encre de Chine, non-seulement pour figurer les ombres portées, mais pour tirer les traits de force si l'on a l'intention d'en mettre. A la place de cette encre on emploie alors une préparation concentrée de sépia. En outre, dans ce même cas, on ajoutera encore à la beauté du dessin, on lui donnera un aspect plus doux, en n'employant même pas l'encre de Chine à la mise au trait, mais se servant aussi pour cela de sépia.

§ 17.

Il nous reste enfin à dire que l'on peut aussi exécuter les dessins d'artillerie dans lesquels on veut indiquer la nature des matières dont l'objet qu'il représente se compose, avec tous les effets d'ombre et de lumière, sans recourir à aucun lavis préalable à l'encre de Chine, et en employant immédiatement, dès le début de la mise en couleur, des teintes tantôt claires, tantôt foncées, des couleurs convenables, exécutant avec elles, par les mêmes procédés que ceux du lavis à l'encre de Chine, tous les effets d'ombre et de lumière, toutes les dégradations voulues des teintes. Mais cette manière de faire, en tout analogue à la peinture, suppose dans celui qui l'emploie un goût très épuré, une grande prati-

que et un certain savoir-faire en ce qui regarde le maniement des couleurs, afin que l'aspect du dessin n'ait rien de dur à la vue. Quand ces conditions ne sont pas remplies, on n'obtient en général, par cette méthode, que de mauvais produits, des dessins ordinairement très bariolés, plus ou moins confus, et même assez souvent inintelligibles, comme on n'en trouve que trop dans les anciens dessins d'artillerie exécutés d'après cette manière. Il vaut donc mieux ne recourir que très rarement à ce genre de travail, et ne l'employer, en quelque sorte, qu'exceptionnellement et avec la plus grande circonspection.

§ 18.

Lorsque, sur une même feuille de dessin, on représente plusieurs figures différentes ou tout à fait distinctes, ou composant les diverses parties ou les diverses vues d'un seul et même objet, si l'espace manque pour représenter ces diverses figures dans toute leur étendue, ou si leur représentation en entier n'est pas indispensable, ou enfin si quelque autre cause empêche qu'on ne les fasse ainsi, on doit, autant que possible, éviter de dessiner ces figures de manière à faire paraître l'une ou l'autre des parties du corps dessiné comme *brisée*. Non-seulement les parties brisées d'un corps ne produisent jamais une impression flatteuse à la vue, mais elles sont jusqu'à un certain point contraires à l'essence de l'art du dessin, en ce sens qu'il ne paraît pas naturel de représenter des objets brisés (ce qu'on ne

peut faire qu'au moyen de lignes irrégulières menées d'une manière arbitraire pour indiquer la place où commence la partie manquante du corps), absolument comme si un peintre de paysages, à défaut de pouvoir placer dans son entier sur son tableau un bâtiment qui devrait y figurer, s'avisait de représenter ce bâtiment comme brisé, au lieu de le continuer le plus possible jusqu'au bord du tableau.

Il faut donc avant de commencer des dessins de ce genre, en distribuer d'abord toutes les parties de manière à ce qu'on n'ait pas, le plus souvent, besoin de recourir à l'emploi des brisures, et faire servir l'encadrement du dessin (*Dessin géométrique*, § 415), limite naturelle de l'ensemble des figures qui y sont tracées, à produire l'effet d'un obstacle derrière lequel les parties manquantes seraient cachées. C'est ainsi, par exemple, que dans la figure 82, une partie de l'essieu, non plus que la roue de droite de l'affût, n'ont pas été dessinées faute de place, et sans toutefois que l'on ait eu besoin de représenter l'essieu comme s'il eût été brisé.

Lorsque, par exemple, dans un dessin en élévation de quelque voiture, la place manque pour dessiner le timon dans toute sa longueur, au lieu de le représenter comme brisé, on le prolongera précisément jusqu'à la ligne d'encadrement du dessin, ce qui donnera alors clairement à entendre que l'extrémité de ce timon est comme cachée derrière le cadre du dessin, et que le défaut d'espace est la seule cause qui a empêché de la représenter en même temps que le reste. L'objection consistant à dire que l'on ne voit pas assez clairement, dans

ce cas, si le timon a été dessiné dans toute sa longueur ou non, restera sans valeur si l'on considère, d'abord, que ce ne pourrait être que par l'effet d'un grand hasard que le bout de l'affût vînt justement s'appuyer à la ligne d'encadrement ; et, en second lieu, que l'absence de la ferrure du bout de timon, aussi bien que le rapport de l'épaisseur de ce timon à sa longueur, suffisent à faire reconnaître que le timon n'est représenté qu'en partie, et non en totalité.

Ce que l'on vient de dire du timon s'applique également à beaucoup d'autres objets d'artillerie, et le lecteur attentif ne manquera pas, en examinant les planches du présent ouvrage, de s'apercevoir de la manière dont il faut s'y prendre, à l'occasion, pour satisfaire à la règle que nous venons d'indiquer.

Si toutefois, et par exception, il se rencontrait des cas où l'on fût forcé de représenter un objet comme si quelques-unes de ses parties étaient brisées, ou bien s'il devait résulter à certain égard un avantage particulier de quelque importance à employer ce mode de représentation, un dessinateur judicieux saurait bien de lui-même reconnaître ces cas, et les traiter de manière à remplir les conditions demandées. Ainsi, par exemple, dans la figure 108, on a trouvé plus à propos de représenter le flasque d'affût comme brisé en avant et en arrière que de le dessiner dans son entier, parce que, par là, 1° on gagnait beaucoup de place ; 2° quand même on aurait voulu pousser le dessin jusqu'à l'encadrement de la planche, il aurait toujours été nécessaire de représenter le flasque comme brisé de

l'autre côté ; 3° enfin il ne s'agissait, dans la figure en question, que d'expliquer la manière de procéder au levé des objets d'artillerie par le moyen des instruments à ce destinés, et nullement de la description d'un flasque d'affût, lequel, par suite, ne figure ici qu'accessoirement.

La règle à suivre, relativement au nombre des différentes vues et des profils divers à représenter dans les dessins du matériel d'artillerie, et généralement dans tout dessin d'art ou de machine, se réduit à ceci : *qu'il faut toujours en faire autant qu'il est nécessaire pour donner une idée claire et complète de l'objet à représenter, tant sous le rapport de sa forme que sous celui de ses dimensions.*

DES ÉCHELLES EN USAGE DANS L'ARTILLERIE.

§ 19.

Déjà, dans notre *Traité du dessin géométrique*, nous avons donné une grande extension (§§ 209 à 219) à tout ce qui a rapport aux *échelles* en général, et particulièrement aux *échelles de réduction;* nous avons expliqué de quelle manière on les divise et on les dispose, comment on détermine dans chaque cas particulier le rapport de réduction le plus convenable, comment les différentes échelles doivent être dessinées, comment on s'en sert, et enfin comment on s'assure de leur exactitude. Il ne nous reste donc ici qu'à indiquer comment

on dessine, comment on dispose, et comment on emploie les échelles en usage dans l'artillerie, et à dire en particulier, à ce sujet, quelques mots de l'instrument connu sous le nom d'*échelle de calibre*. (*Artillerie Maszstab.*)

§ 20.

Les mesures duodécimales (*Dessin géométrique*, § 209) sont, dans l'artillerie prussienne, celles qui servent de base à la détermination de toutes les dimensions du matériel. Cependant, pour pouvoir préciser ces dimensions d'une manière commode avec toute l'exactitude possible, soit sur les objets eux-mêmes, soit lorsqu'il s'agit de faire un dessin, ou de se rendre bien compte d'un objet d'après une figure qui le représente, on est convenu, tant pour les dessins que pour les constructions du matériel d'artillerie, de subdiviser le pouce duodécimal, non en 12 lignes (comme cela est d'usage dans les dessins et les constructions d'architecture, ainsi que généralement dans tous les arts mécaniques), mais bien en 100 parties égales, que l'on appelle *centipouces* (*) (*Hunderttheile*), et que l'on écrit sous

(*) On nous pardonnera d'avoir créé ici ce mot analogue à notre centimètre ; il en fallait un pour la clarté, et celui-là nous a paru très convenable pour exprimer sans effort des centièmes de pouce.
(*Note du traducteur.*)

forme de fractions décimales à la suite des pieds et pouces. De là il résulte que :

1 verge = 12 pieds = 144 pouces = 14400 centipouces.
1 » = 12 » = 1200 »
1 » = 100 »

D'après cela, la hauteur dans œuvre (*) du coffre d'avant-train est de $1^{pi}3^{po},50 = 15^{po},50 = 1550$ centipouces, nombre que par abréviation, l'on écrit ordinairement 1550^{cp} (en allemand 1550^{hdt}). Ainsi encore, le diamètre d'une roue d'arrière-train, dont le cercle est de $4^{pi},10 = 58^{po} = 5800$ centipouces $= 5800^{cp}$, etc. On voit, par ces exemples, combien il est aisé d'exprimer en centipouces seulement toute dimension donnée d'abord en pieds, pouces et centipouces. Mais il n'est pas moins aisé de faire l'opération inverse, ou de convertir un nombre donné de centipouces en un autre exprimant des pieds, des pouces et des centipouces. Ainsi, par exemple, la longueur des flasques d'un affût de 6 = 10600 centipouces = $\frac{10600}{100}$ de pouce = $106^{po}00 = 8^{pi}10^{po}$; la hauteur de ces mêmes flasques = 1290 centipouces = $\frac{1290}{100}$ = $12^{po},90 = 1^{pi}0^{po},90$; la longueur du corps d'essieu en dessus = 4185 centipouces = $\frac{4185}{100} = 41^{po},85 = 3^{pi}5^{po},85$, etc. De là découle cette règle simple pour opérer la transformation dont

(*) Donner les dimensions *dans œuvre* d'un objet signifie : donner en chiffres la mesure de l'espace intérieur *creux* de cet objet, dans le sens de sa longueur, de sa largeur, de sa hauteur ou profondeur, sans nul égard à l'épaisseur des parois de l'enveloppe qui limite de toutes parts l'espace creux dont il s'agit. (*Note de l'auteur.*)

il s'agit : *séparer par une virgule les deux derniers chiffres à droite du nombre qui exprime la dimension en centipouces, et l'on aura cette dimension en pouces et fractions décimales du pouce.*

§ 21.

Que dans la plupart des cas, ou à peu d'exceptions près, les objets à dessiner ne le soient pas avec leurs dimensions réelles, mais avec des dimensions plus ou moins réduites ; et que l'image en projection orthogonale que l'on obtient ainsi ne soit pas égale, mais seulement *semblable* à la projection réelle de l'objet sur un plan, c'est ce qui a déjà été expliqué dans les paragraphes précédemment cités du *Traité du dessin géométrique*. A l'égard du nombre servant à déterminer le rapport de l'échelle réduite à la véritable, son choix dépend en général de la condition suivante à laquelle ce nombre doit satisfaire, savoir : de suffire toujours à pouvoir représenter l'objet à dessiner avec toute la clarté nécessaire. Dans le dessin du matériel d'artillerie, on satisfait dans la plupart des cas à cette condition, en employant une échelle de 1 pouce à $1^{po}\frac{1}{2}$ pour pied (mesure duodécimale) ; ce qui réduit toutes les dimensions linéaires dans le rapport de 1 à 12, dans le premier cas, et de 1 à 8 dans le dernier ; c'est-à-dire que chaque dimension de l'objet réel est alors douze fois ou huit fois plus longue que la ligne correspondante du dessin, et réciproquement. A l'égard des mesures superficielles, celles du dessin ne seront, dans les hypothèses de ré-

duction ci-dessus, que la $\frac{1}{144}$ partie ou la $\frac{1}{64}$ partie de la mesure correspondante de l'objet réel. Car les deux figures comparées, l'une sur le dessin réduit, l'autre sur un dessin analogue, supposé fait en projetant l'objet dans sa grandeur naturelle, seront semblables, et par conséquent leurs aires seront entre elles dans le rapport des carrés des côtés homologues ou dans le rapport de l'unité aux nombres 144 ou 64 (*Dessin géométrique*, §§ 210 à 212).

§ 21 *a*.

Dans l'artillerie prussienne, on emploie, suivant le besoin, des échelles d'après lesquelles les dimensions linéaires des dessins sont aux dimensions analogues de l'objet réel, dans les rapports de $\frac{1}{1}$, $\frac{1}{2}$, $\frac{1}{4}$, $\frac{1}{6}$, $\frac{1}{8}$, $\frac{1}{12}$, $\frac{1}{16}$, sans que toutefois il soit interdit de s'écarter de cette fixation lorsque le cas le requiert. Avec ces rapports de réduction, chaque pied de l'échelle fondamentale à employer dans l'exécution des dessins se trouve représenté respectivement en pouces par les nombres 12, 6, 3, 2, 1 $\frac{1}{2}$, 1 $\frac{1}{4}$, mesurés sur l'objet réel; et partant, une ligne quelconque de l'objet réel se trouve alors être ou égale à la ligne correspondante du dessin, ou avoir avec cette ligne correspondante le rapport de 2, 4, 6, 8, 12, 16 à l'unité; en même temps et dans les mêmes cas respectivement, les surfaces de l'objet réel projetées sur un plan ont avec celles qui leur correspondent sur le dessin réduit les rapports d'égalité ou de 4, 16, 36, 64, 144, 256 à l'unité, et réciproquement.

§ 22.

Mais s'il s'agissait de dessiner sur une feuille de papier un objet d'une certaine étendue, telle par exemple que des élévations ou des plans de bâtiments tout entiers, et que dans ce cas, les rapports de réduction indiqués dans le paragraphe précédent ne fussent pas assez petits, voici un moyen pratique à l'aide duquel on pourrait trouver la longueur à attribuer à chaque pied de l'échelle réduite en parties du pouce réel. Pour fixer les idées, supposons que les dimensions du papier sur lequel on se propose de dessiner (déduction faite des marges) soient de 22 pouces (0m,575) de long sur 14 pouces (0m,366) de haut (*); et supposons en outre que l'objet à dessiner ait dans sa plus grande dimension une longueur de 48 pieds (15m,065) sur 16 pieds (5m,022) de hauteur, la plus grande valeur du pied de l'échelle que l'on pourrait adopter, en ne considérant d'abord que la longueur, serait de $\frac{22}{48} = \frac{11}{24}$ d'un pouce réel. Considérant ensuite la hauteur, on trouverait qu'une échelle fondée sur ce rap-

(*) Telles sont en effet les dimensions que doivent avoir les lignes d'encadrement des dessins exécutés pour les besoins du service dans l'artillerie prussienne. En dehors de ces lignes d'encadrement il doit en outre régner une bande de papier de 1 pouce (0m,26) au moins de largeur. Les instructions sur la matière interdisent l'emploi d'un plus grand format ; mais il est permis de se servir d'un plus petit, lorsqu'il s'agit de représenter des objets isolés d'une petite étendue sur une feuille particulière. (*Note de l'auteur.*)

port suffirait à coup sûr, puisque pour cette dimension on pourrait employer jusqu'à une échelle de $\frac{11}{12} = \frac{1}{7} = \frac{11}{74}$ du pouce réel pour le pied. Mais si l'on voulait sur la même feuille pouvoir mettre deux vues différentes de l'objet, l'une au-dessous de l'autre, par exemple, une élévation et une coupe, ou bien une élévation et un plan, il serait alors nécessaire d'avoir égard à cette condition, et suivant le cas, faire le pied de l'échelle réduite plus petit même que $\frac{11}{74}$ de pouce, ce qui arriverait par exemple, si avec ce rapport la hauteur de la feuille de dessin ne suffisait pas à recevoir le nombre de vues que l'on voudrait y mettre.

Du reste, on trouvera dans le § 219 du *Traité du dessin géométrique* la manière dont doivent être dessinées les échelles relatives à d'aussi faibles rapports de réduction.

§ 23.

Pour donner aux *échelles de réduction* employées au dessin du matériel de l'artillerie une division qui les mette en état de satisfaire aux conditions imposées dans le § 20, on se conformera, en les traçant, à la marche indiquée dans le § 213 du *Traité du dessin géométrique*, en tout ce qui regarde les lignes horizontales, verticales et transversales, avec cette seule différence, que, dans les échelles d'artillerie, les hauteurs égales de longueur arbitraire, $3n$, no, op, etc. (fig. 1), portées à la suite l'une de l'autre sur les verticales extrêmes $3w$ et $12x$, au lieu d'être au nombre de 12 comme dans

l'endroit cité, ne doivent plus être qu'au nombre de 10 ; du reste il s'agira toujours de mener par les points n, o, p, etc., des parallèles à la ligne inférieure. Cela fait, cette ligne inférieure indiquera des *pieds* et des *pouces*, tandis que les petites parallèles $70\,d$, $80\,e$, $90\,f$, etc., représenteront des nombres de centipouces, de manière que ces lignes $70\,d$, $80\,e$, $90\,f$, etc., augmentent successivement l'une par rapport à l'autre de 10 centipouces ou de $\frac{1}{10}$ de pouce en allant de bas en haut, ce que l'on exprimera sur l'échelle au moyen des nombres 10, 20, 30, etc., que l'on voit écrits dans la figure les uns au-dessus des autres le long de la verticale élevée en o. Veut-on ensuite avec cette échelle prendre une longueur déterminée, par exemple, 3 pieds 7 pouces et 30 centipouces $= 3^{pi}\,7^{po},30 = 43^{po},30 = 4330$ centipouces, il suffira de mesurer avec un compas l'intervalle de p en k. Car de p jusqu'à 30, il y a 3 pieds, et de 30 à k, 7 pouces et 30 centipouces, attendu que $hk = 7$ pouces et $30\,h = 30$ centipouces.

Que si le nombre de centipouces à prendre n'était pas exactement exprimé par 10, 20, 30, etc., mais se trouvait intermédiaire entre 10 et 20, ou entre 20 et 30, entre 30 et 40, etc., il faudrait, pour prendre la longueur voulue, placer les pointes du compas aussi exactement que possible, à l'œil, au point convenable entre les parallèles $70\,d$, $80\,e$, $90\,f$, etc. C'est ainsi, par exemple, que la ligne ac donne une longueur de $2^{pi}\,5^{po},45 = 29^{po},45 = 2945$ centipouces ; car ab est ici $= 2$ pieds et $bc = 5^{po}45$, attendu que cette ligne est précisément au milieu de l'intervalle aux extrémités

duquel répondent les longueurs de 5$^{\text{ro}}$,40 et de 5$^{\text{ro}}$,50, et par conséquent plus grande que la première, et moindre que la seconde. Que si l'on voulait prendre, par exemple, 5$^{\text{ro}}$,48, il faudrait à l'œil placer la pointe du compas en la rapprochant davantage de la longueur 5$^{\text{ro}}$,50 ; et pour prendre au contraire 5$^{\text{ro}}$,43, c'est de la longueur 5$^{\text{ro}}$,40 qu'il faudrait se rapprocher, car encore une fois, l'échelle ne donne immédiatement en toute exactitude que des longueurs procédant de 10 en 10 centipouces. L'estimation à l'œil que l'on est ainsi obligé de faire ne doit pas être considérée comme un inconvénient ; car comme les intervalles entre les parallèles qui servent à déterminer les centipouces ne peuvent être en général que très petits, il suffit d'un peu d'habitude pour prendre très exactement les nombres de centipouces compris entre 10 et 20, entre 20 et 30, entre 30 et 40, etc. Il n'est donc pas nécessaire, d'après cette remarque, de porter sur la ligne 3w jusqu'à 100 intervalles égaux, et de mener jusqu'à 100 parallèles, opération dans tous les cas très pénible et très longue, et qui obligerait à donner à l'échelle une très grande largeur.

La démonstration de la justesse de cette disposition se trouve dans le § 215 du *Traité du dessin géométrique*, et l'on trouvera pareillement dans le § 216 de ce *Traité* la marche à suivre pour vérifier la bonne exécution d'une échelle construite d'après ce procédé.

§ 24.

Les échelles qui se trouvent quelquefois dans les étuis de mathématiques, et qui sont en général tracées sur bois ou sur métal, n'ont pas toujours le degré d'exactitude nécessaire, et ne sont guère susceptibles d'application que dans les cas rares où elles se trouvent par hasard exécutées d'après le rapport de réduction adopté pour le dessin à faire. Comme, en outre, ces échelles s'altèrent promptement par la répétition de leur emploi, à cause de l'usure qui a lieu aux points de division par suite de la dureté des pointes de compas; et comme enfin les pointes elles-mêmes des compas se détériorent facilement par suite de la dureté de la matière dont sont faites ces échelles, le plus sûr, dans le plus grand nombre des cas, sera de se faire soi-même, sur le papier, une échelle exacte pour chaque dessin que l'on aura à exécuter. Pour cela, on commencera par tirer à une petite distance au-dessous de la ligne inférieure de l'échelle, sur laquelle doivent être portés les pieds et les pouces, une parallèle à cette ligne; on divisera cette parallèle en le nombre voulu de pieds et de pouces, et l'on transportera ensuite ces parties exactement sur les deux parallèles inférieure et supérieure de l'échelle. Par là, on prévient l'altération que ces lignes auraient pu éprouver par l'application souvent répétée des pointes du compas, si l'on avait voulu y effectuer directement les divisions, altérations qui pourraient suffire à rendre l'échelle d'un usage défectueux.

DU MATÉRIEL DE L'ARTILLERIE. 43

A l'égard de la longueur absolue de l'échelle de réduction, de la division la plus commode à y employer, de la manière de la dessiner et de l'employer dans le dessin, on peut consulter les §§ 217 et 218 du *Traité du dessin géométrique*, où tout ce qui a été dit à ce sujet en termes généraux est susceptible de s'appliquer immédiatement aux échelles employées dans l'artillerie.

§ 25.

Si l'on avait à dessiner une échelle en *grandeur naturelle* (fig. 2), on commencerait par porter plusieurs fois le *pouce duodécimal réel* sur une ligne horizontale xy; on élèverait ensuite des perpendiculaires tant aux deux extrémités de cette ligne qu'à chacun de ses points de division ; on partagerait la hauteur commune de ces perpendiculaires (d'ailleurs prise arbitrairement) en *dix parties égales*, et l'on mènerait par les points de division ainsi obtenus une suite de parallèles à la ligne inférieure. Cela fait, on diviserait le dernier pouce à gauche de l'échelle, tant sur la ligne supérieure que sur la ligne inférieure, en 10 parties égales; on tirerait les transversales, et l'on finirait par écrire sur l'échelle ainsi obtenue les nombres tels qu'ils sont inscrits sur la figure 2.

A l'aide de cette échelle on peut prendre des centipouces, et même, si cela était nécessaire, des parties de centipouces. Ainsi, par exemple, la ligne ab vaut $2^{po},43 = 243$ centipouces ; $cd = 1^{po},17 = 117$ centipouces; $ef = 2^{po},75\frac{1}{2} = 2^{po},755 = 275\frac{1}{2}$ centipouces, et

ainsi de suite, comme il est aisé de le comprendre avec un peu de réflexion, d'après ce qui a été dit précédemment (*).

L'échelle dont nous venons de parler se met au-dessous de tous les dessins exécutés de grandeur naturelle, c'est-à-dire dont le rapport de réduction est $\frac{1}{1}$ (§ 21 a). Toutefois, il est bon de la placer aussi au-dessous des dessins faits d'après des échelles réduites, lorsque sur une même feuille il y a plusieurs objets ou plusieurs vues, ou plusieurs parties d'un même objet, dessinées d'après des échelles diverses. Il vaut beaucoup mieux, dans ce cas, ne placer au bas de la feuille qu'une seule échelle, celle de grandeur naturelle, que d'y placer toutes les diverses échelles réduites employées pour les diverses figures. Seulement on doit avoir soin alors d'écrire au-dessus de chaque figure, sous forme de fraction, le rapport de réduction de l'échelle qui a servi à la tracer, tel que $(\frac{1}{4})$ ou $(\frac{1}{6})$ ou $(\frac{1}{8})$, etc., suivant que chaque pied de l'échelle réduite n'aura que 3, ou 2, ou 1 $\frac{1}{2}$ pouces de l'échelle réelle.

Ces principes sont conformes à ce qui se pratique dans l'artillerie prussienne, où il existe une instruction

(*) Lorsque par la suite, quand nous nous occuperons spécialement d'objets d'artillerie, nous indiquerons les dimensions de ces objets, nous le ferons tantôt en pieds, pouces et centipouces, tantôt seulement en centipouces, tantôt des deux manières à la fois, afin de familiariser davantage les commençants avec ces diverses notations. Mais pour abréger, nous écrirons simplement *cp.*, à la place de centipouces. *Hdth* au lieu de *Hunderttheile*.) (*Note de l'auteur.*)

qui prescrit, même lorsque les objets sont dessinés d'après une échelle réduite, de tracer sous le dessin une échelle de grandeur naturelle. Il en résulte cet avantage, qu'au moyen de l'échelle on est en état de se procurer instantanément la connaissance de la grandeur réelle de l'objet dessiné, et de celles de toutes ses parties, lorsque par exemple cette connaissance est nécessaire pour établir le jugement que l'on doit porter de l'objet dessiné.

§ 26.

A l'égard des *échelles proportionnelles*, dont l'usage est si commode pour l'exécution des dessins d'objets placés obliquement par rapport au plan de la figure, échelles dont il a déjà été dit un mot au § 5, la manière de les trouver et de les dessiner est expliquée dans le § 225 du *Traité du dessin géométrique*.

On trouvera pareillement dans les §§ 252 à 254 de l'ouvrage cité la manière de déterminer la grandeur du pied ou du pouce d'une échelle réduite, devant servir à copier un dessin dans des proportions voulues, plus ou moins grandes que celles de l'original.

DES ÉCRITURES QUI DOIVENT ÊTRE MISES SUR LES DESSINS.

§ 27.

Après avoir complété la description figurative d'un objet, soit par des dessins au trait, soit au moyen de

dessins lavés, il faut encore ajouter à ces dessins les écritures nécessaires pour achever de les faire facilement comprendre. Ces écritures consistent :

1° Dans l'*inscription* ou le *titre* servant à désigner l'ensemble de l'objet, par exemple : *Avant-train de canon de 6, de campagne, du système de 1816*;

2° Dans le *nom* de l'objet représenté par chaque figure en particulier, comme par exemple : *Corps d'avant-train*;

3° Dans l'indication de l'espèce de *vue* représentée dans la figure, comme : *Vue d'en haut*;

4° Dans les *lettres* servant à désigner les diverses parties ou points de la figure;

5° Dans les *chiffres* ou cotes de dimensions.

Lorsque sur une même feuille il y a plusieurs vues, ou plusieurs coupes, ou plusieurs parties, etc., d'un même objet, chaque figure reçoit les écritures qui lui sont relatives.

Pour faire ces écritures, ce n'est pas d'encre ordinaire à écrire qu'il faut se servir, mais bien d'encre de Chine très chargée, pour qu'elle soit très noire.

Les lettres arrondies anglaises ou latines sont celles qui conviennent le mieux pour les écritures des dessins.

Il y a, à cet effet, dans l'artillerie prussienne, des modèles particuliers d'écritures. En outre, il y est prescrit de mettre l'inscription au-dedans de la ligne d'encadrement, et d'ajouter l'indication de l'année dans laquelle le dessin a été fait; il y est prescrit aussi de

mettre à côté du nom de chaque objet représenté à part, l'indication sous forme de fraction, renfermée entre parenthèses, du rapport de ses dimensions linéaires à leur grandeur naturelle : ainsi, par exemple ($\frac{1}{8}$), lorsque chaque pied de l'échelle réduite est égal à 1 $\frac{1}{2}$ pouce de grandeur réelle.

§ 28.

Les écritures d'un dessin constituent, par elles-mêmes, un objet d'une certaine importance, en ce sens qu'elles ajoutent à la beauté du dessin, lorsqu'elles sont bien faites, et qu'au contraire elles suffisent à déparer un dessin d'ailleurs bien fait, lorsqu'elles sont exécutées sans soin.

Pour que les écritures d'un dessin soient bien faites, il faut que les mots, les lettres ou les chiffres soient bien aux emplacements qui leur conviennent ; que les lettres soient distinctes et belles ; que les lignes qu'elles forment soient droites ; ces lettres ne doivent pas être trop historiées ou surchargées d'ornements frivoles ; il faut qu'elles soient, quant à leurs dimensions, dans un juste rapport avec la grandeur de la feuille de dessin, et avec celle des figures qui y sont représentées ; enfin, la signification des écritures doit être à la fois concise et exacte.

Les cotes (ou nombres qui expriment les dimensions de l'objet représenté) doivent être placées correctement, et de manière à ce que l'on puisse savoir sur-le-champ à quelle ligne ou à quelle dimension elles se rapportent.

On emploie quelquefois dans ce but avec avantage des lignes ponctuées, terminées à chaque extrémité par de petits crochets (*Dessin géométrique*, § 9, 3°). D'après un arrêté récent, toutes les mesures doivent être exprimées en centipouces, et indiquées pour toutes les parties détachées de l'objet représenté, quand même il serait possible de les déduire soi-même des indications données ailleurs; le tout afin de faciliter les recherches.

§ 29.

On peut pêcher dans l'exécution des écritures d'un dessin, par excès ou par défaut, et en général en tout ce qui regarde la manière de leur faire indiquer, éclaircir, exprimer, ce qu'elles ont pour objet d'indiquer, d'éclaircir, d'exprimer. Il serait difficile de donner à cet égard des règles applicables à tous les cas, parce qu'elles dépendent de diverses circonstances auxquelles il est nécessaire d'avoir égard. Ce qu'on peut dire de positif toutefois, c'est qu'il y aurait quelque chose de ridicule dans le dessin, et d'absurde de la part du dessinateur, à charger d'écritures des figures qui s'expliqueraient parfaitement d'elles-mêmes. Ce ne serait qu'autant que l'on pourrait être guidé à cet égard par quelque but particulier, comme, par exemple, de vouloir faire ressortir, au moyen de l'écriture, telle ou telle propriété, telle ou telle nature de l'objet, comme particulièrement importantes. Ainsi, il serait complétement inutile d'écrire le mot *Roue* au-

dessus du dessin d'une roue, si l'on n'avait eu aucun autre objet en vue que de montrer comment en général une roue doit être représentée en dessin, ou comment elle doit être construite. Au contraire, il est très nécessaire, quand il s'agit d'une roue particulière, comme par exemple d'une roue d'avant-train, d'écrire au-dessus du dessin qui la représente les mots : *Roue d'avant-train*, parce que la seule inspection du dessin ne suffit pas alors à faire reconnaître si la roue en question est en effet une roue d'avant-train, ou une roue d'affût, ou toute autre espèce de roue.

§ 30.

Pour compléter les écritures d'un dessin, il reste au dessinateur à y mettre son nom, sa position dans le service et la date du jour où il l'a terminé. Ces écritures se placent au bas du dessin. L'indication de la date est d'un intérêt particulier pour le dessinateur, en ce qu'elle lui fournit pour l'avenir un document certain constatant la capacité qu'il avait à une époque antérieure, et d'après lequel il peut juger des progrès qu'il a faits.

S'il s'agit de dessins exécutés en cours d'instruction, il est à propos d'y faire mettre par les élèves la date du jour où ils les ont commencés. Cela fournit tout naturellement un renseignement propre à faire juger de leur application comme aussi de leur capacité.

TABLES DE DIMENSIONS. — PLANCHES LITHOGRAPHIÉES ET
MÉTALLOGRAPHIÉES.

§ 31.

On entend par *tables de dimensions* (*Masztafel*), un catalogue complet, rédigé suivant un ordre déterminé, de toutes les parties dont un objet quelconque d'artillerie se compose, renfermant en outre la description des formes générales, la composition, et enfin les dimensions de toutes ces parties.

Le nom de *tables des bouches à feu*, ou de *tables d'artillerie* (*Gerchütstabelle*), anciennement en usage, et que l'on emploie même encore aujourd'hui dans d'autres artilleries, vient très probablement de ce que dans l'origine, et le plus souvent, il n'existait de telles tables que pour les bouches à feu, soit pièces proprement dites, soit en outre les affûts et avant-trains d'affûts, d'où le nom sera ensuite resté, alors même que les tables avaient été étendues à d'autres objets du matériel d'artillerie. Ainsi donc, en donnant aujourd'hui le nom général de *table de dimensions* à cette sorte de catalogue, on comprend dans ses subdivisions non-seulement des tables de dimensions des bouches à feu proprement dites, canons, obusiers et mortiers, mais encore des tables des dimensions de toutes les espèces d'affûts, caissons, etc., et ces dernières tables se subdivisent elles-mêmes de nouveau en tables des dimensions des parties en bois, et tables des dimensions des parties en fer.

§ 32.

L'objet de ces tables de dimensions n'est pas tant de donner une connaissance exacte des objets qui y sont décrits, que de fournir des bases positives pour l'exécution des dessins de ces objets, pour leur construction et enfin pour leur vérification. De là il résulte que la disposition de ces tables doit être réglée de manière à satisfaire aux besoins de ces diverses destinations, et notamment à ceux de l'application au dessin, pour que cette application puisse se faire de la manière la plus simple et la plus commode.

§ 33.

D'après cette considération, une table de dimensions bien ordonnée et bien rédigée pour la facilité du dessin, doit réunir les propriétés suivantes :

1° Il doit y régner un ordre convenable et systématique dans la succession des diverses parties qu'elle renferme, c'est-à-dire, que les parties de l'objet à dessiner ne doivent pas être jetées arbitrairement pêle-mêle les unes à travers les autres, mais doivent y être autant que possible décrites dans le même ordre qu'elles se présentent naturellement à l'opérateur qui les dessine, afin qu'il puisse se régler sur cet ordre pendant le travail ; que la table soit elle-même un guide sûr pour lui, ne s'écartant jamais du but vers lequel il tend, et qu'il n'ait jamais besoin de feuilleter,

tantôt à la fin, tantôt au commencement, pour trouver les dimensions de la partie qu'il doit actuellement dessiner.

2° Les dimensions des parties principales doivent être indiquées les premières, après quoi viendront celles de leurs propres parties; c'est le moyen de pouvoir donner avec précision les emplacements de ces dernières.

Par exemple, dans une table des dimensions des flasques d'affûts, on doit trouver d'abord la longueur, la largeur et l'épaisseur du plateau tout entier, puis les dimensions de la partie antérieure, de la partie moyenne et de la crosse, après quoi seulement peuvent venir dans un certain ordre les dimensions des diverses parties secondaires, telles que encastrements de tourillons, embrèvements (*Nuthen*), entailles, trous de boulons, etc., qui se trouvent dans les parties principales, ayant soin d'indiquer pour chacune de ces cavités l'endroit précis où elles doivent se trouver.

3° Les dénominations de toutes les parties doivent être exactes et conformes à la nomenclature adoptée; leurs formes, le mode de leur construction doivent être décrits d'une manière concise, et tout à la fois claire et rigoureuse, afin que le dessinateur puisse comprendre la table, sans que jamais une superfluité d'explications soit dans le cas de faire naître de la confusion dans ses idées.

4° Elle doit être écrite d'une manière lisible et sous forme de tableau, au moyen d'un certain nombre de lignes qui la divisent en colonnes, sans que toutefois le

nombre de ces colonnes soit trop considérable, ce qui rendrait le tableau difficile à comprendre.

5° Les chiffres doivent être écrits aux emplacements qui leur sont destinés et très correctement, de manière à pouvoir être trouvés facilement et que la table ne perde rien de sa clarté par un défaut de régularité à cet égard.

§ 34.

En outre, on ajoute singulièrement au mérite de toute table de dimensions, en y insérant à propos certaines notices plus ou moins essentielles, qui, bien que non indispensables pour le dessin, ne laissent pas d'avoir un grand intérêt pour le dessinateur. Telles sont, par exemple, dans la table des canons : la détermination du vent des boulets, celles de l'angle de mire naturel, du poids total de la pièce, de la prépondérance de la culasse, etc.; telles sont encore, dans une pièce sur affût en batterie, la détermination de la hauteur du centre de la bouche au-dessus du sol, lorsque l'axe de la pièce est horizontal; les limites des angles d'inclinaison que la pièce peut recevoir tant au-dessus qu'au dessous de l'horizon, d'après la construction de l'affût et de l'appareil de pointage; la grandeur de l'angle d'affût; celle de la voie, le poids de l'affût, etc.; dans les avant-trains, l'angle du tournant, le poids, etc.; dans les caissons, l'intervalle entre les deux essieux, d'axe en axe; la voie, l'angle du tournant, le poids, etc.

§ 35.

Sans doute, une table de dimensions bien ordonnée doit pouvoir suffire à faire bien connaître en général la disposition et la forme de l'ensemble de l'objet, ainsi que la forme de chacune de ses parties, décrivant celles-ci d'une manière très concise, ou le plus brièvement possible; mais donnant ses dimensions dans tous les sens d'une manière complète. Toutefois on ne doit pas s'attendre à trouver dans une telle table, ni les considérations qui ont déterminé l'adoption de ces dispositions et de ces formes, ni la manière dont les dimensions qu'elle indique ont été déduites de ces mêmes considérations.

Tout aussi peu doit-on s'attendre à trouver dans une table de dimensions, ni toutes les méthodes de tracé employées dans le dessin des objets qui y sont décrits (soit qu'on les considère dans leur ensemble, soit qu'on en considère les diverses parties), ni l'indication précise de l'emplacement de chacun des points dont on a besoin pour effectuer ces tracés. Une table qui satisferait à de telles conditions serait à tel point étendue qu'elle en deviendrait inintelligible et impraticable; il y a plus: son exétion même rencontrerait souvent de grandes difficultés. Il suit de là que les commençants ont besoin, pour apprendre à dessiner d'après une table de dimensions, d'être dirigés par un maître qui leur donne toutes les explications nécessaires touchant la manière dont elle est disposée, son emploi et les méthodes à suivre dans les tracés.

§ 36.

La rédaction d'une bonne table de dimensions, c'est-à-dire qui soit à la fois commode et exacte dans ses applications, et qui fournisse tous les éléments dont on a besoin pour les tracés, exige de la part de celui qui en est chargé, non-seulement une connaissance assez approfondie des objets qui doivent y être décrits, mais même un certain degré d'habileté dans le dessin; et il ne sera pas toujours possible de réussir à la faire jouir des propriétés énumérées dans le § 33. C'est notamment à l'égard de la première de ces propriétés que l'on rencontre fréquemment des difficultés, parce qu'il est rare que l'on soit le maître de suivre l'ordre demandé, et que l'on est parfois obligé de se laisser diriger par des circonstances que l'on ne peut éluder. Il arrive donc de rencontrer, même dans les tables les mieux disposées pour la commodité du dessin, des endroits où la nature même des choses a obligé d'abandonner l'ordre systématique des matières, et de reporter dans un autre endroit de la table telle ou telle dimension que l'on n'a pu mettre à la place qui lui aurait le mieux convenu pour le dessinateur.

Que si dans la rédaction d'une table de dimensions, l'objet principal n'était plus de la faire servir à l'exécution de dessins, mais bien par exemple de fournir une espèce de tableau synoptique des diverses parties des objets, avec indication de leurs dimensions, pour servir de guide dans les vérifications des objets fabriqués, ou dans les

levés de ces objets, la difficulté d'y procéder serait alors beaucoup moindre, parce qu'il est presque toujours sans importance dans ces cas de suivre rigoureusement l'ordre des diverses parties successives, et que pour une vérification ou un levé, entre autres, il est en général indifférent de commencer par telle ou telle partie.

§ 37.

Dans le dessin d'objets dont la forme est en général connue du dessinateur, l'emploi d'une table de dimension procure de très grands avantages. Elle est alors pour lui d'un bout à l'autre un guide fidèle, auquel il peut se fier et tracer peu à peu les objets et leurs parties dont la nomenclature lui est familière, sans rencontrer de difficulté remarquable. Mais il n'en est plus de même lorsque l'objet à dessiner est moins bien connu et qu'il se compose d'un grand nombre de parties, ou bien enfin lorsqu'il était resté jusqu'alors tout à fait étranger au dessinateur; dans ce cas la table de dimensions ne suffit pas pour effectuer le tracé, et bien qu'en somme elle facilite beaucoup le travail, il n'en est pas moins vrai que le dessinateur doit avoir en outre sous les yeux, ou un dessin préalablement fait de l'objet à représenter, ou bien l'objet en nature, ou enfin quelque autre guide qui le mette à même de comprendre les dénominations des diverses parties, leur emplacement, et toutes les constructions détaillées dans la table ou susceptibles d'en être déduites.

Le dessin d'après une table de dimensions diffère

donc déjà essentiellement de la simple imitation d'un dessin, en ce qu'il suppose toujours une certaine connaissance de l'objet à dessiner, et que l'on soit familiarisé avec les constructions géométriques à effectuer, tandis que le travail du copiste n'exige qu'une dextérité manuelle et la reproduction fidèle de l'image originale.

On peut encore remarquer que même, en fait d'objets parfaitement connus du dessinateur, le dessin d'après une table de dimensions est moins facile que celui que l'on ferait d'après des cotes de levés que l'on aurait prises soi-même. Nous aurons occasion plus tard de justifier cette assertion.

§ 38.

Mais rien n'est plus essentiellement utile pour le dessin d'artillerie et pour l'enseignement qui s'y rapporte, que les *planches lithographiées et métallographiées* du matériel d'artillerie qui sont en usage dans l'artillerie prussienne. Les objets qui y sont représentés sont le fruit de longues expériences bien souvent constatées ; et ces planches remplissent dans leur forme actuelle toutes les conditions désirables dans des représentations de ce genre, tant sous le rapport de la disposition, de l'ordonnance, et de la netteté des figures, qu'en raison de la manière complète dont les formes et les dimensions des objets y sont indiquées. Les premiers dessins lithographiés ont été faits en 1817. Ils renfermaient le matériel d'artillerie de campagne alors en usage. De-

puis cette époque, la collection en a été continuée, et comprend dans une suite non interrompue le matériel d'artillerie de place, celui de l'artillerie de siége, les machines, les instruments et généralement tous les objets en usage dans l'artillerie. On n'a pas manqué d'ailleurs de compléter au fur et à mesure, par des feuilles supplémentaires, tous les dessins précédemment publiés, relatifs à des objets qui avaient reçu depuis des additions ou des modifications, ou des améliorations.

Depuis l'année 1841, il paraît une nouvelle collection de ces dessins, pour laquelle a été rédigée une instruction de la même année, relative à la grandeur des feuilles, à leur disposition, à la nature des objets qu'elles doivent représenter, aux différentes vues et aux différentes parties de ces objets, instruction très complète, fruit de l'expérience et d'une connaissance approfondie de la matière. Cette nouvelle collection contiendra aussi le nouveau matériel d'artillerie de campagne de l'année 1842, approuvé en très haut lieu, et se distinguera encore de celles qui ont paru antérieurement, en ce que la multiplication des feuilles au lieu d'être obtenue par des impressions sur pierre (*lithographies*), le sera par des impressions sur planches métalliques (*métallographies*). Il doit être bien entendu, d'ailleurs, que ce que nous dirons par la suite de l'usage de ces métallographies pour le dessin s'appliquera également aux lithographies précédemment mentionnées, et réciproquement.

L'étude de ces dessins sur pierre ou sur métal est pour tout artilleur d'une grande utilité et d'un grand

intérêt; car, par leur secours, il est à même d'acquérir très facilement la connaissance complète, si nécessaire pour lui, des dispositions matérielles et des formes des objets d'artillerie, et par conséquent de l'organisation entière du matériel ; ce qui suppose pourtant que l'on soit en état de comprendre et de juger des dessins de ce genre.

L'objet toutefois de ces feuilles, en ce qui regarde le dessin d'artillerie, n'est pas de les faire servir de modèles de belle exécution, soit dans des cours d'instruction, soit dans la pratique; il est bien plutôt de faire voir comment les dessins de ce genre doivent être disposés et coordonnés pour répondre au but qu'on s'en propose, lorsqu'ils présentent l'image de l'objet dessiné d'une manière aussi complète et aussi fidèle que possible, soit dans l'ensemble, soit dans les détails, et lorsqu'ils doivent servir à diriger la construction des objets dessinés. C'est dans ce sens que ces dessins sont en effet des modèles susceptibles d'être employés avec un grand avantage, soit dans l'enseignement, soit dans l'exécution des dessins d'objets d'artillerie, ayant un but pratique quelconque.

§ 39.

Le dessin d'après les tables de dimensions se distingue encore particulièrement du dessin fait d'après les planches lithographiées ou métallographiées dont on vient de parler, en ce que dans le premier cas le dessinateur n'a pas d'image sous les yeux, et n'est guidé dans

son travail que par la nomenclature des objets, par les descriptions toujours très brèves de leurs formes et dispositions, par l'indication des emplacements où doivent se trouver les parties secondaires sur l'objet principal, par les constructions à employer pour déterminer les formes du corps, constructions toujours très laconiquement exprimées, et enfin par les cotes d'intervalles et de dimensions ; tandis que dans le second cas, indépendamment de toutes les indications écrites que l'on vient d'énoncer, on a encore sous les yeux les formes et positions des parties dans les différentes vues, coupes et directions, ainsi que les constructions elles-mêmes déjà exécutées. Sous ce rapport donc, dessiner d'après des tables de dimensions est chose plus difficile que de dessiner d'après les planches imprimées. C'est un travail qui demande plus d'habitude, et une connaissance plus avancée de la matière, et que l'on ne doit en conséquence faire entreprendre aux commençants, que lorsqu'ils ont déjà acquis une certaine habileté dans le dessin, d'après les planches lithographiées ou métallographiées, ou d'après d'autres dessins analogues. Mais pour éviter autant que possible, dans l'emploi de ces modèles, que l'élève ne se borne à les copier routinièrement, genre de travail si préjudiciable au but de l'enseignement, et en même temps pour le forcer à travailler d'après les dimensions exprimées par des cotes sur les dessins lithographiés et métallographiés, et par suite à effectuer de lui-même les constructions et projections à faire pour obtenir les formes qu'affectent les corps à dessiner sur le plan de la figure, on l'obli-

gera à employer pour chaque dessin à faire, non-seulement une autre échelle, mais encore d'autres dispositions, d'autres vues, d'autres profils, voire même d'autres positions des objets que celles qui se trouvent sur les planches modèles. Pour cela néanmoins, le professeur aura besoin, même avec les planches lithographiées ou métallographiées, employées comme on vient de le dire, d'entrer avec ses élèves dans des explications convenables, afin de leur faciliter un travail où sans cela ils ne manqueraient pas le plus souvent de rencontrer des difficultés qu'ils ne pourraient pas surmonter seuls.

L'étude des planches lithographiées et métallographiées est encore utile pour les progrès dans l'art du dessin des objets d'artillerie en général, c'est-à-dire indépendamment de l'usage que l'on peut en faire à la reproduction d'un objet qui s'y trouve représenté. Par exemple, s'il s'agissait de dessiner un objet qui n'y fût pas compris, comme pourrait être le fruit de conceptions à soi particulières, ou bien le résultat d'un levé qu'on aurait effectué, dans ce cas l'étude de celles des planches où se trouveraient des objets plus ou moins analogues à celui que l'on aurait à dessiner aurait encore l'avantage important de mettre du moins à même de reconnaître la marche à suivre, et cela pour toute espèce de dessin d'objet d'art ou métier. Le nombre des vues différentes à dessiner, celui des coupes ou profils, l'espèce de vues et de coupes à employer de préférence, enfin le nombre des parties distinctes de l'objet à dessiner séparément ; toutes ces questions trouveront leur solution en se guidant d'après les prin-

cipes exprimés à la fin du § 18, ainsi que ceux qui viendront avec plus de détails dans le § 188, *a*, *b*, *c*, *d*.

Encore une remarque qui mérite d'être faite au sujet des dessins à exécuter d'après les planches, c'est que dans la recherche des dimensions de l'objet, il faut continuellement porter son attention sur l'ensemble des figures qui y sont relatives, vues, coupes ou profils, attendu que les nombres qui font connaître ces dimensions y sont répartis dans toutes les figures, et que par conséquent s'il arrivait qu'on ne trouvât pas la dimension cherchée sur celle des figures que l'on aurait actuellement sous les yeux, on la trouverait infailliblement sur quelque autre.

§ 39 *a*.

En rapprochant les unes des autres les dimensions indiquées dans les tables de dimensions ou sur les planches lithographiées ou métallographiées, il arrive parfois de trouver que celles de certaines parties convexes sont plus grandes que celles des espaces creux qui doivent les recevoir ou les circonscrire. C'est ainsi, par exemple, que parfois les dimensions d'un tenon sont indiquées plus grandes que celles de la mortaise. La cause qui donne lieu à cette différence est facile à comprendre, et consiste en ce qu'on obtient, par suite de la force qu'on est obligé d'employer pour obliger le corps convexe à entrer dans le concave, une réunion plus solide des deux corps entre eux. Mais il résulte de cet état des choses, pour le dessinateur, la question de savoir laquelle des deux

dimensions indiquées il doit employer de préférence dans son dessin ? Voici la réponse à cette question : toutes les fois que l'on dessinera le corps comprenant dans son étendue l'espace concave, comme une pièce particulière, il faudra représenter cet espace concave avec les plus petites dimensions indiquées. Au contraire, quand on dessinera comme pièce détachée le corps comprenant l'objet convexe, il faudra faire usage des plus grandes dimensions ; enfin, lorsqu'on représentera les deux corps assemblés entre eux, ce sera encore les plus grandes dimensions qu'il faudra employer dans le tracé, et indiquer par des côtes. Supposons, par exemple, qu'il soit question d'abord de dessiner un moyeu séparé de sa roue, on dessinera les mortaises destinées à recevoir les pattes des rais, d'après les plus petites dimensions indiquées. Si, au contraire, on dessine à part un des rais de la roue à laquelle le moyeu appartient, la patte de ce rais, destinée à entrer dans ce moyeu, recevra les plus fortes dimensions. Enfin, si l'on vient à dessiner une coupe de la roue qui fasse apercevoir la manière dont la patte du rais est engagée dans la mortaise du moyeu, on emploiera pareillement les plus grandes dimensions.

Une dernière remarque à faire à l'égard des tables et planches de construction, c'est qu'il est d'usage, à moins qu'on n'ait des raisons particulières pour indiquer les dimensions avec une grande précision, de négliger les fractions de centipouces (*), et d'écrire, par exemple, soit

(*) Un centipouce vaut 0m,00026, c'est-à dire à peu près $\frac{1}{4}$ de milli-

275, soit 276 centipouces, au lieu du nombre 275$\frac{1}{2}$ centipouces. Ces sortes de tolérances sont même aussi permises et quelquefois prescrites à l'égard de nombres entiers, lorsqu'il s'agit d'objets d'une importance secondaire, et que la dimension déterminée se trouve incommode. Ainsi, dans les conditions dont il s'agit, on dirait 760 centipouces, au lieu de 759, ou 850 centipouces au lieu de 851 centipouces, etc. D'après cela, lorsque sur les planches, soit lithographiées, soit métallographiées, il arrivera de rencontrer une ligne dont la longueur totale portée au dessin n'est pas précisément égale à la somme des parties dont elle se compose, la différence pouvant aller à un ou plusieurs centipouces, en plus ou en moins, c'est que l'on sera parti, dans la fixation de cette dimension totale, du point de vue ci-dessus mentionné.

Dans les levés du matériel d'artillerie (objet de la seconde partie de cet ouvrage), où les dimensions des diverses parties des corps à dessiner ne sont point données, mais doivent être préalablement trouvées au moyen de mesures, l'opérateur est tout particulièrement dans le cas, pour exprimer des dimensions en nombres plus commodes, d'user parfois de la latitude dont nous venons de parler. Nous reviendrons avec plus de détail sur ce sujet en temps et lieu.

mètre. Dans l'artillerie française on néglige souvent, par des raisons analogues, des fractions de millimètres.

(*Note du traducteur.*)

DES MOULURES OU ORNEMENTS D'ARCHITECTURE EMPLOYÉS DANS L'ARTILLERIE (*).

§ 40.

Les ornements empruntés à l'architecture dont on se sert dans l'artillerie pour l'embellissement soit des bouches à feu, soit de divers autres objets, et qui, dans l'art de bâtir, portent le nom de *membres architectoniques*, se distinguent en général entre eux, d'une part, en membres *droits* et membres *courbes*; de l'autre, en membres *couvrants* et membres *couchants*.

Un membre est *droit* lorsque les surfaces qui le terminent sont planes, et que, par suite, son profil ne présente que des lignes droites ; il est *courbe* dans le cas contraire, c'est-à-dire lorsqu'il est enfermé par des surfaces courbes, et que son profil présente des lignes courbes. Sous un autre point de vue, lorsque la forme d'un de ces membres architectoniques est telle qu'il convienne particulièrement à couronner un corps, et que, par suite, il puisse être employé comme corniche pour

(*) Une partie des explications contenues dans les §§ 40 à 43 sont particulières à la nomenclature architectonique allemande, et n'auraient pas trouvé place dans un ouvrage français sur la matière. Un lecteur attentif saura bien distinguer ce qu'il lui importe de prendre ou de laisser, pour son instruction, dans les détails donnés par l'auteur. (*Note du traducteur.*)

en orner le dessus, on dit qu'il est *couvrant*. Lorsque, au contraire, la forme du membre exprime plutôt le caractère de la force *qui porte*, et convient par conséquent mieux à la décoration de la partie inférieure, ou trouve mieux sa place au bas d'un corps qu'en-dessus, on dit qu'il est *couchant*.

§ 41.

Ceux des membres architectoniques qui sont employés de préférence à l'enjolivement des objets d'artillerie, sont :

1° Le *listel* (en allemand *Riemchen*, *Bœndchen*, *Leistchen*) (fig. 3); il sert le plus souvent pour border, ou pour séparer, ou pour terminer d'autres membres; c'est un membre *droit* dont on se sert souvent dans les cas précités, ainsi que pour terminer des corps entiers ou certaines parties de ces corps.

2° L'*astragale* (*Ring*, *Stœbchen*) (fig. 4); c'est le plus petit des membres ronds. On lui donne le premier des deux noms (allemands) ci-dessus, lorsqu'il entoure circulairement un corps, comme, par exemple, au bourrelet des canons et des obusiers; le second des deux noms (en allemand) est employé lorsque sa direction est rectiligne.

3° Le *tore* (*Pfuhl*) (fig. 5); il ne diffère, à proprement parler, de l'astragale, que par sa plus grande dimension dans le sens de son épaisseur, et représente, aussi bien qu'elle, dans son profil, une demi-circonférence de cercle, bien qu'on lui donne aussi parfois, sans aucun in-

convénient, une forme plus déprimée. C'est un membre couchant, et qu'on doit par conséquent éviter d'employer comme membre couvrant, par exemple pour former la limite supérieure d'un corps.

4° Le *bourrelet*, le *quart de rond* (*Wulst*) (fig. 6 et 7). En profil, cette moulure représente le plus souvent un quart de cercle (fig. 6); mais sa forme peut aussi être plus alongée, comme en a (fig. 7). Dans l'assemblage de membres que cette figure présente, c est un listel, et b une plate-bande. Le bourrelet doit être considéré comme membre couvrant.

5° La *gorge*, le *congé* (*Kehle*, *Hohlleisten*, *Hohlkehle*, *Einziehung*) (fig. 8 et 9). Placé comme dans la figure 8, cet ornement est un membre couvrant; placé comme dans la figure 9, il devient membre couchant. Dans les deux figures on a donné à son profil la forme d'un quart de cercle; mais cette forme n'est pas la seule qu'il puisse recevoir, et il peut avoir celle d'une courbe plus ou moins différente, comme on en voit un exemple dans la figure 129 du *Traité du dessin géométrique*.

6° La *doucine*, la *corniche* (*Welle*). Elle se compose ordinairement de deux quarts de cercle, disposés, tantôt comme dans la figure 10, tantôt comme dans la figure 11. La saillie bc de ce membre est le plus souvent égale à sa hauteur ab. Toutefois il peut aussi, comme dans le cas de la figure 12, avoir une saillie bc moindre que sa hauteur ab. Dans ce cas, pour en tracer le profil, on commence par déterminer la saillie bc, et l'on tire ac; on prend ensuite $ae = ec$, on construit sur ces deux lignes ae, ec, deux triangles équilatéraux $aed = cef$, et

des points *d*, *f*, comme centres avec un rayon *ae* ou *ec*, on décrit deux arcs qui devront se raccorder insensiblement l'un avec l'autre (*Dessin géométrique*, § 25), parce que les trois points *d*, *e* et *f* sont toujours dans une seule et même ligne droite, attendu que l'angle *aed* est égal à l'angle *fec*. Si l'on voulait diminuer la courbure des arcs *ae* et *ec*, on tracerait sur les deux droites *ae* et *ec* deux triangles isocèles égaux, dans lesquels on prendrait *ad* plus grand que *ae*, et l'on décrirait de nouveau, de *d* et *f* comme centres, des arcs qui se raccorderaient insensiblement entre eux, ou sans former de brisure, parce que l'on aurait encore ici l'angle *aed* égal à l'angle *fec*, ce qui met les trois points *d*, *e*, *f* en ligne droite.

Disposée comme dans les figures 10, 11 et 12, la doucine est un membre couvrant ; telle que dans les figures 13, 14 et 15, au contraire, elle sert comme membre couchant. La manière de la tracer dans les deux cas est la même, ainsi qu'on peut aisément en juger à l'inspection des figures. Ce membre porte, en italien, le nom de *cornice*, et en français celui de *corniche*, d'où est venu dans le langage des ouvriers (allemands), par une altération assez bizarre, le mot de *Karnies*, presque exclusivement employé pour désigner le membre dont il s'agit ici. Lorsque sa forme est celle des figures 10 et 11, les ouvriers lui donnent plus particulièrement le nom de *talon* (*Kehleisten* oder *Kehlstoss*.)

7° La *ceinture*, ou *plate-bande* (*Streifen* oder *Band*) (fig. 16) est plus grande que le *listel*, dont, du reste, elle

a la forme. On peut s'en servir comme de membre couvrant ou comme de membre couchant.

§ 42.

On voit clairement, par ce qui a été dit dans le paragraphe précédent, de quelle manière les différents membres précités doivent être dessinés, ainsi que les circonstances dans lesquelles ils peuvent être employés selon leur forme et leur nature, tantôt comme ornement, tantôt comme moyen de séparation entre diverses parties d'un tout, tantôt encore comme moyen de renfort. Nous ferons seulement remarquer, en général, que quand il s'agit de composer un système coordonné de membres architectoniques, il est nécessaire de procéder au choix avec goût et connaissance de cause, et qu'en thèse générale il faut, autant que possible, faire alterner les membres droits avec les membres courbes. Cependant, non-seulement rien ne s'oppose à ce que l'on fasse suivre plusieurs membres droits l'un à l'autre, mais il est des circonstances où cette disposition est celle qui convient le mieux. Il n'en est pas de même des membres courbes : une succession immédiate de plusieurs de ces membres produit ordinairement un mauvais effet, surtout lorsqu'ils ne sont pas séparés entre eux par des arêtes vives, parce qu'il semble alors que la surface courbe de l'un des membres se raccorde en quelque sorte avec celle du membre suivant.

Par rapport au matériel de l'artillerie, les membres architectoniques ne méritent sans doute, dans aucun

cas, d'être considérés comme des parties essentielles ; cependant il est nécessaire, quand on en fait usage, de le faire avec connaissance de cause, afin d'éviter des fautes que tout connaisseur ne manquerait pas d'apercevoir, et qui dépareraient l'objet.

§ 43.

Ordinairement on donne aux membres architectoniques employés sur les bouches à feu, et même sur d'autres objets du matériel d'artillerie, le nom de *moulures* (*Friesen*), dénomination (il s'agit du mot allemand *Friese*) qui vient de l'italien *fregiare* (orner, enjoliver, Cette étymologie s'appuie surtout sur ce que, dans la langue des architectes, la partie de l'entablement qui règne entre l'architrave et la corniche, et que l'on est dans l'usage d'orner d'arabesques, de figures d'hommes et d'animaux, etc., etc., ou généralement de bas-reliefs, porte en italien le nom de *fregio* (de *fregiare*), et en allemand celui de *Fries*.

De plus amples détails sur la description de ces membres, sur les diverses méthodes à employer dans leur tracé, sur l'historique des systèmes composés que l'on peut en faire, et sur les enjolivements qu'ils sont susceptibles de recevoir à leur surface, sont du ressort de l'architecture, où on les emploie conjointement avec plusieurs autres non ici mentionnés. Ceux que l'on a cités suffisent amplement aux besoins de l'artillerie, où on les emploie sans autres enjolivures aux endroits où on juge nécessaire de les mettre. Il n'en était pas de même

à une époque plus reculée, où les diverses parties du matériel d'artillerie, et particulièrement les bouches à feu, étaient chargées d'un bien plus grand nombre de moulures qu'on ne le fait aujourd'hui, et où on les enjolivait encore par l'addition d'une multitude de ciselures, telles que perles, feuillages, fleurs, ovales, etc., etc. Alors, sans doute, le dessin d'artillerie demandait une connaissance plus étendue de ces membres architectoniques.

CHAPITRE II.

DU DESSIN PROPREMENT DIT DES OBJETS D'ARTILLERIE.

BOUCHES A FEU DE L'ARTILLERIE DE CAMPAGNE.

§ 44.

Le tracé des canons de 6 et de 12, et de l'obusier de 7, de la nouvelle artillerie de campagne prussienne de 1842, dont il va être question dans les paragraphes subséquents, sera fondé sur les figures représentées dans les *métollagraphies* relatives à ces bouches à feu ; ces épreuves de gravures sur métal étant pour le moment les seuls guides à suivre pour ce travail, attendu qu'il n'existe pas encore jusqu'à présent de tables de dimensions des nouvelles bouches à feu, comme il en existe pour celles de 1819. Ces dernières tables ne doivent pas être confondues avec celles qui ont été publiées à Breslau en 1812, par la commission royale de vérification d'artillerie (*Kœnigl. Artillerie-Prüfungs-Commission*), d'après les ordres de feu Son Altesse Royale le prince Auguste de Prusse. Ainsi les dessins de ces anciennes bouches à feu prussiennes doivent être exécutés d'après les constructions prescrites et les dimensions indiquées dans les tables en question (§ 32 et suiv.), en se conformant d'ailleurs pour la marche à suivre aux procédés que

l'on va décrire dans les paragraphes ci-après pour les nouvelles bouches à feu prussiennes ; car celui qui aura appris à dessiner ces dernières saura aussi très bien et sans difficulté exécuter le dessin des autres. A l'égard de ce qu'il peut y avoir de particulier à observer dans l'exécution de dessins d'après des dimensions déterminées par un levé, nous y reviendrons plus tard lorsqu'il sera question du levé du matériel d'artillerie.

§ 45.

Autrefois, l'usage était de proportionner les bouches à feu d'après le diamètre de leurs boulets respectifs, et les affûts d'après la largeur de leurs flasques, largeur qui elle-même était dans un certain rapport déterminé avec le diamètre du boulet. Dans ce but, on partageait le diamètre du boulet en vingt-quatre parties égales que l'on appelait des *parties (partes)*, et en conséquence, toutes les dimensions des bouches à feu, ainsi que la largeur des flasques d'affût, étaient indiquées non en *pieds*, *pouces* et *centipouces*, mais bien en *diamètres de boulet* et *parties*. Ce mode de construction n'était même pas encore tout à fait abandonné pour les bouches à feu du système de 1819 ; dans ce sens, par exemple, que le bouton de culasse des canons de 6 et de 12 avait reçu des dimensions fixées d'après les proportions qui étaient résultées de ce mode. Mais en fixant ainsi les boutons de culasse des canons de 6 et de 12, on avait en même temps fixé ceux des obusiers de 7 et de 10, que l'on avait faits semblables respectivement

aux deux précédents. Aujourd'hui qu'on part, dans la détermination et les prescriptions des formes et dimensions du matériel d'artillerie, d'un point de vue plus élevé que n'était celui qui servait de base au mode de proportionnement chéri par nos pères ; aujourd'hui qu'en toute circonstance on s'attache à ne déterminer les formes et dimensions de chaque objet du matériel d'artillerie qu'en vue de lui faire remplir le mieux possible les conditions auxquelles il doit satisfaire pour les besoins du service, il est aisé de comprendre que l'on ne saurait plus, dans l'établissement des systèmes de construction, se tenir sévèrement, comme on le faisait autrefois, à la loi de proportionner tout au diamètre du boulet ; et de là aussi, il résulte qu'on ne doit également, dans l'exécution des dessins de ces objets, se guider que sur les dimensions prescrites, qui toutes doivent être considérées comme étant un résultat obtenu en vue d'un but spécial, à la suite d'études approfondies de la nature des choses, et en se réglant sur l'observation et sur l'expérience.

§ 46.

Suivant une *Instruction* en vigueur dans l'artillerie prussienne, à moins que l'on n'ait des motifs particuliers pour adopter une autre échelle, il est prescrit de n'employer pour les dessins de bouches à feu entières que l'échelle du $\frac{1}{6}$ de la grandeur naturelle, en sorte que 2 pouces de la grandeur réelle de l'objet font 1 pied

DU MATÉRIEL DE L'ARTILLERIE. 75

de l'échelle réduite (*). Ainsi, une bouche à feu dessinée d'après cette échelle a les dimensions 6 fois plus grandes que celles qui sont portées sur le dessin. Si dans les figures du présent ouvrage nous n'avons pas adopté cette échelle, mais pris celle de 1 pouce $\frac{1}{4}$ pour pied, nous l'avons fait, d'abord, pour ne pas trop agrandir les planches (et par conséquent pour rendre l'ouvrage moins cher), ce que nous pouvions faire d'autant mieux que l'échelle adoptée suffit encore à bien exprimer les dimensions voulues et à les prendre dans le dessin ; et ensuite, parce que nous y avons gagné d'employer pour les bouches à feu la même échelle d'après laquelle ont été représentés dans d'autres planches les affûts et avant-trains.

L'échelle de 1 pouce $\frac{1}{4}$ par pied donne, du reste, une réduction dans le rapport de 12 à $\frac{5}{4}$ ou de 1 à $\frac{5}{48}$; et comme $\frac{5}{48} = \frac{1}{9,6}$, la réduction se trouve intermédiaire entre $\frac{1}{12}$ et $\frac{1}{8}$ de la grandeur naturelle, autrement dit les dimensions réelles sont à celles du dessin comme 48 est à 5, ou comme 9,6 est à 1 ; d'où il suit que toutes les dimensions sont dans la réalité 9,6 fois plus grandes que celles qui leur correspondent dans le dessin.

Si l'on voulait faire servir nos planches à l'enseignement, en les faisant dessiner par les élèves à l'échelle de $\frac{1}{6}$, conformément à l'instruction précitée, on y trou-

(*) Dans les deux cas du mortier à fût et du mortier à main, la même feuille qui contient la bouche à feu renferme à la fois respectivement le fût correspondant avec la platine, ou bien l'affût.
(Note de l'auteur.)

verait l'avantage d'empêcher qu'il n'y ait de leur part copie pure et simple.

Toutefois, pour représenter certaines parties des bouches à feu avec plus de clarté, comme le bourrelet, le bouton de culasse, les parties servant au pointage, le grain de lumière, les anses, etc., nous les avons dessinées séparément à une plus grande échelle.

Conformément à l'*instruction* précitée, un dessin de bouche à feu doit en représenter la coupe longitudinale, le plan ou la vue prise en dessus, les pièces destinées au pointage, le grain de lumière, les coupes longitudinale et transversale des anses, ainsi que leur élévation prise en avant, ou autrement dit, une coupe de la pièce perpendiculairement à l'axe faite en avant du second renfort. De plus, il est prescrit d'indiquer en chiffres, dans la coupe longitudinale de la bouche à feu, les épaisseurs aux différents points de la longueur, et dans le plan, les diamètres extérieurs; enfin, sur tout dessin de bouche à feu, l'on doit indiquer le poids de la pièce, la prépondérance de la culasse, l'angle de mire naturel, le vent, le volume et la quantité de poudre que peut contenir la chambre, (dans le cas des bouches à feu à chambre), et enfin la distance du centre de gravité à la tranche de la bouche.

§ 47.

Les dessins de bouches à feu exécutés pour servir de guides aux fondeurs, c'est-à-dire d'après lesquels ils dirigent le travail du moulage d'abord, et ensuite celui de

la fabrication ultérieure, doivent être faits de grandeur naturelle. On doit donc y employer une échelle sans aucune réduction, c'est-à-dire au rapport de réduction ¼.

Mais comme en général une seule feuille de papier ne suffirait pas à faire un dessin d'une si grande étendue, on doit commencer par coller, suivant le besoin, plusieurs feuilles l'une au bout de l'autre. Pour bien faire cette opération, il est bon de tendre d'abord chaque feuille sur une planche à dessiner, de l'y laisser convenablement sécher, et de la couper ensuite. Par là, toutes les feuilles deviennent très unies, perdent tous les plis qu'elles pouvaient avoir, et s'étendent comme il faut. C'est sur la feuille composée ainsi obtenue, et que l'on étend sur une table de sa grandeur, que doit être dessinée, d'après les dimensions prescrites, la pièce dont il s'agit de faire le moule (*). On ne doit em-

(*) Dans quelques artilleries ces sortes de dessins se font sur planches métalliques, en employant pour tracer les lignes une pointe d'acier trempée, comme pour la gravure au burin. Mais il semble que l'avantage que l'on cherche à obtenir ainsi ne doit pas être dans une juste proportion avec l'augmentation de dépense et de travail qui en résulte. Car s'il est vrai de dire que le papier soit plus hygrométrique que le métal, et qu'en raison de cette disposition, il soit sujet à se bossuer, le métal à son tour est bien plus susceptible d'être modifié dans ses dimensions sous l'influence de la chaleur (*a*), que ne l'est le papier, sans compter que les feuilles de métal sont plus difficiles à préparer, et que les fautes que l'on peut commettre dans le dessin y sont bien plus longues et plus difficiles à réparer que sur le papier.
(*Note de l'auteur.*)

(*a*) Cette assertion paraît bien hasardée ; car qu'y a-t-il de plus altérable à la chaleur que les substances organiques. (*Note du traducteur.*)

ployer, dans les constructions à faire pour ce dessin, que la règle et le compas, ou du moins ne recourir à l'équerre que très rarement (*Dessin géométrique*, § 10 et suiv.), ayant soin de déterminer toujours au moins deux points pour toutes les lignes parallèles ou perpendiculaires à tirer, et en général d'apporter la plus grande rigueur dans toute l'opération, parce qu'une faute commise dans cette circonstance, quelque peu importante qu'elle puisse parfois sembler en elle-même, peut cependant entraîner de graves inconvénients. Il est inutile de dire que ces sortes de dessins ne se font qu'au trait, et n'ont pas besoin d'être mis en couleur; mais il est indispensable, au moins, que l'inscription que l'on y ajoute fasse connaître si la bouche à feu représentée doit être coulée en bronze ou en fonte de fer.

Les dessins de pièces dont il s'agit ici sont représentés en *coupes longitudinales*, dirigées de manière que le fondeur puisse y reconnaître les formes et dimensions tant extérieures qu'intérieures; il suffit ordinairement pour cela de dessiner au plus deux vues différentes de la pièce à couler.

Remarquons encore, que conformément à ce qui a été dit au § 2 du *Traité de dessin géométrique*, les traits de ces dessins doivent être un peu plus larges, ou plus forts, en raison de l'échelle employée, qu'on n'aurait besoin de les faire sur des dessins exécutés avec une échelle réduite.

§ 48.

Les *armoiries*, ou, comme on dit, les *ciselures* qui, sur les pièces de l'artillerie prussienne, se trouvent sur le premier renfort et sur la volée, et dont l'une renferme le chiffre de sa majesté le roi, et la seconde l'aigle prussienne, avec d'admirables inscriptions d'une si haute signification (*), ces armoiries, dis-je, ne se mettent pas ordinairement sur les dessins des bouches à feu, quelle que soit l'échelle à laquelle ils aient été exécutés, qu'ils soient de grandeur naturelle pour le fondeur, ou faits avec des dimensions réduites pour l'enseignement ou pour quelque autre but. Deux raisons justifient le parti que l'on a pris à cet égard. D'une part, les armoiries ne sont pas au nombre des parties essentielles des bouches à feu; et de l'autre, leur tracé

(*) Jusqu'ici ces armoiries ont conservé leur forme surannée, mais le temps approche où elles en recevront une plus élégante et plus en rapport avec l'époque actuelle, et avec les formes plus simples et plus convenables des bouches à feu que l'on coule aujourd'hui. Il est vraiment étrange que ces armoiries d'un aspect si disgracieux, d'une insignifiance si complète dans les enjolivements et les enroulements dont elles sont chargées (mais qui, il faut en convenir, s'harmonisaient très bien, à l'époque de leur adoption, avec les ornements bariolés dont étaient autrefois chargées les parties en bois et en fer des affûts), il est vraiment étrange, dis-je, que ces armoiries se soient maintenues si longtemps au milieu des nombreux changements amenés par le temps et par suite desquels ces objets ont maintenant des formes à la fois plus agréables à la vue et mieux appropriées à leur destination. *(Note de l'auteur.)*

suppose déjà un certain talent de dessin à main libre, qui n'est pas positivement inhérent à celui du dessin géométrique. Que si cependant l'on voulait ajouter ces armoiries sur un dessin, pour l'embellir, on n'atteindrait réellement ce but qu'autant qu'elles seraient soigneusement et bien exécutées. Elles se présentent naturellement d'une autre manière à la vue dans leur projection sur une surface cylindrique ou conique, que dans leur projection sur une surface plane, et il faut employer dans leur tracé la règle indiquée dans le § 125 du *Traité du dessin géométrique*.

§ 49.

Les longueurs exprimées en nombres des diamètres extérieurs des pièces, que l'on trouve soit dans les tables de dimensions, soit sur les planches lithographiées ou métallographiées, servent particulièrement dans les *vérifications* de bouches à feu; cependant l'on peut aussi s'en servir avec avantage dans le *dessin* des bouches à feu, comme moyens de contrôle, pour s'assurer, par exemple, si dans l'exécution du dessin toutes les épaisseurs, ainsi que la forme de l'âme dans toute sa longueur, sont bien ce qu'elles doivent être. On peut encore s'en servir utilement lorsqu'on ne se propose de dessiner la pièce que dans ses contours extérieurs, sans aucun égard à la forme de l'âme, ni aux épaisseurs du métal.

L'indication des diamètres extérieurs sous forme numérique, sur un dessin de bouche à feu, est encore

particulièrement à recommander, lorsque le dessin doit servir à diriger le moulage ou la fabrication ultérieure de la bouche à feu (§ 47). Dans ce cas, on doit ajouter le demi-diamètre de l'âme à chaque épaisseur particulière du métal ; prendre la somme ainsi obtenue pour ouverture du compas, et porter cette ouverture de part et d'autre de l'axe de l'âme sur une suite de perpendiculaires à cet axe. Que si au contraire on faisait usage dans ce but du procédé décrit dans le § 52 (procédé très convenable à employer dans les dessins en petit), on apercevrait, comme l'expérience le montre parfois, certaines petites différences qui, dans un dessin destiné au but ci-dessus mentionné, pourraient n'être pas sans inconvénient.

§ 50.

Pour dessiner les bouches à feu de bronze du système de 1819, ainsi que celles qui ont été coulées dans l'artillerie prussienne de 1812 à 1819, on se sert, ainsi qu'on l'a déjà remarqué plus haut, des tables de dimensions mentionnées dans le § 44.

Lorsqu'on a des dessins des bouches à feu que l'on doit dessiner, et que ces dessins sont accompagnés de cotes des dimensions, c'est principalement de ces cotes que l'on doit se servir dans le travail ; et il va naturellement sans dire que la chose, à cet égard, est tout à fait la même, soit qu'il s'agisse de bouches à feu de fer, ou de bouches à feu de bronze, les règles à employer dans les deux cas pour l'exécution du dessin étant et devant naturellement être les mêmes.

Le dessin de bouches à feu prussiennes antérieures à 1812, ainsi que, généralement parlant, celui des canons de 24, et autres du même genre, lorsque l'on n'a ni table de dimensions, ni dessins cotés pour servir de guide, se fait d'après un levé, conformément à ce qui sera dit plus loin. Par le moyen de ce levé, on se fait en quelque sorte soi-même une table de dimensions, dont on porte successivement les cotes sur le dessin dans l'ordre convenable.

A l'égard du dessin des mortiers, il en sera question spécialement.

On s'y prend d'une manière tout à fait analogue pour dessiner des bouches à feu de *puissances étrangères*. Comme on n'a pas ordinairement les tables de dimensions de ces bouches à feu, on doit, toutes les fois qu'il s'agit de les dessiner, commencer par en faire un levé rigoureux et exact, construire pareillement avec les cotes ainsi relevées une table de dimensions, et s'en servir pour représenter les différentes vues de la pièce, en se conformant aux règles qui seront exposées dans les paragraphes subséquents.

§ 51.

Mais avant que d'entreprendre un dessin de bouche à feu quelconque, il faut d'abord bien arrêter ses idées sur la longueur à prendre, dans chaque cas particulier, pour représenter un pied sur l'échelle réduite que l'on se propose d'employer (*Dessin géométrique*, § 211). A cet égard il est à observer, ainsi qu'on l'a déjà dit,

qu'il est toujours bon, pour la clarté du dessin, de ne pas prendre moins de 2 pouces pour cette longueur (bien que nous n'ayons pris nous-mêmes que 1$^{\text{po}}_{\frac{1}{2}}$ par pied pour les figures du présent ouvrage, par les considérations mentionnées au § 46). Ce point réglé, on procède au tracé de l'échelle, ce que l'on doit faire proprement et correctement, conformément à ce qui a été prescrit dans le § 23, soit sur une bande de papier détachée, soit sur la feuille de dessin même; et cette échelle est ensuite employée dans l'exécution du dessin, suivant ce qui a été enseigné dans le § 217 du *Traité du dessin géométrique*. L'échelle une fois tracée, on discute, à part soi, la distribution la plus favorable et la plus convenable à donner aux différentes vues et coupes à mettre sur la feuille de dessin, tâchant autant que possible de mettre de la symétrie dans la distribution des figures (*).

Enfin l'on tirera au crayon sur la feuille de dessin, en un endroit convenable, une ligne horizontale, sur laquelle on élèvera ensuite une perpendiculaire, d'après ce qui a été dit dans le § 11 du *Traité du dessin géométrique*. Les deux lignes ainsi menées serviront, dans le cours de l'opération, de points de départ, pour tracer de la manière indiquée au § 12 du Traité précité, toutes

(*) Pour épargner la place, on n'a pas toujours observé cette distribution symétrique des figures sur les planches jointes au présent ouvrage; et sous ce rapport ces planches ne doivent pas être considérées comme des modèles à suivre. *(Note de l'auteur.)*

les horizontales et toutes les verticales dont on aura besoin. Le dessin terminé on efface ces deux lignes auxiliaires avec de la gomme élastique.

I. *Canon de* 6.

§ 52.

Ces préliminaires réglés, occupons-nous de la manière de dessiner un canon de 6 de la nouvelle espèce, c'est-à-dire du système de 1842, d'après les *dimensions exprimées sur les métallographies* de cette bouche à feu; et d'abord, supposons qu'il s'agit d'une coupe longitudinale semblable à celle que l'on voit sur la planche 1re (fig. 17).

Pour cela, on tirera la ligne droite ab (fig. 17), on la considérera comme représentant *l'axe de l'âme,* et on la prendra égale à la longueur de la pièce indiquée sur la métallographie. Sur cette ligne, on déterminera (toujours en se conformant aux cotes de la planche métallographiée) les longueurs des parties principales ac, cd, de et eb; aux points a, c, d, e et b, on élèvera des perpendiculaires sur ab; on prendra $ah = a'h'$ égale au demi-diamètre de l'âme, et l'on mènera les deux lignes hf, $h'f'$, parallèlement à ab. On fera ensuite bg égale à la longueur de l'âme, ou bien ag égale à l'épaisseur du métal à la culasse, on élèvera en g une perpendiculaire sur ab, et l'on arrondira les deux angles qu'elle formera avec les droites hf, $h'f'$, avec un rayon de 50 centipouces. A partir des deux lignes hf, $h'f'$, on por-

tera, sur les diverses perpendiculaires précédemment menées, les épaisseurs de métal respectivement égales aux dimensions indiquées, tant en dessus qu'en dessous, et par les points ainsi obtenus, on mènera les lignes droites kl, mn et op d'une part, et $k'l'$, $m'n'$ et $o'p'$ de l'autre. Cela fait, on portera, en se conformant aux dimensions indiquées, les *trois moulures* du *premier renfort (Bodenstück)*, du *second renfort (Zapfenstück)*, et de la *volée (Langenfeld)*, lesquelles consistent en plates-bandes se raccordant en avant (*), chacune par le moyen d'un congé, avec la surface de la pièce. Faisons remarquer ici occasionellement qu'en général la moulure correspondante à une partie principale d'une bouche à feu se trouve toujours à l'*extrémité postérieure* de cette partie. Ainsi, par exemple, le *bourrelet* se termine en arrière par l'*astragale* (§ 41) qui lui correspond, de la même manière qu'il existe à l'extrémité postérieure de chacune des trois autres parties principales une plate-bande qui porte le nom de cette par-

(*) Pour prévenir tout malentendu, dans la suite, lorsque nous emploierons les expressions *en avant* et *en arrière*, nous dirons ici une fois pour toutes : que la bouche est toujours supposée le devant de la pièce, et partant, le *bouton de culasse*, le derrière ; en sorte que l'expression *d'avant en arrière* exprime la direction de la bouche au bouton de culasse et réciproquement. Cette règle s'applique également aux pièces sur affûts non réunies à l'avant-train. Dans un avant-train, au contraire, le timon est *en avant*, et la cheville ouvrière *en arrière*. Lors donc que l'affût est réuni à l'avant-train, ce que l'on appelle *en avant*, c'est le côté de la tête des chevaux, en sorte que dans cette circonstance la crosse de l'affût se trouve être en avant, tandis que la bouche de la pièce est en arrière. *(Note de l'auteur.)*

tie (*) (§ 41). Lors donc que l'on donne la longueur d'une partie principale quelconque, elle comprend toujours la longueur de la moulure qui la termine en arrière.

La coupe que nous sommes en train de décrire indique aussi les *tourillons* et leurs *embases* par deux cercles ponctués concentriques, ayant leur centre commun z dans l'axe de l'âme, à une distance de 2800 centipouces du point a. (Voir le § 56.)

§ 53.

Pour mettre plus de clarté dans la description du tracé du *bourrelet*, on a représenté cette partie de la pièce, dans la figure 18, à une échelle double de la précédente. Pour effectuer le tracé, on fera la largeur de l'*astragale* égale à 50 centipouces; la distance du plus grand diamètre du bourrelet à la bouche, autrement dit bw, égale à 75 centipouces, la largeur du listel bv égale à 25 centipouces, et par les trois points x, w, v, on élèvera des perpendiculaires sur eb. Cela fait, on déterminera les

(*) En allemand, le mot *Bodenstück*, que nous avons traduit précédemment par *premier renfort*, signifie littéralement : *partie de la culasse*; et alors la remarque de l'auteur est fondée à l'égard de la plate-bande de la culasse comme à l'égard des deux autres. Si l'on voulait appliquer la même remarque à la nomenclature française, il faudrait dire qu'il n'y a pas, dans les canons faits sur le même modèle que ceux de Prusse (modèle qui est à peu près le même que celui des canons de bronze français), de moulure au premier renfort, qui serait supposé commencer à hauteur du fond de l'âme, point où finit la culasse. *(Note du traducteur.)*

points q et q', de même qu'on avait précédemment déterminé les points p et p'; on fera $wr = wr' = 425$ centipouces; $bi = bi' = 375$ centipouces, et l'on mènera les deux lignes iu et $i'u'$ parallèlement à eb. On prolongera ensuite la perpendiculaire qq' tant en dessus qu'en dessous, l'on fera $qs = q's' = 1258$ centipouces, ce qui donnera $su = s'u' = 1308$ centipouces; des points s et s' comme centres, on décrira les deux arcs $qt, q't'$; et des points u et u' comme centres les deux arcs try et $t'r'y'$, qui se raccordent en t et t' en une courbe continue avec les arcs $qt, q't'$. (*Dessin géométrique*, § 25.)

On abat l'arête vive de la *bouche* sur une longueur de 20 centipouces. Le *guidon*, dont la saillie est de 40 centipouces, est facile à ajouter aux figures 17 et 18, d'après les dimensions indiquées, ainsi qu'on peut le voir clairement sur la figure 19 (1, 2 et 3), où il est représenté à une échelle quatre fois plus grande (par conséquent de 5 pouces pour pied). La figure 19 (1) est une coupe suivant la longueur; la figure 19 (2) une vue prise en *dessus*, et la figure 19 (3) une vue prise *en avant*.

§ 54.

Nous ferons pareillement usage d'une échelle double pour mieux faciliter l'intelligence du tracé du *cul-de-lampe* et *du bouton* qui sont en arrière de la culasse. Pour effectuer ce tracé, on portera sur le prolongement ab de l'axe de l'âme (fig. 20), d'abord une longueur de 1 pouce qui est celle du cul-de-lampe, puis 25 centipouces pour la largeur bd du listel, puis $dx = 4$

pouces = la longueur du bouton, non compris le listel ; et enfin, l'on fera xf (distance du plus grand diamètre du bouton à l'extrémité postérieure) = $1^{po},20$; aux points b, d et f, on élèvera des perpendiculaires sur ax et l'on fera $cc' = ee' = gg' = 4$ pouces, de manière que les points précités b, d, f soient respectivement au milieu de ces trois lignes. On fera alors $xh = 3^{po},60$, on prendra une ouverture de compas égale à 1 pouce et on la portera de g en m et de g' en m', puis par les points m et m' ainsi déterminés, on mènera les lignes hi, $h'i'$. On fera encore $go = g'o' = 0^{po},40$; et avec une ouverture de compas égale à $1^{po},69$, on décrira du point o, comme centre, un arc que l'on coupera en p par un autre arc décrit du point c comme centre avec un rayon de $1^{po},29$. On fera une construction absolument semblable aux points o' et c' pour déterminer, avec les mêmes rayons que ci-dessus, le point p'. Cela fait, on décrira du point h, comme centre, l'axe ixi' ; des points m et m' comme centres, les deux arcs ig et $i'g'$; des points o et o', comme centres, les arcs gn et $g'n'$, et des points p et p', comme centres, les arcs nlc et $n'l'c'$; l'ensemble de ces arcs (d'après le § 25 du *Dessin géométrique*) représentera le bouton de culasse dont la courbure satisfera à la condition que le plus petit diamètre ll' de son *collet* soit égal à 2 pouces.

Les lignes droites ec, $e'c'$ représentent le contour du listel, et les lignes droites ek, $e'k'$ le profil tronconique du *cul-de-lampe*. De k' on portera une longueur de $0^{po}50$ sur la ligne $e'k'$ et sur la coupe correspondante de la plate-bande de culasse ; on élèvera aux points

ainsi déterminés des perpendiculaires aux lignes respectives, et, de l'intersection de ces deux perpendiculaires comme centre, on arrondira l'arête vive inférieure du derrière de la plate-bande de culasse.

§ 55.

Pour tracer, dans la figure 20, la coupe du renfort de hausse *(Anguss für die Aufsatzstange)*, ainsi que le *trou* dont il est percé, on mènera d'abord kq parallèlement à ax, l'on fera $kq =$ à $0^{po},75$, et du point q l'on abaissera sur ax une perpendiculaire qui coupera la ligne ke en r. On fera ensuite $qs = 0^{po},20$, et $su = 0^{po},50$; on mènera par le point s une parallèle à ax, l'on fera $s\beta = 0^{po},25$, et l'on tirera βu; on aura ainsi βur pour le profil du renfort de hausse. Après quoi l'on fera $kd = 55$ centipouces, on portera 100 centipouces de α vers β, et l'on prendra au milieu de cette longueur une partie égale à 75 centipouces; puis, des deux points déterminés par cette dernière opération, on abaissera des perpendiculaires sur ax, que l'on prolongera jusqu'au contour inférieur de la culasse; ces deux lignes donneront le profil du trou cylindrique destiné à recevoir la tige de la hausse. Ce trou est garni intérieurement, comme on peut le voir en $\alpha\delta$ et $\beta\gamma$ d'un *fourreau* (*) *de hausse (Aufsatzhülse)*, en bronze, de

(*) Ce mot n'existe pas dans la nomenclature française, pas plus que la chose qu'il exprime n'existe sur nos pièces. C'est une espèce de grain vissé dans le haut du trou de hausse et percé d'un canal propre à bien contenir la tige de la hausse. *(Note du traducteur.)*

250 centipouces de longueur, 12 ᶜᵖ ½ d'épaisseur, et taraudé en vis extérieurement. L'intérieur de ce fourreau de hausse est disposé de manière à recevoir la tige triangulaire de la hausse, ce que l'on exprimera comme le montre la figure 23, représentant une vue prise en dessus. On a encore indiqué dans la figure 20 de quelle manière doivent être tracés les trous pour la *vis de ressort* et pour la *vis de pression*.

§ 56.

Il est aisé de comprendre que pour compléter la figure 17, dont le tracé a été décrit dans le paragraphe 52, il reste à y effectuer, à l'échelle adoptée, les opérations décrites à l'occasion des figures 18, 19 (1) et 20.

§ 57.

Enfin la ligne *vw* (fig. 20) de 1 pouce de longueur, donnera la distance au fond de l'âme, du milieu de la lumière, dont le diamètre est de 25 centipouces ($0^m,0065$).

A l'égard du grain dans lequel cette lumière est percée, la manière d'en tracer le profil dans la fig. 20, et par conséquent aussi dans la figure 17, résulte déjà de la seule inspection de ces deux figures, auxquelles cependant on a joint, pour plus de clarté encore, la figure 21, dans laquelle le grain est représenté extérieurement à une échelle quatre fois plus grande. Les cotes de dimensions sont indiquées sur les planches métallographiées ; et pour la construction de l'hélice on se con-

formera à ce qui a été dit dans le *Traité de dessin géométrique*, fig. 35.)

§ 58.

Rien n'est plus facile maintenant que d'exécuter le dessin d'un canon de 6 vu par-dessus (fig. 22), si l'on suppose le plan de la figure parallèle au plan horizontal contenant à la fois l'axe de l'âme et l'axe des tourillons, et que le plan de la figure 17 est parallèle au plan vertical de l'axe de l'âme mené perpendiculairement à l'axe des tourillons. On peut y procéder soit en suivant la marche indiquée dans le paragraphe 52, soit sans s'occuper en rien du diamètre de l'âme et des épaisseurs de métal, et portant simplement les diamètres extérieurs indiqués sur les planches métallographiées perpendiculairement à la ligne xy, moitié en dessus, moitié en dessous. Il est d'ailleurs évident que dans la figure dont il s'agit ici, on ne doit voir ni l'âme, ni généralement aucune partie de l'intérieur de la pièce, mais que l'on a à tirer les lignes indiquant la position et la largeur des plates-bandes, et que de plus le tracé du bourrelet et celui du bouton de culasse doivent être exécutés conformément à ce qui a été dit dans les paragraphes 53 et 54.

Mais pour trouver, dans une vue prise de dessus, les courbes abc et $a'b'c'$ qui représentent les intersections de la surface cylindrique des embases avec la surface tronconique du second renfort, ou commence par déterminer sur l'axe des tourillons les deux points d et d'

qui donnent l'écartement mutuel des deux tranches extérieures des embases, écartement qui, dans le cas de la pièce de 6, est de 9 pouces. Cela fait, on tire par les points d et d' deux parallèles à l'axe de l'âme, et on les fait égales au diamètre des embases, c'est-à-dire égales à $4^{po},50$. Aux deux extrémités de ces lignes on élève les petites perpendiculaires qui coupent en a et c d'une part, et en a' et c' de l'autre, la génératrice du second renfort; on porte sur la ligne dd' la longueur $bd = b'd' = bd$ de la figure 26, et l'on réunit les trois points a, b, et c d'une part, ainsi que les trois points a', b', c' de l'autre, par des arcs dont les centres e et e' sont situés dans l'axe des tourillons. A la rigueur, les deux courbes $a\,b\,c$, $a'\,b'\,c'$, ne sont pas des arcs de cercle, étant les projections de courbes à double courbure déterminées par l'intersection de la surface courbe du second renfort avec les surfaces courbes des embases; malgré cela on les dessine comme si elles étaient des arcs de cercle pour la facilité du dessin, et on le peut d'autant mieux que l'on ne commet ainsi que des erreurs tout à fait imperceptibles, lorsque l'on dessine à une petite échelle, ainsi que l'on peut en juger en comparant la courbe **LMN** (fig. 52 (**I**) du *Traité du dessin géométrique*, courbe qui est la projection de l'intersection de deux cylindres perpendiculaires entre eux, avec ces deux arcs. A la vérité, le second renfort d'un canon n'est pas un cylindre, mais bien un cône tronqué; mais la différence des diamètres des deux bases de ce cône tronqué est si petite (30 centipouces seulement dans la pièce de 6), que l'on peut très bien, dans le cas actuel, le consi-

dérer comme un cylindre. Que si cependant l'on voulait construire en toute rigueur les courbes $a\,b\,c$, $a'\,b'\,c'$ (fig. 22), et ne pas se contenter de la méthode indiquée ; dans le cas, par exemple, où l'on emploierait au tracé une plus grande échelle, on aurait recours au procédé indiqué dans les figures 52 et 56 du *Traité du dessin géométrique.*

Le *pan coupé fg,* pratiqué sur le dessus du canon pour pouvoir y poser le quart de cercle, dont la surface est parallèle à l'axe de l'âme, et qui par suite est horizontal lorsque l'axe de la pièce est horizontal, a 5po,25 de longueur, et prend naissance à 5po,50 du devant de la plate-bande de culasse.

A l'égard de la manière dont on doit dessiner dans cette vue, prise de dessus, la projection du renfort de hausse avec le trou destiné à recevoir la hausse et son fourreau, on n'a qu'à consulter la figure 23, pour laquelle on a fait usage d'une échelle double. Nous ferons remarquer que dans cette figure la ligne *ab* est égale à 260 centipouces, que *cd* en a 160 ; et que le rectangle *efgh* représente l'espace couvert par la lèvre (*die Lippe*) qui termine en dessus la tige de la hausse, en sorte que trois des côtés du rectangle sont tangents au cercle qui représente le fourreau de la hausse. Le segment circulaire que l'on voit en *p* est la projection du dessus du *ressort en laiton* de la hausse.

On a représenté ici les deux lignes *ab* et *cd* comme si elles étaient droites, bien qu'à la rigueur elles dussent être courbes, étant les projections d'intersections d'une surface conique par deux plans inclinés (voir

Dessin géométrique, § 139 et suiv.). Mais en raison du peu d'inclinaison des plans coupants, et vu la forme du cône dont il s'agit ici, ainsi que la petitesse de l'échelle employée dans la figure, ces lignes ne diffèrent pas d'une manière perceptible de lignes droites, et l'on peut, en conséquence, les dessiner comme telles sans commettre d'erreur reconnaissable à la vue.

§ 59.

Si l'on avait à représenter la pièce dans une position semblable à celle de la figure 17, par rapport au plan de la figure, mais vue de côté ou extérieurement, et non en coupe, on y procéderait encore comme il a été dit dans le paragraphe précédent, avec cette seule différence que les tourillons et leurs embases devraient y figurer par des cercles concentriques tracés en lignes pleines. Le renfort de hausse serait dessiné en sa place en arrière et à la partie supérieure de la culasse. Le grain de lumière, le pan coupé *fg* (fig. 22) et le guidon, seraient indiqués aussi en leur place sur la génératrice supérieure, où leurs formes seraient telles qu'elles résultent de leurs projections sur les autres figures.

§ 60.

Dans tous les cas, on facilite et l'on accélère le travail, en exécutant *simultanément* les trois dessins précités, savoir la coupe par l'axe et les deux vues longitudinales, l'une prise en dessus, l'autre prise de côté.

Pour cela on commencera par tracer les trois axes de l'âme, parallèlement entre eux et horizontalement l'un au-dessous de l'autre, à des distances réciproques les plus favorables, selon l'étendue de la feuille de dessin et la grandeur des figures à dessiner ; on déterminera pareillement sur chacune le point de départ de la pièce dans une seule et même ligne verticale, coupant les trois horizontales précitées. Cela fait, on portera simultanément sur chacune des trois figures les dimensions qui servent à déterminer les longueurs des parties principales, ainsi que les moulures, et l'on tirera toutes à la fois les lignes à mener pour réunir convenablement les points déterminés par ces constructions. On procèdera de même encore à l'égard des autres dimensions communes aux trois figures, c'est-à-dire qu'on les portera toujours en même temps avec une seule et même ouverture de compas, et que l'on tracera aussi avec une même ouverture de compas les arcs qui, dans les trois figures, doivent être décrits d'un même rayon. Par ce moyen, on peut presque exécuter les trois figures en même temps d'un bout à l'autre, et par là avoir la certitude que les dimensions correspondantes de ces trois figures sont parfaitement d'accord entre elles et parfaitement exactes, pourvu qu'on les ait déterminées avec une ouverture de compas bien prise.

§ 61.

Pour dessiner la vue de la pièce de 6, prise soit *par devant* (fig. 24), soit par derrière (fig. 25), vues pour

lesquelles les dimensions à employer, ou se trouvent déjà indiquées dans les vues précédemment dessinées, ou le sont dans les planches métallographiées, on doit admettre que le spectateur est placé de telle sorte en avant de la pièce, dans le premier cas, et de telle sorte en arrière, dans le second, que les rayons visuels soient tous parallèles à l'axe de l'âme, et que par conséquent il puisse voir tout ce que peuvent rencontrer sur leur trajet ceux de ces rayons qui aboutissent sur les surfaces antérieure ou postérieure de la pièce. D'après cela, l'image géométrique d'une telle vue, en considérant premièrement celle de la figure 24, doit contenir non-seulement le cercle de la bouche avec son chanfrein, et avec le contour circulaire du listel de la bouche, avec le bourrelet représenté par son plus grand cercle, avec le guidon, mais encore les contours des moulures du second renfort et du premier renfort, les deux tourillons et leurs embases. Car, puisque le diamètre du bourrelet est plus petit que ceux des moulures désignées, celles-ci sont en saillie par rapport au bourrelet, et sont par conséquent rencontrées par les rayons visuels parallèles ; partant, elles doivent être indiquées dans le dessin.

De plus, puisque dans cette vue les rayons visuels (ainsi qu'on l'a remarqué ci-dessus) sont supposés parallèles à l'axe de l'âme, et que cet axe, dans les figures 24 et 25, est situé perpendiculairement au plan de la figure, il s'en suit que tous les cercles apparents dans ces deux vues s'y présentent comme des cercles concentriques ayant pour centre commun la projection de l'axe de l'âme sur ce plan de la figure.

§ 62.

Le diamètre de la plate-bande de culasse est plus grand que ceux des autres moulures ; par cette raison, dans le dessin géométrique de la vue prise en arrière (fig. 25), on ne doit rien voir des autres moulures, qui toutes sont masquées par le cercle de la plate-bande de culasse. On ne peut donc voir dans cette vue que le bouton de culasse, le renfort de hausse (tous deux dans leurs parties postérieures) et les tourillons, saillant de chaque côté de tout ce dont ils ne sont pas recouverts par le cercle de la plate-bande de culasse. De plus, comme le canal cylindrique dans lequel se meut la tige de la hausse traverse le métal d'outre en outre, on doit, dans la vue de la figure 25, en voir l'orifice inférieur en *x* sous la forme d'une courbe.

Il serait superflu d'indiquer, dans le dessin de cette vue, l'arrondissement de la partie inférieure de la plate-bande de culasse par lequel la pièce repose sur la semelle de pointage, parce que cet arrondissement est très faible et d'ailleurs peu important pour le dessin de la pièce.

Dans l'un et l'autre des deux dessins dont il s'agit ici, le *point culminant* du guidon, ou sa pointe, doit se confondre avec le fond du cran de mire (la hausse étant dessinée avec sa lèvre et sa visière dans la position la plus abaissée qu'elle puisse prendre), car les canons de 6 ont leur ligne de mire naturelle parallèle à l'axe de l'âme. Cette coïncidence des deux points

précités s'obtient également dans l'exécution du dessin, soit que l'on ajoute au rayon de la plate-bande de culasse (460 centipouces) la partie de la tête de hausse comprise entre cette plate-bande et le fond du cran de mire (5 centipouces), soit que l'on ajoute au rayon du plus grand cercle du bourrelet (425 centipouces), la hauteur du guidon (40 centipouces).

§ 63.

Le dessin de la *coupe transversale* représentée dans la figure 26 suppose que le plan coupant a été mené perpendiculairement à l'axe de l'âme, suivant l'axe des tourillons, ou suivant la ligne AB de la figure 22. Il s'agit ensuite, avant de procéder au dessin, de déterminer si c'est la portion antérieure ou la portion postérieure de la pièce que l'on veut représenter. Lorsque, comme dans la figure 26, ce sera la portion postérieure, on aura à indiquer, en arrière des embases des tourillons, les moulures du second renfort et de la culasse, ainsi que la visière. Dans la première hypothèse, au contraire, il y aurait lieu à dessiner en arrière des embases de tourillons la plate-bande de volée, ainsi que le plus grand cercle du bourrelet surmonté de son guidon. En outre, l'âme dans le premier cas est fermée en arrière, tandis qu'elle est ouverte dans le second, circonstances qui peuvent bien être exprimées dans un dessin au lavis, mais qui ne sont pas susceptibles de l'être dans un dessin au simple trait.

§ 64.

On a représenté dans la figure 27 (*a*, *b*, *c*, *d*, *e*), la hausse nouvelle du canon de 6, dessinée à une échelle triple. Cette hausse est vue de côté dans la figure *a*, par-derrière dans la figure *b*, par-devant dans la figure *c*, par-dessus dans la figure *d*, et enfin en coupe transversale suivant la ligne *fg*, dans la figure *e*. En dessous de la partie *fghi* de la tige, qui est un prisme à base triangulaire, est fixé à vis un *talon* ou arrêt *(Ansatz)* cylindrique *fglk*, dont l'objet est d'empêcher la hausse de sortir tout à fait de son canal. La figure *m* fait voir la *vis de pression* de côté, et la figure *n* la montre par-derrière. Les hausses sont les mêmes pour tous les calibres, sauf la longueur totale de la tige. On trouve dans les planches métallographiées les dimensions diverses de chacune des parties dont elles se composent.

Lorsqu'on a l'intention, en faisant les dessins représentés par les figures 17, 22, 24, 25 et 26, de dessiner en même temps la hausse avec les détails qui s'y rapportent, on doit se régler d'après les formes et dimensions prescrites, en suivant d'ailleurs la manière partiellement indiquée dans les figures précitées.

Enfin, la figure 28 représente dans quatre sens différents le *ressort* en laiton qui sert à arrêter la hausse dans chaque position qu'on veut lui donner. On voit ce ressort de côté en *a*, par-derrière en *b*, par-devant en *c*, et par-dessus en *d*. Ce ressort est fixé par le moyen

de la *vis de ressort*, dans l'intérieur du renfort de hausse ; et la *vis de pression* sert à le serrer contre la face postérieure de la tige sur laquelle sont tracées les divisions en pouces et parties du pouce.

De même que les précédentes, la figure que l'on vient de décrire est exécutée à l'échelle triple.

§ 65.

Considérons maintenant le cas où l'on aurait à dessiner le canon de 6, dans une *position inclinée par rapport au plan de la figure*. Les deux plans coordonnés (*Dessin géométrique*, § 71 a) étant censés dans leur position naturelle, c'est-à-dire perpendiculaires entre eux, supposons, pour fixer les idées : 1° que l'axe de l'âme soit parallèle au plan de la projection horizontale, et fasse avec celui de la projection verticale (sur lequel il s'agit de représenter la pièce) un angle de 45 degrés ; 2° que l'observateur soit placé du côté de la *bouche*, de manière à voir à la fois celle-ci et *l'un des côtés* du canon. Dans ce cas (§ 221 du *Traité du dessin géométrique*), après avoir rabattu les deux plans coordonnés dans la position qui leur est assignée pour le dessin, c'està-dire de manière à ne former qu'un seul et même plan, n'étant distingués l'un de l'autre que par la ligne de terre, ou ligne de leur mutuelle intersection (§ 78 du *Traité du dessin géométrique*), on dessinerait d'abord la projection horizontale représentée dans la figure 22, en dessous de la ligne de terre, en ayant soin de la tourner de manière que son axe xy fasse un angle de 45° avec cette ligne,

et la regarde par son extrémité x pendant que l'extrémité y serait tournée du côté de l'observateur. Cela fait, on pourrait, si l'on voulait, trouver la projection verticale d'après les règles indiquées dans le *Traité du dessin géométrique*, au moyen de la figure 17 employée conjointement avec la projection horizontale précitée de la figure 22. Mais on a signalé, dans le § 221 du *Traité du dessin géométrique*, les inconvénients de ce procédé, et indiqué dans les §§ 222 et suivants du même Traité une méthode d'exécution qui en est exempte, et qui consiste à *tracer directement les projections dont on a besoin d'après les dimensions normales, en employant, pour transporter ces dimensions sur le dessin, des échelles proportionnelles*, sans qu'il soit nécessaire de recourir à des dessins auxiliaires, ou du moins, en n'y ayant recours que partiellement et dans des cas exceptionnels.

A cet égard, la première chose à faire sera (*Dessin géométrique*, § 225) de déterminer au moyen de l'échelle I destinée aux dimensions en hauteur, l'échelle II destinée aux dimensions dans les deux sens de la longueur et de la largeur de l'objet à dessiner, attendu que, pour un angle d'inclinaison de 45 degrés, les dimensions dans les deux sens dont on vient de parler doivent être portées d'après une seule et même échelle. Cette échelle II est d'ailleurs facile à trouver par une construction bien simple, qui se réduit à décrire un demi-cercle $\alpha\beta\gamma$ ayant pour diamètre la longueur de 1 pied de l'échelle I; à élever sur ce diamètre le rayon perpendiculaire $\delta\beta$ et à mener la corde $\alpha\beta$.

Cette corde donne alors la longueur de 1 pied de l'échelle II.

§ 66.

Les deux échelles proportionnelles I et II, tracées comme on vient de l'expliquer, et munies, d'ailleurs, de lignes transversales convenables, voici quelle est la marche à suivre pour obtenir la figure 29.

Tirer une ligne droite horizontale, et sur cette ligne porter, à l'échelle II, une longueur *ab* égale à la longueur du canon, cul de lampe et bouton de culasse non compris. Prendre de même, toujours à l'échelle II, les distances *ac*, *cd* et *de*, égales aux longueurs des parties principales de la pièce indiquées sur la planche métallographiée; puis aux points *a*, *c*, *d*, *e* et *b* élever des perpendiculaires sur *ab*. Cela fait, comme, par suite de l'inclinaison de la pièce sur le plan de la figure, tous ces cercles se projettent suivant des ellipses (*Dessin géométrique*, § 103), pour tracer ces ellipses, on portera le rayon de la plate-bande de culasse, c'est-à-dire 460 centipouces, d'abord, à l'échelle I, en *ak* et *ak'*, puis à l'échelle II en *af* et *af'*, et l'on tracera une ellipse ayant les quatre points *f*, *k*, *f'*, *k'*, pour sommets (*Dessin géométrique*, § 104). En effet, dans la position actuelle du cercle *fkf'k'* par rapport au plan de la figure, son diamètre vertical *kk'*, autour duquel le cercle est censé avoir tourné, conserve dans sa projection sa grandeur véritable, tandis que le diamètre horizontal *ff'* paraît raccourci proportionnellement à l'angle d'inclinai-

son (*). C'est pour cela qu'il est nécessaire de porter la longueur de la ligne *kk'* avec l'échelle des dimensions en hauteur, et au contraire la longueur de la ligne *ff'* avec l'échelle déterminée pour les directions en longueur et en largeur. Cela fait, on prendra à l'échelle II une ouverture de compas, égale à la largeur de la plate-bande de culasse, on la portera de *a* en *g*, on élèvera encore en *g* une perpendiculaire à *ab* et l'on construira l'ellipse *lh l'h'* précisément comme on aura précédemment construit l'ellipse *fkf'k'* ; le système de ces deux ellipses réunies par les deux petites lignes droites *kh, k'h'* représentera la plate-bande de culasse. Remarquons à cette occasion que les deux demi-ellipses *kf'k'*, *hl'h'*, étant sur la moitié de la pièce tournée du côté opposé au spectateur, ont été par cette raison tracées en lignes ponctuées.

On procédera d'une manière tout à fait analogue à l'égard des autres ellipses suivant lesquelles se projettent les cercles en *c, d, e* et *b*, et qui servent par conséquent à exprimer tout à la fois les limites des parties principales de la pièce et les formes de leurs moulures dans la projection qui nous occupe, ellipses dont on trouvera les grands et petits axes comme il a été expliqué ci-

(*) Il y a ici un défaut de précision dans le langage que l'auteur a peut-être jugé nécessaire pour se mettre à la portée des dessinateurs qui n'auraient aucune notion de trigonométrie, mais qui a (précisément pour cette classe d'élèves) l'inconvénient de donner une idée fausse, car la projection d'une ligne sur un plan n'est pas proportionnelle à l'*angle* d'inclinaison de la ligne sur le plan, mais bien au *cosinus* de cet angle. (*Note du traducteur*.)

dessus, en partant des dimensions données déjà employées au tracé des figures précédentes. Le grand axe passant par le point *i* de celle de ces ellipses qui répond au plus grand renflement du bourrelet, détermine en même temps le milieu de la face antérieure du guidon *u*, face, qui, elle aussi, devra être déterminée par le moyen des deux échelles.

Lorsqu'on aura dessiné toutes les ellipses dont on vient de parler, on portera à l'échelle I, sur les diverses perpendiculaires passant par les points *a*, *c*, *d* et *e*, les dimensions qui servent à déterminer les génératrices des diverses parties principales, précisément de la même manière que pour le dessin des figures 17 et 22, et l'on réunira deux à deux, par des droites, les points que l'on aura ainsi obtenus.

Quant à la manière de dessiner la courbe légèrement convexe du côté de l'axe de l'âme, par laquelle doit être représentée la forme du bourrelet, (à moins que l'on ne voulût se contenter de la tracer à main libre et de sentiment), on commencera par dessiner le bourrelet à part dans une *position parallèle* au plan de la figure, de la même manière qu'on l'a fait dans les figures 17 ou 22. Cela fait, prenant à volonté sur la ligne *eb* (fig. 17) de la figure auxiliaire en question un point *v*, on mesurera *ev* à l'échelle I, on portera sur la figure 29, de *e* en *v*, cette longueur réduite à l'échelle II ; on élèvera aux deux points *v* des figures 17 et 29 des perpendiculaires sur *eb*, et l'on fera *ww'* de la figure 29 égal à *ww'* de la figure 17. Il est évident, d'abord, que l'on pourra déterminer de cette manière tant de points que l'on vou-

dra de la courbe cherchée, et ensuite que l'on facilitera de beaucoup le travail, en partageant les deux lignes *eb* des figures 17 et 29 en un même nombre de parties égales, élevant des perpendiculaires en tous les points de division des deux figures, et faisant les perpendiculaires de la figure 29 précisément égales en longueur à celles qui leur correspondront dans la figure 17. Car, par ce dernier procédé, chaque partie de la ligne *eb* de la figure 29 sera à son homologue de la figure 17, comme l'échelle II est à l'échelle I, autrement dit : les dimensions longitudinales, ou les abscisses, seront, dans la figure 29, diminuées proportionnellement à la petite échelle, et par conséquent aussi proportionnellement à l'angle d'inclinaison (*) adopté, tandis que les dimensions en hauteur, ou les ordonnées correspondantes resteront respectivement égales dans les deux figures. Pour démontrer la justesse de la méthode que l'on vient de décrire, il suffit (d'après le § 149, fig. 51, du *Traité du dessin géométrique*) de s'appuyer sur ce que la ligne *ww'* de la figure 29 peut être considérée comme le grand axe de l'ellipse *wbw'e*, suivant laquelle se projette la section circulaire de la pièce passant par le diamètre *ww'* de la figure 17, remarque qui peut se répéter pour chacune des perpendiculaires que l'on aura menées à l'axe de l'âme. Car, aussi bien dans le cas présent que dans celui de la figure 51 du *Traité du dessin géométrique*, l'on peut se figurer un plan cou-

(*) Voir la note de la page 103.

pant le bourrelet suivant l'axe, et concevoir que ce plan, ou seulement sa moitié, tourne autour de l'axe comme charnière, mouvement pendant lequel la limite de la section opposée à la charnière eb décrira la surface du bourrelet.

Le procédé que l'on vient de décrire est également applicable au dessin du bouton de culasse dans la figure 29, où l'on n'en peut voir que la partie postérieure, par suite de la position de la pièce. Ici encore on devra commencer par dessiner le bouton de culasse à part dans une position parallèle au plan de la figure, comme on l'a expliqué sur les figures 17 ou 22; puis, on lui mènera une tangente faisant un angle de 45° avec l'axe, telle qu'est la ligne xy de la figure 17. Cela fait, par le point de contact z' on abaissera une perpendiculaire sur l'axe ax, et l'on prendra sur cet axe une suite de points r, s, t....., tels que les perpendiculaires que l'on y élèvera rencontrent le contour du bouton dans les points principaux de sa courbure. On mesurera ensuite successivement sur la figure 17, à l'échelle I, les différentes distances at, as, ar et az, et on les reportera, à l'échelle II, sur la figure 29, à partir du point a, sur le prolongement de ab; on mènera par les points ainsi obtenus une suite de perpendiculaires à ab (ces perpendiculaires n'ont pas été menées dans la figure 29); on leur donnera respectivement les mêmes longueurs qu'à celles qui leur correspondront sur la figure 17, et enfin l'on tracera une courbe continue par la suite des points ainsi obtenus, après quoi il ne restera plus qu'à terminer le derrière du bouton, dans la fi-

gure 29, par l'arc elliptique suivant lequel se projettera sur le plan de la figure le cercle du bouton passant par le point z de la figure 17.

A l'égard de la projection des tourillons et de leurs embases sur le plan de la figure 29, on prendra à l'échelle II une ouverture de compas égale à la distance du centre des tourillons au derrière de la plate-bande de culasse, mesurée suivant l'axe de l'âme (distance qui, dans le cas présent, est de 2,800 centipouces), et on la portera de a en o. On fera ensuite (toujours d'après l'échelle II) on égale à la moitié de l'intervalle des embases, c'est-à-dire, dans le cas actuel, égale à 450 centipouces; on prendra, à la suite de cette ligne on, et toujours à l'échelle II, nm égale à la longueur des tourillons (qui est ici de 300 centipouces); par les points n et m, on élèvera des perpendiculaires sur ab, et l'on construira, suivant la méthode connue, les deux ellipses du tourillon, ayant les points m et n pour centres, ainsi que celle de l'embase, dont le centre est aussi le point n (ellipses qui sont les projections de cercles ayant respectivement 350 et 450 centipouces de diamètre). Cela fait, on mesurera à l'échelle I la distance bd (fig. 26); on la prendra avec le compas à l'échelle II, on la portera horizontalement, sur la figure 29, de p en q et de p' en q' (les points p et p' étant les deux extrémités du grand axe de l'ellipse de l'embase); enfin, l'on fera passer une courbe continue (comme on le voit dans la figure 29) par les deux points q et q' ainsi obtenus, et par le point r où l'ellipse de la plate-bande de volée est coupée par l'axe ab. Dans le cas où

la figure 26 n'aurait pas été préalablement dessinée, la détermination de la longueur *bd* de cette figure, au moyen d'une construction auxiliaire, serait bientôt expédiée, car elle se réduirait à tracer le cercle du pourtour de la pièce en cet endroit, ainsi que le petit nombre de lignes droites qui, dans une coupe transversale, servent à représenter la projection des embases.

Si, pour la détermination plus exacte de cette courbe, on jugeait à propos d'en chercher rigoureusement un plus grand nombre de points, on suivrait la marche tracée dans le *Traité du dessin géométrique* (§ 155 et suivants).

Avant de quitter ce sujet, nous ferons remarquer que rien ne serait plus aisé que de représenter dans un dessin de ce genre les parties de la visière et de la plaque de hausse qui devraient y figurer; ici encore on ferait usage des deux échelles I et II pour porter, comme il a été expliqué, les dimensions déjà indiquées, selon qu'elles seraient en hauteur ou dans les sens de la longueur et de la largeur.

Observations. Si, par exception, nous sommes entrés dans de grands détails touchant la description de la figure 29, c'est que c'était la première fois que nous avions occasion d'appliquer au dessin des objets d'artillerie les règles exposées dans les §§ 222 et suivants du *Traité du dessin géométrique*, et que l'expérience nous a fait reconnaître que cette méthode directe de représentation au moyen d'échelles proportionnelles présentait une certaine difficulté aux commençants, dans ce sens qu'elle exige de leur part un plus grand effort d'imagination.

§ 66 a.

Les détails dans lesquels nous sommes entrés, à l'occasion de la figure 29, nous dispenseront d'indiquer, d'une manière particulière, ce qu'il y aurait à faire dans le cas où la pièce devrait être dessinée dans une position inclinée de telle manière sur le plan de la figure, que le bouton de culasse fût tourné du côté de l'observateur, et qu'il vît en même temps les deux tourillons à peu près comme se présente à la vue une pièce sur affût réunie à l'avant-train et vue d'en haut. La méthode prescrite pour la figure 29 suffira encore parfaitement au cas de la position dont il s'agit, et s'y appliquera sans peine, avec un peu de réflexion. Nous nous bornerons donc à faire remarquer qu'ici, en raison de la position de la pièce par rapport à l'observateur, la tranche de la bouche ne devrait pas figurer dans le dessin, et que le bouton de culasse se présenterait sous une forme analogue à celle de la figure 51 (II) du *Traité du dessin géométrique*, et devrait par conséquent se construire de même. Quant à la manière de construire le renfort de hausse, la visière, le petit pan coupé du premier renfort destiné à recevoir le quart de cercle, les deux tourillons et le guidon, la moindre attention suffira pour faire trouver la marche à suivre en se rappelant ce qui a été dit en général sur les projections de ce genre dans le *Traité du dessin géométrique*, et ce qui a été expliqué plus particulièrement dans le paragraphe précédent, à l'occasion de la figure 29.

En terminant, nous ferons encore observer que tout ce qui a été dit au sujet de la projection d'un canon de 6 s'appliquerait également au dessin de canons de tout autre calibre, qui seraient inclinés par rapport au plan de la figure, de manières analogues à celles que nous avons considérées dans les §§ 66 et 66 a. Avec un peu d'attention, on trouvera facilement dans chaque cas particulier comment il faudrait tenir compte des changements de dimensions, comme aussi de ceux qui pourraient avoir lieu dans les formes, et qui pourraient amener quelque modification dans les constructions et projections à faire. Nous allons d'ailleurs, dans les paragraphes suivants, expliquer tout particulièrement la marche à suivre pour le tracé des anses dans les pièces qui en ont.

II. *Les anses.*

§ 67.

Avant de parler de la manière de dessiner le canon de 12 et l'obusier de 7, il est nécessaire de décrire, au moyen de figures particulières, le procédé à suivre pour représenter, dans leurs différents aspects, les deux *anses* (*Henkel*) (*) dont ces bouches à feu sont pourvues,

(*) Dans les premiers temps de l'artillerie, on donnait souvent de préférence la forme d'animaux marins (*Wallfischen*) aux anses des bouches à feu, par une raison qui serait aujourd'hui assez difficile à

parce que, en raison de forme de ces anses et de leur position entre elles, et par rapport à la surface des pièces, leurs projections sont de nature à exiger des explications particulières. Pour les rendre plus claires, plus faciles à suivre sur les figures, nous serons obligés de faire usage d'une échelle plus grande que les précédentes, et nous emploierons celle de 4 pouces pour pied, ou du $\frac{1}{3}$ de la grandeur naturelle ; une échelle moindre pourrait ne pas suffire à mettre clairement en évidence leur construction et surtout leur projection sur les surfaces courbes des bouches à feu.

§ 68.

L'anse représentée sur la planche II est celle du canon de 12, du système de 1842 ; les dimensions employées à son tracé ont été prises sur la planche métallographiée de cette pièce. Les anses de l'obusier de 7 sont moins fortes, et ne diffèrent que par une moindre épaisseur de celles qui sont ici représentées. Il est d'ailleurs évident que les anses d'obusiers de 7, de même que celles des mortiers de bronze, doivent être dessinées d'après les mêmes règles que nous allons indiquer pour celles du canon de 12.

Dans la figure 30, on a d'abord représenté une

déduire. De là est venu l'usage de les désigner sous le nom de *Dauphins* (*Delphine*) qui leur est resté (en allemand), et par lequel on a désigné même des anses qui n'avaient aucun rapport de forme avec ces animaux. (*Note de l'auteur.*)

coupe longitudinale de l'anse pour en montrer la forme propre et la construction géométrique, l'anse étant supposée séparée de la pièce, ou étant vue dans une position parallèle au plan de la figure. Mais, attendu qu'on a rarement l'occasion de dessiner des anses ainsi détachées, et que dans le plus grand nombre des cas, on les dessine comme partie intégrante des bouches à feu où leur disposition est telle, que la coupe représentée dans la figure 30 ne serait pas parallèle au plan passant par l'axe de l'âme et par les deux points qui déterminent la ligne de mire (la visière et le guidon); qu'au contraire, l'anse, en tant que tenant à la bouche à feu, a toujours une position inclinée, soit par rapport au plan horizontal, soit par rapport au plan vertical, on en a donné aussi, dans les figures 32 et 33, des dessins qui ne les représentent plus dans leur forme réelle, mais bien en raccourci. La figure 32 est une vue prise en dessus, sur un plan parallèle au plan horizontal passant par les deux axes de l'âme et des tourillons, et la figure 33 est une vue de côté, sur un plan parallèle au plan vertical contenant à la fois l'axe de l'âme et la ligne de mire naturelle.

§ 69.

Nous nous occuperons en premier lieu de la construction géométrique de l'anse, telle qu'elle se montre dans une *coupe longitudinale*, ou dans la position relative au plan de la figure qui a été indiquée au commencement du paragraphe précédent.

Sur une ligne droite *ab* (fig. 30) représentant la génératrice (*die Metalllinie*) (*) du deuxième renfort d'un canon de 12, prenez un point *c*, répondant au milieu de la longueur de l'anse. (Ce point, sur le canon de 12, est éloigné de $2^{r}7^{ro},80 = 3,180$ centipouces du derrière de la plate-bande de culasse) (**). Faites ensuite $de = 3^{ro},75$, $hi = 2^{p.},75$, $fd = eg = 1^{p.},30$, et élevez aux points *f, d, h, c, i, e* et *g* une suite de perpendiculaires sur *ab*. Cela fait, décrivez avec un rayon $cv = 2^{po},75$ un arc qui coupera en *k* et *l* les perpendiculaires élevées aux points *h* et *i*; prenez $km = ln = 1$ pouce, et tirez par les points *m* et *n* l'horizontale *qr*, il en résultera que *mo* et son égale *np* seront aussi de 1 pouce, car le triangle *ckl* est équilatéral, d'où l'angle $lkc = 60°$, et par suite l'angle $mks = 30°$; donc $sm = \frac{1}{2} km = 0^{ro},50$ ($sm = sin\ 30°$); or, on a $os = dh = 0^{ro},50$, donc, $mo = ms + so = 1$ pouce. Des points *m* et *n*, comme centres, décrivez les arcs *ko*, *qw*, *lp* et *tr*; décrivez pareillement du point *c* comme

(*) Il y a ici une petite inexactitude, mais elle est tout à fait négligeable dans la pratique. En effet, la ligne droite qui réunit les milieux des deux pieds d'une anse n'est pas une des génératrices du second renfort dans le système prussien de 1842, car elle est parallèle au plan vertical de mire (voir § 74). D'après cela, cette ligne coupe en réalité la surface convexe de la pièce, ou ne s'étend pas, rigoureusement parlant, à sa surface. *(Note du traducteur.)*

(**) En principe général, le milieu des anses doit correspondre au centre de gravité de la pièce pour que quand celle-ci est suspendue par les anses, l'axe de l'âme approche autant que possible d'être dirigé horizontalement. *(Note de l'auteur.)*

centre, l'arc *wut*, tous ces arcs (**Dessin géométrique**, § 25) formeront par leur raccordement mutuel une courbe continue, c'est-à-dire une ligne qui ne présentera aucune brisure aux différents points de rencontre des arcs. Faites enfin $fy = 0^{po},25$, $yx = 0^{po},10$ et $yz = 0^{po},35$; du point z, comme centre, décrivez un quart de cercle d'un rayon $= 0^{po},25$, et faites aux points d, e et g la même construction qui vous donnera la forme des empatements de l'anse.

§ 70.

Le triangle *ckl* étant équilatéral (puisque chacun de ses côtés est égal à $2^{po},75$), on peut encore dessiner la coupe longitudinale représentée dans la figure 30 d'une autre manière, savoir : en construisant d'abord le triangle équilatéral *ckl* sur une ligne *kl*, de la longueur indiquée dans le précédent paragraphe, menant par le point *c* une parallèle à *kl*, faisant ensuite $km = ln = 1$ pouce, tirant par les points *m* et *n* la ligne *qr*, et faisant sur cette ligne $mo = np = 1$ pouce, ainsi que $oq = pr = 1^{po},30$. Cela fait, on abaissera des points *q*, *o*, *p*, *r* des perpendiculaires sur *ab*, et l'on achèvera la figure comme il a été dit dans le paragraphe précédent.

§ 71.

Pour construire la coupe transversale de l'anse, et en particulier celle qui a lieu suivant la ligne *uv* de la

figure 30, on dessinera d'abord un carré *abcd* (fig. 31), ayant 1ᵖᵒ,30 de côté, on prendra une ouverture de compas de 0ᵖᵒ,26 et on la portera de *a* vers *e* et vers *f*, de *b* vers *k* et vers *l*, de *c* vers *i*, et de *d* vers *g*, on tirera les lignes *ef* et *kl*, et l'on fera passer par les points *g*, *v*, *i*, un arc de cercle dont il sera facile de trouver le centre *o* et le rayon *ov*. Il va sans dire ici, 1° que toutes les coupes faites suivant les lignes *oq*, *kw*, *lt* et *pr* de la figure 30, auront pareillement le profil qu'on vient de décrire ; et 2° que la forme des faces par lesquelles les pieds de l'anse s'adapteront à la surface du second renfort différera essentiellement de celle qui a été dessinée dans la figure 31, tant en raison de l'élargissement des pieds dans tous les sens, qu'en raison de la courbure de ces faces.

§ 72.

La projection des anses dans le dessin vu en dessus (fig. 32), c'est-à-dire dans la position de la pièce par rapport au plan de la figure dont il a été parlé au § 68, s'obtient de la manière suivante :

Après avoir dessiné le second renfort très légèrement tronconique ABCD du canon de 12, conformément aux dimensions prescrites, prenez sur l'axe de l'âme représenté par la ligne EF un point G à volonté, et de ce point, comme centre, décrivez deux cercles concentriques, ayant pour rayons, l'un GI = HB, l'autre GL = 227 centipouces = le rayon de l'âme. Faites ensuite $a\alpha$ = 450 centipouces, c'est-à-dire plus petit de

4 centipouces que le diamètre de l'âme, et NO = 610 centipouces, avec l'attention de placer le point G au milieu de ces deux longueurs; puis, élevez en N, *a*, *a* et O des perpendiculaires sur la ligne IP (menée perpendiculairement à EF). A partir du point *a'*, où la perpendiculaire élevée en *a* rencontre la circonférence du cercle, portez $a'b = \frac{130}{2} =$ 65 centipouces comme corde, et du point *b*, comme centre, décrivez un arc de cercle avec un rayon *bc* égal à 275 + 130 — 26 = 379 centipouces; cet arc coupera en *d* la perpendiculaire menée par le point N, et la droite *a'd*, obtenue en réunissant le point *d* au point *a'*, donnera la direction de l'anse, ou plutôt son inclinaison sur un plan vertical passant par l'axe EF. On élèvera ensuite à *a'd* la perpendiculaire *a'e*, on prendra sur elle $a'f = fg = a'b$, l'on mènera *fl* et *gh* parallèlement à *a'd*, l'on fera *bl* = 275 + 130 = 405 centipouces, en sorte que *cl* soit de 26 centipouces, et l'on construira alors la coupe transversale *pd* de l'anse, de la manière qui a été expliquée à l'occasion de la figure 31. Ensuite, on fera $a's = qr =$ 25 centipouces, par les points *s* et *r*, on mènera des parallèles à *a'd*, auxquelles on donnera 10 centipouces de longueur, et l'on décrira du point G, comme centre, l'arc concentrique *tu*. On décrira pareillement du point *e*, comme centre, avec un rayon *eg* = 70 centipouces, l'arc *gt*, et du point *i*, comme centre, avec un rayon *iu* = 25 centipouces, l'arc *uv*. Enfin, par les points *k* et *m* on mènera des parallèles à *a'd*, que l'on réunira par des courbes au pied de l'anse, avec les petites lignes menées aussi parallèlement à *a'd* par les

points a' et q jusqu'à la rencontre de l'arc tu, ce qu'un coup d'œil sur la figure suffira à faire facilement comprendre.

La même méthode a servi à représenter la seconde anse désignée par X dans la figure, anse que toutefois, pour donner une connaissance plus complète de leur construction, on a dessinée en coupe transversale. Nous ferons d'ailleurs remarquer que le dessin des deux anses, dans la position ici représentée, est nécessaire pour pouvoir en trouver aisément les projections, d'après les procédés de la géométrie descriptive, dans les dessins de la pièce vue en dessus, ainsi qu'on l'expliquera dans le § 74.

§ 73.

Par la construction décrite dans le paragraphe précédent, les anses reçoivent l'inclinaison qui leur est assignée (dans la planche métallographiée y relative), par rapport au plan vertical de mire, c'est-à-dire que $a'_\alpha = 450$ centipouces, et $d\delta = 610$ centipouces. Mais comme cette inclinaison est telle que les deux lignes convergentes da' et $\delta\alpha'$, prolongées, font ensemble un angle de 25 degrés, on déduit de cette remarque une seconde méthode de construction, plus facile que la précédente, pour représenter les anses telles qu'elles doivent l'être dans le présent dessin d'une vue prise en avant.

Après avoir déterminé comme précédemment les points N, a, α et O, ainsi que les points a' et α', pre-

nant un point à volonté sur la ligne EF, par exemple le centre G de la figure, on y fera un angle QGR de 25 degrés, en dirigeant les côtés de manière à avoir QGF = FGR. On mènera ensuite par les points a' et $α'$ des parallèles à GQ et GR, jusqu'à leur rencontre en d et $δ$, avec les perpendiculaires élevées sur la ligne IP par les points N et O. Le reste de la construction se fera comme il est dit dans le paragraphe précédent.

§ 74.

Il s'agit maintenant, à l'aide des anses ainsi représentées, d'en exécuter la projection dans le dessin de la pièce *vue par-dessus*.

Pour cela, sur la ligne EH de la figure 32, déterminez le point c, et à droite et à gauche la suite des points y, f, d, h, i, g, y', de la même manière que, sur la figure 30, on a déterminé les points de même dénomination ; puis élevez en tous ces points des perpendiculaires sur EH. Cela fait, par les points u, s, a', q, r, t...... menez des parallèles à EF jusqu'à leur rencontre avec ces perpendiculaires, et dessinez d'abord les pieds de l'anse dans la forme ici représentée, en observant toutefois que ces pieds ont leurs arêtes abattues du côté extérieur, c'est-à-dire en r', q', a'' et s', ainsi qu'en r'', q'', a''' et s'', tandis qu'ils sont arrondis du côté intérieur, et que par suite les points x, y, w et x', y', w', doivent être réunis entre eux par des courbes. On mènera ensuite par les points h, k, m, d et n d'autres parallèles à EH, jusqu'à leur rencontre en h', k',

m', d' et n', avec la perpendiculaire élevée par le point c, et l'on réunira les points r'', h', r; q'', k', q'; a''', m', a''; s'', d', s', et w', n', w par d'autres courbes tracées à main libre, de manière à régler leurs courbures sur la forme dessinée dans la figure 30, pour qu'elles soient bien celles qui appartiennent aux lignes dont elles sont les projections, ainsi qu'on peut le voir dans la figure 32. Un peu d'habitude dans le tracé des courbes à main libre, et le degré d'attention nécessaire pour bien opérer, suffiront toujours pour effectuer ce tracé sans trop de difficulté.

De même que l'on aura tracé cette anse, on tracera la seconde désignée par X' sur la figure. Nous ferons remarquer à ce sujet que, conformément au nouveau système de 1842, les deux anses ont dans ce dessin une position parallèle, l'une par rapport à l'autre, ce qui n'a pas lieu dans le canon de 12 du système de 1819, où les anses ne sont pas dirigées parallèlement à la ligne EH, mais le sont suivant les génératrices (*métalllinien*) du second renfort, et par conséquent parallèlement aux deux lignes AB et CD (*). Par suite de cette dernière disposition, les extrémités antérieures des anses sont un peu plus rapprochées entre elles que leurs extrémités postérieures, et le degré de convergence

(*) Si la direction des anses est parallèle, respectivement parlant, aux lignes AB, CD, elles ne sont pas dirigées suivant les génératrices qui leur correspondent. Il y a probablement ici une petite inexactitude, soit dans la manière dont l'auteur s'est exprimé, soit dans la conséquence qu'il en tire. (*Note du traducteur.*)

vers l'avant est essentiellement lié à la forme tronconique du second renfort. A l'égard des obusiers de 1819, dont le renfort n'est pas tronconique, mais a la forme d'un cylindre, la direction des anses est la même que sur les obusiers du nouveau système, qui est celle que l'on a décrite ci-dessus pour le canon de 12 de 1842.

§ 75.

Si l'on voulait indiquer, d'une manière plus exacte qu'on ne l'a fait dans la figure 32, les formes raccourcies sous lesquelles les anses se montrent dans ce dessin, et par conséquent les courbures des lignes qui les dessinent (lignes qui, comme on le voit dans la figure 30, sont en partie droites, et en partie courbes), on devrait commencer par dessiner l'anse avec toutes les lignes qui en déterminent les contours, dans la position parallèle au plan de la figure, ou comme dans la figure 30 ; on aurait ensuite à prendre dans cette figure auxiliaire un certain nombre de points à volonté sur les lignes que l'on voudrait projeter ; à déterminer les projections de ces points dans le dessin de la figure 32 ; enfin, à réunir convenablement entre elles ces projections par des lignes, les unes droites, les autres courbes ; l'on procéderait d'ailleurs dans ce travail de la manière suivante :

Supposons qu'il s'agisse de la courbe $a'''\ m'\ a''$ de la figure 32, et que pour la dessiner on voulût, indépendamment des points a''', m', a'', en indiquer encore quelques autres, par exemple les points w et t de la

figure 30, tous deux situés à la même distance perpendiculaire de la ligne *ab*, on mènera la ligne *ut* parallèle à *ab*, on portera avec le compas la distance *uu'* de *m* en *u"* (fig. 32); par le point *u"*, ainsi obtenu, on mènera une parallèle à EF, et sur cette parallèle on prendra la portion *wt* égale à *wt* de la figure 30, moitié d'un côté, moitié de l'autre de la ligne *ch'*. Les points w et t, ainsi déterminés, seront les projections des points *w* et *t*, et par suite ce seront deux nouveaux points de la courbe à dessiner dans la figure 32. Il est évident que le même procédé pourra être appliqué à la recherche de tant de points que l'on voudra de cette courbe, comme aussi à ceux de toute autre courbe de l'anse, puisqu'il suffit de dessiner les arêtes correspondantes de l'anse dans la figure 30 et dans la vue de devant de la figure 32, ainsi qu'on l'a expliqué dans plusieurs des figures du *Traité du dessin géométrique*.

§ 76.

Pour dessiner la projection de l'anse du canon de 12 dans une *vue de côté*, où elle se montrera sous la forme représentée en M (fig. 33), on s'appuiera en général sur les procédés décrits dans les §§ 72, 73, 74.

On commencera donc par dessiner le second renfort entier tant en élévation qu'en coupe transversale, ainsi qu'on l'a fait en M et en N; et dans cette dernière vue on donnera aux anses, en suivant la marche décrite dans les §§ 72 et 73, la position qu'elles doivent avoir par rapport à la verticale DE, ainsi que la forme

qui leur est assignée par les prescriptions réglementaires, pouvant d'ailleurs employer à volonté une vue de devant, ou une coupe transversale, ce qui, dans la présente circonstance, est tout à fait indifférent. Cela fait, sur la vue de côté M, on élèvera par le milieu de la longueur de l'anse la perpendiculaire *ns* sur l'axe de l'âme, on construira les projections des faces inférieures des pieds de l'anse M sur la surface convexe du second renfort, comme le montre la figure 33, et comme on l'a expliqué pour la figure 32 ; puis, l'on déterminera sur la ligne *ns* les points *a'*, *b'*, *c'*, *d'* et *e'*, de la même manière qu'il a été dit dans le § 74, en faisant attention toutefois que les lignes tirées par les points *a*, *b*, *c*, *d*, *e*, *f*, *g*, *h* et *i*, parallèlement à l'axe de l'âme, ne doivent conserver cette direction que jusqu'à leur rencontre avec le prolongement de la ligne BC, à partir de laquelle, par suite de la forme conique du second renfort, elles doivent être parallèles à la génératrice de ce renfort (*), c'est-à-dire parallèles à AB, ce qui fait que le pied *h" k'* est un peu plus éloigné au-dessus de l'axe de l'âme que ne l'est le pied *h'k*.

Ces opérations préalables terminées, on aura de nouveau à réunir, par des courbes tracées à main libre, les points correspondants *h"*, *a'*, *h'*; *g"*, *b'*, *g'*; *f"*, *c'*, *f'*; *l"*, *d'*, *l*, et *k'*, *e'*, *k*, pour obtenir la projection de

(*) Il faudrait dire *parallèles aux génératrices correspondantes du renfort*. L'auteur, distrait par la multitude des détails dans lesquels il est obligé d'entrer, semble oublier ici que les génératrices d'un cône ne sont pas parallèles entre elles. (*Note du traducteur.*)

l'anse (fig. M) dans sa position inclinée par rapport au plan vertical du dessin. Les formes de ces divers contours, composées en partie de lignes droites, en partie de lignes courbes, telles qu'elles apparaissent dans la présente projection, dépendent encore ici des formes qu'affectent les lignes réelles telles qu'elles sont dans la position relative au plan du dessin représenté dans la figure 30. Il va sans dire que l'on peut également ici faire usage du procédé indiqué dans le § 75, pour trouver un plus grand nombre de points des courbes qui déterminent la forme des anses dans le présent dessin.

§ 77.

Dans l'exécution des figures 32 et 33, il faut avoir une grande attention, quand on détermine les points qui servent à dessiner la projection des pieds des anses sur la surface courbe du second renfort, à ne point confondre ceux qui correspondent aux points inférieurs f, g, h, i de la figure 33 N, ou s, a', q, r de la figure 32, avec ceux qui correspondent aux points supérieurs du même pied, élevés de 10 centipouces au-dessus des précédents; car de cette attention dépend essentiellement la forme des pieds des anses dans les vues prises en dessus et de côté, et c'est en outre d'après ces points que l'on trace les lignes courbes qui indiquent la forme de l'anse.

Nous ferons encore remarquer qu'on rendra le tracé de ces courbes à main libre plus facile, si l'on a soin de désigner les points correspondants dans les deux dessins d'une manière uniforme, par exemple, en

affectant, dans la figure 32, le chiffre 1 à chacun des points h, r'', h', r'; le chiffre 2 à chacun des points k, q'', k', q'; le chiffre 3 à chacun des points m, a''', m', a''; le chiffre 4 à chacun des points d, s'', d', s'; et le chiffre 5 à chacun des points n, w', n', w; avec cette attention, on n'aura plus ensuite qu'à réunir entre eux, dans la vue de dessus, les trois derniers des points de chaque catégorie ci-dessus désignés, c'est-à-dire les trois derniers points 1, 1, 1; ou 2, 2, 2; 3, 3, 3; 4, 4, 4; 5, 5, 5; ce que l'on fera par des lignes droites ou courbes, conformément aux formes sous lesquelles se projettent les diverses arêtes des anses. On procédera de la même manière dans le dessin de l'anse représentée dans la position indiquée dans la figure 33. Il sera bon aussi, et en même temps commode, de commencer le tracé de ces lignes par celui de la courbe $a'''\, m'\, a''$ de la figure 32, et de la courbe $g''\, b'\, g'$ de la figure 33, pour passer ensuite seulement à celui des autres courbes. Enfin, il faudra se rappeler dans le travail que les dimensions des anses dans les régions qo et pr de la figure 33 sont égales à celles des régions qo et pr de la figure 30.

Le dessin à main libre des courbes plusieurs fois mentionnées ne laisse pas, il est vrai, que d'exiger une certaine habileté de la part du dessinateur, attendu que l'on n'a toujours, par la marche indiquée, que trois points pour déterminer chaque courbe. Malgré cela, on pourra, dans beaucoup de cas, et surtout dans les dessins faits à une petite échelle, se contenter de ces trois points, et arriver bientôt, avec un peu d'exercice, à

dessiner ces courbes d'une manière aussi correcte que possible, sans autres données, en s'aidant de l'instrument connu sous le nom de *pistolet*.

Une autre remarque à faire, c'est que dans le dessin de la pièce vue de côté (fig. 33), il n'y a pas lieu (comme dans celui de la pièce vue en dessus, fig. 32) à représenter les deux anses; une seule suffit, celle des deux qui est tournée du côté de l'observateur, parce que la seconde anse entièrement couverte par la première ne saurait figurer dans un dessin géométrique fait dans une position parallèle au plan de la figure.

§ 78.

Dans l'artillerie prussienne, les canons de bronze de 12 et de 24, de 1774 et de 1775, pour l'attaque et la défense des places, ainsi que les pièces d'une date plus ancienne, ont sur le second renfort, à la place des anses ci-dessus décrites, une espèce d'aigle telle qu'en avaient anciennement beaucoup de pièces prussiennes de 7, de 10, de 12 et de 25.

Pour dessiner ces *aigles* (nom sous lequel sont désignées ces sortes d'anses), il faut, lorsque leurs dimensions ne sont point indiquées, commencer par en faire le levé, et ensuite observer en général dans leur dessin, fait à l'aide des dimensions obtenues, la marche précédemment décrite. On dessinera donc avant tout l'aigle dans une position parallèle au plan vertical de la figure, c'est-à-dire analogue à celle de la figure 30; puis on la dessinera encore dans une coupe transver-

sale de la pièce, de la manière indiquée pour les anses actuelles dans les figures 32 et 33 (N), en choisissant pour cette dernière figure une vue de devant; on déterminera, comme on l'a fait dans ces figures, les points de réunion des anses avec la surface courbe du second renfort, en tirant de nouveau des lignes horizontales parallèles à l'axe de l'âme, et des lignes parallèles *à la* (*) génératrice du second renfort, puis l'on complètera la projection en prenant d'abord dans la figure 30 les hauteurs des points dont on veut avoir la position en M, portant ces hauteurs en N, et menant par les points ainsi obtenus des lignes dirigées vers la vue de côté, d'abord parallèlement à l'axe de l'âme, puis parallèlement *à la* (*) génératrice du second renfort, jusqu'à leur rencontre avec les perpendiculaires par lesquelles on aura déterminé (en M) d'après la figure 30 les diverses longueurs des parties de l'aigle. Par là, il ne paraîtra en raccourci dans le dessin que les seules dimensions en hauteur et en largeur, tandis que celles qui ont lieu suivant la longueur resteront exactement les mêmes, ce qui doit être, à l'égard de la projection des aigles, comme à l'égard des anses actuelles, et ce qui est d'ailleurs conforme aux principes exposés dans le *Traité du dessin géométrique*, principes sur lesquels s'appuie la construction précédemment détaillée.

C'est encore de la même manière que l'on devra procéder au dessin des anses figurant des *dauphins*, ou

(*) Il faudrait dire *aux* génératrices et non *à la* génératrice. Voir la note précédente du traducteur.

affectant généralement quelques autres formes plus ou moins bizarres ou fantastiques, telles qu'il n'est pas rare d'en trouver sur les anciennes bouches à feu. Un levé exact, suivi d'une projection faite dans l'esprit de la géométrie descriptive, d'après les instructions que nous en avons données, conduiront dans ces cas encore au but que l'on se propose, supposé d'ailleurs que le dessinateur ne soit pas dépourvu d'un certain talent de dessin à main libre.

Toutes les fois qu'il sera possible dans le dessin d'une anse, et surtout d'une de la dernière espèce mentionnée, de les avoir en nature sous les yeux, ou, à défaut d'anses en nature, d'en avoir des dessins exacts, le travail en sera rendu beaucoup plus facile, et le succès de ce travail beaucoup plus certain.

§ 79.

Dans tous les dessins d'anses dont il a été parlé jusqu'à présent, l'axe de l'âme était supposé parallèle au plan de la figure. S'il devait en être autrement, c'està-dire si cet axe de l'âme devait être incliné sur le plan de la projection, comme cela aurait lieu par exemple dans un dessin de pièce sur affût réuni à son avant-train, vu de haut en bas, ou bien encore dans celui d'un mortier sur affût, vu pareillement en dessus, la forme de l'anse se présenterait alors autrement que dans la figure 32. Toutefois, même dans ces cas, un peu d'attention ferait bientôt trouver les constructions à employer d'après les règles exposées dans le *Traité*

du dessin géométrique. En effet, il s'agira toujours, dans ces circonstances, en premier lieu, de mener la ligne *ab* de la figure 30, non plus parallèlement à EH de la figure 32, mais bien sous un certain angle avec cette ligne, qui corresponde à celui que l'axe de l'âme de la pièce sur avant-train, ou du mortier sur son affût, fera avec la ligne horizontale, et en second lieu de placer le point *c* de la figure 30 verticalement au-dessus du point *c* de la figure 32. Par là les points *w* et *t* de la figure 30, ainsi que les autres points de la ligne qui les joint recevront, relativement à la ligne EH de la figure 32, la position qui leur convient pour la circonstance, et si ensuite on abaisse de ces points des perpendiculaires sur EH, et que des points correspondants de la vue de devant de l'anse (déterminés comme il a été expliqué dans le § 75) on mène des horizontales prolongées jusqu'à ces perpendiculaires, les points d'intersection qui en résulteront, tels que sont, par exemple, les points w et t, seront les projections des points *w* et *t* dans cette position inclinée du second renfort par rapport au plan horizontal du dessin. Réunissant enfin par des courbes les points ainsi obtenus avec les autres que l'on obtiendra par une opération analogue, on aura la projection cherchée de l'anse. On sentira bientôt la justesse de cette opération en réfléchissant que, dans la position supposée de la pièce par rapport au plan horizontal de projection, dans le dessin de l'anse vue en dessus, les distances des points a''', w, m', t, a'', etc., par rapport à EH, ou par rapport au plan vertical que l'on peut concevoir par cette ligne, devront être égales aux

distances de ces mêmes points dans la figure 32, et qu'au contraire la position de ces points dans le sens de la longueur, se trouve déterminée par la position de la figure 30, relativement au plan horizontal de projection (*).

§ 79 a.

Que si l'on donnait au canon de 12, ou à l'obusier de 7, ou à quelque mortier monté sur son affût, une double inclinaison par rapport au plan de la figure, en sorte que l'on eût à en dessiner tout à la fois des vues de côté, de dessus et de devant ou de derrière, comme cela aurait lieu, par exemple, dans un dessin de pièce sur avant-train, ou de mortier sur affût, où les axes des affûts ne seraient pas parallèles au plan vertical de projection, mais feraient avec lui un angle quelconque, tel que celui de 45°; on pourrait bien, à la vérité, dans l'exécution, faire usage en général du procédé décrit dans le § 66; mais l'emploi des échelles proportionnelles ne suffirait plus pour représenter la projection de la pièce, et notamment celle des anses; on serait obligé, alors, à cause de la double inclinaison de la pièce, d'avoir recours

(*) On n'a pas employé de figure pour les explications relatives au dessin de l'anse dont on vient de parler, afin de fournir au lecteur une occasion de reconnaître les progrès de son instruction; on pouvait d'autant mieux le faire, que les constructions à employer ne présenteront aucune difficulté en se conformant aux indications données dans le texte, et aux préceptes généraux de la géométrie descriptive.

(*Note de l'auteur.*)

préalablement à quelques constructions auxiliaires. Du reste, on aura bientôt reconnu la marche à suivre dans ces circonstances, en se rappelant ce qui a été dit à l'occasion d'autres figures, et nous reviendrons d'ailleurs encore sur ce sujet par la suite, quand nous traiterons du dessin du mortier monté sur son affût situé comme on le suppose ici par rapport au plan de la figure.

III. *Canon de 12.*

§ 80.

Le *canon de 12 de campagne,* du système de 1842, est représenté sur la planche III, dans les figures 34 à 39. La figure 34 le montre vu *de côté;* la figure 35 est une vue prise *en dessus;* la figure 36 une *coupe longitudinale* par un plan vertical passant par l'axe de l'âme (l'axe des tourillons supposé horizontal); la figure 37 est une vue prise en avant; la figure 38 une coupe transversale (suivant la ligne ABCD de la figure 34); enfin, dans la figure 39, la pièce est vue par derrière. Dans toutes ces figures l'échelle est celle dont il a été question dans le § 46.

Tout ce qui a été dit dans les §§ 52 à 66, sur la manière de dessiner le canon de 6, est applicable au dessin du canon de 12, sans autre différence que d'avoir pour cette dernière pièce à employer les dimensions qui lui sont assignées (et que l'on trouve indiquées sur les planches métallographiées y relatives). Car, à part les anses qu'il a de plus que la pièce de 6,

le canon de 12 de campagne ne diffère de celui de 6 que par les dimensions; or, la construction du dessin des anses a déjà été indiquée dans les paragraphes précédents.

Dans les vues prises du côté de la bouche (fig. 37) et du côté de la culasse (fig. 39), vues qui, d'après la remarque ci-dessus, s'exécutent comme on l'a expliqué pour la pièce de 6, il y a naturellement lieu de représenter la partie des anses que rencontrent ceux des rayons visuels perpendiculaires au plan de la figure, qui sont en dehors des limites du plus grand cercle du bourrelet, ou du cercle de la plate-bande de culasse. Il suit de là que, dans ce dernier cas, qui est celui de la vue de derrière, on ne doit voir que la partie supérieure des anses, leurs pieds étant alors complétement masqués par la saillie de la plate-bande de culasse.

Dans la section transversale de la figure 38, le plan coupant passe d'abord par l'axe des tourillons; mais un peu au-dessus, il est reporté plus en arrière (comme l'indique la ligne brisée ABCD de la figure 34), de manière à montrer tout à la fois la section de la pièce par l'axe des tourillons et par le milieu des anses.

IV. *Obusier de 7.*

§ 81.

On a également fait usage de l'échelle indiquée dans le § 46, et des dimensions réglementaires inscrites sur les planches métallographiées, pour l'exécution des fi-

gures 40 à 45, relatives au dessin de l'obusier de 7 du système de 1842. Dans ces figures, de même que pour le canon de 12, on a représenté l'obusier en *élévation latérale*, ou *vue de côté* (fig. 40); en *plan*, ou *vue prise en dessus* (fig. 41); en *coupe longitudinale* (par un plan passant par la ligne de mire naturelle et par l'axe de l'âme) (fig. 42); en *élévation antérieure*, ou *vue prise du côté de la bouche* (fig. 43); en *coupe transversale* (fig. 44), et en *élévation postérieure*, ou *vue prise du côté de la culasse* (fig. 45).

La marche à suivre dans l'exécution de ces dessins ne diffère de ce qui a été dit à l'égard des canons, qu'en ce que, après avoir porté sur les trois horizontales parallèles représentant l'axe de l'âme dans les trois figures 40, 41 et 42, les longueurs des parties principales de la bouche à feu, on devra y porter en outre les longueurs de la chambre, du raccordement de la chambre avec l'âme, et de l'âme elle-même, pour pouvoir régler d'après ces bases les différentes épaisseurs du métal. Dans la vue de devant (fig. 43) et dans la section transversale (fig. 44), faite suivant la ligne ABCD de la figure 40, on voit, indépendamment du cercle de l'âme, le cercle concentrique qui représente l'entrée de la chambre, cercle qu'on ne verrait pas dans la section transversale, si, au lieu de représenter la partie postérieure de l'obusier, c'était sa partie antérieure que l'on eût dessinée; mais, dans ce dernier cas, on aurait à indiquer, de plus que le cercle de l'âme, celui qui représente l'évasement de l'embouchure.

La projection des anses dans les différentes vues et

positions se fait du reste absolument de la même manière que pour celles du canon de 12, à cela près seulement que l'épaisseur des anses de l'obusier est de 100 centipouces, que leurs arêtes sont abattues de 20 centipouces, et que leur écartement réciproque, à la partie supérieure, est de 600 centipouces, tandis qu'à la partie inférieure, ou contre le renfort, cet écartement, ainsi que l'inclinaison mutuelle des deux anses, et généralement toutes les autres dimensions sont tout à fait les mêmes que pour le canon de 12. Dans le tracé de l'anse vue de côté (fig. 40), les lignes droites à mener pour la détermination des points culminants des arêtes de l'anse, et celles qui servent à indiquer les surfaces courbes suivant lesquelles les pieds s'adaptent à la surface du renfort (c'est à dire, dans la figure 33, les lignes menées des points a, b, c, d, e, f, g, h et i de la projection N de l'anse vers l'élévation latérale M) sont d'un bout à l'autre dirigées parallèlement à l'axe de l'âme, attendu que le renfort de l'obusier sur lequel sont les anses a la forme d'un cylindre (§ 76).

La forme du bouton de culasse, ainsi que ses dimensions, sont en tout conformes à celles du canon de 6.

V. *Du lavis des dessins de bouches à feu.*

§ 82.

Lorsqu'on se propose de *laver à l'encre de Chine* des dessins linéaires de bouches à feu, pour y exprimer les effets d'ombre et de lumière, comme on en voit un exemple sur le canon de 12 et l'obusier de 7, représen-

tés dans la planche III, la première chose à faire, après avoir mis ces dessins au trait, proprement et en lignes fines, après avoir aussi arrêté ses idées touchant la direction à donner aux rayons lumineux (direction qui, dans les figures précitées, a été prise, conformément aux §§ 318 et 319 du *Traité du dessin géométrique*, parallèlement à la diagonale d'un cube), la première chose à faire, disons-nous, est de chercher, suivant les règles exposées dans le *Traité du dessin géométrique*, les formes que doivent avoir les ombres portées, ainsi que les parties de l'objet représenté qui sont censées privées de lumière. On doit se rappeler ici que, dans la présente circonstance, la feuille de dessin n'est plus considérée, selon l'usage ordinaire, comme étant dans une situation horizontale, mais bien comme étant verticale. Le cube précité, dont la diagonale sert à fixer la direction des rayons lumineux, se trouve alors en avant, et non pas au-dessus de la feuille de dessin, et, par suite, le rayon lumineux y tombe de haut en bas, d'avant en arrière, et de gauche à droite.

Du reste, il est évident que cette hypothèse de la position verticale du dessin est indépendante de la direction particulière adoptée pour les rayons lumineux, et qu'il n'y aurait rien de changé à cet égard, quand même cette direction, au lieu d'être déterminée par la diagonale d'un cube, le serait par celle d'un parallélipipède quelconque, comme dans le cas de la figure 102 du *Traité du dessin géométrique*.

Cela posé, occupons-nous de déterminer l'ombre portée, par exemple, par l'anse inférieure de la figure

35 sur le tourillon inférieur. Pour cela, on regardera la figure 34 comme servant en quelque sorte de plan correspondant (*Dessin géométrique*, § 484), et l'on considérera le tourillon en question, dans la figure 35, comme un cylindre vertical sur lequel une anse en saillie projetterait son ombre. On mènera donc en travers de l'anse de la figure 34 une suite de droites parallèles à la ligne MN (laquelle étant parallèle à la projection du rayon lumineux, fera dans nos hypothèses un angle de 45 degrés avec l'axe de l'âme); on projettera les points où ces lignes coupent les arêtes portant ombre de l'anse de la figure 34, sur les arêtes correspondantes de l'anse inférieure de la figure 35; puis par les points où les projections des rayons lumineux, dans la figure 34, touchent et coupent les contours du tourillon et de l'embase, on mènera des verticales sur le tourillon inférieur de la figure 35. Enfin, des points de projection déterminés comme on l'a dit ci-dessus, sur les arêtes de l'anse inférieure de la figure 35, on mènera pareillement des droites parallèles à MN, pour obtenir les projections des rayons lumineux dans cette figure, et l'on réunira entre eux, par une ligne courbe, les points où ces projections rencontreront les verticales précitées. La courbe ainsi obtenue donnera le contour de l'ombre portée que l'on voulait déterminer (*).

(*) Pour ceux de nos lecteurs français qui n'auraient pas lu le *Traité du dessin géométrique* de l'auteur, et qui ne seraient point encore très familiarisés avec la géométrie descriptive, dont nous supposons toutefois qu'ils auraient appris les éléments d'après les méthodes françaises,

Pour trouver l'ombre projetée par l'embase sur la surface courbe du tourillon, on fera usage des constructions indiquées dans le *Traité du dessin géométrique* (fig. 138).

A l'égard de l'ombre portée sur la surface convexe du second renfort par l'anse supérieure de la figure 35, on mènera (fig. 38) les lignes s, s, parallèlement à MN; on projettera les points où ces lignes y rencontrent le contour du second renfort, sur la figure 35, et par ces dernières projections on mènera des parallèles à

nous croyons devoir, pour cette fois seulement, répéter la série des constructions indiquées par l'auteur, en nous conformant au langage actuel de l'École française. Pour cela nous regarderons comme lui la figure 34 comme étant la projection horizontale correspondante à la projection verticale que représente la figure 35, et nous dirons :

1° Par les différents points des projections horizontales (fig. 34) des arêtes de l'anse portant ombre, menez une suite de parallèles à la projection horizontale du rayon lumineux, (lignes qui dans le cas présent feront avec l'axe de l'âme un angle de 45 degrés).

2° Faites une construction analogue sur la figure 35, autrement dit : Par les projections verticales des mêmes points des arêtes portant ombre, dont on aura employé ci-dessus les projections horizontales, menez des parallèles à la projection verticale du rayon lumineux.

3° Cherchez les points où les projections horizontales des rayons lumineux touchent et coupent la projection horizontale du tourillon et de l'embase; et par ces points menez des verticales, (des perpendiculaires à l'axe) que vous prolongerez convenablement sur la projection verticale du tourillon.

4° Déterminez les intersections de ces verticales avec les projections verticales des rayons lumineux correspondants, ce qui donnera autant de points du contour de l'ombre portée, qu'il n'y aura plus par conséquent qu'à réunir entre eux par une courbe continue.

(*Note du traducteur*).

l'axe de l'âme. Menant ensuite, par les arêtes portant ombre des pieds de la même anse (fig. 35), de nouvelles parallèles à MN, et arrondissant à main libre les angles que ces lignes forment avec les horizontales précédemment déterminées, suivant la forme de l'ombre dessinée dans la figure 35, on obtiendra le contour de l'ombre portée dans cette circonstance. (Voir le § 7 et le troisième alinéa du § 13.)

On aurait sans doute obtenu le contour de l'ombre portée dont il s'agit ici d'une manière plus précise, si l'on avait suivi pour sa détermination le procédé décrit dans la figure 140 du *Traité du dessin géométrique*, et qui consiste à chercher l'ombre projetée par différents points pris à volonté sur les courbes représentant les arêtes de l'anse; mais la construction ci-dessus indiquée pour le cas actuel suffit dans ce sens qu'elle donne avec assez d'exactitude la forme de l'ombre portée, et elle a l'avantage d'éviter une construction incomparablement plus compliquée.

§ 83.

On emploiera une méthode analogue à la précédente pour trouver l'ombre portée par l'anse sur la surface supérieure du second renfort dans le cas de la figure 34.

L'ombre du tourillon dans cette figure se détermine par deux parallèles à MN, menées tangentiellement au cercle du tourillon et prolongées, jusqu'à la limite de l'ombre latérale de la pièce où ces deux om-

bres se confondent. On pourrait croire, au premier abord, que les limites de cette ombre portée ne devraient pas être formées par des lignes *droites*, mais bien par des courbes, attendu qu'elles tombent sur les surfaces convexes d'un tronc de cône et d'un cylindre (la plate-bande de volée). Toutefois, la justesse de la construction indiquée ressort des §§ 339, 352 et 435 du *Traité du dessin géométrique*.

On trouvera par le § 469 (fig. 146 du même ouvrage) l'ombre qui est projetée sur la paroi concave de l'âme dans la figure 36, où la position de la pièce, ainsi que la direction attribuée aux rayons lumineux, sont les mêmes que ci-dessus.

§ 84.

La détermination des ombres dans les figures 37, 38, 39, se fera sans aucune difficulté jusqu'à celle de l'ombre portée par l'anse droite de la figure 39 sur le tourillon du même côté; et même cette dernière ombre pourra se trouver assez facilement en se servant de la forme précédemment déterminée de l'ombre dans le cas de la figure 35.

Pour trouver l'ombre projetée par le bouton de culasse, dans la figure 39, sur la surface tronconique du cul-de-lampe, il faudrait, à proprement parler, dessiner en-dessous de la figure 39, le profil longitudinal du bouton et du cul-de-lampe, que l'on considérerait comme le plan (la projection horizontale) de cette partie, et appliquer ensuite à ce cas la construction des ombres

plusieurs fois indiquée dans le *Traité du dessin géométrique*. Mais on pourrait aussi déterminer l'ombre avec une exactitude suffisante, en menant par le centre du bouton une parallèle *tg* à la ligne MN, pour obtenir ainsi la direction de l'axe de l'ombre portée de la figure 39, et indiquant sur cette ligne la longueur totale de cette ombre. Cette longueur est d'ailleurs bien aisée à trouver, en menant dans la figure 35 une tangente *tg* au bouton parallèlement à MN, et projetant dans la figure 39 le point *g* où cette tangente rencontre le prolongement de la ligne du cul-de-lampe. Le point *g* ainsi déterminé dans la figure 39, en dehors de la circonférence du cul-de-lampe, on dessinera à main libre la forme du bouton, avec l'attention, tout en allongeant proportionnellement les dimensions longitudinales, de conserver à chaque partie du bouton sa vraie dimension transversale, c'est-à-dire le diamètre qu'elle a dans la réalité, de manière à obtenir une ombre plus longue que le bouton lui-même. Cela fait, les parties du contour de cette ombre qui répondront au cul-de-lampe (fig. 39) donneront les limites de l'ombre portée qui nous occupe.

La limite de l'ombre portée par la pièce elle-même sur le tourillon droit, dans les deux figures 37 et 39, y a été indiquée sous forme d'une ligne droite, attendu que l'on peut, sans commettre d'erreur sensible, considérer la volée, dans le cas de la figure 37, et le second renfort, dans celui de la figure 39, comme des cylindres. En effet, dans ces hypothèses, nous avons vu, dans le *Traité du dessin géométrique* (§ 339 (2°) et § 352),

que les limites de ces ombres portées doivent paraître rectilignes bien que ce soient en réalité des ellipses, mais des ellipses dont le plan est perpendiculaire au plan de la figure.

§ 85.

Ce que l'on a dit dans le paragraphe précédent, touchant la détermination des ombres sur les canons, s'applique naturellement aussi en général au cas des obusiers dans les figures 40, 41, 42, 43, 44 et 45. Il y a seulement ici à tenir compte de la différence que présente la forme de l'ombre portée dans l'âme (fig. 42), en raison de la forme différente de l'âme elle-même; ce qui du reste se fera très aisément d'après le § 470 et la figure 147 du *Traité du dessin géométrique*, en ayant égard à la position donnée de la pièce, et à la direction attribuée aux rayons lumineux. Car tout dessinateur réfléchi s'apercevra bientôt que le contour de l'ombre portée dont il s'agit, tant dans la chambre que dans le raccordement et dans l'âme, est parfaitement analogue à celui qui a été trouvé dans la figure 147 du *Dessin géométrique*, puisque les formes de ces corps, aussi bien que les directions des rayons lumineux qui les frappent, sont les mêmes dans les deux figures. Toute la différence qu'il y a entre elles gît dans la position, l'axe *es* étant vertical dans la figure 147, tandis que dans la figure 42 l'axe de l'âme est horizontal, ce qui doit bien produire une différence dans la position de l'ombre portée; mais n'en doit amener au-

cune dans la forme de cette ombre, qui résulte des données de la question.

Que si, au contraire de ce qui a lieu dans la figure 42, où les rayons lumineux viennent du côté de la culasse, l'obusier avait été dessiné dans une position telle que les rayons lumineux fussent venus le frapper du côté de la bouche, l'ombre portée, dans le raccordement et dans l'âme, apparaîtrait de la manière qui a été représentée dans la figure 148 du *Traité du dessin géométrique*, et s'obtiendrait, par conséquent, d'après les explications du § 473 de cet ouvrage. La même chose a lieu pareillement à l'égard de l'ombre portée dans l'intérieur de la chambre pour la position en question de l'obusier.

Remarque. Du reste, il est à peine nécessaire de dire que la manière dont on vient de déterminer les ombres du canon de 12 et de l'obusier de 7 servirait également à trouver celles du canon de 6 ; et que, en termes généraux, les constructions indiquées pour la direction particulière attribuée aux rayons lumineux resteraient absolument les mêmes si on adoptait pour ces rayons une tout autre direction.

§ 86.

Après que, sur toutes les figures d'une même feuille de dessin de bouche à feu, on aura achevé la recherche des ombres portées, ainsi que celle des limites d'ombre et de lumière à la surface des corps, on appliquera une teinte plate d'encre de Chine, pas trop foncée, sur

toute l'étendue de ces ombres, déterminée par les contours obtenus, et quand le tout sera devenu parfaitement sec, on effacera avec de la gomme élastique tous les traits au crayon employés dans les constructions. Cela fait, on déterminera aussi sur les différentes figures, composées de parties cylindriques, tronconiques et sphériques, les emplacements des points brillants, ce que l'on fera très légèrement au crayon, en se guidant d'après les règles exposées à ce sujet dans le *Traité du dessin géométrique;* on a égard, dans le lavis et généralement dans toute la façon des pièces, aux effets de reflet de lumière et de renforcement d'ombre, et l'on observe en général, à l'égard des dégradations de teinte, tant sur les surfaces planes que sur les surfaces courbes, les lois et les règles exposées en leur lieu dans le *Traité du dessin géométrique*, et notamment dans le quatrième chapitre de la troisième partie.

Les petites ombres portées que projettent les moulures sur les surfaces convexes des cylindres et des cônes tronqués, se font en dernier, et les formes qu'elles doivent avoir se déterminent conformément au *Traité du dessin géométrique* (fig. 138). Enfin, la ligne de séparation d'ombre et de lumière sur l'astragale du bourrelet se détermine conformément au § 298 (fig. 133) et suivants.

§ 87.

Si l'on avait à *laver* à l'encre de Chine la pièce de 6 représentée dans la figure 29, et à y indiquer les effets

de lumière, dans l'hypothèse de rayons lumineux venant de gauche à droite, de haut en bas, et d'avant en arrière, suivant la direction de la diagonale d'un cube appliqué contre le plan vertical de la figure, la tranche de la bouche tournée du côté de l'observateur, et qui, dans nos hypothèses, ne recevrait aucun rayon de lumière, devrait paraître dans l'ombre, et, partant, avoir une teinte plus foncée vers la gauche que vers la droite ; on devrait donc adoucir la teinte de gauche à droite (§ 293 du *Dessin géométrique*). Par la même raison, la partie de la paroi intérieure de l'âme qui se voit dans la figure ne devrait paraître éclairée que d'une lumière réfléchie, et, partant, être tenue plus foncée en dessous qu'en dessus. La limite de séparation d'ombre et de lumière, et l'emplacement du point brillant sur la surface courbe extérieure de la pièce, se détermineraient comme dans la figure 34, en remarquant seulement encore que les teintes devraient aller en s'affaiblissant, savoir : de l'arrière à l'avant pour les parties de la pièce qui reçoivent la lumière directe, et de l'avant à l'arrière, au contraire, pour celles qui sont dans l'ombre, de telle sorte que la lumière aurait son maximum d'éclat, et l'ombre son maximum d'intensité au bourrelet, tandis qu'au contraire l'éclat de la lumière serait à son minimum, et les ombres à leur minimum du côté de la culasse. La détermination précise de ces effets de lumière et d'ombre sur le canon représenté dans la figure 29 s'exécuterait conformément aux règles données à ce sujet dans le *Traité du dessin géométrique*.

Que si l'on choisissait une autre direction des rayons lumineux, ou que l'on donnât à la pièce une autre position, relativement au plan de la figure, telle que, dans l'un ou l'autre cas, la tranche de la bouche se trouvât éclairée, on devrait laver cette tranche ou en dégrader la teinte de droite à gauche. En outre, dans cette hypothèse, il y aurait lieu à indiquer une ombre portée dans la partie de l'âme qui paraîtrait dans la figure, et les limites de cette ombre prendraient la forme représentée dans la figure 46. Dans chaque cas particulier la courbure de cette limite d'ombre dépendrait de la direction des rayons lumineux par rapport à la tranche de la bouche.

Il va sans dire que les détails dans lesquels on vient d'entrer sur la manière de représenter les effets de lumière du canon de 6, s'appliqueraient tout aussi bien à un autre calibre qui serait placé dans une position inclinée relativement au plan de la figure.

PARTIES EN BOIS ET EN FER DES AFFUTS. — AVANT-TRAINS D'AFFUTS ET LEURS ROUES.

§ 88.

Pour acquérir une connaissance entière de la forme et du mode de construction des diverses parties des affûts, avant-trains et roues; connaître la manière dont ces diverses parties sont réunies entre elles pour en former un tout; savoir enfin comment on doit représenter ces mêmes parties, ou les touts qu'elles compo-

sent, selon les différents buts que l'on peut avoir en les dessinant, soit, d'ailleurs, qu'il s'agisse du matériel d'artillerie de campagne, ou du matériel d'artillerie de place et de siége ; il est avantageux, dans la plupart des cas où il s'agit du dessin, de séparer les *parties en bois* des *parties en fer*, et de dessiner d'abord *séparément* les premières avant de les représenter avec leurs ferrures.

Par ces raisons, il ne sera d'abord question, dans les paragraphes suivants, que du dessin des *parties en bois* de ces objets (soit que nous les considérions dans leur ensemble, ou que nous les supposions décomposées dans leurs diverses parties). Nous allons, en conséquence, indiquer les constructions à employer pour en trouver et représenter les formes dans les différents aspects que l'on peut avoir besoin de considérer.

Ici encore, les bases sur lesquelles tout dessin de ces parties en bois doit s'appuyer, sont les planches lithographiées et métallographiées dont il a été parlé dans les §§ 38 et 39 ; celles du moins qui contiennent les dessins des affûts, des avant-trains et des roues, exécutés conformément aux dimensions réglementaires qui y sont inscrites.

§ 89.

Ces planches suffisent, à la rigueur, pour dessiner les différents objets qui y sont représentés, sans que l'on ait besoin de recourir à une table de dimensions. Les commençants, toutefois, ont besoin, en s'en servant

pour dessiner, d'être guidés par des instructions particulières, surtout lorsqu'il s'agit pour eux de donner, dans le dessin à faire, une autre disposition aux parties qui figurent sur les planches, comme, par exemple, de composer un tout quelconque avec plusieurs des parties détachées, soit sur une, soit sur plusieurs feuilles. Dans un travail de ce genre, le commençant, eût-il toutes ces parties à sa disposition, ne laisserait pas que d'être souvent arrêté par des obstacles, qu'il ne parviendrait à surmonter (dans les cas les plus favorables) qu'avec peine et grande perte de temps. Le travail serait à la vérité plus facile, si l'on avait en même temps une table de dimensions que l'on pût comparer aux planches, parce qu'elle servirait à compléter ce qui ne ressortirait pas clairement des figures ; cependant, même, dans ce cas, il serait encore nécessaire pour un élève qui n'aurait pas déjà acquis une certaine capacité, une certaine habileté dans le travail, d'être guidé par quelque méthode ou instruction appropriée au but qu'il doit atteindre. Car, quelque complètes que soient les planches lithographiées et métallographiées, quelque bien qu'elles puissent guider dans le travail, toujours est-il qu'on ne peut pas s'attendre à y trouver une expression claire, tellement explicite de toutes les constructions géométriques à employer, que l'on puisse se passer de tout guide dans leur emploi.

§ 89 *a*.

Le *réglement* de 1841, en vigueur dans l'artillerie prussienne, dont nous avons plusieurs fois parlé, con-

tient les *prescriptions particulières* ci-après, relatives à l'exécution des dessins d'affûts, avant-trains, voitures, machines, etc., ayant un objet de service quelconque :

1° Pour tous les objets de grandes dimensions, comme affûts, voitures, machines composées, on doit faire :

a Un dessin d'ensemble au lavis, sans ombres portées, exécuté en manière légère de pastel, sans cotes de dimensions ;

b Un dessin des parties en bois, avec les ferrures y appliquées, ces dernières uniquement pour montrer leur emplacement sur les parties en bois ;

c Un dessin de toutes les ferrures, avec indication de leurs noms et de leurs dimensions.

2° Les parties en bois, tant dans leur état d'assemblage, que décomposées dans leurs diverses parties, ainsi que les ferrures, doivent être dessinées sous autant d'aspects divers qu'il peut être nécessaire de le faire pour en indiquer convenablement la forme et les dimensions.

3° Les noms des parties en bois seront inscrits au-dessus de chacune, lorsqu'elles seront dessinées à part, sinon elles le seront sur la figure principale. Indépendamment de leurs noms, les parties en bois doivent encore être désignées chacune par une grande lettre latine destinée à être reproduite sur toutes les autres figures.

4° Les ferrures du dessin *b* ne seront désignées que par de petites lettres latines.

5° Dans le dessin *c*, les ferrures devront, autant que possible, être disposées dans l'ordre alphabétique ; chaque figure portant le nom de la ferrure qu'elle représente, précédé toujours de la lettre qui lui a été affectée dans le dessin *b*.

6° En général, pour les roues, les affûts et les voitures, chacun des dessins ci-dessus mentionnés sous les lettres *a*, *b*, *c*, sera fait sur une feuille particulière ; pour les autres objets, on en usera de même si la chose paraît nécessaire pour plus de clarté.

7° A moins que l'on ne dessine des classes entières d'affûts, etc., autrement dit, toutes les fois qu'il ne s'agit que de certains affûts, de certaines voitures ou machines en particulier, la feuille d'ensemble *a*, ou, à son défaut, le dessin lui-même portera les notices ou renseignements qui ne ressortiraient pas immédiatement de la seule inspection du dessin.

Les notices consisteront, (en outre des explications nécessaires à l'intelligence immédiate des dessins), savoir :

Pour le cas d'affûts et voitures en général, dans l'indication :

a Du poids ;
b De la voie ;
c De l'angle de tournant ;
d De la longueur totale de la voiture ;
e De l'angle de flexion de la voiture vers le haut, vers le bas, latéralement ;
f Du poids que sont capables de supporter, avant de rompre, les chaînes de timon (*Steuerketten*).

Pour le cas particulier d'affûts montés ou non sur avant-trains, dans l'indication :

g Du plus grand angle de pointage au-dessus de l'horizon ;

h Du plus grand angle de pointage au-dessous de l'horizon ;

i De la pression de la crosse d'affût sur la sellette d'avant-train, ou sur le sol (l'affût portant tous ses armements);

k De l'angle fichant de l'affût;

l De la hauteur de genouillère (*Kniehœhe*) pour une position horizontale de l'axe de l'âme, tant pour les canons et obusiers en bronze que pour les bouches à feu en fer.

Aux affûts de mortiers, cette hauteur est remplacée par celle du centre de la bouche, au-dessus de la plate-forme, sous les différents angles de 30°, 45°, 60° et 75°.

m De la hauteur de l'axe des tourillons au-dessus de la plate-forme ;

n De la longueur des affûts, roues comprises, lorsque celles-ci y sont réunies;

o De la distance comprise entre la tranche de la bouche et la crosse d'affût; aux affûts à chassis, de la distance de l'arête antérieure du support de devant à l'extrémité postérieure de la semelle du milieu (*Mittelschwelle*), ou auget (*Laufrinne*);

p De la distance comprise entre la tranche de la bouche (l'axe de la pièce étant horizontal) et le devant des roues.

I. *Parties en bois de l'affût de campagne de 6.*

§ 90.

La planche IV de cet ouvrage représente les *parties en bois d'un affût à canon de campagne de 6, prussien, du système de 1842*, dessinées à l'échelle de $1^{po}\frac{1}{4}$ pour pied, ou de $\frac{1}{\ldots} = \frac{1}{9.6}$ de la grandeur réelle (*). Comme il n'existe pas encore, jusqu'à ce jour, de tables de dimensions du nouveau matériel d'artillerie de campagne, toutes les dimensions et constructions ont été prises sur les *planches métallographiées;* et c'est d'après ces données qu'ont été dessinées toutes les figures (plans, élévations et coupes) ici représentées. L'échelle le plus généralement employée sur ces planches métallographiées est, il est vrai; celle du $\frac{1}{8}$ de la grandeur naturelle; toutefois on y a employé aussi, selon le besoin, celle du $\frac{1}{6}$, dans les dessins des parties détachées.

§ 91.

La figure 47, qui représente le *flasque gauche* de

(*) On a choisi de préférence, pour le cas atuel, l'échelle de $1^{po}\frac{1}{4}$ pour pied, parce que celle du $\frac{1}{12}$ de la grandeur réelle aurait été trop petite pour la clarté et pour le but que l'on avait en vue, et que celle de $\frac{1}{5}$ aurait été trop grande dans ce sens qu'il en serait résulté pour nos planches des dimensions plus étendues que de besoin, partant incommodes, et qui auraient augmenté le prix de l'ouvrage sans aucune utilité (Voir le § 46). *(Note de l'auteur.)*

l'affût avec les mortaises et les embrèvements des entretoises, et avec les trous de boulons d'assemblage, sert d'abord à montrer comment on doit déterminer la forme du flasque sur le plateau entier ABCD, dans lequel on le prend, plateau dont la longueur AB est de $8^{pi}10^{po} = 106$ pouces $= 10,600$ centipouces, et la largeur BC de $1^{pi}0^{po},90 = 12^{po},90 = 1,290$ centipouces.

Dans ce but, portez sur la ligne CD, représentant l'arête inférieure du plateau, la longueur de la *partie antérieure* ou *tête* du flasque (*Bruststück*) (*) CH $= 2^{pi}5^{po},50 = 29^{po},50 = 2,950$ centipouces; puis, celle de la *partie intermédiaire* ou *corps* de flasque (*Mittelstück*) HG $= 5^{pi}3^{po} = 63$ pouces $= 6,300$ centipouces, en sorte qu'il reste pour la *partie postérieure*, ou la *crosse* (*Schwanzstück*) GD une longueur de $1^{pi}1^{po},50 = 13^{po},50 = 1,350$ centipouces. Élevez aux points H et G des perpendiculaires sur CD, auxquelles vous donnerez de longueur, respectivement, 1,290 centipouces $=$ HF, et 700 centipouces $=$ GL. Ayant pris sur la perpendiculaire CB une partie CI $= 11^{po},40$, menez par le point I une parallèle indéfinie à CD; faites, en outre, CM $=$ BK $= 11$ pouces; tirez MK, prenez K$o = 0^{po},50$, pour avoir en o le centre de l'encastrement du tourillon; du point o, comme centre, et d'un rayon $op = 2^{po},425 = 242^{cp}\frac{1}{2}$, décrivez un arc

(*) C'est la partie des flasques comprise entre le bout de devant et ce que l'on appelait le *cintre de mire* dans les anciens affûts à flasques français. (*Note du traducteur.*)

qui coupe AB en q, et l'horizontale menée par le point I en p; enfin, arrondissez l'arête vive en p par un arc de 60°, décrit d'un rayon de 75 centipouces, et l'arête vive en q par un quart de cercle de 40 centipouces de rayon. Cette construction donnera la forme de l'entaille que doivent recouvrir les sous-bandes. Les arêtes vives du devant de la tête du flasque, en C et I, sont arrondies par des quarts de cercle dont le premier a 1 pouce, et le second 2 pouces de rayon, ce qui rend la détermination de leurs centres très facile.

Le point M est le milieu de l'*entaille* destinée à recevoir le *corps d'essieu en bois;* sa forme est un rectangle de 2 pouces de profondeur sur $5^{po},60 = 560$ centipouces de longueur, ce qui donne pour Ma 280 centipouces; son tracé achève de déterminer celui de la partie antérieure ou tête du flasque.

Menant ensuite la ligne FL, le trapèze FLGH donnera la forme du *corps* du flasque, et il ne reste plus, pour compléter le contour entier du flasque, qu'à tracer celui de la *crosse*.

On fera $DN = 9^{po},75$, $DO = DQ = 8$ pouces; on complétera le carré DR, et du point R, comme centre, avec un rayon RO égal à 8 pouces, on décrira le quart de cercle OQ; enfin, l'on fera $NP = 1^{po},75$; au point P on élèvera une perpendiculaire sur NL, et du point où elle coupe la ligne OR, comme centre, on décrira l'arc OP; cet arc complétera l'arrondissement de la crosse en se raccordant sans brisure avec la partie inférieure précédemment tracée de cet arrondissement (*Dessin géométrique*, § 25).

Il est encore à remarquer qu'en général les arêtes longitudinales des flasques doivent être arrondies tant en dessus qu'en dessous, avec un rayon de 0po,50, dans toutes les parties où il n'y a pas de ferrures, en sorte que leurs sections transversales suivant les lignes 1—2, 3—4, et 5—6 doivent être dessinées de la manière représentée sur la planche, en I, II et III.

§ 92.

La mortaise destinée à l'*entretoise de volée* a la forme d'un carré de 2 pouces de côté, ayant son côté inférieur parallèle à l'arête inférieure du plateau. Au milieu est un trou de 0po,60 de diamètre pour le passage d'un boulon d'assemblage. D'après cela, pour déterminer le centre de cette entaille, prenez CS = 450 centipouces, et élevez en S une perpendiculaire sur DC; élevez en outre au point a une perpendiculaire ab sur cette même ligne CD, et prenez $ab = 4^{po},75 = 475$ centipouces, prenez une ouverture de compas bc de 4 pouces = 400 centipouces de longueur, et du point b comme centre, avec cette longueur pour rayon, intersectez la perpendiculaire élevée en S, le point c de cette intersection sera le centre cherché de la mortaise et du trou de boulon d'assemblage; il sera donc aisé de tracer la mortaise de l'entretoise de volée autour de ce centre. La profondeur de cette mortaise est de 0po,75. Le point b, précédemment déterminé, est le centre du trou de boulon autour duquel tourne la *semelle de pointage*, trou qui a comme le précédent 0po,60 de diamètre.

§ 93.

Pour représenter le logement du *coussinet de l'arbre porte-écrou de pointage*, faites FT = 950 centipouces, et HU = 1140 centipouces ; la ligne TU indiquera sa direction ou sa position sur le côté intérieur du flasque. On fera alors Ud = 130, de = 900, dg = 350, et fg = 410 centipouces ; on donnera à ce logement une largeur de 275 centipouces ; on la terminera haut et bas par un demi-cercle, et l'on en complétera le contour comme le montre la figure 47 ; la profondeur de cette cavité est de 25 centipouces. Les points f et g sont les centres des deux trous de boulons de 50 centipouces de diamètre, trous dont les cercles qui les représentent doivent être entourés d'un carré tangent au cercle, et figurant le logement du carré du boulon.

Prenant ensuite HV = 1650 centipouces, et élevant en V une perpendiculaire VW sur CD, cette ligne VW sera la limite jusqu'à laquelle le flasque conserve l'épaisseur qu'il avait à la tête. A partir de là cette épaisseur est diminuée de 40 centipouces jusqu'à l'extrémité de la crosse.

§ 94.

La mortaise de 50 centipouces de profondeur destinée au tenon de *l'entretoise de mire* (*Mittelriegel*) s'obtient en faisant WX = 6$^{\text{r}}$,70, et élevant en X une perpendiculaire XY sur FL ; on fait ensuite Yh = 5$^{\text{pr}}$,25.

ce qui donne le centre de la mortaise, et en même temps celui d'un trou de boulon d'assemblage de 0ro,60 de diamètre. Le contour de la mortaise est un rectangle facile à construire autour de son centre; son grand côté parallèle à XY a 3ro,50 de long, et son petit côté, perpendiculaire au premier, a 2ro,20.

Le trou de boulon Z que l'on voit à gauche de XY, et qui a 0ro,40 de diamètre, a son centre à 10ro,50 de la ligne VW, et à 6ro,50 de l'arête inférieure CD du plateau.

§ 95.

Pour dessiner, enfin, la mortaise et l'embrèvement servant à l'assemblage de *l'entretoise de crosse*, faites Li = 1po,75, ik = 0ro,75, et kl = 2ro,25; puis, par les trois points i, k, l, menez des parallèles à LN, dont vous prolongerez la première et la troisième jusqu'à l'arrondissement de la crosse, et déterminerez la longueur de la seconde kn en faisant lm = 6ro,50, et élevant en m une perpendiculaire sur lm. Le trapèze $klmn$, ainsi obtenu, donnera le tracé de la mortaise, et le reste de la figure, que l'on vient de dessiner, l'entaille destinée à l'embrèvement. La profondeur de cette dernière entaille est de 0ro,50; et il en est de même de celle de la mortaise qui est au fond, ce qui donne 1 pouce pour la profondeur totale de cette mortaise.

L'entretoise de crosse est traversée par deux boulons. Le centre r du premier est au milieu de la diagonale ln de la mortaise, et le centre s du second est à une

distance de 2ᵖᵒ,50 de la ligne DN, et à une distance de 4ʳᵒ,85 de la ligne CD. Chacun de ces deux trous de boulons a 0ᵖᵐ,60 de diamètre.

§ 96.

Chaque flasque est traversé dans le sens de sa hauteur par cinq *chevilles*, dont la direction est toujours perpendiculaire à l'arête inférieure du plateau. Les trous percés dans le flasque pour les recevoir sont indiqués dans la figure 47 en *t*, *u*, *v*, *w*, et *x*, par des lignes ponctuées. Les trous *t* et *x* ont chacun 0ᵖᵒ,60 de diamètre ; les trois autres ont un diamètre de 0ᵖᵒ,75 ; les emplacements de leurs centres à tous sont déterminés par les conditions suivantes : *t* est à 3 pouces de BC ; *u* et *v* à 4ᵖᵒ,75 de KM ; *w* est à 11 pouces de *v*, et *x* à 7 pouces de LG. Les trous des chevilles *u* et *v* ont en dessus un élargissement carré de 2 pouces de hauteur et de 0ᵖᵒ,95 de largeur pour recevoir les carrés sous la tête des chevilles qui doivent s'y loger.

§ 97.

Dans la figure 48, on a dessiné l'affût avec ses entretoises, comme si le *flasque droit* en avait été retiré. Le contour du flasque, les emplacements des diverses entretoises, ainsi que des mortaises et trous de boulons correspondants, se déterminent et doivent être représentés dans ce dessin comme on l'a expliqué pour la figure 47 ; il y a seulement ici cette différence, qu'au

lieu d'avoir à dessiner les mortaises et embrèvements des entretoises, ce sont leurs abouts avec leurs tenons et épaulements de tenons que l'on devra représenter.

Occupons-nous d'abord de l'about de *l'entretoise de volée* (fig. 48 et 49 (3)) : on fera $ab = 3^{ro},50$, et $bc = 3$ pouces ; on dessinera le rectangle $abcd$, de manière que ses côtés soient parallèles aux arêtes du tenon, et en soient distants de $0^{ro},50$, pour chacun des deux côtés ab et cd, et de $0^{ro},75$ pour chacun des deux côtés ad et bc. On arrondira les angles en a, b, et c avec un rayon de $0^{ro},50$, on prolongera l'arête postérieure du tenon, on fera $ef = 4$ pouces, et du point f ainsi obtenu, comme centre, on décrira un arc eg qui coupe cd en g. On aura par là le profil de l'entretoise, et tout à la fois la forme de l'épaulement par lequel il entre en contact avec la face intérieure du flasque.

Pour représenter *l'entretoise de mire*, il suffit d'observer que la largeur des épaulements autour du tenon est de $0^{ro},40$ en arrière et en avant, et de $0^{ro},50$ en dessus et en dessous; que les côtés du rectangle extérieur sont parallèles à ceux qui déterminent le tenon ; enfin que toutes les quatre arêtes du corps de l'entretoise sont arrondies avec un rayon de $0^{ro},50$.

L'about de *l'entretoise de crosse* s'indique en menant la ligne hk parallèlement à l'arête inférieure du plateau (fig. 48), ce qui détermine la partie hik par laquelle l'entretoise touche l'intérieur du flasque.

Que si l'on voulait indiquer aussi dans la figure 47 les limites des parties des entretoises qui touchent l'intérieur du flasque, on aurait à compléter le profil des

entretoises au moyen de lignes ponctuées, comme on en voit l'exemple dans la ligne *lj* qui complète, avec les lignes déjà tracées, le profil de l'entretoise de crosse.

Il reste enfin à représenter dans le dessin de l'affût de la figure 48, le bout du corps d'essieu en bois. Mais comme ce corps d'essieu est lui-même entaillé de 1 pouce de profondeur pour recevoir les flasques de l'affût, et que les entailles du flasque aux mêmes endroits sont de 2 pouces de profondeur, on devra donner à la ligne *lp* 3 pouces de longueur. On fera ensuite $lm = 4^{\text{po}},50$, $oq = or = 2^{\text{po}},80$, et l'on mettra *or* au milieu de *mn*.

L'écartement mutuel des deux entailles du corps d'essieu en bois ci-dessus mentionnées, tel qu'il paraît dans une vue prise en dessus, varie avec l'écartement des deux flasques dans chaque affût ; il est de 905 centipouces dans le cas de l'affût de 6.

§ 98.

L'entretoise de tête a 905 centipouces de long, non compris les tenons, et porte en dessus, au milieu de sa surface arrondie, un dégagement plat régnant sur une longueur de 350 centipouces. La profondeur et la largeur de ce dégagement ou de cette entaille se déterminent par la corde *eg* de la figure 48.

On voit dans la figure 49, en I, II et III, comment on doit dessiner cette entretoise vue de dessus, de devant, et en coupe transversale. Pour cette figure, comme aussi pour les figures 50 et 51, on a employé, en vue

DU MATÉRIEL DE L'ARTILLERIE. 159

de la clarté, l'échelle de 2 pouces par pied, ou du $\frac{1}{6}$.

La figure 50 est une vue de devant ou de derrière de *l'entretoise de mire* qui, abstraction faite des tenons, a 985 centipouces de longueur.

L'entretoise de crosse a pareillement 985 centipouces de longueur sans les tenons, et est représentée dans la figure 51 (I, II, III). Le n° I la représente vue par dessus, le n° II vue par devant, et le n° III vue en coupe transversale, suivant la ligne AB du n° I.

Pour commencer par cette section transversale (fig. 51, III), nous ferons remarquer que la partie inférieure de l'entretoise de crosse reçoit une *boîte à lunette de cheville ouvrière* en fonte de fer pn, laquelle, dans le dessin qui nous occupe, se trace de la manière suivante. On fait $ab = 650$ centipouces; au point b, on élève la perpendiculaire bc sur la ligne ay; on fait $cs = ct = 275$ centipouces, $bd = 240$ centipouces; on mène par le point d la ligne vw parallèlement à ay, et sur cette ligne, on prend $de = 175$, et $df = 210$ centipouces. En outre, on fait $bi = 65$ et $bu = 53$ centipouces; par les points i et u on mène les deux lignes gi et uh parallèlement à ay, et l'on fait $gi = 105$, et $uh = 120$ centipouces. On prend encore $bk = bl = 150$ centipouces, on tire les lignes sg, gk, th, hl, et l'on arrondit l'angle en g avec un rayon de 44, et l'angle en h avec un rayon de 30 centipouces. Enfin l'on fait $ew = fv = 102$ centipouces, on donne aux perpendiculaires wp et vo une longueur de 70 centipouces; on joint po, l'on fait $pq = vo = 60$ centipouces, $km = 132$ et $ln = 167$ centipouces; joignant pm et on, on obtient

tout à la fois la coupe transversale de la boîte de lunette et celle de l'ouverture même de la lunette.

Dans cette coupe de l'entretoise de crosse en blanc ou sans ferrures, on a figuré en x le logement de la plaque contre-rivure du support du levier de pointage, qui fixe en outre la partie rabattue de la ferrure garnissant le pourtour supérieur du trou de cheville ouvrière (*). On a pareillement dessiné en y le logement de la partie relevée de la ferrure (**) garnissant le pourtour inférieur du même trou, et en z le logement pour la patte du crochet d'embrelage (*Protzhaken*).

Dans le dessin de la vue prise en dessus (fig. 51 (1), le logement précité de plaque contre-rivure a 3 pouces de largeur, et celui de la patte du crochet en a $2^{po},70$. On voit dans ce dessin la projection de l'ouverture entière du trou de cheville ouvrière avec la boîte qui la garnit. D'abord c'est une ellipse dont le grand axe ab est la projection de st (fig 3), et dont le petit axe cd est de 460 centipouces; ensuite vient une autre ellipse dont le grand axe ef est égal à ef de la figure III et dont le petit axe gh (à mener au milieu de ef) est de 315 centipouces; enfin vient un cercle ayant 225 centipouces de diamètre. Le centre de ce cercle n'est pas, toutefois, sur la ligne cd, mais s'en écarte à droite de $7\frac{1}{2}$ centipouces,

(*) Ce que l'on appelait la *lunette* dans les anciens affûts à flasques français. (*Note du traducteur.*)

(**) Cette ferrure est l'analogue à celle que l'on appelait *contre-lunette* dans les affûts à flasques français. (*Note du traducteur.*)

ce dont on n'aura pas de peine à comprendre la raison, pour peu que l'on consulte les dimensions prescrites.

Le contour de cette boîte-lunette de cheville ouvrière, en fonte de fer, représenté dans une vue prise en-dessous une ellipse dont le grand axe est de 479 (*) et le petit de 430 centipouces. En arrière et en avant, il y a en saillie, sur la surface courbe de cette boîte, deux oreilles (*Nasen*) en forme de prismes triangulaires, ayant 60 centipouces de longueur, 75 centipouces de largeur, et 170 centipouces de hauteur. Le plan de la section (fig. 51, III), passe par les arêtes saillantes pm et on de ces oreilles, en sorte que cette figure les montre en coupe.

La projection de l'entretoise de crosse, vue par-devant (fig. 51, II), se déterminera sans qu'il soit besoin d'autre explication, en s'aidant des deux projections I et III.

§ 99.

La manière *de dessiner l'affût vu par-dessus* (fig. 52) ressort sans difficulté de ce qui a été dit jusqu'ici. Les flasques sont *parallèles* entre eux, et leurs lignes extérieures sont à une distance de $717\frac{1}{2}$ centipouces $= 7^{p''},175$ de la ligne médiane ab, tant en avant qu'en arrière. Ils ont d'ailleurs depuis la tête jusqu'au point W' une

(*) Au lieu de ce chiffre il y a 480 sur la planche métallographiée (Voir la fin du § 39 a). (*Note de l'auteur.*)

épaisseur de 2po,25, et la différence d'épaisseur qui a lieu à partir du point W' se raccorde par un arrondissement de 0ro,40 de rayon. La projection des deux cintres de mire et de crosse, celle de l'encastrement des tourillons (qui ne doit être indiquée que par des lignes ponctuées, attendu que son contour dans la figure 48 n'a pas d'arête vive, mais est arrondi aux angles) ; celles des trous de chevilles et des entretoises, se feront très facilement d'après les règles données dans le *Traité du dessin géométrique,* et de la manière indiquée dans les figures.

§ 100.

Le dessin de l'*affût vu par-derrière*, représenté dans la figure 53, ne sera pas non plus difficile à exécuter ; car toutes les formes et dimensions des diverses parties qui se montrent dans cette projection se déduisent aussi très facilement des figures qu'on aura précédemment dessinées. En effet, dans le sens de la hauteur, les dimensions seront données par les figures 47 et 48, et dans le sens de la largeur on les prendra dans la figure 52, à partir de la ligne médiane ab, et on les portera dans la figure 53 de part et d'autre de la ligne médiane verticale CD. Il y a seulement lieu d'ajouter, relativement au corps d'essieu en bois, que sa longueur est de 4,185 centipouces en dessus en S'S", et seulement de 4,135 en dessous, suivant U' U" ; en outre que l'on indiquera par une ligne ponctuée ef la partie creuse formant le logement du corps d'essieu en fer dans le corps d'essieu en bois.

§ 101.

Si les flasques, au lieu d'être parallèles entre eux, allaient en s'écartant du côté de la crosse, comme cela est, par exemple, dans les affûts de l'artillerie prussienne du système de 1816, la projection dont on vient de parler, telle qu'elle se montre dans la première édition de cet ouvrage, présenterait dans son exécution un peu plus de difficulté, parce qu'alors on aurait à y indiquer, de plus, la vue du côté intérieur des flasques qui se montrerait très en raccourci. Toutefois, pour peu qu'on ait une idée nette et vive de l'objet à dessiner, et que l'on soit familiarisé avec l'esprit des méthodes du dessin géométrique, ces difficultés seront faciles à surmonter, surtout si l'on a préalablement dessiné les vues de côté et de dessus, comme on l'a fait, pour le premier cas considéré dans les figures 48 et 52. Car, dans la nouvelle hypothèse non moins que dans la première, la position de chaque point particulier de la projection demandée se trouvera clairement déterminée par les deux dessins précités, et il suffira, pour la préciser, dans le dessin de la vue de derrière, d'y faire la distance horizontale à la verticale cd (fig. 52) exactement égale à la distance du même point, dans la figure 52, à l'horizontale ab; et en même temps de faire sa distance verticale par rapport à la ligne hi (fig. 53) égale à la distance du même point, par rapport à l'arête inférieure du plateau, dans la figure 48.

Soit, par exemple, W un point de la figure 48, à

déterminer dans la figure 53 (laquelle, dans le cas que nous considérons, peut indifféremment représenter une vue de devant ou une vue de derrière), et soient W' et W'' ses projections dans la vue de dessus (fig. 52), en supposant que les flasques ne fussent pas parallèles entre eux; on prendrait une ouverture de compas égale à W'g (fig. 52), et on porterait cette dimension dans la figure 53 sur la ligne hi, représentant l'arête inférieure du plateau, tant à droite qu'à gauche de la ligne médiane cd; ensuite, par les deux points ainsi déterminés, on élèverait des perpendiculaires sur hi, et on ferait ces deux perpendiculaires hw et iw égales à la ligne WV de la figure 48 ou de la figure 47; cela donnerait, comme il est aisé de le démontrer en w et w de la figure 53, les deux projections du point W de la figure 48. Ce que l'on vient de dire à l'égard du point W s'appliquerait parfaitement à tout autre point du contour des flasques, qui serait susceptible d'être aperçu dans le dessin de la vue de derrière ou de devant.

Les courbes, qui dans cette projection indiquent la forme de la crosse et celle des encastrements des tourillons, ne se présenteraient pas sous l'apparence de lignes droites, comme dans le cas de la figure 53, si les flasques n'étaient pas parallèles entre eux; elles figureraient d'autres courbes. Pour déterminer aussi exactement que possible celle qui exprimerait la projection de la crosse, il faudrait commencer par projeter les points t, s, u, i, k, v..... de la figure 48, sur le dessin de la vue de dessus (fig. 52), savoir : en t, s, u, i, k, v..... prendre ensuite respectivement les distances de

ces points à la ligne médiane *ab*; porter successivement ces distances sur *hi* de la figure 53, à partir de *cd*, à droite et à gauche; élever sur *hi*, par tous les points ainsi déterminés, des perpendiculaires respectivement égales en longueur aux perpendiculaires *tt'*, *ss'*, *uu'*. *ii''*..... de la figure 48; enfin, mener par tous les points ainsi obtenus dans la figure 53 les diverses lignes demandées. Ces lignes, au nombre de *quatre* dans le cas de la vue de derrière dont il s'agit ici (deux pour chaque flasque), étant les projections du *contour mixtiligne t s u i k v t'*, se composeront en partie de droites et en partie de courbes. Mais comme la différence de l'écartement des flasques de l'avant à l'arrière, lorsqu'ils ne sont pas parallèles, est toujours peu considérable par rapport à la longueur, les projections de ces quatre lignes se présenteront très en raccourci, et les deux d'entre elles qui appartiennent à un même flasque paraîtront comme deux courbes parallèles tournant leur convexité du côté extérieur, symétriquement aux deux courbes correspondantes du second flasque. Les projections de *ts* et *t'v* figureront de petites lignes droites, celles de *su* et *uv*, au contraire, seront, dans le dessin de la vue de derrière, des portions d'ellipses dont la différence des deux axes, horizontal et vertical, sera très notable (*Dessin géométrique*, § 103 et 104).

On procéderait ensuite d'une manière tout à fait analogue à la détermination des points servant à fixer la forme arrondie de l'encastrement des tourillons dans la vue de derrière, dans le cas de flasques non parallèles.

§ 102.

Ainsi qu'on l'a déjà fait remarquer, tout ce qui a été dit, notamment dans les deux derniers paragraphes, touchant la manière de dessiner l'affût vu par-derrière, est parfaitement applicable au dessin de l'affût *vu par-devant*, soit que les flasques soient parallèles entre eux, soit qu'ils divergent d'avant en arrière. C'est pour cette raison que nous n'avons pas donné de figures particulières pour les vues de devant, mais nous recommandons ces dessins aux commençants comme de très bons sujets d'exercice, où ils auront à représenter l'ensemble des parties en bois des affûts vus par-devant. Nous leur recommandons spécialement de s'exercer au dessin des affûts vus soit par-devant, soit par-derrière, dans le cas de flasques non parallèles. Comme moyens d'exercices, ces questions ont cela de bon que les lignes droites ou courbes qui existent dans le sens de la longueur des flasques paraissent très raccourcies, et demandent à cause de cela à être projetées avec un soin et une exactitude proportionnées à ce raccourcissement. Les dimensions dont on a besoin pour l'exécution de ces derniers dessins sont données par les tables de dimensions existantes, et sur les planches lithographiées.

§ 103.

La méthode dont il a été parlé dans le § 60, à l'occasion du dessin de la pièce de 6, et qui s'applique na-

turellement aussi au dessin de toute autre bouche à feu, s'applique également, sous un certain rapport, au dessin des affûts ; il ne peut être en effet que très avantageux pour abréger le travail, dans ce cas comme dans celui des bouches à feu, de dessiner à la fois les différentes vues et coupes de l'objet, autant du moins qu'il est possible de le faire, parce qu'il faudrait presque toujours plus de temps pour les exécuter, si l'on ne commençait chaque dessin en particulier qu'après en avoir complétement terminé un autre. L'avantage de cette méthode dans la pratique se fait bientôt sentir pour peu que l'on ait déjà fait quelques dessins, et que l'on y ait acquis un commencement d'habileté.

§ 104.

Si l'on avait à dessiner une élévation de l'ensemble des parties en bois de l'affût de 6, *dans une position inclinée par rapport au plan du dessin*, telle, pour fixer les idées, que celle de la figure 54, où, la tête de l'affût étant tournée du côté de l'observateur, la ligne médiane ab de la figure 52 fait un angle de 45 degrés avec le plan vertical de l'épure, il faudrait suivre en général la marche indiquée dans les §§ 65 et 66, à l'occasion du dessin d'une pièce de 6, disposée d'une manière analogue ; on commencerait donc par construire, conformément à ce qui a été expliqué dans le § 225 du *Traité de dessin géométrique*, l'échelle proportionnelle II à employer pour les dimensions dans les deux sens de la longueur et de la largeur, en supposant que

l'on fasse usage de l'échelle I pour les dimensions en hauteur. D'après le procédé indiqué à l'endroit auquel nous renvoyons, et qui a été mis en pratique sur l'échelle I de la planche IV, on obtiendra pour $_a\delta$ la longueur du pied réduit de l'échelle II, en supposant que le diamètre $_a\beta$ soit égal au pied réduit de l'échelle I. Cela fait, on tirera une ligne horizontale AB, sur laquelle on prendra à volonté un point tel que C (correspondant au point C de la figure 47) pour origine de la construction à effectuer; sur cette ligne on portera à l'échelle II les distances données CH, HG et GD, telles qu'elles ont servi à effectuer le dessin de la figure 47; on élèvera aux points C, H, G, D, les perpendiculaires CI, HF, GL et DN sur la ligne AB (fig. 54); on leur donnera, à l'échelle I, les mêmes hauteurs qu'aux perpendiculaires de même dénomination de la figure 47, et on en fera autant à l'égard de la perpendiculaire DO; on joindra par une droite les points N et L ainsi que les points L et F. Enfin, pour avoir l'arête supérieure de la tête des flasques, on mènera par les points F et I des parallèles à AB. La courbe POQ (fig. 54) qui, comme étant la projection des deux arcs de cercle PO et OJQ de la figure 47, dont le second est le quart de la circonférence à laquelle il appartient, et dont l'autre est un peu plus grand que le quart de la sienne, se compose d'un quart d'ellipse et de quelque chose de plus que le quart d'une autre ellipse; cette courbe, dis-je, pourra se construire d'après le § 104 du *Traité du dessin géométrique*; c'est-à-dire, que pour le quart d'ellipse OQ on pourra construire le demi-grand axe RQ à

l'échelle I, et le demi-petit axe OR à l'échelle II, en faisant usage des cotes de dimensions indiquées pour la figure 47 ; puis procéder de la même manière à l'égard de la portion d'ellipse OP. Toutefois, il est, dans la plupart des cas, un moyen plus général et même plus facile d'arriver au but, et qui consiste, sans aucun égard à l'espèce de courbe qu'il s'agit de construire, à en déterminer un certain nombre de points au moyen de leurs abscisses et de leurs ordonnées. Dans cette méthode, la détermination de l'arrondissement de la crosse revient à partager d'abord la ligne DQ de la figure 47 en un nombre arbitraire de parties égales, et à élever par tous les points de division des perpendiculaires à cette ligne jusqu'à la rencontre de la courbe dont on cherche la projection ; à partager pareillement la ligne raccourcie DO de la figure 54, dans le même nombre de parties égales ; à élever par les points de division des perpendiculaires à DG (fig. 54) ; à donner à ces dernières perpendiculaires des longueurs précisément égales à celles de leurs correspondantes dans la figure 47, et enfin à conduire la courbe cherchée par tous les points ainsi obtenus (Voir § 226, figure 71, du *Dessin géométrique*).

On pourra ensuite procéder d'une manière semblable pour les arrondissements de la partie antérieure du flasque en J et C de la figure 54, arrondissements qui se trouveront aussi être des quarts d'ellipses ayant pour axes des lignes déjà indiquées à l'occasion de la figure 47.

La position du point *o*, centre de l'encastrement

des tourillons sur la figure 47, étant donnée, on pourra très bien déterminer cette position dans la figure 54, au moyen des deux échelles I et II, car il suffira de porter, à l'échelle II, la distance horizontale de ce point au prolongement de la ligne CI, et à l'échelle I, sa distance verticale à la ligne AB. Dans ce cas, la forme de l'encastrement des tourillons pourra être dessinée sans peine d'après le § 104 du *Dessin géométrique*, comme étant une partie pq d'une ellipse dont il sera aisé de trouver les axes, puisque le rayon du cercle dont elle est la projection est donnée dans la figure 47. Mais on pourra aussi procéder au tracé de cette courbe dans la fig. 104 par la méthode générale des abscisses et des ordonnées que l'on vient de décrire pour l'arrondissement de la crosse, et que l'on juge inutile de détailler ici de nouveau. A l'égard des angles en p et q, on pourra, ou les arrondir à main libre, ou bien déterminer un plus ou moins grand nombre de points de leurs arrondissements, par le moyen d'abscisses et d'ordonnées.

Après avoir construit de la manière que l'on vient de détailler le contour du côté du flasque tourné vers le spectateur, on fera, à l'échelle II, CC'= II'= pp' = qq' égal à l'épaisseur de la tête du flasque, et LL'= PP' égal à l'épaisseur de la crosse; on joindra les points L' et P' par une ligne droite, et l'on complétera le tracé de ce flasque comme le montre la figure 54.

On prendra ensuite, toujours à l'échelle II, une ouverture de compas égale à l'écartement des flasques à la tête; on la portera de I' en X, et l'on en fera autant de l'écartement des flasques à la crosse, que l'on portera

de P' en Y, et l'on construira par ce moyen le flasque gauche XY dont on ne voit qu'une partie dans la figure, précisément comme on aura déjà construit le flasque droit ; nous n'aurons d'autres observations à faire à cet égard, sinon que la face extérieure du flasque est dans un seul et même plan, et que, par suite, les épaisseurs de ce flasque, tant à la tête qu'à la crosse, devront être portées à l'échelle II.

Pour représenter ensuite la partie de l'entretoise de tête qui se trouvera visible dans la figure 54, on déterminera sur la face intérieure du flasque gauche, aux échelles I et II, les points e, g et e d'après les dimensions indiquées pour la figure 48, et de ces points on mènera des parallèles à AB. La ligne courbe eg, qui sert à indiquer l'arrondissement de la partie supérieure de l'entretoise, pourra s'obtenir au moyen d'abscisses et d'ordonnées de points correspondants des figures 54 et 48. Mais en raison de l'échelle employée dans ces figures, l'on pourra très bien se contenter de ne déterminer qu'un seul point entre les points g et e. Si l'échelle eût été plus grande, ou bien si l'on tenait à une plus grande exactitude, il faudrait naturellement en déterminer un plus grand nombre. On peut aussi dessiner cette courbe comme une portion d'ellipse, puisque le rayon du cercle dont cette ellipse est la projection est donné en fg de la figure 48.

A l'égard du tracé de la partie de l'entretoise de crosse qui se voit dans le dessin, on déterminera sur le même flasque le point s, en faisant usage des deux échelles I et II, et de ce point l'on mènera deux li-

gnes, l'une parallèle à PL, et l'autre parallèle à AB.

Le dessin du corps d'essieu en bois s'obtiendra de la manière suivante : commencez par déterminer les points S, T et U (fig. 54) au moyen des dimensions indiquées dans les figures 48 et 53, en employant pour leur transport les deux échelles I et II ; menez ensuite par les points S et U (fig. 54) des parallèles à AB ; prenez à l'échelle I, dans la fig. 53, les dimensions SS' et UU', et les portez à l'échelle II sur la figure 54 de S en S' et de U en U' ; puis faites pareillement, toujours en ayant égard aux deux échelles, S' S'' de la figure 54 égale à S' S'' de la figure 53, et U' U'' (fig. 54) égale à U' U'' (fig. 53) ; complétez ensuite le tracé du corps d'essieu en bois (l'about S'V compris) comme le montre la figure 54, en employant à cet effet les dimensions données dans la figure 48.

Il ne restera enfin qu'à dessiner aux endroits convenables les trous de boulons d'assemblage, ce que l'on fera en déterminant d'abord leurs centres au moyen des cotes indiquées pour la figure 47, convenablement portées sur la figure 54 avec les échelles I et II ; après quoi on n'aura plus qu'à tracer les trous à main libre en leur donnant la forme d'ellipses dont les deux axes sont connus.

Remarque. — Si pour le tracé de la figure 54, d'après la méthode ici indiquée, nous avons fait usage tour à tour des figures 47, 48, 52 et 53, cela ne veut pas dire pour cela qu'il fallût dessiner préalablement ces dernières figures pour obtenir la première. La figure 54 peut et doit même se dessiner immédiatement à l'aide

des dimensions données, en faisant usage des échelles proportionnelles ; et si l'on a employé les autres figures à son exécution, c'était uniquement afin d'appeler davantage l'attention sur leurs dimensions. Ce n'est qu'à l'égard des diverses parties courbes qu'il y aurait lieu à faire usage de ces figures ou d'autres construites à leur défaut comme auxiliaires, si l'on n'avait pas l'intention de tracer directement ces courbes comme des portions d'ellipses.

§ 105.

Lorsque les flasques de l'affût à dessiner ne sont point parallèles entre eux, mais vont en s'écartant de plus en plus du côté de la *crosse,* comme cela a lieu pour les affûts de campagne de 1816, ce que l'on a dit dans le paragraphe précédent, touchant la manière de dessiner l'affût dans une position inclinée par rapport au plan de la figure, aurait à subir quelque modification, en ce que l'on ne devrait plus alors porter immédiatement sur le dessin les dimensions et les formes données, mais commencer par effectuer comme construction auxiliaire le dessin de l'affût vu par-dessus. Cela fait, le procédé à suivre pour l'exécution de la figure 54 ne différerait de celui qui a été décrit qu'en ce que, pour déterminer la projection des différents points, il faudrait prendre, à l'échelle I, sur cette figure auxiliaire, les distances horizontales de ces points par rapport à la ligne médiane, et transporter ces mesures, à l'échelle II, sur la figure à dessiner, de part et d'autre de la ligne médiane

de cette dernière figure, laquelle ligne médiane serait la projection de celle de la figure auxiliaire sur le plan du nouveau dessin à faire.

En effet, si dans le dessin d'une vue de dessus, représentée par la figure 52, les flasques, au lieu d'être parallèles, divergeaient du côté de la crosse, ni l'un ni l'autre des deux flasques, considérés dans une position telle que l'affût entier fît, par exemple, un angle de 45 degrés avec le plan de la figure, ne ferait avec ce plan cet angle de 45 degrés. La ligne médiane *ab* aurait seule cette position, ou ferait seule un angle de 45° avec la ligne de terre ; et, par suite, c'est d'après cette ligne médiane que devrait être déterminée, dans le sens horizontal, la position des différents points propres à indiquer la forme de l'affût dans le dessin analogue à celui de la figure 54. Dans cette hypothèse donc, pour fixer dans la figure 54 l'écartement I'X des flasques du côté de la tête, on mesurera, à l'échelle I, dans la fig. 52, leur distance $bI = bX$ à la ligne médiane *ab*, et on reportera cette mesure, à l'échelle II, sur la figure 54, tant à droite qu'à gauche d'un point de départ *b* pris arbitrairement sur la droite AB (correspondante à *ab* de la figure 52). Pour trouver ensuite dans la figure 54 le point F correspondant au cintre de mire, on devra mesurer dans la figure 52, à l'échelle I, les lignes *bd* et *d*H', et porter la somme de ces deux mesures, à l'échelle II, sur la figure 54, du point *b* au point H, en sorte que *b*H (fig. 54, échelle II) soit égale à $bd + dH'$ (fig. 52, échelle I) ; on élèvera ensuite au point H une perpendiculaire HF que l'on fera égale à HF de la figure 47,

c'est-à-dire à la longueur réelle de cette dimension à l'échelle I. A l'égard du point L, cintre de crosse dans la figure 54, on le trouvera en portant encore, à l'échelle II, la longueur bG égale à la somme des deux lignes bf et ft de la figure 52, c'est-à-dire que le nombre de pieds, pouces et centipouces de bG sera égal à celui des pieds, pouces et centipouces de $bf + ft$; mais qu'en même temps, par suite de la différence des échelles employées, il y aura lieu à un raccourcissement dans la figure 54, tandis que, au contraire, la perpendiculaire GL, dans la figure 54, devra être identiquement égale à la perpendiculaire GL de la figure 47, c'est-à-dire avoir la même longueur à la même échelle I. On déterminera semblablement le point C de la figure 54, en mesurant la somme $ba + au$ de la figure 52, à l'échelle I, en reportant cette somme, à l'échelle II, sur la figure 54 de b en D, et élevant la perpendiculaire DO, à laquelle on donnera de rechef la longueur qu'elle doit avoir, à l'échelle I. Mais comme la ligne ab de la figure 54 est la projection de la ligne ab de la figure 52, et que ces deux lignes ont une même longueur relative proportionnelle aux deux échelles employées à leur tracé, on peut aussi déterminer le point O de la figure 54 en mesurant au de la figure 52, à l'échelle I, et reportant cette mesure de a en D dans la figure 54, à l'échelle II.

On procédera à la détermination de tant d'autres points dont on aura besoin pour le tracé de toutes les lignes droites ou courbes de la figure d'une manière absolument analogue à ce que l'on vient de dire pour les points jusqu'ici déterminés; et cela, sans qu'il y ait

aucune différence à établir dans la marche à suivre, soit que les points à déterminer appartiennent au contour des flasques, à celui des entretoises, du corps d'essieu en bois, ou aux trous de boulons.

Faisons toutefois remarquer qu'en général on abrégera singulièrement le travail, soit dans les constructions du présent paragraphe, soit dans celles du paragraphe précédent, et que l'on diminuera beaucoup le nombre de points à déterminer en appliquant à propos cette proposition établie dans le *Traité du dessin géométrique*, (§§ 88 et 228) savoir : que *les projections de lignes parallèles sont aussi parallèles, quelle que soit la position des lignes dans l'espace, par rapport au plan de la projection.*

§ 105 *a*.

Que si l'affût avait toute autre inclinaison, par rapport au plan vertical du dessin, que celle qui a été supposée dans le § 104 ; autrement dit, si la ligne *ab* (fig. 52) faisait avec la ligne de terre un autre angle que celui de 45°, on aurait à suivre, pour l'exécution du dessin analogue à celui de la figure 54, la marche décrite dans le § 226 du *Traité du dessin géométrique*, et par conséquent à employer trois échelles proportionnelles dans le cours du travail, échelles que l'on construirait comme il est dit dans le § 225. Dans ce cas on fait usage de l'échelle I, lorsqu'il s'agit de porter sur le dessin des dimensions de hauteur ; on emploie l'échelle II pour les dimensions dirigés dans le sens de la longueur ; et enfin l'échelle III est pour celles qui sont dans le sens

de la largeur, ou inversement, à l'égard de ces deux dernières échelles. Si les flasques sont parallèles, on pourra opérer immédiatement avec les trois échelles, ou n'employer tout au plus qu'un petit nombre de figures auxiliaires d'une exécution facile, pour obtenir les projections des parties curvilignes. Mais si les flasques vont en s'écartant de l'avant à l'arrière, on aura besoin, indépendamment de ces figures auxiliaires, d'une vue d'ensemble de l'affût, prise en dessus (fig. 52), afin de déterminer les projections des différents points dans le dessin à faire, en suivant la marche tracée dans le paragraphe précédent. Il va sans dire que la plus grande attention doit être apportée dans tout le cours de ce travail, pour ne pas confondre ensemble les échelles II et III, et se bien rendre compte des dimensions qui doivent être portées avec chacune d'elles ; car toute erreur à cet égard occasionnerait une très grande inexactitude dans le dessin.

§ 106.

Lorsque l'écartement des flasques est plus grand à la crosse qu'à la tête, cette seule circonstance suffit déjà à faire que les flasques se présentent dans une position oblique par rapport au plan de la figure, dans une vue de côté de l'affût, et même dans le cas de la figure 48, où la ligne médiane de l'affût est supposée parallèle au plan de la projection. Dans ce cas, la vue de côté, et même le dessin correspondant à celui de la figure 48, devraient, à proprement parler, être effectués autrement

qu'on ne l'a expliqué dans les paragraphes relatifs à ces figures; il faudrait alors à toute rigueur commencer par dessiner la vue de dessus (fig. 52), pour l'employer ensuite à déterminer la vue de côté ou celle de la figure 48. Mais comme, sans parler de la plus grande difficulté de la construction, ce genre de dessin en raccourci aurait l'inconvénient d'empêcher que l'on pût y prendre aussi commodément et aussi exactement les vraies dimensions, et que d'un autre côté la faute que l'on commettrait en dessinant la vue de côté des flasques comme s'ils étaient parallèles au plan du dessin, est toujours d'une très minime importance, et ne peut par conséquent donner lieu à aucune inexactitude grave, on s'en tient ordinairement, dans le plus grand nombre des cas, aux règles précédemment exposées pour le dessin des flasques, c'est-à-dire que l'on dessine habituellement les espèces d'affûts dont il s'agit ici, dans les vues de côté, de la même manière que si leurs flasques étaient parallèles au plan de la figure.

§ 107.

Il va sans dire que ce qui a été expliqué dans les paragraphes précédents touchant le dessin de l'affût de 6, s'applique exactement au dessin des affûts de canons de 12 et d'obusier de 7 du système de 1842, sans autre changement que la substitution des mesures propres à ces bouches à feu, telles qu'elles sont indiquées sur les planches métallographiées ou sur les tables de dimensions, s'il en existe. Car il est bien évident que

pour tout dessinateur en possession des connaissances préalables et ayant le degré d'habileté nécessaire pour dessiner un affût de 6, il ne doit y avoir aucune difficulté à dessiner aussi les affûts des autres calibres.

Cette remarque s'étend également au dessin des affûts de siége, de remparts, de casemates et à châssis, dont les formes et les dimensions sont pareillement indiquées sur les planches lithographiées relatives à ces objets.

Mais s'il s'agissait de dessiner des affûts du genre de ceux qui étaient en usage dans l'artillerie prussienne, avant le système de bouches à feu de 1816, ou bien encore des affûts d'artilleries étrangères, il deviendrait nécessaire, à défaut de dessins déjà existants ou de tables de dimensions, de commencer par faire le levé de ces affûts et d'effectuer ensuite le dessin d'après les dimensions obtenues dans le levé, de la manière qui sera expliquée ultérieurement.

[§ 108.

Considérons enfin le cas où il s'agit de laver les dessins de parties en bois de l'affût de 6 représentées sur la planche IV; dans ce cas, après avoir arrêté ses idées touchant la direction à donner aux rayons lumineux, direction que dans la planche IV on a supposée, comme dans la planche III, parallèle à la diagonale d'un cube (§ 82), on commencera par déterminer géométriquement les formes des ombres telles qu'elles résultent de cette hypothèse.

Pour cela, en nous occupant d'abord du cas de la

figure 48, on considèrera cette figure comme l'élévation (ou projection verticale), dont la figure 52 sera le plan (ou la projection horizontale), et l'on cherchera les ombres portées par les entretoises sur le flasque, en se réglant d'après les §§ 104 et suivants du *Traité du dessin géométrique*.

Pour déterminer ensuite les ombres portées du dessin de la vue de dessus (fig. 52), (dans la même hypothèse de direction des rayons lumineux), on considèrera à son tour cette figure 52 comme l'élévation (projection verticale), dont la figure 48 sera le plan (la projection horizontale) (*Dessin géométrique*, § 184), et l'on opèrera comme s'il s'agissait de corps convexes verticaux (les entretoises), recouverts par un plateau (le flasque de l'affût) dont la saillie et la forme sont nettement définis par la figure 48 (*Dessin géométrique*, fig. 137, 138 et autres). La recherche des ombres portées s'effectue alors comme il a été indiqué dans le *Traité du dessin géométrique* pour un grand nombre de figures analogues, et notamment pour la figure 154. Ainsi, par exemple, pour trouver le contour de l'ombre portée sur la face courbe de l'entretoise de tête par l'encastrement du tourillon, on prendra dans la figure 48 plusieurs points à volonté sur la courbe ag, et de ces points ainsi que des points a et g on mènera des droites inclinées à 45 degrés sur l'arête inférieure du plateau, jusqu'à la rencontre de la courbe qui représente l'encastrement des tourillons. On projettera ensuite ces points sur l'arête X du flasque (fig. 52), et de ces projections on mènera sous l'angle de 45 degrés avec cette arête des droi-

tes qui rencontrent respectivement les verticales abaissées des points correspondants pris sur ag de la figure 48, vers l'entretoise de tête de la figure 52 : joignant enfin les divers points résultant de ces intersections par une ligne courbe, on obtiendra le contour cherché de l'ombre portée. On procéderait d'une manière analogue pour déterminer dans la figure 52 les ombres portées par les deux flasques sur le corps d'essieu en bois, si cette pièce avait été dessinée dans cette figure à la place qui lui convient.

L'ombre que l'on voit dans la figure 52 au fond des entailles des encastrements de tourillons, s'obtient par la construction enseignée dans le § 148 du *Traité du dessin géométrique*, sous la condition, bien entendu, 1° de donner au cylindre creux ici représenté une position verticale; 2° d'avoir égard à la position du cylindre creux, par rapport à la direction des rayons lumineux admise dans la figure 52, et 3° de laisser tout à fait de côté l'ombre qui, dans la figure 148 du *Traité du dessin géométrique*, se trouve dans le quart de sphère inférieure.

Rien n'est plus simple que la détermination des ombres portées dans le cas de la figure 47, et il suffit d'un coup d'œil sur cette figure pour la faire comprendre ; car, de ce que les rayons lumineux tombent sous des angles de 45°, il s'ensuit naturellement que les largeurs des ombres portées dans les mortaises et les rainures sont égales aux profondeurs de ces cavités, à supposer que leurs arêtes portant ombre soient horizontales ou verticales. Quand ce cas n'a pas lieu, les

largeurs des ombres portées sont alors plus ou moins grandes que les profondeurs des cavités, selon que les arêtes portant ombre se relèvent ou s'abaissent plus ou moins devant les rayons lumineux, ou suivant que ceux-ci font avec elles des angles plus grands ou plus petits que 45 degrés. (Voir *Traité de dessin géométrique*, fig. 149, I, et notamment le fronton *efg*.)

§ 109.

Pour trouver les ombres portées dans le dessin de l'affût vu par derrière (fig. 53), on considèrera ce dessin comme l'élévation, et celui de la figure 52, comme le plan correspondant, et l'on cherchera l'ombre projetée par les deux flasques sur le corps d'essieu en bois, d'après les §§ 104 et suivants du *Traité du dessin géométrique*.

Mais il sera bon, pour rendre cette détermination plus claire, de disposer, dans la pensée, la figure 52 de manière que sa ligne médiane *ab*, au lieu d'être parallèle au bord inférieur de la feuille de dessin, lui soit perpendiculaire, le côté de la tête d'affût en dessus, et la ligne médiane *ab* (fig. 52) dans une seule et même direction avec la ligne médiane *cd* de la figure 53.

A l'égard du point de maximum d'intensité de l'ombre, ou de la limite de l'ombre propre qui, dans la figure 53, a lieu sur la surface courbe de la crosse, on le déterminera en menant dans la figure 47 une droite $\alpha\beta$ tangente à l'arrondissement de la crosse, et faisant en outre un angle de 45 degrés avec la ligne DC. La distance

verticale au-dessus de la ligne DC du point de tangence *j* de cette ligne (qui doit être considérée comme la projection du rayon lumineux), sera ensuite portée verticalement dans la figure 53, à partir de la ligne *hi* de *h* en *η* et de *i* en *η*; on mènera, par les deux points *η* ainsi obtenus, une parallèle à *hi*, ce qui donnera, d'après les §§ 298 et 301 du *Traité du dessin géométrique*, la limite de l'ombre propre sur les deux bouts de derrière des flasques et sur l'entretoise de crosse. D'après les paragraphes précités, il restera ensuite à déterminer l'emplacement du point de plus vive lumière sur les deux extrémités courbes des flasques.

§ 110.

Les ombres des fig. 49, 50 et 51, ainsi que les autres ombres dont il n'a pas été parlé dans les figures 47, 48, 52 et 53, se détermineront dans les hypothèses admises d'après les règles données en ordre utile dans le *Traité du dessin géométrique*. On y trouvera pareillement sans peine toutes les indications nécessaires en ce qui regarde la teinte convenable à donner à chaque face plane ou courbe, soit qu'elles soient éclairées, soit qu'elles soient dans l'ombre, ainsi que les cas où il y a à observer une dégradation de teinte dans un sens ou un autre. On devra notamment prendre en considération et appliquer ici ce qui a été dit d'une manière générale dans le quatrième chapitre de la troisième partie, et plus particulièrement dans les §§ 396 et suivants, touchant l'emploi des effets de lumière dans les dessins au lavis.

Relativement aux diverses questions spéciales que l'on pourra avoir à examiner touchant les limites d'ombres et touchant les différences de teintes à employer pour les parties éclairées ou pour les parties obscures, on en trouvera toujours facilement la solution dans les explications données à ce sujet dans le *Traité du dessin géométrique*. Toutefois, le commençant fera bien de ne recourir à ces explications qu'autant qu'il n'aurait pas réussi à se rendre compte sans leur secours, soit des raisons de la forme d'une ombre, soit de la teinte que telle ou telle face doit recevoir, relativement à une autre, ou de la manière dont la lumière doit décroître dans tel ou tel sens, etc.

§ 111.

Il nous reste à parler de ce qu'il y a de plus essentiel à dire sur les effets de lumière, dans le cas de la figure 54.

Si l'on suppose que les rayons lumineux ont encore dans cette figure la direction qu'on leur a attribuée dans les §§ 87 et 108, il est clair qu'il n'en tombera ni sur la face plane antérieure S'U" du corps d'essieu en bois, ni sur aucune autre face parallèle à celle-ci, et que, par suite, toutes ces faces devront paraître dans l'ombre, puisque toutes, en raison de la position de l'affût par rapport au plan de la figure, sont simultanément parallèles aux plans d'incidence des rayons lumineux.

On se convaincra de la vérité de cette assertion en donnant, par la pensée, au cube mentionné dans le

§ 319, et représenté dans la figure 101 du *Traité du dessin géométrique*, la position qu'il aurait ici, c'est-à-dire une position telle que la face *efgh* de ce cube s'appuie sur le plan de la figure 54, ou lui soit parallèle ; on trouvera alors que le plan *efgd* qui comprend la diagonale *ag*, ou le rayon lumineux lui-même, doit avoir une direction parallèle à la face S'U'' (fig. 54) et à tous les plans qui lui sont parallèles. Ainsi les rayons de lumière passeront devant ces faces sans les éclairer, d'après le § 270 du *Traité du dessin géométrique*. Au contraire les faces latérales des flasques qui seront tournées du côté des rayons lumineux se trouveront entièrement dans la lumière, et devront, d'après le § 280 du *Traité du dessin géométrique*, être lavés de l'arrière à l'avant ; de même que, d'un autre côté, les faces dans l'ombre, telles, par exemple, que la face S'U'' devra l'être, d'après le § 293 du *Traité du dessin géométrique*, de manière à faire paraître les parties plus éloignées de l'observateur plus claires que celles dont il sera le plus rapproché.

La construction des ombres, dans les circonstances qui nous occupent, ressort clairement de la figure 54 ; et, ici encore, il y a lieu d'appliquer les règles développées dans le *Traité du dessin géométrique*, au sujet des effets de la lumière. Mais comme dans la figure 54 il n'y a pas, de la part de l'affût même, d'autre ombre portée que celle que projette le flasque droit sur le flasque gauche (ombre qui se déterminerait très facilement en menant par le point l' une ligne l'x faisant avec l'X un angle de 45 degrés, et copiant en x le quart

d'ellipse qui se voit en l'), voulant créer une autre cause d'ombres portées pour fournir matière à des exercices de constructions de ce genre, on a placé arbitrairement sur le dessus de l'affût deux corps différents, le cylindre c, et le prisme rectangulaire p. Les dimensions de ces deux corps p et c, ainsi que les quantités dont ils saillent en dehors des faces planes des flasques, ont aussi été prises arbitrairement, et il sera aisé, en partant de ces dimensions, de dessiner les ombres projetées par les parties saillantes sur le flasque droit de la figure, en ayant égard à la direction adoptée pour les rayons lumineux. On voit encore en w comment il faudrait s'y prendre pour déterminer la forme de l'ombre d'un corps irrégulier, tel que serait, par exemple, un crochet porte-écouvillon.

§ 112.

Nous ferons toutefois remarquer, en termes généraux, à l'égard de l'ombre portée du parallélipipède p (fig. 54) sur la face plane du flasque tournée vers le spectateur, que, bien que dans la construction à faire, la ligne $\beta\gamma$ doive être égale à $\alpha\beta$, (parce que l'angle $\beta\alpha\gamma$ est de 45 degrés), il ne faut pas cependant perdre de vue, 1° que la ligne $\alpha\gamma$ ne représente pas le rayon lumineux lui-même, mais seulement sa projection; et 2° que la ligne $\alpha\beta$, dans l'espace, a une position inclinée par rapport au plan de la figure, ce qui fait qu'elle est, en réalité, plus longue que $\beta\gamma$. Il y a plus (et l'on peut facilement le prouver, dans le cas actuel, où la li-

gne médiane de l'affût est elle-même inclinée à 45 degrés sur le plan de la figure, et où les rayons lumineux sont supposés arriver parallèlement à la diagonale d'un cube), la longueur arbitrairement donnée à la ligne $\alpha\beta$ se trouvera toujours égale à la longueur que la construction assignera à la ligne $\alpha\gamma$, autrement dit que la ligne $\alpha\gamma$ donnera toujours la longueur réelle de la ligne $\alpha\beta$; de même que dans le *Traité du dessin géométrique* (fig. 101), *ef* est égal à *fg*, et *eg* $=$ *af*, attendu que, sous ce dernier point de vue, les diagonales de carrés égaux sont égales entre elles. Ceci, toutefois, suppose que la ligne $\alpha\beta$ soit perpendiculaire à la face extérieure plane du flasque, c'est-à-dire que la face rectangulaire $\alpha\delta$ du parallélipipède soit parallèle à la face S'U" du corps d'essieu en bois. Si, au-dessous de la figure 54, on traçait, à l'aide de quelques lignes, le plan (la projection horizontale) qui lui correspond, figuré dans la position inclinée qu'il doit avoir, par rapport à la ligne de terre, on trouverait bientôt, par l'égalité des triangles correspondants, que $\alpha\beta$ est la projection d'une ligne dont la longueur doit être égale à $\alpha\gamma$. (Voir § 322 *b*, et § 329 *a* du *Dessin géométrique*.)

Ce que l'on vient de dire du parallélipipède s'applique aussi, dans les mêmes hypothèses, au cylindre c, comme on s'en convaincrait bientôt par la construction; mais le point essentiel ici, pour la détermination de l'ombre portée, est de trouver d'abord celle que projette le centre φ de l'extrémité du cylindre, de même que dans le cas du prisme on a déterminé l'ombre γ du point α. La projection du point φ trouvée, on tracera la

demi-ellipse d'ombre répondant au demi-cercle portant ombre. L'ombre portée que projette le prisme p sur la face en regard du flasque gauche, ombre dont on ne voit qu'une partie dans la figure, aura la même largeur que celle du flasque droit, et se déterminera de la même manière. Que si l'axe du cylindre ou la face $\alpha\delta$ du parallélipipède n'étaient pas parallèles à la ligne S'S", la construction à faire pour la détermination de l'ombre portée ne serait en rien modifiée, mais les formes des ombres ne seraient plus les mêmes, c'est-à-dire qu'elles différeraient plus ou moins de celles que l'on a représentées. Enfin, l'on a encore indiqué dans la figure Z, mais à une plus grande échelle, comment doit être représentée la limite de l'ombre dans la concavité des trous de boulons, ce qu'on n'aurait pas pu faire d'une manière distincte sur la figure 54, en raison de la petitesse de son échelle.

§ 113.

En adoptant une autre direction des rayons lumineux que celle que l'on a supposée dans les paragraphes précédents, les effets de lumière à ajouter aux divers dessins de la planche IV seraient à la vérité différents de ceux que l'on a représentés; mais rien toutefois ne serait changé aux principes servant de bases à la détermination des ombres propres et des ombres portées, ainsi qu'aux constructions à faire pour y arriver.

Il est évident pareillement que si l'on avait à laver

les parties en bois de tout autre affût que celui de 6, dessinées dans une position inclinée sur le plan de la figure, il faudrait s'y prendre de la même manière qu'on l'a enseigné pour l'affût du calibre de 6.

Mais, en général, il sera très avantageux pour le commençant qui veut se livrer à la pratique du dessin, notamment en vue d'acquérir l'espèce de routine nécessaire pour les applications de la théorie des projections et des ombres, qu'après s'être rendu propre ce qui a été expliqué précédemment touchant le dessin et les effets de lumière dans la figure 54, il essaie de lui-même à dessiner un autre affût, par exemple celui du canon de 12 ou de l'obusier de 7, en se guidant d'après les dimensions indiquées sur les planches, donnant à cet affût une autre inclinaison par rapport au plan du dessin que celle que l'on a prise ici pour exemple, et ensuite aux rayons lumineux une autre inclinaison aussi que celle que nous avons employée. Il pourrait, par exemple, à l'égard des rayons lumineux, en choisir la direction de telle sorte que, tout en venant de l'avant à l'arrière, et de haut en bas, ils ne vinssent ni de gauche à droite ni de droite à gauche, mais fussent compris dans des plans perpendiculaires à celui de la figure, lequel est censé vertical (*Dessin géométrique*, § 354, fig. 121).

En supposant alors que l'affût eût été dessiné dans la position adoptée dans la figure 54, toutes les faces tournées du côté de l'observateur se trouveraient éclairées par la lumière directe; elles seraient par conséquent toutes dans la lumière, et devraient par cela

même être toutes lavées, par dégradation, de l'arrière à l'avant (*Dessin géométrique*, § 280). Les ombres portées, au contraire, recevraient d'autres positions et d'autres formes. Ainsi, par exemple, le point α du prisme p ne porterait plus son ombre en γ, mais en ρ, et par suite l'ombre de la ligne $\alpha\beta$ ne serait plus la verticale $\beta\gamma$, mais la diagonale $\beta\rho$. On aurait ensuite à construire, conformément à ce qu'on vient de dire, les ombres du cylindre et du crochet porte-écouvillon. En outre, l'arrête inférieure TC de la tête du flasque produirait sur la face plane S'U'' du corps d'essieu en bois alors éclairée, une limite d'ombre qui prendrait la direction Tψ. La partie droite du corps d'essieu en bois, c'est-à-dire toute celle qui s'étend de Tψ, à S''U'' recevrait alors l'ombre portée, tandis que sa partie gauche, depuis Tψ jusqu'à S'U' se trouverait dans la lumière.

II. *Partie antérieure de l'affût de campagne de 6, avec ses ferrures et l'appareil de pointage.*

§ 114.

Après avoir exposé dans les paragraphes précédents la marche à suivre pour dessiner les parties en bois d'un affût de 6, nous allons, dans les suivants, montrer comment on doit procéder au dessin des *parties en fer* et des garnitures *(Eisen-und-Beschlagtheile)* supposées réunies aux parties en bois. Dans cet état de réunion, non-seulement on voit sur-le-champ la place que chaque ferrure occupe sur l'affût, mais on découvre aussi

jusqu'à un certain point l'objet qu'elle est destinée à remplir, ce qui naturellement n'aurait pas lieu au même degré si ces ferrures étaient représentées à part et détachées de l'affût. Cependant cette manière de représenter les parties en fer est presque toujours insuffisante pour en donner une connaissance entière, et il est nécessaire d'y joindre des dessins de ces parties détachées ou considérées en elles-même, c'est-à-dire avant leur réunion aux parties en bois. Cela surtout est tout à fait indispensable, lorsque les dessins sont destinés à servir de guides à des ouvriers chargés de confectionner les objets.

De même que pour les parties en bois, ce sont encore ici les planches lithographiées et métallographiées souvent mentionnées, qui servent à diriger l'exécution des dessins. Ces planches sont à cet égard des guides d'autant plus sûrs, que celles qui sont particulières aux parties en bois font connaître les *emplacements* des ferrures sur les différents points de l'affût, pendant que celles qui renferment les dessins de détail des parties en fer en indiquent clairement les *formes* et les *dimensions*. Avec ces données, on peut ensuite, en se guidant d'après les principes indiqués dans le *Traité du dessin géométrique* (Voir § 89 *a*), trouver toutes les projections de ces mêmes parties en fer, dans leur état de réunion aux parties en bois, non-seulement dans les différentes vues et coupes de chaque espèce d'affût, mais encore dans le dessin des bouches à feu complètes, pièce sur affût, soit en batterie, soit sur avant-train. Il va sans dire que si, indépendamment

des planches précitées, on pouvait consulter des tables de dimensions, le dessin des parties en fer et des ferrures en serait rendu plus facile encore, ainsi qu'on l'a déjà expliqué en traitant du dessin des parties en bois, et dans les §§ 31 et suivants.

§ 115.

Pour pouvoir exposer le plus clairement possible, de prime-abord, le dessin des parties en fer, nous avons représenté sur la planche V *la partie antérieure d'un affût de campagne de 6, du système de* 1842, avec les diverses parties composant l'*appareil de pointage*, le tout à l'échelle de $2^{po}\frac{1}{2}$ pour pied, c'est-à-dire des $\frac{5}{24}$ de la grandeur réelle. Ainsi, comme $\frac{5}{24} = \frac{1}{4,8}$, toutes les dimensions réelles devront être conçues comme 4,8 fois plus grandes que celles de la figure. (Voir § 46.)

La figure 55 de cette planche montre comment on doit dessiner dans cet état la partie antérieure de *l'affût*, en supposant le flasque droit enlevé, de manière à laisser tout le reste en sa place. Pour cela, on construira d'abord les *parties en bois* de la tête et d'une portion du corps de l'affût, de la même manière qu'on l'a expliqué pour la figure 47 (*); puis l'on dessinera les

(*) Dans le cas actuel, on obtiendra l'inclinaison de l'arête supérieure du corps de flasque sur l'arête horizontale inférieure du plateau, soit en dessinant le corps du flasque dans son entier, indiquant par conséquent aussi la hauteur du flasque au centre de crosse,

parties en fer, aux endroits où elles doivent exister, en se réglant dans ce dessin sur les dimensions indiquées sur les planches métallographiées y relatives.

Pour éclaircir par un exemple la marche à suivre dans ce travail, supposons qu'il s'agisse de dessiner la sous-bande et la sus-bande correspondante. Prenant pour centre le point indiqué dans la figure 47, comme étant le centre de l'entaille destinée à recevoir la sous-bande, on décrira, d'un rayon de $177\frac{1}{2}$ centipouces, sur la figure 55, un cercle qui détermine à $242\frac{1}{2} - 177\frac{1}{2} = 65$ centipouces, l'épaisseur de la partie de la sous-bande qui répond au-dessous du tourillon. L'angle postérieur supérieur de la sous-bande est à vive arête; celui du devant, au contraire, est arrondi par un arc de cercle décrit avec un rayon de $75 + 65 = 140$ centipouces, et du même centre déjà employé dans le dessin des parties en bois. Cela fait, en partant du centre de l'encastrement des tourillons, on portera de l'avant à l'arrière une longueur de 1800 centipouces; on donnera à cette partie postérieure de la sous-bande une épaisseur de 30 centipouces à l'arrière et de 65 centipouces en avant contre le tourillon; on réunira les deux points par une ligne droite que l'on arrêtera en arrière à la ren-

comme on l'a fait pour la figure 47; ou bien on faisait seulement cette construction sur une feuille particulière, conservant alors l'angle formé par l'arête supérieure du corps avec l'arête supérieure de la tête et construisant cet angle sur la figure 55, à l'aide du rapporteur; ou bien encore en prolongeant l'arête supérieure de la tête, construisant un triangle rectangle et copiant l'angle formé par les deux arêtes en question. (*Note de l'auteur.*)

contre d'une oblique menée par l'extrémité de l'arête inférieure sous un angle de 45 degrés avec cette arête. On abattra pareillement l'arête supérieure du côté intérieur de la sous-bande sur une longueur de 900 centipouces comptés à partir de l'extrémité postérieure, par un plan incliné partant de l'arête inférieure sous un angle un peu plus grand que 45 degrés. Pour déterminer l'épaisseur de la partie antérieure de la sous-bande, on portera 45 centipouces dans le prolongement du rayon vertical de l'arrondissement de l'angle supérieur de la tête, et 40 centipouces seulement dans le prolongement du rayon horizontal de cet arrondissement. A partir de là, l'épaisseur va en diminuant de manière à n'être plus que de 15 centipouces à hauteur du rayon inférieur de l'arrondissement du flasque. Cette épaisseur de 15 centipouces se maintient encore sur une longueur de 230 centipouces au-dessous du flasque et finit là par un biseau incliné à 45 degrés.

Pour dessiner ensuite la *sus-bande* on donnera à cette pièce 1275 centipouces de longueur, dont 616 en arrière du centre de l'encastrement du tourillon et 659 en avant. La partie qui se contourne pour s'adapter à la forme arrondie du tourillon a d'épaisseur 45 centipouces ; chacune des deux parties horizontales est épaisse de 50 centipouces, et arrondie au bout avec un rayon de 30 centipouces. Les angles que fait en dessus la partie cintrée de la sus-bande avec ses deux parties droites, ainsi que l'arête qu'elle fait en-dessous avec la partie droite antérieure, immédiatement contre le tourillon, sont pareillement arrondis, mais ces derniers

arrondissements se tracent à main libre. Les distances des axes des chevilles au milieu du tourillon ont déjà été indiquées dans le § 96 ; et quant aux dimensions respectives des trous à percer pour leur passage dans la sous-bande et dans la sus-bande, on les trouve dans les planches métallographiées.

Si, en dessinant la partie antérieure de l'affût, on avait de suite dessiné la tête de la *cheville à mentonnet* H, mise en la place qui lui convient, on pourrait aussi, pour déterminer l'extrémité antérieure de la sus-bande, porter tout simplement une longueur de 1275 centi-pouces à partir de la pointe du mentonnet.

§ 116.

On suivra la marche que l'on vient d'indiquer, quand il s'agira de dessiner les autres parties en fer qui doivent figurer dans cette vue de l'affût, telles que *l'étrier d'essieu avec son crochet de retraite* B (*Achspfanne mit Brusthaken*), la *frette de corps d'essieu avec sa coiffe et la bride qui sert à la serrer* (*) (*Achsbaud mit Kothblech und Zwinge*), *l'essieu* lui-même ; le *crochet à patte* (*Blattkaken*) d'entretoise de tête, les *têtes de boulons*, les taraudages et les *écrous*, toutes pièces dont les formes et les dimensions sont indiquées sur les planches métallographiées. Indépendamment de ces ferrures, on

(*) La frette d'essieu du côté antérieur, celle qui porte la coiffe, n'a pas été dessinée dans la figure. (*Note de l'auteur.*)

doit encore représenter dans le dessin qui nous occupe (fig. 55), le *crochet porte-sabot d'enrayage h*, ainsi que le *piton* O, faisant partie de la bride de frette du milieu et destiné à recevoir le bout du levier.

Le corps d'essieu en fer est encastré dans le corps d'essieu en bois de toute sa hauteur moins 10 centipouces qui dépassent en dessous, ce qui fait que les *brides* (*Zwingen*) doivent, dans le dessin, paraître éloignées d'autant en dessous du corps d'essieu en bois. Enfin il est encore à remarquer que les diverses parties des ferrures représentées sur les planches métallographiées y sont figurées à l'échelle de $\frac{1}{2}$, $\frac{1}{4}$, $\frac{1}{4}$ et $\frac{1}{6}$ de leur grandeur réelle, selon que la clarté du dessin exigeait tantôt l'un, tantôt l'autre de ces rapports de réduction.

§ 117.

Pour obtenir, dans le dessin de l'appareil de pointage la position que doit avoir la *vis* pour une position quelconque de la *semelle*, on donnera à cette dernière l'une quelconque des positions qu'elle est susceptible de prendre dans le service, ce qui se fera en menant une ligne droite dans la direction voulue par le centre du trou de boulon, autour duquel cette semelle tourne (§ 92), et construisant la semelle elle-même de part et d'autre, de cette droite d'après les formes et dimensions indiquées sur la planche métallographiée, ayant soin d'indiquer avec précision le centre du trou percé dans les

joues (*Backen*) pour le passage de la chevillette (*); cela fait, on déterminera, sur la *crapaudine de l'arbre porte-écrou de pointage* (*Richtwellpfanne*) (§ 93), le centre du tourillon de l'arbre, point qui se trouve dans la ligne médiane de la crapaudine et est éloigné de son extrémité inférieure de 135 centipouces. Tirant une ligne droite de ce point au centre précédemment déterminé du trou de chevillette dans les joues de la semelle, cette droite sera l'axe de la vis de pointage à laquelle on donnera une longueur de 1550 centipouces sans la tête, et de 1775 centipouces avec la tête. Il ne restera plus, pour dessiner la *vis* d'après les dimensions données, qu'à se conformer aux principes développés dans le § 116 du *Traité du dessin géométrique*.

Les semelles de pointage des affûts de 12 et d'obusier de 7, qui, dans la nouvelle artillerie de campagne, se composent, de même que celle de l'affût de 6, d'une *bande de fer* ployée en deux, recouverte dans sa partie postérieure d'une plaque ou semelle proprement dite (*Bahnplatte*), ne diffèrent de celle de 6 représentée dans la figure qui nous occupe, que par plus de longueur et plus d'écartement des deux branches de la bande à leurs extrémités, écartement qui pour ces deux affûts est de 1010 centipouces au lieu de 810 seulement dont s'é-

(*) Si l'affût était dessiné en réunion avec sa bouche à feu, la position de la semelle de pointage serait déterminée par celle de la pièce et réciproquement ; dans ce cas elle cesserait d'être arbitraire si la position de la pièce était fixée d'avance. On verra dans la suite comment on pourrait alors déterminer la position de la semelle d'après celle de la pièce. (*Note de l'auteur.*)

cartent au même endroit les deux branches ou joues de la semelle d'affût de 6.

§ 118.

Si l'échelle employée pour le dessin était moindre que celle qui a servi de base à la figure 55 ; ou plus généralement, si en raison de l'objet que l'on aurait en vue, on ne jugeait pas nécessaire, dans le tracé de la vis de pointage, de procéder en toute rigueur à la projection des filets hélicoïdes, on pourrait se contenter de les représenter sous forme d'une suite de lignes droites, comme on l'a fait dans la figure 56. Mais alors on ne devrait pas oublier les petits triangles, tels que ceux qui sont représentés en *a* et *c*, attendu qu'ils servent à indiquer la continuation des pas de filets sur la moitié postérieure du cylindre qui sert de noyau à la vis, petits triangles que l'on obtient en réunissant par des lignes droites les points *a* et *b*, *c* et *d*, etc.

On conçoit, sans qu'il soit nécessaire de le développer, que cette manière approximative de représenter la vis est beaucoup plus facile et plus expéditive que celle qui a été indiquée dans le paragraphe précédent.

§ 119.

Lorsque l'axe de la vis aura été déterminé, comme il est dit dans le § 117, on mènera les droites qui dessinent la forme de l'arbre en fer porte-écrou de pointage *(Richtwelle)*, les unes parallèles, les autres perpendicu-

laires à cette ligne de l'axe. On en fera de même à l'égard de la *plaque de pression* de cet arbre, de l'*écrou en bronze* qui s'y insère, et de la *manivelle* en fer.

Les dimensions de l'arbre avec sa plaque de pression, celles de l'écrou et de la manivelle, sont également déterminées par les cotes inscrites sur les planches métallographiées ; et il ne nous reste à faire observer, touchant leur dessin, d'une part, qu'il n'y a, pour les trois bouches à feu de campagne du nouveau système, qu'une seule vis de pointage, qu'un seul écrou, qu'une seule virole de manivelle, et qu'une seule plaque de pression ; et d'une autre part, que l'arbre, ainsi que les bras de la manivelle, sont plus longs pour la pièce de 12 et l'obusier de 7, qu'ils ne le sont pour la pièce de 6.

La partie supérieure cylindrique C de l'écrou de pointage (fig. 63) a 5 centipouces de plus en hauteur que la virole de manivelle qui s'y adapte. Mais comme cet excédant n'existe plus dans la machine assemblée, parce qu'on le refoule dans la virole, afin de rendre la réunion des deux parties plus solide, il devient inutile de l'indiquer dans le dessin. La virole en fer de la manivelle est en outre fixée invariablement sur l'écrou en bronze, au moyen des deux clés insérées entre les deux pièces en deux points diamétralement opposés *a* et *b* (fig. 62 et fig. 63), clés qui consistent chacune en un bout de fil de fer de 10 centipouces de diamètre, rivé après son insertion.

§ 120.

La figure 57 fait voir comment la partie d'affût re-

présentée dans la figure 55 doit être dessinée dans une vue prise *en dessus*, et nous n'aurons besoin d'ajouter pour faire comprendre cette nouvelle projection que quelques observations sur la manière de représenter les les parties en fer et garnitures, puisque le dessin des parties en bois a déjà été expliqué dans la figure 52 et ailleurs.

Pour commencer par la *semelle de pointage* en fer, avec sa *plaque*, sa projection dans la figure 57 se fera sans aucune difficulté, en se conformant aux règles souvent répétées dans le *Traité du dessin géométrique*; car sa position, par rapport au plan horizontal de projection, ou par rapport au plan de la figure, a été indiquée dans la figure 55, et ses formes et dimensions sont données par les planches métallographiées. On peut en dire autant à l'égard de la projection de l'arbre de pointage et des autres parties entrant dans la composition de la machine à pointer, qui doivent figurer dans la projection dont il s'agit maintenant.

En *a* et *b*, sont représentées, dans la figure 57, les deux *rosettes (Unterlageblatt)* des crapaudines de l'arbre de pointage, rosettes dont la seconde diffère de la première en ce qu'elle porte un crochet que l'autre n'a pas. La position de ces rosettes, et des écrous qui s'y appuient, se déterminera d'après l'emplacement des trous de boulons qui a été donné dans la figure 47. C'est ainsi encore que la position sur chaque flasque des deux trous, dont l'un est destiné au boulon qui traverse l'entretoise de tête, et l'autre reçoit le boulon-tourillon de la semelle, sert à déterminer la direction à donner

aux doubles rosettes auxquelles sont adaptés les crochets porte-écouvillons *c* et *d* (fig. 57), crochets dont les formes et dimensions se détermineront pareillement d'après les planches métallographiées.

Pour obtenir les projections des écrous, des crochets porte-écouvillons et autres, et des têtes de boulons, telles qu'elles se montrent dans la figure 57, jusqu'en *a* et *b*, et qu'elles se montreraient sur le reste de l'affût non ici représenté, la première chose à faire est de dessiner ces pièces sur la figure 55, et sur son prolongement jusqu'à l'extrémité de la crosse, dans les positions qu'elles auraient dans cette figure, si au lieu de représenter le côté intérieur d'un flasque, elle en représentait le côté extérieur; mais comme ces constructions sont purement auxiliaires, attendu que ces ferrures ne sauraient paraître sur le côté intérieur du flasque étant en réalité appliquées sur le côté extérieur, on ne les exécutera qu'au crayon, et on aura soin de les effacer aussitôt qu'on en aura fait usage pour obtenir leurs projections dans la figure 57. Si, au contraire, la figure 55 avait représenté une vue du côté extérieur du flasque, les ferrures en question appartenant alors à ce côté devraient y être représentées, et ce seraient celles du côté intérieur qui, n'ayant d'autre destination que d'aider à la construction des projections dans la figure 57, devraient être simplement exécutées au crayon, et effacées à la fin du travail.

Quant à la manière dont apparaissent, dans le dessin représenté figure 57, les *têtes des chevilles à mentonnet et des chevilles à clavette (chevilles à tête plate)*, qui ser-

vent à arrêter les deux sus-bandes, on peut consulter les deux figures 58 et 59, où ces têtes ont été dessinées à l'échelle double; savoir : vues de côté dans la figure I, vues par-devant dans les figures II, et vues de dessus dans les figures III.

La figure 60 représente la partie postérieure de la semelle de pointage avec sa plaque, le tout vu en-dessous.

§ 121.

Pour représenter une vue de dessus de *l'arbre porte-écrou de pointage*, en fer, on commencera par dessiner un rectangle *abcd* (fig. 61), dont le côté *ab* aura 475, et le côté *bc* 285 centipouces; on élèvera au milieu de *ab* la perpendiculaire *ef* que l'on fera de 375 centipouces, avec l'attention de faire en même temps *em* $=$ *of* $=$ 45 centipouces, et de déterminer le point *n*, intersection des deux lignes *ef* et *kl* perpendiculaires entre elles; du point *f*, comme centre, on décrira l'arc *geh*; du point *e*, comme centre, l'arc *pfq*, et l'on arrondira les quatre angles *a*, *b*, *c*, *d* avec un rayon de 30 centipouces. Le reste de la construction résulte clairement de l'inspection de la figure 61, et les dimensions à employer concurremment seront données par les planches métallographiées.

Dans la figure 62, on a de plus représenté le même arbre porte-écrou de pointage avec sa plaque de pression, sa manivelle, la vis de pointage et les boulons; et dans la figure 63, l'écrou en bronze qui s'insère dans

cet arbre. Cet écrou se compose de trois cylindres, dont l'inférieur, désigné par la lettre A, pénètre dans l'arbre où, tout en conservant la liberté de tourner autour de son axe, il est solidement maintenu par la plaque de pression serrée au moyen de quatre boulons. Le cylindre C est destiné à recevoir la virole de la manivelle § 119); enfin le cylindre intermédiaire B n'est que partiellement visible quand la machine est assemblée, étant en partie masqué par la plaque de pression, ainsi qu'on peut en juger tant par la figure 64, qui représente l'ensemble de la machine à pointer vue de derrière, que dans la figure 65, qui en représente une coupe par un plan passant par les axes de la vis et de l'arbre. La figure 64 montre en même temps le derrière de la semelle, et la figure 65 la tête de la vis.

Si l'on voulait dessiner une coupe verticale de l'écrou représenté dans la figure 63, il y aurait lieu d'appliquer ce qui a été dit au § 117 du *Traité du dessin géométrique*.

§ 122.

A l'égard du *lavis* des figures représentées sur la planche V, nous n'aurons que peu de chose à ajouter à ce que nous avons dit sur cette matière dans le *Traité du dessin géométrique*, ainsi que dans le présent volume.

Ici encore il faudra commencer par construire les ombres portées, après que l'on aura arrêté ses idées touchant la direction à donner aux rayons lumineux,

rayons que, dans notre figure, nous avons supposés tomber suivant la direction de la diagonale d'un cube, de manière à ce qu'ils forment des angles de 45 degrés, tant sur le plan que sur l'élévation (*Dessin géométrique*, § 318). On considèrera ensuite la figure 55 comme l'élévation, et la figure 57 comme le plan correspondant, et l'on emploiera ce dernier à la détermination des diverses ombres de la figure 55, de la manière maintes fois décrite dans le *Traité du dessin géométrique*, au sujet de la construction des ombres. Nous pourrions donc nous dispenser d'entrer ici dans de nouveaux détails à ce sujet ; cependant, comme la recherche des ombres portées sur le flasque gauche par les diverses parties de la machine à pointer pourrait paraître trop difficile, il ne sera pas hors de propos de donner quelques indications touchant la marche à suivre pour les obtenir de la manière la plus facile.

Pour cela, on considèrera que l'axe de la vis est toujours parallèle au flasque. En conséquence, il suffira de prendre un point à volonté sur cet axe, dans la figure 55, de le projeter sur l'axe de la vis de la figure 57, de déterminer par les méthodes connues l'ombre portée par ce point dans la figure 55, et enfin, de mener par le point d'ombre ainsi obtenu une parallèle à l'axe de la vis dans la figure 55, pour avoir la direction de l'ombre entière de la vis, ombre dont la longueur sera égale à celle de la vis, mais dont la largeur sera plus grande que le diamètre de cette vis (*Dessin géométrique*, § 344). Pour trouver ensuite les ombres portées par les axes des bras de la manivelle, dans la figure 55, il fau-

dra de nouveau déterminer les projections correspondantes de points pris sur les axes de ces bras dans les figures 55 et 57, et, à l'aide de ces projections, chercher par la méthode mainte fois répétée les ombres de ces points sur le flasque dans la figure 55. Après quoi, un peu de réflexion et le souvenir de ce qui a été dit à ce sujet dans le *Traité du dessin géométrique*, à l'occasion des figures 106, 112, 119 et autres, suffiront pour mettre promptement en état de tracer le contour de l'ensemble de l'ombre produite.

L'ombre projetée par la semelle sur le flasque, dans la figure 55, se trouvera (d'après les figures 104, 124 et autres, du *Traité du dessin géométrique*), en prenant à volonté un certain nombre de points du contour de la semelle et de sa plaque, dans la figure 57, et tirant de ces points des parallèles à la projection correspondante des rayons lumineux. Aux points où ces parallèles rencontreront dans la figure 57 la ligne du côté intérieur du flasque gauche, on élèvera des verticales vers la figure 55, lesquelles rencontreront quelque part les lignes menées dans cette figure 55 par les points correspondants de la semelle, parallèlement à la direction du rayon lumineux dans cette même figure. Il va sans dire que les points pris dans la figure 47 devront être projetés simultanément sur les deux lignes supérieure et inférieure de la semelle et de sa plaque dans la figure 55.

L'ombre projetée par l'arbre porte-écrou de pointage sur le flasque, dans la figure 55, et celle que la virole de la manivelle projette sur la partie intermédiaire

de l'écrou, se détermineront, la première, conformément aux figures 104, 130, 154 et autres du *Traité du dessin géométrique*; la seconde, conformément à la figure 138 de ce même Traité.

A l'égard de la distribution de la lumière et de l'ombre sur la vis elle-même, on suivra pour la trouver ce qui a été dit pour la figure 150 du *Dessin géométrique*.

§ 122 a.

Pour déterminer les ombres portées qui ont lieu dans le cas de la figure 57, on considèrera cette figure comme l'élévation, et la figure 55 comme le plan correspondant. (*Dessin géométrique*, § 484.)

On considèrera ensuite dans la figure 57, les entretoises, le corps d'essieu en bois, l'arbre porte-écrou, et la semelle de pointage comme autant de corps verticaux recouverts par une plaque horizontale (le flasque gauche de l'affût) projetant sur eux les ombres qu'il s'agit de déterminer. Dans cette manière de concevoir les choses, on prendra donc dans la figure 55 plusieurs points dans la ligne supérieure des contours des différents objets désignés, on mènera par tous ces points d'abord des verticales vers la figure 57, puis des parallèles aux rayons lumineux de la figure 55 jusqu'à leur rencontre avec les lignes supérieures du flasque de cette figure 55. On projettera ces points d'intersection sur la ligne inférieure du flasque dans la figure 57, et de ces projections on mènera des parallèles à la direction

du rayon lumineux dans cette dernière figure, jusqu'à leur rencontre avec les verticales qui leur correspondent respectivement. La suite des points obtenus de cette manière, pour chacun des corps considérés, donnera la limite de l'ombre portée dans la figure 57. Un procédé tout à fait semblable servira ensuite à trouver aussi, en peu de temps, les ombres produites dans la figure 57 par les chevilles à tête plate et à mentonnet, ainsi que par les sus-bandes d'encastrement des tourillons.

Le travail de la détermination des lignes de séparation d'ombres et de lumière, et des contours des ombres portées une fois terminé dans les différentes figures à laver, on procèdera au lavis conformément aux règles données dans le *Traité du dessin géométrique*, au chapitre IV de la troisième partie, en ayant égard à ce qui a été dit dans le § 12 du présent volume, touchant les teintes à employer pour distinguer les parties en fer des parties en bois.

Si l'on demandait de représenter aussi par le lavis, sur les figures 61, 62, 64 et 65, relatives aux détails de la machine à pointer, les effets d'ombre et de lumière, on procéderait à ce nouveau travail d'après les mêmes principes que ci-dessus, et l'on aurait bientôt fait d'indiquer les constructions à employer pour déterminer les ombres propres et les ombres portées en partant des exemples analogues sur lesquels on a raisonné dans le *Traité du dessin géométrique*. Le point principal, dans cette recherche, consisterait toujours, dans chaque cas particulier, à se bien pénétrer de la question spéciale,

afin de pouvoir trouver, parmi les exemples employés dans ce traité, *ceux qui ont le plus d'analogie avec le cas particulier, et de lui en faire l'application, en tenant compte des modifications qu'il pourrait être nécessaire d'y apporter.*

§ 123.

Veut-on ensuite mettre en couleur les dessins ainsi exécutés en noir, afin d'exprimer plus clairement la nature des matières dont les diverses parties des objets sont composées, on prendra dans le § 40 du *Traité du dessin géométrique* les rapports approximatifs des mélanges de couleurs à employer, et l'on observera dans l'exécution tout ce qui a été dit sur l'emploi des couleurs dans le dessin, tant dans le § 42 du *Traité du dessin géométrique*, et dans le quatrième chapitre de la troisième partie de ce même ouvrage, que dans le § 7 et autres du premier chapitre du présent volume.

D'après cela il faudrait, dans le cas que nous considérons, ne pas mettre du tout d'encre de Chine, dans le lavis préalable en noir, sur celles des faces des deux dessins qui seraient les plus rapprochées, auxquelles on aurait à donner les teintes les plus claires, si le dessin ne devait être exécuté qu'en noir; les faces plus éloignées devraient en même temps recevoir des teintes de plus en plus foncées, à proportion de leur éloignement, de l'avant à l'arrière, et chacune de ces teintes aller en s'affaiblissant dans le même sens. Par là, après l'application des teintes coloriées relatives aux di-

verses natures des matériaux à indiquer, les couleurs des faces les plus avancées conserveraient leurs teintes naturelles telles qu'elles résulteraient des mélanges employés, puisqu'elles seraient étendues sur du papier qui aurait conservé toute sa blancheur, tandis que celles des faces plus éloignées prendraient une teinte de plus en plus sombre, à mesure de leur éloignement, par suite des teintes d'encre de Chine qu'elles auraient préalablement reçues. Il est inutile de répéter ici ce qui a déjà été dit en plusieurs endroits du *Traité du dessin géométrique*, ainsi que dans le présent ouvrage, sur la nécessité qu'il y aurait, dans la mise en couleur qui nous occupe, d'observer, dans l'application des teintes sur chaque face, le même ordre de décroissement que l'on aurait observé dans le lavis à l'encre, et, de plus, de renouveler sur les faces noircies et notamment dans les parties d'ombre, l'application de la couleur jusqu'à ce que la teinte noire, ou plutôt grise, de l'encre de Chine ne prédomine plus, et que, par suite, ces parties d'ombre aient acquis le degré convenable de transparence, de clarté et de coloration.

On observera à l'égard des fibres ligneuses, si elles doivent être indiquées dans le dessin, ce qui a été expliqué à ce sujet dans le premier chapitre du présent volume, soit que le dessin doive être lavé en noir, soit qu'il doive recevoir en outre des teintes de couleur.

§ 124.

Avant de quitter cette matière, nous ferons encore observer que ce qui a été expliqué ci-dessus au sujet du

dessin et du lavis de la machine à pointer de 6, conjointement avec la partie antérieure de l'affût à laquelle elle tient, s'applique également à la représentation des bouches à feu d'autres calibres, soit qu'elles appartiennent au système du matériel de campagne de 1842, ou à celui de 1816, ou aux matériels des artilleries de place et de siége; car, en général, le dessin de ces sortes d'objets est le même que celui de ceux dont nous nous sommes occupés, sans autre différence que celles qui peuvent résulter de la diversité des formes et des dimensions.

Tout changement dans la direction des rayons lumineux en amènerait naturellement aussi dans la forme et la position des ombres, ainsi que dans la distribution de la lumière, tant dans les parties éclairées que dans celles qui seraient plus ou moins dans l'ombre. De tels changements peuvent avoir pour effet, suivant les circonstances, de donner à l'ensemble d'un dessin un aspect plus ou moins flatteur à la vue.

§ 124 a.

Dans tous les cas, ce sera pour le commençant un exercice utile, en ce qui regarde la théorie des projections, que de s'écarter en partie, dans le dessin de l'objet considéré, de la position relative au plan de la figure adoptée dans la planche V; par exemple, de remplacer la vue de dessus représentée dans la figure 57, par une coupe transversale ou par une vue de la partie antérieure de l'affût avec la machine à pointer correspon-

dante, telle qu'on la verrait par derrière si l'on menait un plan vertical par la ligne *ab* (fig. 55), que l'on supprimât toute la partie de l'affût en arrière de ce plan, et que l'on projetât toute la partie antérieure sur un plan vertical. Le dessin que l'on obtiendrait, dans ce cas, aurait quelque ressemblance avec celui de la figure 53, sur la planche IV; cependant il en différerait en ce que, d'une part, les entretoises de crosse et de support seraient supprimées; et que d'un autre côté il y aurait lieu d'ajouter toutes les ferrures de la partie antérieure de l'affût, visibles dans ce dessin, ainsi que la machine à pointer tout entière dans la position qu'elle aurait alors, puisque la figure 53 ne représente que les seules parties en bois de l'affût. L'élève, pénétré des principes exposés dans le *Traité du dessin géométrique*, trouvera sans peine ce qu'il aura à faire pour ajouter au dessin, dans la figure 53, la projection de l'appareil de pointage dans la position inclinée par rapport au plan vertical de la figure, afin d'obtenir la nouvelle élévation dont il s'agit ici.

§ 124 *b*.

Dans une projection de l'affût garni de ses ferrures, et vu *par-devant*, une partie de la machine à pointer serait masquée par le boulon-tourillon de la semelle, par l'entretoise de tête, et par le corps d'essieu en bois; et en général, dans ce cas, l'image de l'ensemble de l'appareil de pointage sur le plan vertical du dessin différerait essentiellement de celle dont il a été question

dans le paragraphe précédent. Ce qu'il y a de certain, toutefois, c'est que, soit qu'il s'agisse d'une coupe transversale, ou d'une vue de derrière ou d'une vue de devant, la projection est beaucoup plus facile à exécuter lorsque les deux flasques sont parallèles entre eux comme ils l'étaient dans le cas que nous avons considéré, que lorsqu'ils sont inclinés l'un par rapport à l'autre (Voir à ce sujet les §§ 101 et 102). Si les flasques n'étaient pas parallèles, il y aurait une attention toute particulière à apporter dans ces dessins, notamment en ce qui regarde la représentation des diverses parties en fer, attendu que les places qui leur sont assignées, et les formes qu'elles prennent dans leurs projections, sont parfois difficiles à déterminer en raison du grand raccourcissement sous lequel se montrent alors les faces latérales des flasques. Ce sera donc pour les commençants un excellent sujet d'exercice, propre à les perfectionner dans la pratique du dessin géométrique, que de dessiner des vues de devant et de derrière des anciens affûts de campagne prussiens, et, généralement parlant, de tous affûts à flasques non parallèles. Si l'on avait l'intention d'exprimer, au moyen du lavis, des effets d'ombre et de lumière sur des dessins du genre de ceux dont on vient de parler dans le présent paragraphe, ou dont il a été question dans le paragraphe précédent, et que par suite de cette intention on eût à déterminer les ombres produites dans ce cas, on trouverait aisément les constructions à employer à cet effet, en se reportant aux exemples correspondants du *Traité du dessin géométrique*. Nous citerons entre autres, à ce sujet, les

§§ 352 et 353, relatifs à la construction des ombres dans les figures 119 et 120, comme principalement propres à fournir la solution de plus d'une question sur cette matière.

III. *Roues, Essieux, Chaînes.*

§ 125.

Pour l'enseignement du dessin, seul objet de cet ouvrage, il nous suffira, en ce qui regarde les roues, d'indiquer dans les paragraphes suivants, la manière de dessiner et de projeter une *roue de derrière* ou d'arrière-train, car les roues de devant ou d'avant-train n'en diffèrent que par les dimensions.

L'échelle employée dans la planche VI pour toutes les figures relatives aux roues est celle de $1^{po}\frac{1}{4}$ par pied ou des $\frac{7}{1}$ de la grandeur naturelle (voir § 46). On s'est guidé dans le tracé, pour les dimensions, sur les cotes qui accompagnent les dessins des planches métallographiées relatives à cette partie du matériel.

§ 126.

Nous commencerons par expliquer la manière dont on doit procéder au tracé du *moyeu des jantes* et des *rais*, considérés d'abord isolément, et ensuite en ayant égard à la position relative de ces pièces entre elles.

Ayant d'abord tiré une ligne ab (fig. 66) pour représenter l'axe du moyeu, faites $ab = 1320$, $ad = be =$

510, $cd = ef =$ 125 centipouces; de cette manière il restera pour $de = mn$ une longueur de 300 centipouces. Aux points a, b, c, d, e, et f, élevez des perpendiculaires sur ab, puis donnez-leur les longueurs suivantes moitié en dessus, moitié en dessous de la ligne ab, savoir : à celle qui répond au point a 830, à celle qui répond au point b 800, aux deux qui passent par les points c et f 1000, et enfin à celles qui passent par les points d et e une longueur de 1025 centipouces; cela fait, joignez deux à deux les extrémités de ces perpendiculaires, tantôt par des lignes droites, tantôt par des courbes très surbaissées comme l'indique la figure 66, et vous obtiendrez ainsi le profil du *moyeu* représenté dans la figure précitée. On tracera ensuite d'après les dimensions prescrites le *vide intérieur* du moyeu destiné à recevoir la *boîte de roue en fer*, ainsi que les évidements que l'on voit en a et b aux deux bouts du moyeu et qui sont destinés à recevoir la rondelle d'épaulement et la rondelle de bout d'essieu. Ensuite du point b comme centre et avec un rayon égal à em, on décrira un demi-cercle que l'on partagera en 6 parties égales. On mènera par les points de division 1, 2, 3, 4, 5, 6 des droites au centre b, et on considèrera ces rayons comme les axes des trous à percer dans le moyeu pour former les mortaises destinées à recevoir les pattes des rais. On donnera à chaque mortaise du moyeu une largeur de 120 centipouces, et par les points ainsi déterminés, on mènera des parallèles au rayon correspondant; enfin l'on projettera les ouvertures intérieures des mortaises, obtenues par cette construction, sur la partie centrale

du vide du moyeu, qui règne entre les points *d* et *e*.

Pour représenter dans cette figure *l'écuanteur* de la roue, et en même temps le profil des jantes, prolongez la perpendiculaire à l'axe passant par le point *b*, prenez $bg = 2900$, $gh = 215$, et $hk = 250$ centipouces ; menez hi parallèle à bg ; faites $hi = 350$, $il = 310$ centipouces ; tirez kl et arrondissez les angles en i et en l, vous obtiendrez par là la figure $hilk$ qui sera le profil cherché de la *jante*. Enfin faites $op = 225$ centipouces, en plaçant cette longueur au milieu de li, et joignez les points *o* et *n* d'une part, *p* et *m* de l'autre par des droites, et ces droites représenteront la forme de la coupe longitudinale d'*un rais*, et feront en même temps connaître l'écuanteur de la roue. Prolongez encore pm jusqu'en *r*, faites $nq = 320$ centipouces, tirez qr perpendiculairement sur pr, la ligne qr se trouvera être de 280 centipouces, et la figure $nmrq$ représentera la coupe de la patte du rais engagée dans le moyeu, patte dont on abat légèrement les arêtes en *q* et *r*. La mortaise correspondante à cette patte a en mn 290 et en qr 280 centipouces de longueur, l'épaisseur de cette patte est de 125 centipouces (voir § 39 *a*). La broche du rais ou tenon qui répond à la jante se porte au milieu de op ou de il, et on lui donnera 110 centipouces d'épaisseur. Sa direction est déterminée par la condition de lui faire occuper le milieu de l'épaisseur de la jante, en sorte qu'il suffit pour l'avoir de porter pareillement 110 centipouces au milieu de hk, et de joindre par des lignes droites les points ainsi obtenus du côté extérieur, avec ceux qui leur correspondent du côté intérieur. La mor-

taise traverse la jante dans toute sa largeur, mais la broche du rais elle-même n'a que 330 centipouces de longueur, de manière à laisser au delà de son extrémité un vide de 20 centipouces de hauteur.

§ 127.

La figure 67 est destinée à montrer comment on doit dessiner une *moitié de roue vue en coupe*, faite par un plan mené suivant les axes des rais, ou par toutes les lignes AB (fig. 66). A proprement parler, les contours des jantes et du moyeu dans cette coupe sont des ellipses, puisque ce sont les intersections des ces parties par un plan oblique à l'axe de la roue. (*Dessin géométrique*, § 137 et autres). Toutefois, dans la figure, ces ellipses paraissent sous la forme de cercle, parce que le plan sur lequel elles se projettent ou le plan de la figure n'a pas été pris parallèle au plan coupant oblique mené par AB, mais bien parallèle à la face antérieure du moyeu, c'est-à-dire perpendiculaire à l'axe ab de la roue (fig. 66).

Pour obtenir la figure 67, on décrira du point o comme centre et avec les rayons oa, ob, oc et oi, donnés par la figure 66, une suite de demi-cercles concentriques, tous au-dessus de la ligne ak; on portera trois fois le rayon ob comme corde sur la demi-circonférence qui lui correspond, ce qui déterminera les trois points d, e et f, et l'on tirera les lignes dl et em dans la direction des rayons qui aboutiraient aux points d et e. On partagera ensuite les longueurs de *chaque jante* obtenue par cette construction en quatre parties éga-

les, comme on l'a fait par le moyen des trois points g, n, h, sur la jante $efkm$, et l'on mènera par les points g et h des lignes droites dirigées vers le centre o; on obtiendra ainsi les axes des *rais*, ainsi que la direction et le nombre de ces mêmes rais dans chaque jante. Il résulte en même temps de cette construction que tous les rais de la roue se trouveront également espacés entre eux, puisque leurs intervalles d'axe en axe mesurés sur la couronne de la roue sont constamment égaux à deux quarts de la longueur d'une jante, et que par suite les angles formés au centre par les axes de deux rais consécutifs sont égaux entre eux et à 30 degrés. (*)

Chaque rais a contre le moyeu une largeur de 175 centipouces du côté antérieur et une largeur de 160 centipouces en arrière, ce qui donne pour la largeur au milieu $167\frac{1}{2}$ centipouces. Contre les jantes la largeur des rais est de 145 centipouces en avant et de 125 centipouces en arrière, ce qui fait en cet endroit une largeur moyenne de 135 centipouces. On porte ces deux lar-

(*) Autrefois les rais étaient comme *accouplés* ou disposés deux par deux (*gepaart*). Pour obtenir cet *accouplement*, on partageait chaque jante en cinq parties égales, et l'on menait des rayons par chacun des deux points de division extrêmes ou les plus rapprochés des joints des jantes, rayons qui déterminaient les axes des rais. Par là, les deux rais appartenant à une même jante se trouvaient écartés entre eux de $\frac{3}{5}$ de la longueur de la jante, tandis que deux rais consécutifs entre lesquels se trouvait un joint de jante, n'étaient écartés que de $\frac{2}{5}$ de cette même longueur. Autrement dit, les axes des deux premiers rais ci-dessus mentionnés formaient entre eux un angle de 36 degrés, tandis que ceux des deux autres précités ne formaient qu'un angle de 24 degrés. (*Note de l'auteur.*)

geurs moyennes en *pq* et *rs*, on réunit les points *p*, et *r*, *q* et *s* par des lignes droites, et l'on opère de la même manière pour chaque rais, ce qui détermine le contour de tous ces rais dans la figure présente. En prenant la moyenne arithmétique entre 167 ½ et 135 on obtient 151 ¼ centipouces pour la dimension intermédiaire *vw*, au lieu de 150 centipouces qui sont indiqués sur les planches métallographiées (voir § 39 *a* à la fin). Par la même raison on ne portera ici en *pq* que 167 centipouces au lieu de 167 ½. Les pattes destinées à entrer dans les mortaises du moyeu ont de longueur 325 centipouces, et de largeur 125 centipouces, tant devant que derrière; on en abat les arêtes inférieures sur une longueur de 50 centipouces, de manière à réduire à 110 centipouce la largeur *tu*. En *p* et *q*, au contraire, le chanfrein qui raccorde la patte avec le corps du rais, ne figure que sur une hauteur de 25 centipouces. Pour dessiner les broches ou parties des rais qui entrent dans la jante, il suffit de prolonger les deux lignes *pr* et *qs* de 350 centipouces vers la circonférence extérieure de la couronne, car chaque broche a en avant 140 et en arrière 130 centipouces de largeur, ce qui donne 135 centipouces pour la largeur au milieu, c'est-à-dire la même chose que la largeur du corps de rais au même endroit.

Les jantes sont réunies deux à deux par un *goujon plat (Diebel)* dont on peut voir la forme en *a* et en *l*. Ces goujons sont placés au milieu de la plus grande (*)

(*) D'après la figure et d'après la description des jantes donnée dans le § 126, il semble qu'il devrait y avoir ici : *Au milieu de la moindre épaisseur des jantes.* (*Note du traducteur.*)

épaisseur des jantes : ils ont 50 centipouces d'épaisseur; leurs autres dimensions sont données ainsi qu'il suit : $lx = 250$, $\alpha\beta = 600$, et $\gamma\delta = 150$ centipouces. On a dessiné en m et en k les entailles pratiquées dans les jantes pour les recevoir.

§ 128.

Les figures 66 et 67 font connaître la forme et l'assemblage de toutes les *parties en bois* dont une roue se compose. Il ne nous reste donc plus qu'à indiquer la manière de représenter une roue garnie de ses *ferrures*, dans ses différents aspects, ou vue par-devant, par-derrière et en coupe.

Pour exécuter le dessin de la roue *vue par-devant* (fig. 68), on fait usage pour le moyeu, les jantes et les rais, des dimensions déjà indiquées et portées sur les figures 66 et 67, avec l'attention seulement de prendre pour l'épaisseur des rais 175 centipouces contre le moyeu, et 145 contre les jantes. Mais, comme dans une vue de devant il y a lieu de représenter les faces antérieures des rais avec leurs écussons (*mit ihren Schildern*) (*), voici comment on procédera à leur tracé : On

(*) Il n'y a pas de mot (que l'on sache) dans la nomenclature française pour désigner l'ensemble de la face plane antérieure du corps de rais, composée d'une partie moyenne rectangulaire et de deux trapèzes curvilignes terminaux, partie que l'auteur désigne sous le nom de *Schild*, comme qui dirait *écusson*. On dit bien le *carré* du rais par opposition à sa partie arrondie, mais ce mot, dans l'usage, ne répond pas exactement au mot allemand *Schild*. (*Note du traducteur.*)

partagera la longueur *ab* de l'axe d'un rais R' en trois parties égales aux points *c* et *d*; on portera avec le compas $12^{cp}\frac{1}{2}$ en ces points *c* et *d*, à droite et à gauche de l'axe *ab*; on réunira par deux lignes droites les deux couples de points ainsi obtenus de chaque côté, ce qui donnera une largeur de 25 centipouces pour la partie droite de l'écusson *(Schild)* comprise entre les points *c* et *d*; enfin, l'on réunira par quatre courbes très aplaties, tracées à la main ou au pistolet, les extrémités de ces deux droites, et les points où les deux lignes droites qui déterminent l'épaisseur du rais rencontrent le cercle intérieur de la jante et le cercle extérieur du moyeu. Pour déterminer facilement les points *c* et *d* sur tous les autres rais, et éviter dans cette opération de multiplier inutilement les trous de pointes de compas, il suffira de décrire du point *o*, comme centre, avec les rayons *oc* et *od*, deux cercles concentriques. Il ne reste donc plus, pour compléter cette figure, qu'à tracer encore les cercles concentriques par lesquels on doit représenter les épaisseurs qu'ont du côté antérieur : 1° la *boîte de roue en fer*; 2° la *frette*; 3° le *cordon*; et 4° le *cercle* de la roue, toutes pièces dont on prendra les dimensions sur les planches métallographiées. Le cercle de roue est réuni à la couronne par six boulons également espacés entre eux, comme le montre la figure 68; on se rappellera en les dessinant, que, pour ne pas percer les jantes au milieu de leur longueur, le trou de boulon sur chaque jante est toujours placé de manière que l'on ait $fg = \frac{1}{7} ef$.

Les cordons sont maintenus en place au moyen des

clous que l'on enfonce en avant (*Vorschlagnægel*, caboches).

Le diamètre de la roue de derrière finie est de 4pi,10 (1m,517) sans le cercle, et de 4pi,11 (1m,543) avec le cercle.

§ 129.

Le dessin de la roue vue *par-derrière* (voir la figure 69, qui ne représente que le quart de la roue) s'exécute de la même manière que celui du paragraphe précédent, avec les quelques différences que nous allons énumérer; savoir : 1° les rais doivent avoir dans ce tracé les mêmes épaisseurs que dans la figure 68, tant contre le moyeu que contre les jantes; parce que bien qu'ils aient moins d'épaisseur en arrière (n'ayant respectivement que 160 et 125 centipouces) néanmoins leurs plus grandes dimensions restent visibles, et par conséquent doivent figurer dans la projection; 2° les rais ne doivent pas avoir, dans cette figure, de parties en écusson *(Schildern)*, leur face postérieure étant arrondie sur toute sa longueur, en sorte qu'il y a lieu, pour indiquer cet arrondissement, à tracer de petites lignes courbes près du moyeu, destinées à exprimer le passage de la forme plane du derrière de la patte à la forme arrondie du corps du rais (lesquelles petites lignes courbes ne doivent pas prendre naissance aux angles mêmes des rais, mais bien en dedans de ces angles, contre le moyeu, en des points distants entre eux de 160 centipouces); 3° la *frette ab* du côté du gros bout du moyeu,

doit être dessinée avec son bord relevé ; 4° le derrière de la boîte de roue doit être représenté avec son oreille *(Nase)* c ; 5° enfin, il faut avoir soin d'exprimer par le moyen des rectangles en *d* et *d* les bouts des six *coins*, par le moyen desquels la boîte est maintenue dans le moyeu.

Afin de mieux indiquer la forme des rais, on en a représenté trois coupes transversales dans la figure 70, I, II, III. Sous le n° I, l'on voit la forme de la section à l'endroit des rais qui touche aux jantes ; le n° II, est une coupe prise au milieu de la longueur ; enfin, le n° III est la coupe prise contre le moyeu.

On a pareillement représenté en détail, dans la figure 71, I, II, III, la forme de la *boîte de roue*. Le n° I la montre dans sa longueur, avec l'oreille *cd* tournée du côté de l'observateur. La seconde oreille, située sur le côté de la boîte qui ne paraît pas dans la figure, est diamétralement opposée à celle qui est représentée. Le n° II représente la coupe transversale de la boîte suivant la ligne *ab* du n° I. On y a représenté en *e* et *f* le profil des évidements pour la graisse ou *chambres à graisse (Schmierkammern)*, dont la longueur est indiquée dans la figure 73, par la ligne *op*. La forme tronconique de la boîte, tant en avant qu'en arrière, rend indispensable l'emploi des coins de bois, que l'on chasse en place après les avoir trempés dans de la colle. Ces coins sont représentés vus de côté dans la figure 71 (III).

§ 136.

Pour dessiner une *vue de côté* de la roue, telle que celle de la figure 72, tirez, par le centre *o* de la figure 68, une horizontale que vous considérerez comme l'axe du moyeu ; prenez sur cette ligne une longueur *ab* égale à *ab* de la figure 66 ; construisez les parties en bois du moyeu, comme il a été expliqué pour la figure 66, et dessinez les frettes de gros et de petit bout, ainsi que le cordon de derrière, conformément aux dimensions indiquées sur la planche métallographiée. Cela fait, dessinez dans la figure 72 l'écuanteur de la roue, et pour cela, indiquez les quatre points *h*, *i*, *k*, *l*, de la même manière qu'on l'aura fait pour la figure 66 (avec cette différence seulement qu'il y a lieu ici à tenir compte de l'épaisseur du cercle, qui est de 50 centipouces, ce que l'on n'a pas fait dans le tracé de la roue en blanc de la figure 66) ; puis, complétez le tracé de la couronne, comme on le voit dans la figure 72, en faisant atention (ce qui va sans dire) que les droites perpendiculaires à *ab*, à mener par les points *h*, *k* et *l*, doivent être prolongées jusqu'à la partie inférieure de la figure.

Pour représenter le corps des rais dans ce dessin, la première chose à faire est d'indiquer les emplacements et les formes des parties des surfaces convexe et concave du moyeu et des jantes où leurs extrémités aboutissent. Pour cela, on déterminera d'abord sur la surface courbe du moyeu l'espace intermédiaire compris entre les

deux cordons, espace dans lequel tous les rais doivent aboutir et se réunir à la surface du moyeu ; c'est ce qui se fera en indiquant par une ligne droite la limite du cordon de devant (ou de petit bout), limite qui devra être éloignée de 300 centipouces du cordon de derrière. En effectuant le tracé on trouve (en raison des dimensions respectives) que cette ligne limite tombe entre les deux lignes *ll'* et *kk'* (fig. 72), ce qui fait qu'on ne la voit pas dans la figure. Cette ligne étant tracée, on tirera, par les points extrêmes du rais S de la figure 68, des horizontales dirigées vers la figure 72 ; on dessinera sur cette figure la ferrure du bout du rais contre le moyeu, d'après la figure 70 (III), ainsi que celle du bout du rais contre la jante, d'après la figure 70 (I), en ayant égard au changement que subissent ces formes dans leurs projections sur les surfaces courbes précitées (sans négliger de tenir compte de la position des points *o*, *p*, de la figure 66, ainsi que de l'épaisseur *il* de la jante) ; puis l'on complètera la projection du rais S comme le montre la figure 72. Le procédé indiqué pour le dessin du rais S s'appliquera pareillement au dessin de tous les autres rais, et ne présentera aucune difficulté, pour peu que l'on ait présent à l'esprit ce qui a été dit dans le *Traité du dessin géométrique* au sujet des projections de ce genre, et que l'on ait égard aux tracés des figures 68 et 72.

§ 131.

A l'égard du dessin représenté figure 73, et qui montre une *coupe* de la roue suivant la ligne AB de la fi-

gure 68, nous n'avons rien de particulier à ajouter à ce qui a été dit ci-dessus, puisque les dimensions et les formes du moyeu, des frettes et cordons, de la boîte, des jantes, telles qu'elles se présentent dans ce dessin, résultent de ce qui a déjà été expliqué, et que la projection des rais s'obtiendra en suivant la même marche que l'on a décrite dans le paragraphe précédent, ainsi qu'on peut le voir par l'inspection des deux figures 68 et 73.

§ 132.

Tout ce qui a été dit ci-dessus, relativement à la manière de procéder au dessin d'une roue de derrière, s'applique parfaitement à celui des roues d'avant-trains d'affûts ou de voitures. Il convient cependant d'observer que les deux roues d'une même voiture, c'est-à-dire celle de devant et celle de derrière, ont en général les mêmes boîtes, les mêmes cordons et les mêmes frettes; que les diamètres des moyeux y sont les mêmes; que dans les unes et les autres les rais (corps, pattes et broches) y ont la même largeur tant en avant qu'en arrière, et que dans les jantes la différence n'existe qu'à l'égard des hauteurs et des rayons de courbure. D'après cela, l'exécution d'un dessin de roue d'avant-train ne différera de celui d'une roue d'arrière-train que par le soin que l'on devra avoir d'y faire usage des autres dimensions non communes.

§ 133.

Les figures 68 et 72 servent encore à montrer com-

ment on aurait à s'y prendre pour *laver* les dessins de roues, dans les deux vues que ces figures représentent. On y a supposé les rayons lumineux tombant parallèlement à la diagonale d'un cube (*Dessin géométrique*, §§ 318, 319). La détermination des lignes de séparation d'ombre et de lumière, et des ombres portées, celle des tons à donner aux surfaces qui sont éclairées et à celles qui sont dans l'ombre, et généralement la marche à suivre dans l'exécution complète des effets d'ombre et de lumière, sont autant de points sur lesquels on trouve des règles précises dans le *Traité du dessin géométrique*, et notamment au chapitre IV de la troisième partie; cependant il ne sera pas inutile de remarquer encore ici à ce sujet, qu'on doit avoir grand soin, en lavant une roue, de tenir compte de la position de chaque rais en particulier par rapport au plan du dessin, et par rapport aux rayons de lumière qui les frappent, seules circonstances dont dépendent les différents effets de lumière sur les rais. Ainsi, par exemple, dans la figure 68, les rais T et T', qui se trouvent précisément dans la direction des rayons lumineux, n'ont aucune ombre propre; c'est-à-dire, sont éclairés d'une manière uniforme; on les lavera donc tous deux d'un ton uniforme, avec cette seule différence que le rais T' recevra une partie de l'ombre projetée par le moyeu, et que la partie éclairée de ce rais devra avoir une teinte un peu plus claire que le rais T, parce que la lumière y tombe un peu plus directement que sur celui-ci. Au rais S, le plan de l'écusson, ainsi que la face courbe supérieure tournée du côté de la lumière, doivent être éclairés, tandis

que la face courbe inférieure est dans l'ombre. Le rais S', situé de la même manière, doit être éclairé de même, avec l'attention seulement de mettre dans l'ombre celle des deux faces courbes qui est à droite dans la figure. Le rais O doit être lavé comme le rais S', et le rais O' comme le rais S; toutefois, par la raison indiquée précédemment, les rais O et O' devront, dans leur ensemble, être tenus d'une teinte un peu plus claire que les rais S' et S. La même remarque s'applique aux deux rais P et P' comparés aux deux rais R et R'. Au contraire, les deux rais Q, Q', qui ont une même inclinaison, tant par rapport au plan de la figure, que par rapport aux rayons lumineux, doivent être éclairés absolument de même. Enfin, il est encore à observer que pour indiquer l'inclinaison de l'ensemble des rais sur le plan de la figure qui provient de l'écuanteur de la roue, il est nécessaire d'adoucir sur tous la teinte locale depuis le moyeu jusqu'à la couronne.

Les effets de lumière à mettre sur les rais de la figure 72 se trouveront encore en considérant leurs positions par rapport au plan de la figure, et par rapport à la direction des rayons de lumière dont ils sont frappés; il sera donc aisé de les exprimer, pour peu que l'on se rende bien compte chaque fois de cette position pour chaque rais en particulier.

Si l'on voulait aussi laver les dessins de la roue, représentés au simple trait dans les figures 69 et 73, il faudrait traiter la figure 69 d'une manière analogue à la figure 68, et la figure 73 d'une manière analogue à la figure 72, en tenant compte toutefois de la différence

des formes des parties représentées des rais, ainsi que de la différence de leurs positions par rapport au plan du dessin, et par rapport aux rayons lumineux. Ainsi, par exemple, la forme des rais dans la figure 69 est celle d'un cylindre, et ils sont plus près du spectateur du côté du moyeu que du côté de la couronne. A l'égard de la limite de l'ombre portée sur la paroi concave de la boîte de roue, en tenant compte de l'effet produit par les logements des deux rondelles d'épaulement, et par la chambre à graisse, on la déterminera sans difficulté par les §§ 360 et 473 du *Traité du dessin géométrique*.

§ 134.

Les figures comprises sous le n° 74 sont destinées à faire voir de quelle manière on doit dessiner *l'essieu d'affût* commun à toutes les bouches à feu de la nouvelle artillerie de campagne. Toutes les dimensions employées à leur tracé sont celles qui sont indiquées sur la planche métallographiée. Le n° I est une élévation représentant indistinctement le devant ou le derrière de l'essieu ; le n° II est une vue prise en dessus (*) ; le n° III montre l'essieu par un de ses bouts ou de côté, on y a indiqué la *rondelle d'épaulement a*, la *rondelle de bout d'essieu b*, et l'*esse c*. Cette dernière pièce est en outre dessinée à part sous le n° IV. Enfin, le n° V est

(*) Pour ménager la place, on n'a représenté que la moitié de la longueur de l'essieu. *(Note de l'auteur.)*

la projection horizontale de la tête de l'esse, dessinée à une échelle double, pour en donner une connaissance plus nette que ne peuvent le faire les projections n°ˢ III et IV. Les fusées d'essieu sont coniques, terminées au bout libre par un arrondissement hémisphérique, formes qui déterminent celles qu'elles doivent avoir dans le dessin ; le corps de l'essieu est prismatique dans sa partie intermédiaire ; il prend ensuite la forme pyramidale jusqu'à la naissance des fusées. Les deux rondelles de bout d'essieu sont libres par rapport aux fusées, et ont autour de celles-ci un jeu d'environ 4 centipouces ; les rondelles d'épaulement, au contraire, n'ont que 278 centipouces de diamètre dans leur partie vide, tandis que les fusées d'essieu en ont 280 à l'endroit où elles s'appliquent. On est donc obligé, par suite de ce défaut de jeu, de les chauffer pour les mettre en place, et, une fois placées, elles y restent invariablement (§ 39 a).

L'*essieu d'avant-train d'affût*, qui est en même temps celui de tous les *arrière-trains de voitures*, est représenté dans la figure 75, I et II. La première est une vue prise en dessus ; la seconde une vue de côté ou par l'un des bouts. Dans cet essieu, la partie moyenne prismatique du corps est plus mince que les parties pyramidales qui touchent aux fusées, contrairement à ce qui a lieu dans les essieux d'affûts, où la partie moyenne prismatique est celle qui a le plus d'épaisseur. Quant aux fusées, elles sont les mêmes dans les deux espèces d'essieu.

Si l'on voulait ajouter, au moyen du lavis, des effets de

lumière aux dessins des essieux en fer représentés dans les figures 74 et 75, il ne serait pas difficile, en consultant les exemples donnés dans le *Traité du dessin géométrique*, de trouver, dans le nombre, ceux qui s'appliqueraient à la circonstance, et qui mettraient en état de construire les limites et les positions des ombres.

§ 135.

Les *chaînes* en usage dans l'artillerie pour les diverses espèces de bouches à feu et de voitures se composent, comme on sait, d'un nombre plus ou moins considérable de mailles, dont chacune en particulier est formée d'un cylindre en fer recourbé sur lui-même. Dans la plupart des cas, on donne à ces mailles, en les courbant, une forme allongée (ovale) ; cependant on en fait aussi, mais rarement, de circulaires, ou qui ont la forme d'un anneau, et quelquefois aussi de torses, c'est-à-dire dont l'ovale qui les forme n'est pas dans un même plan, et n'a pas son axe en ligne droite (§ 138).

Pour dessiner une chaîne à mailles ovales, tirez d'abord une ligne droite *ab* (fig. 76) qui sera l'axe de la chaîne ; faites *ac* égale au diamètre du cylindre recourbé, c'est-à-dire à l'épaisseur d'une maille ; prenez ensuite une ouverture de compas égale à la longueur d'une maille dans œuvre (longueur que vous trouverez, si elle n'est pas donnée immédiatement, en retranchant le double de l'épaisseur de la longueur hors-d'œuvre), et portez-la sur *ab* à partir du point *c*, en *cd, de, ef*,

fg, etc., autant de fois qu'il doit y avoir de mailles dans la longueur de chaîne à dessiner. Cela fait, portez le diamètre *ac* du cylindre, ou l'épaisseur de la maille, de *d* en *h* et en *i*, de *e* en *k* et en *l*, de *f* en *m* et *n*, etc., et faites $op = qr = \ldots = ac$. Par les points déterminés par cette dernière construction, menez des parallèles à *ab*, entre lesquelles vous tracerez, par les points *a*, *i*, *k*, *n*, etc., des demi-cercles qui les réunissent deux à deux; faites de plus $st = uv = \ldots$ égale à la largeur dans œuvre des mailles, et $sw = tx = uy = vz = ac$, c'est-à-dire égales à leur épaisseur; menez de nouveau des parallèles à *ab* par les points *s*, *t*, *u*, *v*, *w*, *x*, *y* et *z*, et réunissez enfin ces lignes, au moyen de demi-cercles, avec les points *d*, *e*, *f* et *g*, ainsi qu'avec les points *h*, *l* et *m*, en observant toutefois de ne pas faire passer le trait de ces demi-cercles au travers des droites menées par les points *o*, *p*, *q* et *r*, afin que les mailles qu'ils terminent paraissent recouvertes par celles que ces lignes représentent.

Les autres mailles, quelque en soit le nombre, seront dessinées comme on vient de l'expliquer pour quelques-unes, ayant toujours l'attention de porter une longueur égale au diamètre du fer des mailles, tant à droite qu'à gauche de chaque point de contact d'une maille avec la suivante, comme en *d*, *e*, *f*.....

Dans le matériel de la nouvelle artillerie de campagne prussienne, chaque maille des chaînes de prolonge *(Langkette)*, de retraite *(Brustkette)*, d'enrayage *(Hemmschuhkette)*, d'embrelage *(Protzkette)*, et de timon *(Steuerkette)*, ainsi que la maille du crochet d'ur-

gence *(Nothhaken)* (*), reçoit au milieu de sa longueur un *étançon* en fonte de fer, de forme cylindrique, à bases concaves, pour pouvoir recevoir le cylindre en fer dont est formée la maille. Les dimensions de ces étançons, ainsi que celles des mailles des diverses espèces de chaînes se trouvent indiquées sur les planches métallographiées. On voit en A, B, C de la figure 76, la manière dont les étançons sont ajustés.

§ 136.

On a supposé, dans le dessin de la chaîne représentée dans la figure 76, que les mailles étaient alternativement parallèles et perpendiculaires au plan de la figure (entendant ici par la position d'une maille celle du plan dans lequel reste constamment l'axe du cylindre de fer recourbé sur lui-même pour la former). Mais, dans la réalité, par suite de la grande mobilité des mailles de chaîne entre elles, il est rare de leur voir prendre à toutes respectivement une seule et même position; et, au contraire, cette mobilité a ordinairement pour effet d'in-

(*) Ignorant l'emplacement et l'objet spécial de ce crochet qui ne figure sur aucune des planches de l'auteur, nous n'avons pu hasarder de lui donner d'autre nom que celui qui résulte de la traduction littérale de son nom allemand. Toutefois le mot *Nothkaken* a, dans d'autres auteurs, la signification de *crochet de tête d'affût*, et si nous ne l'avons pas traduit par ce mot, c'est que le seul crochet que l'on voie dans les figures de l'ouvrage, à la tête de l'affût, est désigné dans le texte sous le nom de *Brusthaken* et n'a pas la maille à étançon dont il est ici question. *(Note du traducteur.)*

cliner plus ou moins leur position (c'est-à-dire celle du plan ci-dessus désigné) par rapport au plan de la figure. Par cette raison, l'on a indiqué dans la figure 77 comment il y a lieu de dessiner ces mêmes chaînes, en ayant égard à cette mobilité des mailles.

On suivra, pour commencer, tout à fait la marche précédemment décrite ; c'est-à-dire que l'on portera le long de la ligne droite *ab*, non-seulement la longueur intérieure des mailles, mais encore leur épaisseur de la manière qui a été expliquée. Mais ensuite, au lieu de faire les largeurs intérieures des mailles, c'est-à-dire *cd*, *ef*, etc., égales entre elles, on les fera de plus en plus petites, successivement, qu'elles ne doivent être d'après l'échelle adoptée, ou qu'on les a faites dans la figure 76, selon que l'on supposera la position relative des mailles telle que celle qui est indiquée en S, ou tout autre. Il résulte de là que ces largeurs intérieures doivent paraître d'autant plus petites dans leurs projections que les mailles approcheront davantage de la position horizontale, et d'autant plus grandes qu'elles s'éloignent au contraire plus de cette position, jusqu'à ce que ces largeurs intérieures ou disparaissent tout à fait, ou paraissent dans leurs grandeurs réelles, comme cela arrivera lorsque les mailles auront la position relative représentée en S de la figure 76. Lorsqu'on aura ainsi porté pour chaque maille la largeur raccourcie qu'on voudra lui donner, soit qu'on prenne la même largeur pour toutes les mailles, soit qu'on la fasse varier, comme on l'a fait dans la figure 77, on achèvera le dessin de la chaîne comme le montre la figure 77. Il est à remar-

quer, à cet égard, d'abord, que les épaisseurs des mailles doivent constamment conserver leurs grandeurs réelles, et non paraître raccourcies, parce que la projection d'un cylindre, droit ou courbe, ne paraît jamais en raccourci dans le sens de son diamètre, quelle que soit sa position par rapport au plan de la projection (*Dessin géométrique*, § 130) ; et en second lieu, que les droites parallèles qui figurent les côtés des mailles ne doivent plus être réunies entre elles par des demi-cercles, mais bien par des courbes elliptiques (*Dessin géométrique*, §§ 103, 127 et autres).

A l'égard de la manière de représenter, dans ces positions variées des mailles, les projections des étançons qu'elles peuvent avoir, elle ne présentera pas la moindre difficulté d'après les règles de la géométrie descriptive, ainsi qu'on peut en juger par un coup d'œil sur la partie *gh* de la chaîne de la figure 77.

§ 137.

Mais il est rare, dans les dessins d'objets d'artillerie, d'avoir à représenter des chaînes dans des directions rectilignes horizontales (*) ; le plus souvent, elles for-

(*) C'est d'ailleurs ici le cas de remarquer que toute chaîne suspendue par les deux extrémités ne saurait jamais, en raison du poids de ses mailles, être amenée par la tension à une direction parfaitement rectiligne, soit horizontale, soit même inclinée à l'horizon, et qu'elle ne prendra en général cette direction rectiligne que durant l'instant infiniment court qui précède sa rupture. (*Note de l'auteur.*)

ment des courbes, ou bien pendent verticalement. Dans ce dernier cas, la manière de les dessiner est en tout semblable à celle des figures 76 et 77, en observant seulement de placer la ligne *ab* dans le sens vertical. Il ne s'agit donc plus ici que de montrer comment on doit dessiner une chaîne suspendue suivant une ligne courbe, et d'abord de faire voir comment cette courbe elle-même peut être tracée.

Lorsque l'on suspend une chaîne en deux points distants entre eux d'une quantité moindre que la longueur de la chaîne, la courbe qu'elle forme est celle qui est connue sous le nom de *chaînette* (*). Soient mainte-

(*) Cette courbe, signalée pour la première fois par *Galilée* et qu'il recommande comme propre à employer dans la construction des voûtes, aurait, suivant lui, la propriété de produire dans ce cas l'arc de voûte de plus grande résistance, parce que chaque maille de la chaîne prenant d'elle-même la position que lui assigne sa pesanteur propre et l'action des mailles voisines, si, au lieu de laisser pendre librement cette chaîne on la relevait en lui donnant une position précisément inverse, et qu'on l'employât ainsi au tracé d'un cintre de voûte, chaque pierre de la voûte aurait, en raison de cette courbure, une position qui la rendrait la plus propre à supporter les pierres supérieures et à être supportée par celle sur laquelle elle reposerait ; et par suite la voûte elle-même jouirait de la propriété du maximum de résistance et de la plus grande uniformité possible de pression dans ses différents points. On a cherché à faire une autre application encore des propriétés de la chaînette à l'art de bâtir dans la construction des toits brisés dits *à la mansarde*, croyant pouvoir déterminer par son moyen les longueurs relatives des chevrons et leurs inclinaisons mutuelles, de telle sorte que ceux de dessus fussent portés et soutenus par ceux de dessous de la manière la plus solide. Pour cela, on a pris quatre petites baguettes de fer liées entre elles à leurs extrémités pour pouvoir tourner autour de leurs points de réunion (comme font

nant données (fig. 78) la longueur, ainsi que la position et la distance mutuelle des extrémités *a* et *b* d'une chaîne *acb* qu'il s'agit de dessiner, on commencera par fixer la position des points *a* et *b* sur un mur vertical, en y enfonçant des clous, et l'on y suspendra la chaîne par ses deux extrémités, de manière que tout en tombant librement elle reste dans toute sa longueur en contact avec le mur. Cela fait, on dessinera sur ce mur, avec de la craie, de la pierre rouge, ou un crayon de mine de plomb, la courbe *adb* formée par la chaîne ainsi suspendue, ce qui ne présentera pas de difficulté,

celles des chaînes d'arpenteur), et dont les longueurs ainsi que les poids avaient respectivement les mêmes rapports que les longueurs et les poids des quatre chevrons correspondants que l'on se proposait d'assembler. En suspendant par ses deux extrémités le bout de chaîne ainsi formé par ces quatre baguettes en mettant entre elles une distance proportionnée à celle des chevrons extrêmes, elles prenaient d'elles-mêmes la position et faisaient entre elles les angles que l'on regardait comme les plus convenables pour les quatre chevrons disposés, bien entendu, dans une situation inverse de la précédente.

Cependant, et malgré la grande sensation que produisit la chaînette dans le temps où l'on s'occupait d'en étudier les propriétés, elle n'a été que peu employée, parce qu'elle ne répond pas entièrement dans la pratique aux promesses de la théorie, qu'elle est plus difficile à construire que d'autres courbes ordinairement employées, et qu'enfin sa forme appliquée aux voûtes n'est pas d'un effet agréable à la vue.

Nous recommanderons à ceux qui désirent connaître la nature de cette ligne ainsi que les calculs auxquels elle donne lieu le *Traité complet d'Hydraulique*. (*Ausfürliche Abhandlung der Hydrotechnik*) de Silberschlag, Leipzig 1773, tome II, et principalement l'excellent *Manuel de statique des corps solides* (*Handbuck der Statik fester Kœrper*) d'*Eitelwein*, 2ᵉ édition, Berlin, 1832. (*Note de l'auteur.*)

et l'on transportera ensuite cette courbe sur le papier par abscisses et ordonnées (*Dessin géométrique*, §§ 6 et 7), en employant une échelle de réduction, ce qui donnera sur ce papier une courbe semblable à la chaînette cherchée.

On pourrait aussi employer, de prime abord, l'échelle réduite pour fixer la position des points *a* et *b* sur le mur, et réduire dans la même proportion la longueur de la chaîne (mais pour cela il faudrait faire usage d'une chaînette à très petites mailles et très flexible, comme serait, par exemple, une chaîne d'or, d'argent, d'acier, telles que celles dont on se sert pour suspendre les montres); l'on n'aurait plus alors qu'à copier fidèlement sur le papier la courbe *adb* telle qu'on l'aurait obtenue sur le plan vertical.

Si la droite *ab*, qui réunit les deux points *a* et *b*, avait toute autre position que celle que l'on a supposée dans la figure, la forme de la chaînette en serait modifiée, et il est aisé de voir que sa courbure deviendrait symétrique si la droite *ab* prenait une position horizontale (*Dessin géométrique*, § 10).

Ayant ainsi trouvé l'axe curviligne *adb* de la chaîne, la manière de dessiner celle-ci dans la figure 78, ne différera des méthodes indiquées pour les figures 76 et 77, qu'en ce qu'au lieu de porter les longueurs dans œuvre des mailles, ainsi que leur épaisseur le long d'une ligne droite, il faudra les porter sur la courbe trouvée comme il a été dit, et mener ensuite les lignes destinées à figurer les côtés des mailles, parallèlement aux diverses cordes de la chaînette, réunissant entre eux les

points qui déterminent les longueurs intérieures des mailles. Dans ce cas, les points $c, d, e, f.....$ de la figure 76 ne seront plus situés en ligne droite, mais bien, ainsi qu'on le voit dans la figure 78, aux différents sommets d'une ligne polygonale.

§ 138.

Que si l'on avait à dessiner des chaînes composées de mailles dont chacune eût son plan primitif contourné de manière à ce que les deux demi-cercles suivant lesquels est ployé l'axe du cylindre de fer qui ferme la maille, au lieu d'être dans un seul et même plan, fussent dans deux plans perpendiculaires entre eux, en sorte que chaque maille, vue de bout, se présentât de la manière indiquée en S ou S', dans la figure 79 ; il faudrait y effectuer le dessin de cette chaîne comme on le voit dans cette même figure 79. Si l'axe ab de la chaîne était rectiligne, on aurait à indiquer les points qui la déterminent de la même manière que dans les figures 76 et 77. Si, au contraire, cet axe était courbe, c'est-à-dire, en forme de chaînette, il y aurait lieu de suivre la marche tracée par la figure 78.

Les mailles des chaînettes de clavette, de manivelle, d'enclume, de licou, ainsi que celles des chaînettes de chevillette de machine à pointer, et de crochet porte-levier de pointage ont toutes la forme torse représentée dans la figure 79.

§ 139.

A l'égard des dessins au lavis des chaînes représentées dans les figures 76 à 79, la première chose à faire avant de l'entreprendre sera de déterminer sur chaque maille en particulier la ligne de séparation d'ombre et de lumière, ce que l'on fera en se guidant d'après le § 390 du *Traité du dessin géométrique*, car ce qui a été expliqué dans ce paragraphe, touchant les effets de lumière sur un cylindre courbe en forme d'anneau, peut très bien s'appliquer au cas où le cylindre serait courbé sous une forme oblongue, telle que chaque maille se trouve composée de deux cylindres et de deux demi-anneaux. Les petites ombres que les mailles pourront quelquefois projeter sur d'autres mailles se détermineront à main libre, en tenant compte, bien entendu, de la direction des rayons lumineux et de la forme des mailles. Mais, en général, nous devons encore faire remarquer : 1° que dans le cas d'une chaîne disposée comme celle de la figure 78, il faudra, pour bien rendre les effets de lumière, considérer pour chaque maille en particulier sa position par rapport aux rayons lumineux; 2° que l'on ne doit pas chercher à rendre la convexité des petits cylindres au moyen du lavis proprement dit, ou en fondant peu à peu la teinte, mais bien par l'application répétée de teintes plates convenablement foncées, avec un pinceau fin, modérément imprégné d'encre de Chine. Avec un peu d'habitude on réussira plus facilement par ce procédé à exprimer d'une

manière nette et flatteuse les effets de la lumière sur cette convexité, tant dans les parties d'ombre que dans les parties éclairées, qu'on ne pourrait le faire avec plus de peine et plus de temps par le procédé ordinaire du lavis. Les points de la surface où l'ombre paraît le plus intense peuvent s'indiquer par un trait fin, et les bords du trait, qui dans cette manière de faire tendent à prendre une teinte plus foncée, peuvent s'adoucir facilement au moyen d'un pinceau presque sec.

Cette manière de faire est, en général, applicable au lavis de tout petit cylindre, soit qu'il se continue en ligne droite, ou qu'il se contourne suivant une courbe quelconque; elle l'est par conséquent au lavis des boulons, des crochets de toutes espèces, etc., tous objets pour lesquels elle jouit du double avantage d'une exécution plus facile et d'un effet plus satisfaisant que le lavis ordinaire.

IV. — *Pièce de 6 de campagne sur affût.*

§ 140.

Après avoir, dans les paragraphes précédents, traité du dessin des différentes espèces de bouches à feu, de celui des parties en bois et des parties en fer des affûts, et enfin de celui des roues, en considérant chacun de ces objets d'une manière isolée, il convient maintenant de nous occuper du dessin de ces mêmes objets considérés dans leur état de réunion, autrement dit du dessin d'une pièce sur-affût, non réuni à son avant-

train, ou dans la position en batterie. Nous avons choisi, pour fixer les idées, le cas de la *pièce de campagne de 6, du système de* 1842, et représenté en conséquence, sur la planche VII de cet ouvrage, cette pièce, vue de côté, de dessus et de derrière, à l'échelle de 1 pouce pour pied, ou de $\frac{1}{12}$, nous réglant toujours d'après les dimensions inscrites sur les planches métallographiées.

§ 141.

Pour représenter la *vue de côté*, (fig. 80), on devra commencer par donner aux flasques l'inclinaison convenable par rapport à la ligne de terre XY, inclinaison qui, dans le cas actuel, n'est autre chose que ce que l'on appelle l'*angle fichant de l'affût*.

Si donc la grandeur de cet angle est donnée (Voir § 89 *a, k*), on mènera une droite *ab* qui fasse l'angle en question avec la ligne de terre; dans cette opération, pour laquelle on peut faire usage du rapporteur, la ligne de terre ne doit être d'abord tracée que très légèrement au crayon à l'endroit où l'on veut qu'elle se trouve. La ligne *ab*, ainsi menée, sera considérée comme représentant l'arête inférieure du plateau à flasque; et sur cette ligne on construira en conséquence les parties en bois de l'affût de la manière enseignée dans la figure 47, puis l'on y ajoutera les parties en fer, conformément à ce qui a été expliqué dans les §§ 115 et suivants. S'il arrivait dans ce tracé que l'arrondissement inférieur de la crosse ne fût pas exacte-

ment tangent à la ligne de terre, parce que l'on n'aurait, dans le cas supposé, déterminé la distance ac qu'à vue d'œil ; il faudrait transporter d'autant la ligne de terre provisoire parallèlement à elle-même, soit en dessus, soit en dessous, selon le besoin, en ayant soin de la mener tangentiellement à la courbe précitée de l'arrondissement de la crosse ; après quoi cette ligne de terre provisoire cesserait tout à fait d'être prise en considération, et devrait être effacée à la gomme après la mise du dessin au trait.

Attendu que le diamètre de la boîte de roue, au gros bout, à l'endroit qui porte sur la fusée d'essieu, est presque égal à celui de la fusée à ce même endroit, et que son diamètre au petit bout n'excède celui de la fusée au point correspondant que de 3 à 4 centipouces, il s'ensuit que le vide existant entre la boîte et la fusée se réduit à fort peu de chose, et que, dans le cas qui nous occupe, le centre de la roue ne sera pas même élevé de 2 centipouces au-dessus de celui de la fusée. Lors donc que l'on aura indiqué, dans la figure 80, le centre de la fusée conformément aux §§ 97, 116 et 134, on pourra, sans commettre d'erreur sensible, ne prendre qu'un seul et même point pour centre commun de la fusée et de la roue, d'autant plus que l'échelle ici employée est très petite, et qu'il pourrait résulter un effet fâcheux pour la correction et la beauté du dessin, du grand rapprochement de deux centres. Il faut, en conséquence, si l'on a bien conduit son opération, que le cercle décrit de ce point comme centre, pour représenter le contour extérieur de la

roue, soit précisément tangent à la même ligne de terre XY déjà menée tangentiellement à l'arrondissement de la crosse.

§ 142.

Que si, au contraire, on ne connaissait pas la grandeur de l'angle fichant, on devrait, pour représenter exactement la figure 80, commencer par préparer un *patron* (fig. 81) (*). Pour cela, sur une feuille de papier séparée, tirez une droite *ab* (fig. 81) horizontalement ou dans une direction quelconque; sur cette ligne, construisez le contour du flasque de votre affût, comme on l'a expliqué dans la figure 47, avec l'attention toutefois d'y ajouter, en *d*, l'épaisseur de la ferrure qui garnit le dessous de l'arrondissement de la crosse, épaisseur qui, dans le cas présent, est de 40 centipouces; cela fait, dessinez aussi le profil du corps d'essieu en bois, et indiquez-y le point *c*, centre de la fusée et de la roue, comme il a été expliqué dans le paragraphe précédent; puis, de ce point comme centre, décrivez une circonférence de cercle ayant, de rayon, 2950 centipouces (§ 128). Découpez ensuite soigneusement avec des ciseaux la figure ainsi dessinée, tant le long de la circon-

(*) Par défaut d'espace le patron dessiné dans la figure 81 ne l'a été qu'à l'échelle moitié moindre, ou de $\frac{1}{24}$. Mais il est clair que toutes les fois qu'on le tracera pour s'en servir, il devra l'être à la même échelle que l'on voudra employer au dessin à effectuer, c'est-à-dire dans le cas présent, à l'échelle de $\frac{1}{12}$. (*Note de l'auteur.*)

férence du cercle, que de la partie du flasque non recouverte par ce cercle, et vous aurez ainsi le *patron* dont vous aurez à vous servir. Il faudra, pour cela, le placer sur la ligne de terre XY de la figure 80, de manière à ce qu'il soit tangent à cette ligne, tant à l'arrondissement de la crosse qu'à la circonférence de la roue, comme on le voit indiqué, pour exemple, par rapport à la ligne xy de la figure 81. Dans cette position, vous piquerez les points qui, dans la figure 81, déterminent le contour de l'affût ainsi que le centre de la roue; puis, retirant le patron, vous serez en état de dessiner au crayon sur la feuille de papier tendue les formes principales de l'affût dans la position qu'il doit avoir par rapport à la ligne de terre, puisqu'il suffira, pour cela, de réunir par des lignes les différents points dont vous aurez fixé la position; que si enfin l'on ne se souciait pas de déterminer la grandeur de l'angle fichant au moyen d'un patron, on pourrait encore opérer comme il a été dit dans le § 141, avec l'attention de ne tracer la ligne de terre, base provisoire de l'opération, que d'une manière très légère au crayon, et menant à vue d'œil seulement la ligne bc suivant la direction que l'on supposerait qu'elle doit avoir. Lorsqu'on aurait ensuite dessiné sur cette ligne le contour du flasque, ainsi que la circonférence de la roue, on mènerait une tangente commune à cette circonférence et à l'arrondissement de la crosse, et l'on cesserait de ce moment de s'occuper de la première ligne de terre employée, à moins que, par un pur effet du hasard, ces deux lignes ne vinssent à coïncider.

§ 143.

Cette partie du travail une fois terminée, de manière ou d'autre, on complètera le dessin de la vue de côté de la pièce séparée de son avant-train, comme on le voit dans la figure 80, en employant à cet effet les formes et dimensions des parties en fer, ou telles qu'elles ont déjà été employées dans ce qui précède, ou telles qu'elles sont indiquées dans les planches métallographiées.

Voici en général quelques points qui méritent d'être pris en considération dans ce travail.

1° Bien que les entretoises ne paraissent pas dans le dessin de la figure 80, pour pouvoir déterminer la position de certaines ferrures, ainsi que les emplacements des têtes et des écrous des cinq boulons d'assemblage principaux, et en vue aussi des projections à effectuer pour le dessin de la figure 82, il sera convenable de dessiner également les entretoises dans la figure 80, en ne les traçant toutefois qu'au crayon, pour les effacer à la fin lorsque toutes les lignes qui doivent paraître dans la figure auront été tracées à l'encre.

2° Les têtes de boulons et les *écrous* de ces mêmes boulons alternent entre eux sur le même côté de l'affût, de telle manière que si, par exemple, on ne voit que la tête du premier boulon de l'entretoise de crosse, ce sera l'écrou qu'il faudra montrer pour le second, et ainsi de suite.

3° L'*esse* (§ 134) doit être tracée de manière que sa

ligne médiane passe par le centre de la fusée, et soit perpendiculaire à l'arête inférieure *ab* du plateau, de manière à ce qu'elle soit toujours parallèle, au lien de flasque qui existe près de la crosse ou à l'arête antérieure de la tête du flasque.

4° Pour déterminer la position de la bouche à feu dans le dessin, on mènera une ligne droite par le centre des tourillons (centre que l'on peut ici considérer comme représentant le point d'appui de la pièce), soit parallèlement à XY, soit inclinée à cette ligne, mais sans dépasser toutefois, dans ce dernier cas, la limite d'inclinaison que la pièce peut prendre dans son affût. La ligne ainsi menée sera considérée comme représentant l'axe de l'âme.

A partir du centre précité des tourillons, on portera sur cette ligne, de l'avant à l'arrière, une longueur égale à la distance donnée du centre des tourillons, à l'extrémité de la plate-bande de culasse, et l'on terminera ensuite le dessin entier de la pièce sur cette ligne, conformément à la marche tracée dans les §§ 52 et suivants. A ce sujet, il est à remarquer qu'on rendra beaucoup plus facile l'exécution de la projection nécessaire pour représenter les deux autres vues de la pièce hors d'avant-train (fig. 82 et 83), ainsi que la vue de devant, en donnant une position horizontale à l'axe de l'âme, comme on l'a fait ici dans la figure 80, sans compter que cette position naturelle ou sans recherche de la pièce contribue à donner au dessin un aspect agréable.

5° Après avoir dessiné la pièce dans cette position horizontale ou dans toute autre, on dessinera sur une

feuille de papier à part la vue de côté de la *semelle de pointage* en fer avec sa plaque-support de culasse ; on découpera ensuite ce dessin avec des ciseaux pour en former un patron qu'on placera sur le dessin, de manière à faire coïncider le centre du trou de boulon-tourillon du patron avec celui du boulon lui-même du dessin (ce que l'on fera à l'aide d'une pointe à piquer ou d'une épingle fine) ; après quoi l'on fera tourner le patron autour de cette pointe, vers le haut ou vers le bas, jusqu'à ce que la ligne supérieure de la plaque arrive à toucher l'arête arrondie du derrière de la plate-bande de culasse. Dans cet état, on pique les points du patron qui déterminent le contour de la semelle ; on enlève le patron, et l'on complète le dessin de la semelle et de la vis de pointage, de la manière enseignée dans le § 117.

On pourrait aussi procéder par la voie inverse, et représenter d'abord dans le dessin la semelle de pointage dirigée d'une manière quelconque (quoique dans les limites qui restreignent sa position) ; il faudrait, dans ce cas, dessiner la bouche à feu sur une feuille particulière, puis découper ce dessin pour en faire un patron que l'on emploierait, en piquant avec une aiguille le centre des tourillons, et alors tourner le patron jusqu'à ce que le cercle de la plate-bande de culasse vînt en contact avec la plaque de la semelle. Il est aisé de voir que ce procédé est, dans tous les cas, plus compliqué et moins expéditif que celui que nous avons décrit plus haut, et, de plus, qu'on ne pourrait donner ainsi que par hasard à la pièce la position horizontale désirée.

6° Si l'on veut, dans le dessin de la figure 80, représenter les armements et assortiments dans leurs emplacements respectifs, on en prendra les formes et les dimensions dans les planches métallographiées y relatives. La position que chacun d'eux reçoit sur l'affût se détermine par les emplacements et les positions des ferrures destinées à les supporter, et qui ont dû être dessinées préalablement.

7° En examinant la figure 83, on reconnaît bientôt que les deux roues ne sont pas *perpendiculaires* sur la ligne de terre; mais que par suite de la forme et de la position des fusées et des boîtes, la distance qui les sépare en dessus, en *aa*, est plus grande que celle qui les sépare en dessous, en *bb*. D'après cette remarque, la couronne de la roue, dans la figure 80, devrait (à la rigueur) être représentée par des ellipses (*Dessin géométrique*, § 103); mais on se contente de la représenter par des *cercles* concentriques, à cause de l'extrêmement petite différence qui aurait lieu entre les deux axes d'une même ellipse (*ab* et *bc*, fig. 83), ce qui fait qu'on ne commet pas, en réalité, d'erreur perceptible, sans compter que le travail est, par là, rendu beaucoup plus simple et plus facile. Ces réflexions s'appliquent, à plus forte raison, aux cercles de moindres diamètres par lesquels on représente le moyeu et ses ferrures.

Mais, d'un autre côté, les cercles par lesquels on remplace les ellipses ne devraient pas non plus, en toute rigueur, être concentriques, puisque (comme on l'a déjà remarqué à l'occasion du patron (fig. 81)) l'axe de la boîte de roue n'est pas perpendiculaire au plan

vertical de la figure, mais est un peu incliné en dessous. Toutefois, ici encore, on commet sciemment une petite inexactitude, et cela parce qu'en raison du peu d'importance de l'inclinaison de la boîte et de la petitesse de l'échelle employée, les centres des différents cercles à tracer seraient tellement rapprochés les uns des autres, qu'il serait à peine possible de décrire en réalité les cercles excentriques sans percer un trop grand trou dans le papier au milieu de la roue, ce qui naturellement deviendrait une autre source d'inexactitudes.

Des considérations analogues s'opposent pareillement à ce que l'on représente dans le dessin une partie du dessus du moyeu, des cordons et des frettes qui devrait, rigoureusement parlant, y être figurée, toujours par suite de la petite inclinaison précitée de l'axe de la fusée, de la même manière qu'on l'a fait à l'égard de la couronne, tant en dessus qu'en dessous, dans la figure 80. Mais en raison de la petitesse des diamètres des cordons et des frettes, et de la petite échelle dont on a fait usage, il y avait d'autant plus lieu à supprimer ici ces vues des parties de dessus.

Observation. — Le même patron, construit et employé pour dessiner le côté droit de la pièce sur affût hors d'avant-train, servirait encore à dessiner le côté gauche de la même pièce, et généralement rien d'important ne serait changé à la marche à suivre, attendu que les deux projections sont des figures symétriques, à cela près de petites différences en ce qui concerne les ferrures, et sur lesquelles l'attention du dessinateur doit naturellement être portée.

§ 144.

Après ce qui a été développé d'une manière générale dans le *Traité du dessin géométrique* touchant les projections de la nature de celles qui nous occupent, et après les applications que nous avons déjà faites dans le présent volume des méthodes résultant de ces développements théoriques, il ne sera pas difficile de procéder au dessin de la *vue de dessus* de la pièce hors d'avant-train, telle qu'elle est représentée dans la figure 82. La difficulté sera même d'autant moindre que l'on a déjà eu l'occasion, dans les §§ 99 et 120, d'entrer dans des détails analogues, et que les raccourcissements qui ont lieu ici, c'est-à-dire ceux sous lesquels les diverses parties qui composent la pièce se montrent dans la figure 82, résultent en grande partie des formes propres à ces parties, et des positions qu'elles ont dans la figure 80, par rapport au plan horizontal de projection. A l'égard des formes et dimensions des parties en fer qui n'entrent pas dans la figure 57, on les prendra, pour le présent travail, dans les planches métallographiées. Et en ce qui regarde la projection du corps d'essieu en bois et de ses ferrures, il sera nécessaire de les dessiner d'abord dans la figure 80, dans les positions que ces objets doivent y occuper. La ligne médiane *ab*, dirigée suivant l'axe de l'âme, sera menée parallèlement à la ligne de terre XY à une distance convenable ; cette ligne est d'une considération très commode dans le dessin, en ce qu'elle permet de porter de part et d'autres les mêmes distan-

ces pour la détermination de points situés symétriquement de chaque côté.

Bien que dans le dessin de la figure 80 on ait représenté le contour de la roue droite de l'affût par des circonférences de cercles, et non par des ellipses, et que l'erreur ainsi commise était tout à fait sans importance parce que la différence des deux lignes *ab*, *bc* de la figure 83 est tout à fait insignifiante, et même inassignable avec l'échelle employée; il n'en est pas de même du dessin de la figure 82, pour lequel il est nécessaire de tenir compte de l'inclinaison des roues sur le plan horizontal de projection, et par suite de représenter leurs couronnes, non pas par des lignes droites, mais par des *ellipses*, attendu que les deux lignes *ab*, *ac* de la figure 83, qui sont les deux diamètres de l'ellipse à dessiner conformément à ce qui a été expliqué dans la figure 45, III, du *Traité du dessin géométrique* ont des longueurs très différentes et nullement à négliger. Ainsi donc, après que l'on aura dessiné dans la figure 82 la fusée d'essieu, conformément à la figure 74, et le moyeu (conformément aux figures 66 et 72), on déterminera le point *p*, par exemple, en faisant *b'p* de la figure 82 égal à *bp* de la figure 72 (sauf, bien entendu, la différence des échelles); menant par le point *o* une parallèle à l'axe de l'âme, autrement dit ici une ligne horizontale; prenant sur cette horizontale *mn* égale à *ab* de la figure 83, et *oq* égale à *ac* de cette même figure 83, avec l'attention que le point *p* (fig. 82) se trouve au milieu de l'une et l'autre de ces deux lignes, et devienne leur point de mutuelle intersection; enfin, faisant pas-

ser une ellipse par les quatre points *m*, *n*, *o*, *q* (*Dessin géométrique*, § 104); cette ellipse sera la projection du cercle représenté par la ligne *ab* dans la figure 83. Le même procédé servira pareillement à trouver dans la figure 82, d'une part, la demi-ellipse *kl* qui sera la projection de la partie supérieure du cercle *fg* de la figure 83, et de l'autre l'ellipse *rs* qui sera la projection du cercle représenté par *de* dans la figure 83. Au sujet de cette dernière, il est à remarquer : 1° que son grand axe *rs* ne doit pas se trouver dans la ligne *mn*, mais bien en dessous de cette ligne, à une distance égale à celle qui sépare la ligne *de* de la ligne *ab* dans la figure 83; et 2° que le petit axe de l'ellipse passant par *rs* doit être égal à *dh* de la figure 83. Les cercles du moyeu dont les plans sont parallèles à ceux de la couronne, et qui par conséquent sont comme ceux-ci inclinés sur le plan horizontal de la projection, devront pareillement, pour la plus grande exactitude, être représentés par des ellipses; toutefois, en raison de la petitesse du diamètre et de l'échelle employée, et en raison aussi du peu d'inclinaison des plans des cercles, la courbure de ces ellipses sera très faible, et, partant, différera fort peu de la ligne droite.

Le dessin du moyeu et de la couronne amené à ce point, on fera la projection des rais, en suivant la même marche que pour la figure 72, et s'aidant à cet effet du dessin de la roue représenté dans la figure 80, de la même manière que pour la figure 72 on s'est servi de la roue de la figure 68, à supposer, comme cela a lieu ici, que le centre de la roue (fig. 80) fût dans le prolon-

gement de l'axe de la fusée. Si cette condition n'était pas remplie il faudrait commencer par projeter d'abord sur la ligne de terre XY de la figure 80 les points des rais de cette figure, dont on veut avoir la projection dans la figure 82, reporter ensuite ces points sur la figure 82, de telle manière que leurs distances à la ligne *oq* soient les mêmes que leurs distances au point *z* de la ligne XY (*).

Si, dans la figure 80, l'axe de la bouche à feu était incliné par rapport à la ligne de terre, les cercles qui représentent les moulures ne se projetteraient pas dans la figure 82 sous forme de lignes droites, mais sous celle d'ellipses; de même qu'en général il y aurait lieu, dans ce cas, d'appliquer les méthodes de construction exposées dans le *Traité du dessin géométrique*, en ce qui regarde pour le cercle de la bouche, le guidon, le bouton de culasse, la hausse, les embases, etc., etc.

§ 145.

Le dessin de la figure 83, qui représente une vue de derrière de la pièce de 6 de campagne, séparée de son avant-train, doit être considéré comme un résultat déduit des deux dessins (fig. 80 et 82) attendu que les dimensions dans le sens de la largeur y sont prises de la figure 82, tandis que les dimensions, dans le sens de la hauteur, sont tirées de la figure 80. La projection

(*) Par suite du défaut de place on a supprimé dans la figure 82, la roue du côté droit de l'affût. (*Note de l'auteur.*)

des roues est donnée par la figure 72. Ici encore l'emploi d'une ligne médiane verticale élevée perpendiculairement à la ligne de terre par le point w, facilitera singulièrement le travail, notamment en ce qui concerne la détermination de points symétriquement situés de part et d'autre. Si, dans la figure 80, la bouche à feu était inclinée sur la ligne de terre, ses différents cercles devraient être représentés dans la figure 83, sous forme d'ellipses (**Dessin géométrique**, § 103).

Dans le dessin d'une bouche à feu sur affût à flasques *non parallèles*, il y aurait lieu, à la vérité, d'appliquer en général au dessin de la vue de derrière ce qui a été dit à ce sujet dans le § 101 ; cependant, dans le cas actuel, la position inclinée de l'affût sur le plan horizontal de projection obligerait à modifier la construction, et exigerait un surcroît d'attention de la part du dessinateur. Mais, en général, les dessins de ce genre supposent déjà une certaine habitude de la pratique, un certain talent du dessin ; et on ne doit les donner à faire qu'à ceux chez lesquels on s'est assuré que ces conditions sont remplies.

Ce que l'on vient de dire s'applique également bien au dessin d'une pièce hors d'avant-train vue *par-devant*; et, d'après ce qui précède, les constructions à faire s'offriront d'elles-mêmes au dessinateur pour peu qu'il soit en état de se bien représenter le changement de position de la pièce par rapport au plan vertical de la figure, ainsi que les changements d'aspect qui en résultent, soit pour l'ensemble de l'objet, soit pour ses diverses parties.

§ 146.

Supposons maintenant qu'il s'agisse de dessiner la pièce de 6 de campagne, hors d'avant-train, en *coupe longitudinale*, c'est-à-dire telle qu'elle se présenterait dans le plan de la section, en considérant l'axe des tourillons comme horizontal, le plan de la section comme mené verticalement suivant l'axe de l'âme, et toute la partie de la pièce située en avant du plan coupant comme enlevée; avec un peu d'attention on se mettra bientôt en état d'exécuter ce travail, en réunissant en un seul dessin ceux qui sont représentés dans les figures 17, 48, 51, III; 55, 65 et 69. Les parties qui manqueront encore sur la figure ainsi composée, notamment en ce qui regarde les ferrures que les figures précitées ne renferment pas, seront aisées à ajouter par le moyen des planches métallographiées. Mais en général, il est encore à observer ici que la coupe qu'il s'agit de représenter doit différer des dessins représentés dans les figures 48 et 55, en ce sens que l'on doit y voir les coupes des entretoises, de l'essieu, et de la semelle de pointage, au lieu des vues latérales de ces objets que les figures en question représentent; et de plus en ce sens encore que la coupe de la machine à pointer ne doit pas passer par l'axe de l'arbre comme celle de la figure 65, mais doit lui être perpendiculaire.

§ 147.

Si l'on avait à dessiner une *élévation* ou *vue de côté*

d'une pièce réunie à son avant-train, on commencerait de nouveau par construire le patron représenté dans la figure 81 (§ 142), mais en y dessinant de plus l'entretoise de crosse en coupe (conformément à la figure 51, III); on indiquerait sur l'arête du flasque le point situé dans le prolongement *ef* de l'axe de l'ouverture de la lunette; et l'on découperait cette ouverture de lunette au moyen d'un canif. Cela fait, on dessinerait d'abord sur la feuille de papier tendue, la vue de côté de l'avant-train (selon ce qui sera expliqué dans le § 162), ayant soin de la placer à l'endroit qu'elle doit occuper dans le dessin d'ensemble, et de telle manière que les arêtes supérieures des armons aient une direction horizontale; on présenterait ensuite le patron sur le dessin, de manière à ce que la circonférence de sa roue fût exactement tangente à la ligne de terre, et qu'en même temps l'axe *ef* de la lunette coïncidât parfaitement avec celui de la cheville ouvrière, le dessous de la contre-lunette (qui a 50 centipouces d'épaisseur) étant en outre en contact avec le dessus de la plaque d'appui de cheville ouvrière, raison pour laquelle il serait nécessaire de tracer aussi la ligne du dessus de cette plaque dans le dessin du patron. Enfin, l'on piquerait avec une aiguille fine tous les points du patron servant à déterminer le contour du flasque, ainsi que le centre de la roue, comme on l'a déjà expliqué à l'occasion du dessin de la figure 80; et l'on terminerait ensuite le dessin de l'affût dans la position qu'il aurait reçu en se conformant aux indications données à l'occasion de la figure 80.

Pour obtenir ensuite la position de la bouche à feu, l'usage ordinaire est de mener d'abord une tangente commune à la circonférence de la roue, et à l'arrondissement du dessous de la crosse (voir xy, fig. 81), puis de mener une parallèle à cette ligne par le centre de l'encastrement des tourillons; de considérer cette ligne comme l'axe de l'âme, et de l'employer comme telle au tracé de la bouche à feu. Par là, la pièce reçoit sur son affût, monté sur l'avant-train, une position telle que, l'avant-train venant à être enlevé, et la crosse mise à terre, la pièce se présente précisément dans la même position parallèle à la ligne de terre que dans la figure 80. Il va d'ailleurs sans dire que l'on peut aussi, dans l'exécution du dessin d'une pièce sur avant-train donner une inclinaison quelconque à la bouche à feu, c'est-à-dire à l'axe de l'âme, dans les limites que permet la construction de l'affût. Dans ce cas, l'affût venant à être séparé de l'avant-train, la bouche à feu ne se trouverait pas dirigée horizontalement, mais plus ou moins inclinée soit au-dessus, soit au-dessous de l'horizon, suivant la position qu'elle aurait reçue sur son affût.

Il est clair que si en dessinant l'avant-train l'on avait donné aux armons une position telle que leurs arêtes supérieures fussent inclinées par rapport à la ligne de terre, la marche à suivre dans le reste du dessin serait en général la même que celle que l'on vient de décrire, et qu'il en résulterait seulement un changement correspondant dans la position des flasques de l'affût. Mais il sera toujours plus simple et plus en harmonie

avec le but que l'on se propose de s'en tenir à la méthode indiquée, d'autant plus que dans le nouveau matériel d'artillerie de campagne, les dimensions qui influent sur la position relative des pièces et de leurs avant-trains, ont été choisies telles que les arêtes inférieures des flasques deviennnent horizontales, en même temps que les arêtes supérieures des armons d'avant-train, et réciproquement.

Que si, au contraire, dans le dessin d'une vue latérale de pièce sur avant-train, on débutait par placer l'affût d'une manière arbitraire sur la feuille de papier tendue, en sorte que les arêtes inférieures des flasques fussent ou parallèles ou inclinées d'une manière quelconque, par rapport à la ligne de terre, il serait nécessaire, pour déterminer ensuite la position des armons de l'avant-train qui convient à cette position des flasques de dessiner un patron de ces armons et de la roue correspondante et de se servir de ce patron d'une manière analogue à celle dont on a fait usage ci-dessus pour le patron de l'affût. Il faudrait donc, dans le cas en question, placer le patron de l'avant-train de telle sorte que la circonférence de la roue fût tangente à la ligne de terre, en même temps que l'axe de la cheville ouvrière coïnciderait avec celui de la lunette. Mais, dans la plupart des cas, le procédé décrit en premier est celui qui est le plus commode et que l'on doit par conséquent préférer.

§ 148.

Toutefois, en raison de ce que, pour les trois nou-

velles bouches à feu de l'artillerie de campagne, les arêtes inférieures des flasques sont toujours horizontales, lorsque les arêtes supérieures des armons ont elles-mêmes cette position, rien n'est plus aisé, dans le dessin d'une vue latérale d'une pièce de ce système réunie à son avant-train, que d'éviter d'avoir recours à un patron.

Pour cela, nous distinguerons deux cas selon qu'on voudra commencer par dessiner l'affût et ensuite l'avant-train, ou commencer par dessiner l'avant-train pour finir par l'affût. Dans le premier cas on donne à l'affût une position telle que l'arête inférieure de son plateau soit parallèle à la ligne de terre; on dessine sur ce plateau l'entretoise de crosse avec sa lunette, on calcule la distance verticale qui doit séparer le dessus des armons du dessous du plateau, et on porte verticalement cette distance de haut en bas pour avoir un point de la ligne supérieure des armons, point par lequel on mène une parallèle à la ligne de terre pour figurer le dessus des armons; on détermine ensuite sur cette ligne la distance qui existe entre le derrière du tirant du milieu *(Mittelsteife)* et le centre de la cheville ouvrière, et l'on construit enfin la vue latérale de l'avant-train dans la position ainsi déterminée, conformément à ce qui sera dit dans le § 162. Dans le second cas, on suit une marche inverse, en commençant par dessiner la vue latérale de l'avant-train d'après le § 162, puis indiquant sur l'axe de la cheville ouvrière le point qui marque la distance du dessous du plateau du flasque au-dessus de la ligne de terre, on mène par ce point

une horizontale, c'est-à-dire une parallèle à la ligne de terre; on prend cette horizontale pour arête inférieure du plateau, et l'on construit enfin l'affût de manière que la cheville ouvrière s'ajuste exactement dans l'ouverture de la lunette.

C'est au dessinateur à choisir entre la marche que l'on vient de décrire et celle que l'on a décrite dans le paragraphe précédent. Il convient cependant de faire remarquer que l'emploi du patron indiqué dans le § 142 facilite le travail à plusieurs égards, qui suffiraient pour nous justifier d'en avoir parlé, même si n'était la généralité de son application, soit au dessin des anciennes pièces prussiennes, ou de pièces d'artilleries étrangères, soit à celui de pièces quelconques dans une position des armons ou du dessous des flasques autre que l'horizontale.

§ 149.

Le dessin d'*une vue de dessus* ou de la projection horizontale d'une bouche à feu réunie à son avant-train s'exécute en s'aidant de la vue latérale de la même bouche à feu sur avant-train, et tenant compte, conformément aux règles données dans le § 144, des formes et dimensions des diverses parties en bois et en fer qui doivent y figurer et pour lesquelles on trouve tous les détails nécessaires dans les planches métallographiées. On facilitera singulièrement l'exécution de cette projection, en décomposant par la pensée l'affût dans ses différentes parties, et projetant successivement chacune

d'elles d'après les méthodes et les exemples du *Traité du dessin géométrique* susceptibles de trouver ici leur application, après l'avoir préalablement dessinée dans la vue latérale à l'emplacement qui lui convient, soit que cette partie dût figurer ou non dans le dessin de la vue latérale comme étant ou n'étant pas apparente. A l'égard de la bouche à feu proprement dite, il y aurait encore à remarquer que les lignes servant à en représenter les moulures doivent dans cette vue être toujours des ellipses. Mais, en ce qui concerne l'avant-train, on pourra, en le dessinant d'après les méthodes qui seront expliquées plus loin, ou le placer de manière que la ligne médiane de sa vue de dessus ne fasse qu'une seule et même droite avec la ligne médiane de la bouche à feu et de l'affût (comme on est ordinairement dans l'usage de la faire); ou bien, ayant égard à l'angle de tournante de l'affût, donner à la ligne médiane de l'avant-train une position telle qu'en rencontrant celle de l'affût au centre de la cheville ouvrière, elle fasse avec elle un angle qui ne sorte pas des limites d'inclinaison mutuelle que ces deux lignes peuvent avoir entre elles.

Observation. — Ce que l'on vient de dire touchant la description graphique d'une bouche à feu sur avant-train, vue de l'un de ses deux côtés, par exemple, du côté des sous-verges, s'applique naturellement aussi à la description graphique du côté opposé ou du côté des porteurs, et réciproquement; seulement le dessinateur doit alors avoir convenablement égard aux petits changements qui ont lieu dans la nature des ferrures tant de l'affût que de l'avant-train.

§ 150.

Il nous reste enfin à ajouter à ce qui précède que, relativement à la manière de dessiner une *vue de devant* ou *de derrière* d'une bouche à feu sur avant-train, lorsque les vues tant latérales que de dessus de la même bouche à feu sont déjà dessinées, le travail de la projection demandée rentre en général dans ce qui a été dit au § 145 au sujet du dessin de la pièce séparée de son avant-train. Tout ce qu'il y aurait de particulier à faire remarquer à cet égard, c'est que dans la vue de devant le timon se présente immédiatement à l'observateur, tandis que dans la vue de derrière, c'est la bouche de la pièce qu'il aperçoit en premier (Voir la note du § 52). Un peu d'attention au fur et à mesure que l'on exécutera la projection suffira ensuite pour faire connaître quelles sont les parties qui, dans l'un ou l'autre cas, doivent figurer dans le dessin, et quelles sont celles qui ne doivent pas y figurer comme étant couvertes par d'autres. Dans le dessin *d'une coupe longitudinale* d'une pièce sur avant-train, il y a lieu d'avoir égard à ce qui a été dit sur ce sujet dans le § 146, sans négliger toutefois de tenir compte du changement de position de l'affût et de ses parties, ainsi que de la pièce proprement dite. Quant à la manière de dessiner, dans cette circonstance, la coupe longitudinale de l'avant-train, nous l'expliquerons plus loin lorsque nous traiterons spécialement du dessin de l'avant-train (Voir les §§ 159 et 160).

§ 151.

Pour indiquer des effets d'ombre et de lumière sur les divers dessins d'une bouche à feu séparée de son avant-train qui sont représentés sur la planche VII, on commencera par chercher sur *tous* les dessins de la feuille les lignes de séparation d'ombre et de lumière, ainsi que les ombres portées qui résultent de la direction que l'on aura arbitrairement choisie pour les rayons lumineux, et l'on appliquera immédiatement sur toutes ces ombres à la fois une couche d'encre de Chine qui ne soit pas trop foncée. Dans ce travail les contours des ombres seront d'autant plus faciles à déterminer que l'objet aura été dessiné à l'avance sous d'autres aspects, et que par suite, pour trouver l'ombre d'un point quelconque dans *l'un* des dessins il suffira d'indiquer la projection de ce même point dans un autre, puis d'appliquer la construction maintes fois expliquée pour la recherche d'un point d'ombre (Voir dans le *Traité du dessin géométrique* les §§ 62, 323, 326 et suivants, ainsi que les §§ 395, 483 et suivants). Ainsi, par exemple, dans la figure 80, pour trouver les limites des ombres portées sur la face plane du flasque, par les quatre cercles qui déterminent le contour de la *couronne de la roue*, on s'aiderait du dessin de la vue de dessus (fig. 82), et l'on appliquerait en conséquence la marche indiquée dans le § 343 du *Traité du dessin géométrique*. Il y aurait seulement à faire remarquer ici, que pour faciliter la solution l'on considère les

cercles dont il s'agit comme étant parallèles à la face du flasque, parce que en raison de la très petite inclinaison qui existe en réalité (Voir la fig. 83), l'erreur commise serait tout à fait négligeable. Mais, par suite de cette manière d'opérer, pour indiquer dans la figure 80, les ombres des centres de ces cercles, il sera nécessaire de se figurer le contour de la couronne dans la figure 82 comme ayant été représenté, non par des ellipses, mais bien par des droites ; et par suite, pour la détermination de ces centres d'ombres, il faudra employer les points milieux des grands axes des ellipses comme projections des centres dont on a besoin pour la construction de l'ombre (Voir plus loin § 170). Que si, pour déterminer avec plus d'exactitude la limite d'ombre dont il est ici question, on ne voulait pas se contenter de la méthode abrégée que l'on vient de décrire, il faudrait prendre sur la circonférence de la roue de la figure 80 un certain nombre de points convenablement choisis que l'on projetterait sur les ellipses correspondantes de la figure 82 ; chercher les ombres portées par les différents points dans la figure 80 et les réunir entre eux par des lignes courbes (*Dessin géométrique* § 340 et suivants). On pourrait croire que parce que dans la figure 82, la projection de la roue dessinée dans la figure 80, ne se trouve pas représentée (Voir la note du § 144), il serait nécessaire d'en faire d'abord le dessin pour l'employer à la construction de l'ombre ; mais cela n'est nullement nécessaire et l'on pourra très bien faire usage, dans le même but, du dessin de la roue gauche représentée dans la figure 82 ; il suffira pour cela

d'avoir convenablement égard à la direction des rayons lumineux, et de leur supposer une direction opposée, telle qu'ils fassent avec le flasque gauche le même angle qu'ils feraient avec le flasque droit si la roue de droite qui manque dans la figure y avait été dessinée.

La méthode précédemment décrite pourrait s'employer encore si les flasques n'étaient pas parallèles entre eux, mais allaient par exemple en s'écartant à l'arrière comme dans les affûts de l'ancien matériel prussien. Toutefois, dans ce cas encore, en ce qui regarde la détermination de l'ombre portée, on pourra très bien considérer les flasques comme s'ils étaient parallèles entre eux et à la roue, et par suite employer, sans erreur sensible, la construction abrégée précédemment indiquée (*Dessin géométrique*, § 343).

En tant que l'ombre de la couronne de la roue tombe aussi sur la surface cylindrique de la hampe d'écouvillon, il y aurait lieu à suivre la marche tracée dans le *Traité du dessin géométrique*, (§ 352 et § 445, 5° et 6°) en ayant égard, dans son application au cas présent, au changement de position du cylindre portant ombre.

Pour trouver les ombres que quelques *rais* projettent sur le flasque de la figure 80, on déterminerait dans la figure 82, le point où tous les axes des rais viendraient se rencontrer, s'ils étaient suffisamment prolongés, point qui, dans la figure 82, se confondrait à peu près avec le point q, et est représenté, dans la figure 80, par le centre de la roue. Au moyen de ces deux points, on trouverait ensuite sur la figure 80 l'ombre de ce centre (*Dessin géométrique*, § 324), et si, par le point d'ombre

ainsi obtenu on menait des parallèles aux axes des rais, ces lignes seraient les axes des ombres des différents rais, ombres dont les largeurs respectives se détermineraient en général d'après le § 344 du *Traité du dessin géométrique*.

La recherche des autres ombres qui auront lieu dans les figures 80, 82 et 83, soit à la surface même des objets portant ombre, soit comme ombres portées par eux sur d'autres objets; cette recherche, disons-nous, ne souffrira pas de grandes difficultés, pour peu que l'on ait exactement égard, d'un côté, aux positions et aux formes des objets portant ombre, c'est-à-dire des lignes qui engendrent le contour de l'ombre; d'un autre côté, aux positions et aux formes des surfaces qui reçoivent les ombres; il sera, en effet, facile de trouver dans les différents exemples du *Traité du dessin géométrique* les cas analogues à ceux dont on aura à s'occuper, et d'en faire l'application en tenant compte convenablement des circonstances particulières qui pourront se présenter. Enfin, quant à l'exécution même du lavis des dessins représentés sur la planche vii, lavis dont on vient de décrire les opérations préparatoires, on y procédera en se conformant aux instructions qui font l'objet du chapitre IV de la troisièmepartie du *Traité du dessin géométrique*, et en se guidant comme exemple sur les planches du présent volume qui nous ont déjà servi à expliquer le lavis d'autres objets. Ainsi, les bouches à feu représentées sur la planche vii seront lavées comme celles de la planche iii, les affûts le seront conformément aux planches iv et v, et les roues conformément

à la planche vi, avec l'attention de ne pas perdre de vue les observations présentées sur ce sujet dans les §§ 12 et suivants de ce volume.

§ 152.

Si l'on voulait employer des *couleurs* au lavis des dessins de la planche vii et les faire servir en même temps comme moyen d'indiquer la nature des matières dont les objets se composent, on trouverait tous les renseignements nécessaires sur les proportions approximatives des mélanges des couleurs à employer selon les cas, ainsi que sur la marche à suivre pendant le travail, dans les §§ 38 et suivants du *Traité du dessin géométrique*, ainsi que dans les passages du présent volume où l'on a déjà eu l'occasion de traiter de cette matière, et de faire connaître tant les avantages que les inconvénients de ce genre d'exécution. Il est donc inutile de revenir ici sur ce sujet.

Cependant nous ferons remarquer que, vu l'usage adopté dans l'artillerie prussienne de peindre en *bleu* les parties en bois, et en *noir* les parties en fer du matériel, on pourrait aussi, dans la mise en couleur des figures 80, 82 et 83 qui représentent les différents aspects d'une pièce de campagne complète, employer le bleu et le noir à la place des couleurs ordinaires du bois et du fer. Du reste, la méthode à suivre dans l'exécution ne différerait en rien de ce qui a été dit en général dans le cas de l'emploi des couleurs de bois et de fer. On commencerait donc, après avoir fixé la direction

des rayons lumineux, construit et mis en teintes plates toutes les ombres portées ou autres, à exécuter comme on l'a déjà expliqué le lavis à l'*encre de Chine*, et à le faire complètement dans ce sens que les différentes dégradations de teintes, tant dans les ombres portées que dans les ombres propres, ainsi que les reflets qui peuvent devoir s'y trouver, devraient se distinguer nettement des effets analogues dans les parties éclairées des objets, et devraient même être plus distinctes encore, et en quelque sorte plus tranchées que si le dessin était destiné à rester exécuté en noir. La raison en est que le plus grand contraste qui existerait entre le blanc et le noir, se trouverait ensuite corrigé par l'application de la couleur qui rétablirait l'harmonie voulue, au lieu que si on avait cherché à établir de prime-abord cette juste harmonie des teintes dans le lavis à l'encre de Chine, soit pour les parties éclairées, soit pour les parties d'ombre, sans tenir aucun compte de l'effet ultérieur de l'application des couleurs, le dessin en aurait acquis un aspect plus mat, plus indéterminé, et par conséquent d'un moins bon effet. Les faces des objets les plus rapprochées de l'observateur dans le dessin à laver, ne doivent, dans le cas actuel, recevoir aucune teinte d'encre de Chine, mais être laissées tout en blanc jusqu'à l'application de la couleur; au contraire, on donnera de suite aux parties en fer la teinte foncée à l'encre qu'elles doivent avoir d'après le § 12. On appliquera ensuite la teinte bleue sur les *parties en bois* (en employant pour cela tout ce qu'il y a de meilleur en bleu de carmin (*Carmin blau*), auquel on pour-

rait même ajouter une très petite proportion d'encre de Chine), et l'on répétera cette application ou ce teintage en bleu sur les parties déjà lavées à l'encre jusqu'à ce que la couche noire, primitivement donnée, ne domine plus, ni dans les parties éclairées, ni dans les partie d'ombre ; que le dessin ait, au contraire, pris partout dans ces parties un ton bleu dont les diverses teintes s'harmonisent bien les unes avec les autres. Dans ce travail, les parties éclairées demandent surtout à être traitées avec circonspection et avec goût ; on doit éviter d'y mettre jamais des couches bleues trop foncées, soit qu'il s'agisse de teintes uniformes ou de teintes fondues, afin que d'une part les parties d'ombre se distinguent toujours nettement des parties éclairées, et que, d'un autre coté, l'ensemble du dessin ne soit pas chargé de couleur. Au contraire, pour retoucher les ombres portées et les endroits obscurs des ombres propres des corps, on pourra plutôt faire usage d'un bleu plus intense, afin que les ombres prennent la teinte bleue que l'on veut leur donner, paraissent pures et transparentes, sans qu'il soit nécessaire de les retoucher trop souvent. Mais, en général, l'emploi de la couleur bleue présente plus de difficultés que celui des autres couleurs, non pas autant parce qu'elle est plus susceptible de produire des taches dans le teintage et le lavis, que plutôt parce qu'elle est de sa nature plus sujette à se foncer après coup, et qu'il est nécessaire, pour tenir compte de cet effet, de l'employer sous une forme un peu plus claire que les autres espèces de couleurs.

Si l'on avait l'intention d'exécuter de prime-abord en

couleur le lavis des figures 80, 82, 83, c'est-à-dire sans avoir préalablement préparé et presque entièrement terminé le travail à l'encre de Chine, on aurait à se guider sur ce que nous avons dit à ce sujet dans le § 17 et en d'autres endroits du présent volume.

Un mot maintenant touchant la manière de représenter les *parties en fer* de l'affut dans ce choix de couleurs. S'il est vrai de dire qu'en somme ces parties des dessins doivent dans ce cas être tenues plus foncées que dans un lavis entièrement exécuté à l'encre de Chine (§ 12), on se tromperait cependant si l'on croyait devoir les faire en noir très intense, sous motif, par exemple, de leur donner une couleur d'autant plus conforme à celle qu'elles ont dans la réalité. En effet, il en résulterait cet inconvénient, que la forme des différentes parties en fer ne pourrait plus ressortir aussi nettement; ce qui, non-seulement nuirait à la beauté du dessin, mais lui ôterait de sa clarté, le rendrait moins intelligible. Ainsi donc, de même que nous avons dit que la teinte bleue des parties en bois devait être tenue plus claire que celle qui est employée en réalité dans le peinturage des affuts, de même aussi l'on devra employer pour le noir des ferrures une teinte plus douce que la peinture en noir et qui soit en harmonie avec la teinte bleue plus claire, déjà mise sur le dessin. Nous avons dit ailleurs que, dans l'exécution des dessins d'artillerie lavés à l'encre de Chine seule, il convenait de donner, en général, aux ombres portées une teinte plus foncée qu'aux ferrures qui pourraient se trouver près d'elles sur un même plan; cette remar-

que ne s'applique plus au cas actuel : ici c'est le ton local des parties en fer qui doit être plus foncé que les tons de l'ombre portée ; cependant dans l'un et l'autre cas, il peut y avoir des exceptions à ces règles, tantôt pour avoir égard au mode de distribution de la lumière, tantôt pour satisfaire à la condition de rendre le dessin plus intelligible.

§ 153.

Les détails dans lesquels nous sommes entrés touchant la construction des ombres, le lavis et la mise ultérieure en couleur comprennent tout ce qu'il importait de dire pour mettre en état d'exprimer, au moyen du lavis, sur un dessin linéaire d'une bouche à feu de campagne réunie à son avant-train, tous les effets de lumière et d'ombre, d'une manière autant conforme que possible à ce qui a lieu dans la nature ; car les modifications que pourront nécessiter dans la construction des ombres et généralement dans la détermination des effets de la lumière, les changements de position que peuvent prendre l'affut et la bouche à feu, ressortiront toujours suffisamment des explications données dans le *Traité du dessin géométrique,* et des méthodes enseignées dans le présent volume. Quant aux règles à observer pour exprimer par le lavis les effets de la lumière sur l'avant-train, c'est un sujet que nous traiterons plus loin.

§ 154.

Nous terminerons cette matière en faisant remarquer que ce qui a été dit dans les §§ 140 à 153, touchant le lavis d'une pièce de 6 de campagne, s'applique immédiatement à la représentation de la pièce de 12 et de l'obusier de 7 de la nouvelle artillerie de campagne prussienne, du système de 1842. Car les principes d'où l'on est parti, en général, dans l'organisation et la construction de la nouvelle artillerie de campagne, et grâce auxquels on a obtenu les améliorations et l'allégement réclamés par les besoins de l'époque, ces principes, disons-nous, n'ont pas moins présidé à toutes les déterminations de formes et de dimensions du canon de 12 et de l'obusier de 7, qu'à celles de la pièce de 6 ; ainsi donc, tout se réduira dans l'exécution des dessins du canon de 12 et de l'obusier de 7 de campagne, à prendre sur les planches métallographiées, au lieu des formes et dimensions du canon de 6, celles qui ont été déterminées pour ces deux bouches à feu, d'après les conditions auxquelles elles devaient satisfaire, et qui ont été ultérieurement sanctionnées par l'expérience.

Dans leur généralité les règles tracées dans les §§ 140 à 153 pour le dessin des pièces de 6, ne se bornent même pas au dessin de la nouvelle artillerie de campagne ; elles s'appliquent aussi sans difficulté, non-seulement à celui des pièces de campagne anciennes, quelque différentes qu'elles soient à beaucoup d'égards des

nouvelles, mais encore à celui des bouches à feu étrangères. Il suffit pour cela que l'on puisse être guidé par les tables de dimensions ou par les planches lithographiées de ces bouches à feu; ou, à défaut, que l'on se soit procuré, par un lever direct des objets à dessiner, les dimensions nécessaires à leur tracé.

V. *Avant-train de campagne, et dessin de bouches à feu réunies ou non réunies à l'avant-train, dans une position inclinée par rapport au plan de la figure.*

§ 155.

Dans le nouveau système d'artillerie de campagne prussienne de 1842, il n'y a, pour toutes les bouches à feu de ce système et pour tous leurs caissons, qu'un seul et même *avant-train à coffre;* les divisions intérieures du coffre diffèrent seules d'un calibre à l'autre; et c'est à quoi le dessinateur ne doit pas manquer d'avoir égard dans le figuré des vues intérieures des coffres d'avant-train.

La planche VIII fait voir comment on doit dessiner les diverses parties, tant en bois qu'en fer de ce nouvel avant-train, d'après les formes et dimensions indiquées sur les planches métallographiées. L'échelle adoptée pour ces dessins est celle de $1^{po}\frac{1}{4}$ pour pied (§ 46); la figure 84, I, représente le *corps d'avant-train ferré,* sans le coffre, vu par-dessus; la figure 85 montre le même corps d'avant-train, avec le coffre, en coupe longitudinale; dans la figure 86 on a dessiné la vue de

derrière du corps d'avant-train sans coffre ; la figure 87 fait voir comment on doit dessiner l'avant-train entier vu du côté des sous-verges ; enfin, la figure 88 (dont, pour ménager la place, on n'a donné que la moitié) est une vue de dessus de ce même avant-train complet.

§ 156.

Pour exécuter le dessin du *corps d'avant-train* vu par-dessus (fig. 84, I), on commencera par dessiner l'ensemble des parties en bois dans leur état d'assemblage. Pour cela, on mènera la ligne médiane horizontale xy, et l'on y déterminera les points a, b, c, d et e, faisant $ab = 1980$, $bc = 2650$, $cd = 500$ et $de = 2175$ centipouces. On élèvera ensuite par tous ces points des perpendiculaires sur xy, et l'on fera sur ces perpendiculaires $hh' = 375$, $kk' = 270$, et $mm' = 1300$ centipouces (avec l'attention que toutes soient coupées en deux parties égales par la ligne xy) ; on joindra h et k, ainsi que h' et k', par deux lignes droites, et l'on mènera d'autres lignes droites de k en m et de k' en m', en les prolongeant jusqu'à ce qu'elles rencontrent en o et o' la perpendiculaire élevée par le point e. On fera ensuite $hq = h'q' = 150$, $kn = k'n' = 350$ centipouces ; on joindra q et n, ainsi que q' et n', par des lignes droites, on tirera par les points n et n' des parallèles à ko et $k'o'$; on élèvera en o et o' des perpendiculaires à ok et $o'k'$, et l'on arrondira les angles qui en résulteront avec un rayon de 50 centipouces ; enfin on arrondira de la même manière les angles en q

et q'. Par cette construction on aura déterminé tant la forme que la position des deux *armons* et de la *fourchette*. Toutes les arêtes vives le long des longues lignes des armons sont arrondies; seulement sont exceptées : 1° les faces intérieures des branches de la fourchette (en hk et $h'k'$), tant en dessus qu'en dessous, parce qu'elles sont destinées à embrasser la tête du timon; 2° les parties des armons qui entrent en contact immédiat avec le corps d'essieu en bois et celles qui sont recouvertes par des ferrures. En faisant ensuite $cg = 400$ (*) et $gf = 3750$ centipouces, on obtiendra la longueur du tirant, auquel on donnera de largeur $ii' = 375$ centipouces. Le derrière de ce tirant reçoit en dessus une échantignole réunie avec lui par de la colle, ayant 750 centipouces de longueur sur 215 de hauteur, destinée à recevoir les ferrures qui doivent se trouver en cet endroit, et dont la forme déterminée par cette condition est telle qu'on peut la voir dans les figures 84, II et III en H. Les dimensions de cette échantignole sont, d'ailleurs, déduites du rapprochement des figures relatives aux parties en fer et aux parties en bois, sur les planches métallographiées, desquelles il résulte pour l'ensemble du tirant la forme représentée dans les figures II et III, qui sont des vues de côté et de dessus; son extrémité postérieure est arrondie avec un rayon de 350 centipouces, ce qui fait que dans la figure II,

(*) A l'avant-train du charriot de batterie cg est égal à 500 centipouces. (*Note de l'auteur.*)

on voit en arrière une petite partie du bois de bout du tirant ; les arêtes sont, d'ailleurs, arrondies de la même manière que celles des armons. Le dessus du tirant, de même que celui des deux armons, est dans un seul et même plan avec le dessus du *corps d'essieu en bois*. Ce dernier a en dessus 4205, et en dessous 4135 centipouces de longueur ; il est entaillé en dessus à ses deux extrémités sur une longueur de 125 centipouces et sur 25 centipouces de hauteur pour recevoir l'étrier du *tirant de volée*.

Les centres et diamètres des différents trous de boulons, ainsi que le trou destiné à recevoir la cheville ouvrière, sont donnés sur les planches métallographiées. Le point *p* sur l'armon du côté gauche marque l'emplacement où doit être percé le trou destiné à donner passage au boulon de la *maille porte-servante* de timon.

L'emplacement de la *volée de derrière* est pareillement indiqué, d'une manière précise, par celui des trous boulons qui doivent la fixer.

La *planche marche-pied* (*) est fixée dans une position inclinée, et par suite, sa projection dans la figure 84, I, ne peut s'obtenir qu'après qu'on a dessiné sa projection dans la figure 85.

Les *liteaux appuis de coffre* (*Wetterleisten*) w et w'

(*) Il n'y a pas de planche marche-pied à l'avant-train du charriot de batterie ; c'est en conséquence un détail à omettre dans le dessin de cet avant-train. (*Note de l'auteur.*)

(fig. 84, I), sont placés sur le milieu de la largeur des armons, et y sont fixés par trois vis (*).

Le *heurtoir* en forme de coin (*Keilfœrmige-Strebe*) *s*, figure 84, II, placé au-dessous du tirant, a la même largeur que cette pièce, 1500 centipouces de longueur et 250 centipouces de hauteur contre le corps d'essieu en bois. Il est fixé à la colle, ce qui fait que le joint contre le tirant n'est figuré que par une simple ligne droite.

Les autres pièces en bois du corps d'avant-train sont le *timon*, la *servante*, la *volée de bout de timon* et les *palonniers*. Mais, comme ces divers objets ne peuvent, en réalité, être réunis aux premiers ci-dessus décrits, que par le moyen de parties en ferà ce destinées, on devra dans le dessin les représenter détachées, si l'on a l'intention de les mettre en évidence dans leur état d'assemblage avec le reste.

§ 157.

Pour représenter *l'élévation latérale et la coupe longitudinale des parties en bois du corps d'avant-train* autres que la planche marche-pied et les parties mentionnées en dernier, on se servira de la figure 84, en s'aidant des dimensions indiquées sur la planche métallographiée. Ce travail n'offrira absolument aucune

(*) L'avant-train de charriot de batterie n'a pas de coffre et par suite il n'y a pas lieu, en le dessinant, d'y indiquer les liteaux appuis de coffre (*Wetterleisten*). (*Note de l'auteur*.)

difficulté, et pour cette raison on s'est dispensé de donner les figures de ces deux sortes de dessins.

§ 158.

Après avoir dessiné, comme on vient de l'expliquer, les parties en bois du corps d'avant-train, on y ajoutera successivement, pour compléter le dessin représenté dans la figure 84, I, les différentes *parties en fer*, toujours en s'appuyant sur les planches métallographiées.

Les deux armons sont réunis en arrière avec le tirant par une *bande d'écartement en fer* (*Spanschiene*) SS (fig. 84 et 86). Les deux bouts de cette bande d'écartement qui couvrent le dessus des deux armons et se replient sur leurs faces extérieures représentent, dans la figure 84, des rectangles dont la direction est déterminée par celle des deux lignes *vr* et *vr'* que l'on obtiendra en joignant ensemble, par une ligne droite, les centres *r* et *r'* des trous de boulons, (distants entre eux de 2605 centipouces); élevant au milieu la perpendiculaire *lv* que l'on fait égale à 255 centipouces et tirant les deux lignes *vr* et *vr'*. Chacun de ces deux bouts rectangulaires a 250 centipouces de largeur et 410 centipouces de longueur en dessus. A l'égard des courbures qui déterminent la forme de la partie de la bande d'écartement qui s'appuie sur le tirant, et dont la largeur au milieu du trou de cheville ouvrière est de 390 centipouces, leurs rayons sont donnés ainsi que celui du *trou de cheville ouvrière* : le rayon de l'arrondissement postérieur est de 390 centipouces; celui de

l'arrondissement antérieur de 292 ¼ centipouces ; enfin le diamètre du trou de cheville ouvrière est de 195 centipouces en dessus. La partie intermédiaire de la bande d'écartement dont on vient de parler, est réunie aux deux parties rectangulaires des bouts au moyen de courbes allongées que l'on fait, soit à main libre, soit en s'aidant de la règle courbe (dite *pistolet*). En dessous de la partie intermédiaire de la bande d'écartement, et immédiatement au-dessus du tirant, s'adapte la patte de *l'étrier de chaîne d'embrelage*, patte qui elle aussi entoure la cheville ouvrière. Au-dessus, au contraire, de cette même partie intermédiaire de la bande d'écartement figure la rondelle de cheville ouvrière dont l'épaisseur est de 75 centipouces, le diamètre de 700 centipouces, et qui se termine en avant par une patte fixée sur le dessus du tirant, dont la longueur totale comptée de f en z est de 1750 centipouces. Ainsi, dans la coupe, la bande d'écartement doit être figurée entre la rondelle de cheville ouvrière et la patte de l'étrier de chaîne d'embrelage.

La ligne médiane du cadre en fer, dit *cadre-support de coffre* sur lequel est placé le coffre d'avant-train, se confond avec la ligne médiane ss' du corps d'essieu en bois, et par suite, le milieu du coffre répond lui-même exactement au milieu de la largeur de l'essieu. La hauteur de ce cadre est de 25 centipouces, précisément la même que celle des liteaux appuis de coffre (*Wetterleisten*) à leurs extrémités, lesquels touchent le cadre et l'affleurent.

Nous n'avons rien de particulier à dire concernant la

manière de dessiner un grand nombre de parties en fer de l'avant-train telles que la *cheville ouvrière* P; le *tirant de volée* B, qui réunit la volée de derrière au corps d'essieu en bois; la *bande de support* T, sur laquelle est fixé le bout de devant du tirant d'avant-train; les *plaques de recouvrement d'armons* A, qui embrassent les armons en dessus et latéralement en avant de la bande d'écartement, pour empêcher les armons d'être endommagés dans l'enroulement et le déroulement de la chaîne de prolonge; les *rosettes* U des arêtoirs de coffre; les *brides de fourchette* de devant et de derrière C, dont la dernière (qui n'est pas visible dans la figure 84, I, parce qu'elle se trouve précisément en dessous de la volée fixe) porte le crochet auquel est suspendue la servante; les *lamettes de bouts de volée*, les différents boulons et têtes de boulons qui se voient dans ce dessin. Pour tous ces objets, on n'aura qu'à consulter les planches métallographiées qui en indiquent les formes et les dimensions.

On facilitera la projection de plusieurs des ferrures de la figure 84, I, en les dessinant préalablement vues de côté; sont particulièrement dans ce cas: 1° les deux *crochets de chaîne-prolonge* L, fixés à la face postérieure du corps d'essieu en bois, lesquels servent à recevoir les deux anneaux qui terminent la chaîne; 2° les deux *arrêtoirs de coffre* à crochets H, situés en arrière; 3° les deux *arrêtoirs* à anneaux O, placés en avant; 4° les *supports de planche marche-pied* F, et les autres ferrures de cette même planche marche-pied.

Quant à la projection des fusées d'essieu dans ce dessin, elle se déduit de la figure 75, I.

§ 159.

Dans le dessin de la figure 85 on a supposé un plan vertical coupant, mené suivant la ligne *xy* de la figure 84, et que toute la partie en avant de ce plan, tournée du côté de l'observateur était enlevée. La *coupe longitudinale du corps d'avant-train* qui en résulte, ferrures comprises, se déduit dans ce cas de la projection de la figure 84, en ayant égard aux dimensions prescrites. En général, il est à remarquer ici, que les arêtes supérieures des armons et du tirant sont dans une seule et même ligne droite; que les premiers ont de hauteur 375 centipouces à leurs extrémités antérieure et postérieure et 400 centipouces contre le corps d'essieu tant en avant qu'en arrière, tandis que le tirant a généralement partout 400 centipouces de hauteur, non compris l'échantignole H (fig. 84, II et III) collée par-dessus au bout de derrière.

Un grand nombre de ferrures que rencontre le plan coupant et qui, par suite, doivent figurer dans cette coupe, n'ont pour ainsi dire besoin, pour être tracées suivant leurs formes et dimensions, que de consulter les planches métallographiées. Telles sont : les coupes de la *cheville ouvrière*, de *l'étrier de chaîne d'embrelage*, de la *bande d'écartement*, de la *rondelle de cheville-ouvrière*, de *l'étrier de chaîne-prolonge*, fixé sous

le bout de derrière du tirant, et dans lequel la chaîne passe et est supportée; telle est encore la coupe de la patte de cet étrier, patte que traverse le bout inférieur de la cheville ouvrière, et qui est serrée par l'écrou de cette cheville contre le dessous de l'étrier de chaîne d'embrelage. Telles sont pareillement les coupes : de la *bande d'essieu, placée en dessous du tirant;* du *cadre de coffre*, de la *bande-support*, des *boulons* dont la direction est verticale, et de leurs *écrous*; enfin de *l'essieu*. Dans le dessin des coupes de ces divers objets, comme dans celui des coupes en général, tout revient toujours à se faire d'abord une idée parfaitement nette de la forme de chaque objet, puis à connaître exactement son mode de juxta-position, et enfin à se former mentalement, à l'aide de ces notions précises, une image également claire et précise qui fasse concevoir le profil de chaque objet, d'abord considéré en lui-même; et ensuite, eu égard à sa disposition dans l'ensemble de la coupe par rapport aux autres objets, il est du reste évident (et l'on en a déjà fait la remarque ailleurs) que le dessin des coupes demande une certaine habileté, une certaine force d'imagination, et présente dans bien des cas des difficultés que l'on ne rencontre pas dans le dessin des vues extérieures des objets.

Les ferrures mentionnées ci-dessus ne sont pas les seules qui doivent figurer dans le dessin de la coupe de corps d'avant-train représenté fig. 85; mais celles dont il nous reste à parler n'y paraissent pas en coupe, mais bien en vue latérale, parce qu'elles se trouvent en dehors de la direction du plan coupant dans la partie en

vue de l'observateur. Telles sont les projections verticales des *arêtoirs du coffre de derrière et de devant*, de la *maille porte-servante*, des *supports de planche marche-pied*, avec les cylindres creux qui en font partie (*mit den dazu gehœrigen Hülsen*); enfin des *lamettes de bouts de volée fixe*, et du *tirant de volée*. Toutes ces projections se feraient pareillement sans grande difficulté avec le seul secours des planches métallographiées.

§ 160.

En ce qui concerne le dessin du *coffre d'avant-train*, tel qu'il doit se montrer dans la coupe de la figure 85, on aura, en fait de *parties en bois*, à dessiner : 1° la coupe de la *planche de fond*, celle du *double fond* ou *fond mobile* (*Einlegeboden*); celles des deux *longs côtés* et celle *du couvercle*. Pour former l'arrondissement du dessus de ce dernier, on fera $ab = 2730$, $cd = 175$, et $ae = bf = 75$ centipouces; puis l'on fera passer par les points d, e et f un arc de cercle dont le centre sera dans la ligne médiane dg du coffre. Les *liteaux en saillie du couvercle* (*die übergreifenden Leisten am Deckel*) ont 100 centipouces en carré de coupe transversale. Indépendamment de ces pièces on aura encore à dessiner dans cette figure la *séparation* de gauche et l'un des deux *liteaux de fond*, de 25 centipouces de hauteur, qui ne sont fixés que par trois vis à bois en dessous du fond et reposent immédiatement sur le cadre en fer du coffre.

A l'égard des ferrures du coffre d'avant-train qui doivent figurer dans le dessin qui nous occupe, il en est que ce plan coupant rencontre, et d'autres qu'il met simplement à découvert. Les premières sont la *feuille de tôle* du couvercle, deux des *anneaux de paquetage* (Schnürringe), avec leurs pattes; et *l'appareil de fermeture* (Drückerschloss) non représenté dans la figure à cause de la petitesse de l'échelle); ces diverses ferrures devront donc être représentées en coupes. Les autres, que le plan coupant met à découvert, ne devront figurer qu'en élévation, ou vues extérieurement; telles sont l'une des *bandes de charnière* (Gelenkband), deux *bandes de fond* (Bodenschienen), l'une du côté de la fermeture, l'autre du côté des charnières, et toutes deux dans la moitié du coffre du côté des porteurs; un *mroaillon à pelle* (Schippenüberwurf) avec tourniquet (celui du côté des porteurs); la *bande de séparation* (Scheideband) en cuivre et la *poignée* (Handbügel) du côté des porteurs. Une observation générale à faire, c'est que l'on fera bien, en dessinant la coupe de l'avant-train et du coffre, de suivre, tant pour les parties en bois que pour les parties en fer, l'ordre même que nous avons indiqué; non-seulement le dessinateur en retirera divers avantages, mais cet ordre le mettra en état de s'assurer qu'il n'a oublié aucune des parties qu'il doit représenter. Du reste, il est clair que la règle que l'on indique ici, de suivre dans le dessin l'ordre même dans lequel les parties à dessiner sont énumérées, ne se borne pas au cas actuel, mais s'applique en général au dessin de tout autre objet du matériel de

l'artillerie, dont il a déjà été parlé, ou dont il sera question ultérieurement.

§ 161.

Pour représenter le corps d'avant-train ferré *vu par derrière* (fig. 86), on commencera de nouveau par les parties en bois considérées dans leur état d'assemblage, telles qu'elles doivent se présenter dans cette vue ou projection verticale en s'appuyant sur les deux figures 84 et 85 ; et l'on y ajoutera ensuite, à leurs emplacements respectifs, les diverses parties en fer qui doivent y paraître, et dont les projections résulteraient, elles aussi, des deux figures 84 et 85. Les dimensions qui n'y sont pas encore indiquées, aussi bien que les formes et dimensions de celles des ferrures qui, ou n'y paraissent pas du tout, ou n'y paraissent qu'en partie, telles que les deux *bandes d'essieu*, les deux *crochets de chaîne-prolonge*, *l'étrier de chaîne-prolonge*, les quatre *arrêtoirs du coffre*, le *moraillon à hache* (*Beilüberwarf*), et son *tourniquet* au côté gauche de la planche marche-pied ; toutes ces données nécessaires au tracé se trouveront dans les planches métallographiées.

Par suite du défaut d'espace, on n'a pas dessiné le coffre d'avant-train dans la vue de derrière de la figure 86 ; mais on pouvait d'autant mieux l'omettre, que la détermination de sa projection ne présenterait aucune difficulté en s'aidant de la figure 85 et des planches métallographiées, surtout si les figures 87 et 88 se trouvaient aussi déjà dessinées, et que l'on appliquât à

la figure 86 les remarques, faites à l'occasion, de ces deux figures.

C'est par des raisons semblables qu'on s'est dispensé, dans les figures 84, 85 et 86, de dessiner les parties en bois et en fer du *timon*, de la *servante*, de la *volée de bout de timon* et du *palonnier*.

Observation. — Ce serait, du reste, un exercice bien entendu pour les progrès de l'instruction du dessin d'artillerie, que de dessiner aussi la vue de devant du corps d'avant-train avec ses ferrures, ainsi que les vues de devant et de derrière de l'avant-train tout entier, avec ses roues, son timon et son coffre à munitions. En ce qui regarde la projection des roues dans les deux dernières vues dont on vient de parler, et relativement à l'emploi d'une ligne médiane pour y rapporter la détermination des points symétriquement placés à droite et à gauche, on aurait égard à ce qui a été dit dans le § 145, à l'occasion du dessin d'une pièce complète vue de derrière et de devant.

§ 162.

Nous aurons peu de chose à dire sur la figure 87, destinée à montrer comment on doit dessiner la *vue de l'avant-train* prise du côté des *sous-verges*; car tout ce qui s'y rapporte a déjà été dit à l'occasion des dessins des figures 84, 85 et 86, ainsi que dans les §§ 128, 143 et autres. Nous nous bornerons donc à faire remarquer que toutes les parties en fer de la roue d'avant-train sont en tout identiques à celles de la roue d'affût, à cela

près que le diamètre intérieur du *cercle* y est de 3ᵖⁱ 10ᵖᵒ, et le diamètre extérieur de 3ᵖⁱ 11ᵖᵒ, au lieu de 4ᵖⁱ 10ᵖᵒ et 4ᵖⁱ 11ᵖᵒ respectivement qu'ont ces deux diamètres dans les roues d'affût.

Les parties en fer qui doivent être figurées dans ce dessin, en outre de celles que l'on a énumérées à l'occasion des figures 84, 85 et 86, sont la *chaîne d'embrelage*, les trois *anneaux de paquetage* (*Schnürringe*) du bout du cercle, dont l'un est au milieu, et les deux autres en sont éloignés de 840 centipouces de centre en centre ; la *servante de couvercle*, qui est courbe, (*gebogene-Deckelstütze*), avec le *piton de servante*, la ferrure de la *servante de timon* et celle du *palonnier*.

Observation. — La vue de l'avant-train prise du côté des porteurs, est, à très peu de chose près, la même que celle du côté des sous-verges, et il serait par conséquent superflu d'entrer dans aucune explication particulière touchant la manière de la dessiner.

§ 163.

Ce que l'on vient de dire s'applique aussi au dessin de la vue de l'avant-train *prise en dessus*, représenté dans la figure 88 ; et tout ce qu'il peut y avoir à remarquer à ce sujet c'est que ce qui a été dit dans le § 144 relativement au dessin des roues vues en dessus trouve ici son application. Comme la figure 88, par suite du défaut d'espace, a été dessinée de manière que la ligne inférieure du cadre de la planche tienne lieu de la ligne médiane de l'avant-train, il est clair que la moitié in-

férieure, ou le côté des sous-verges de l'avant-train, que l'on a omise devrait être dessinée absolument comme on l'a fait ici pour le côté des porteurs, et que les deux moitiés de la présente projection sont en tout symétriques. Conformément à la recommandation du § 18, on a, dans les deux figures 87 et 88, évité de représenter le timon comme brisé, mais on l'a prolongé jusqu'au bord de droite du cadre de la planche de manière à ce que toute sa partie antérieure non dessinée semble comme cachée derrière ce cadre.

Observation. — Nous recommanderons spécialement ici, comme un exercice très utile, de dessiner la *vue de dessous* de l'avant-train, et notamment celle du corps d'avant-train. Dans ce dessin, en raison de la position de l'objet par rapport au plan de la figure, les projections des parties en fer seront tout autres et se présenteront sous des formes plus ou moins différentes de celles sous lesquelles on les aura préalablement dessinées dans les vues précédentes ; par suite, les constructions à faire pour déterminer ces formes demanderont à être effectuées avec réflexion.

§ 164.

Enfin, nous ferons encore remarquer que ce qu'il y a de général dans les règles que nous avons données pour dessiner l'avant-train prussien de 1842, s'applique également au dessin des avant-trains prussiens plus anciennement en usage, ainsi qu'à ceux des artilleries étrangères, pourvu que l'on ait, pour prendre une con-

naissance suffisamment détaillée de leurs formes et de leurs dimensions, soit des tables de dimensions, soit des dessins, soit des brouillons de levé que l'on aurait rédigés soi-même.

§ 165.

S'il s'agissait de représenter graphiquement un avant-train réuni à son affût, c'est-à-dire d'exécuter le dessin linéaire d'une pièce *sur avant-train*, vue soit en élévation, soit en plan, soit de derrière ou de devant, on trouverait toutes les explications à ce nécessaires dans les §§ 147 à 150.

§ 166.

Mais si, dans un dessin *en élévation* d'une bouche à feu réunie à son avant-train, la ligne médiane (ou l'axe de l'âme, en supposant la pièce horizontale), n'était *pas parallèle* au plan vertical de la figure, mais faisait avec lui un angle d'ailleurs quelconque, le dessin se rapprocherait d'une image en perspective et donnerait en quelque façon une idée plus complète de l'objet représenté, en ce sens que la pièce se verrait de deux sens à la fois, par exemple en même temps de côté et par devant, ou de côté et par derrière ; toutefois, à d'autres égards, cette espèce de dessin géométrique d'une bouche à feu diffère essentiellement d'une image perspective, suivant ce qui a été dit dans le § 58 du *Traité du dessin géométrique*. La manière d'exécuter les dessins de ce

genre a été développée dans plusieurs exemples de l'ouvrage précité, et l'on y a notamment mis en évidence, dans les §§ 222 et suivants, les grands avantages que l'on retire dans leur exécution de l'emploi *d'échelles proportionnelles*. Le présent volume renferme aussi déjà plusieurs exemples de l'application de ces théories au dessin d'objets du matériel d'artillerie, et en particulier à celui des pièces et des affûts séparés (fig. 29 et 54). D'après cela, nous n'aurons à ajouter que les détails ci-après pour achever d'expliquer la manière dont on doit procéder au dessin d'une pièce sur affût, montée ou non sur son avant-train, dans la position inclinée sur le plan de la figure dont il s'agit en ce moment.

§ 167.

Occupons-nous d'abord du dessin d'une *bouche à feu hors d'avant-train, dans une situation inclinée par rapport au plan de la figure;* la première chose à faire, avant de commencer le travail, sera d'arrêter ses idées, d'une part, en ce qui regarde l'angle d'inclinaison que l'on voudra que fasse la ligne médiane avec le plan vertical de la projection; de l'autre, en ce qui regarde l'échelle, ou plutôt le rapport de réduction, à employer, se réglant, à cet effet, d'après les considérations exposées dans les passages du *Traité du dessin géométrique*, où cette matière a été examinée. Ce point réglé, on aura à exécuter, conformément à l'inclinaison que l'on aura adoptée, les deux échelles à employer concurrem-

ment, telles que seraient par exemple les deux échelles I et II du § 229 (fig. 72) du *Dessin géométrique*, dans le cas où l'on aurait choisi l'angle de 45 degrés, échelles dont la première servirait au transport des *dimensions en hauteur*, pendant que la seconde serait exclusivement réservée à celui des dimensions dans les deux sens de la *longueur* et de la *largeur* (*Dessin géométrique*, § 225). Cela fait, on dessinera d'abord sur une feuille à part, à l'échelle I des dimensions en hauteur, l'ensemble de la vue de côté de la pièce hors d'avant-train (fig. 80), dans une position parallèle au plan de la figure, de la même manière que dans le *Traité du dessin géométrique*, on l'a fait pour le cas de la figure 72 III; on tirera ensuite sur la feuille de papier tendue, à l'endroit convenable, une droite horizontale représentant la ligne de terre, et l'on construira sur cette ligne, à l'aide de deux échelles, la projection cherchée de la pièce hors d'avant-train dans la position inclinée par rapport au plan vertical de la figure, en suivant à cet effet la marche tracée dans les §§ 229 et 229 a, du *Traité du dessin géométrique*, et appliquée au dessin de la figure 72 IV. La vue latérale faite précédemment, en conformité à la figure 72 III, du *Traité* précité, était ici une construction auxiliaire nécessaire à employer, attendu que les *flasques* (par suite de l'angle fichant de l'affût), ont une double inclinaison sur le plan vertical de la projection, et que l'on doit, en conséquence, déterminer d'abord la projection de l'angle fichant, et de plus ne pas porter immédiatement à l'aide des échelles I et II les diverses dimensions, tant

des parties des flasques que des ferrures. Ainsi, de même que dans la figure 72, III, du *Traité du dessin géométrique*, on a pris le point I pour point de départ, qu'en partant de cette origine, on a mesuré les abscisses IK, IL, IR, etc., à l'échelle I, et qu'on les a portées à l'échelle II sur la figure 72, IV, savoir : en *ik*, *il*, *ir*, etc.; et de même encore qu'on a mesuré à l'échelle I les ordonnées correspondantes KB, LE, RS, etc., et qu'on les a reportées à la même échelle sur la figure 72, IV, en *kb*, *le*, *rs*, etc., pour obtenir dans cette dernière figure les projections *b*, *e*, *s*, etc., des points B, E, S, etc. de la figure 72, III; de même aussi dans le cas actuel on devra prendre dans la figure 80 une suite de points convenablement choisis, pour qu'en réunissant leurs projections par des droites ou par des courbes, selon le cas, il en résulte le dessin de la pièce hors d'avant-train dans la position inclinée sur le plan de la figure. Peu importe, d'ailleurs, dans cette opération, que l'on ait disposé l'affût par rapport au plan vertical de la figure, de manière à ce que ce soit la bouche de la pièce ou la culasse qui soient tournées du côté de l'observateur; autrement dit, de manière à obtenir une vue de côté et de devant, ou bien une vue de côté et de derrière.

Dans tous les cas, le point important pour figurer, dans ces sortes de dessins les projections des diverses ferrures, sera toujours de déterminer d'abord exactement le lieu précis que chaque ferrure doit occuper, et à cet égard on devra, en général, suivre la même marche que l'on a employée dans le § 229 *a* du *Traité du*

dessin géométrique, pour trouver la projection *s* du point S, etc. Ce n'est qu'après avoir ainsi déterminé l'emplacement d'une ferrure que l'on devra procéder, à l'aide des deux échelles, au tracé de sa projection.

Remarquons toutefois que si la pièce proprement dite devait, comme dans le cas de la figure 80, être dessinée dans une position horizontale, il n'y aurait pas lieu, pour en obtenir la projection, de recourir à la figure auxiliaire analogue à la figure 72, III, du *Traité du dessin géométrique*, et qu'on pourrait la construire immédiatement, au moyen des deux échelles, de la manière indiquée pour le dessin de la figure 29. Mais alors il faudrait commencer par fixer l'emplacement de son point de suspension *(Lagerpunckt)*, c'est-à-dire, ici du point d'intersection des deux axes de l'âme et des tourillons. Pour cela, lorsqu'on aura projeté les deux flasques sur le plan de la figure, dans la position qu'ils doivent avoir, l'un par rapport à l'autre, on indiquera exactement sur chacun d'eux le centre de l'encastrement des tourillons, qui répond à la face extérieure (encastrement qui, dans le cas actuel, doit être dessiné sous la forme d'une portion d'ellipse); puis, l'on joindra ces deux centres par une ligne droite, qui représentera l'axe des tourillons. Prenant donc le milieu de cet axe, on aura la position cherchée du point de suspension de la pièce. Ce même axe horizontal des tourillons, étant prolongé de part et d'autre, donnera en outre la position de l'axe de l'âme, et si l'on porte sur cette ligne, à l'échelle II, la distance donnée du point de suspension au derrière de la plate-bande de culasse,

on pourra ensuite, en partant du point ainsi obtenu, porter à l'échelle II sur la direction de l'axe, non-seulement la longueur totale de la pièce, mais celle de toutes ses diverses parties, et, par ce moyen, construire les ellipses destinées à figurer les cercles des moulures, du bourrelet, de la bouche, etc., ellipses dont les petits axes s'obtiendront en portant sur la figure, à l'échelle II, le diamètre du cercle correspondant, tandis que le grand axe sera donné par ce même diamètre porté à l'échelle I; toutes choses déjà expliquées à l'occasion de la projection représentée par la figure 29.

Mais si l'on voulait donner aussi à la pièce une position inclinée sur son affût, soit au-dessus, soit au-dessous de l'horizon ; après avoir trouvé, comme il a été dit, le point de suspension, il faudrait, par ce point, mener une ligne qui fît avec la ligne de terre un angle égal à la projection de l'angle d'inclinaison que l'on aurait choisi, projection qui devrait être plus grande que l'inclinaison elle-même; de même que dans la figure 16 du *Traité du dessin géométrique*, l'angle *abk* est plus grand que ABK (il va sans dire que dans le choix de l'inclinaison il faudrait se garder de la prendre en dehors des limites permises par la construction de l'affût). Dans le cas que nous considérons maintenant, il serait aussi nécessaire de commencer par dessiner la bouche à feu elle-même sous l'inclinaison choisie par rapport à la ligne de terre, pour se procurer par là le dessin auxiliaire analogue à la figure 80, duquel on partirait ensuite pour pouvoir continuer,

conformément à la marche indiquée dans les §§ 130 et 134 du *Traité du dessin géométrique*, le tracé de la pièce sous la double inclinaison qu'elle doit avoir. Il est évident que la construction à faire dans le cas actuel est plus laborieuse que celle dont il a été parlé d'abord, et que, par cette seule considération, on ne devrait jamais choisir la position inclinée de la pièce sur son affût, à moins de cas tout-à-fait exceptionnels ; à plus forte raison ne le devra-t-on pas en ayant égard à la remarque déjà faite à l'occasion de la figure 80, savoir que la position horizontale de la pièce sur son affût est celle qui donne à l'ensemble du dessin l'aspect le plus flatteur.

Pour obtenir la projection de la *semelle* et de la *vis de pointage* dans la position inclinée sur le plan de la figure, il est nécessaire, dans tous les cas, d'effectuer, au préalable, le dessin auxiliaire ci-dessus mentionné d'une vue de côté (fig. 80).

Mais la partie du travail incontestablement la plus difficile pour les commençants, c'est la projection des deux *roues* à cause de leur écuanteur, et notamment à cause de la position des rais qui en résulte ; nous remettrons à nous occuper de ce sujet au § 178.

§ 167 a.

Lorsque les flasques ne sont pas parallèles entre eux, mais divergent de l'avant à l'arrière, on ne peut plus considérer le dessin auxiliaire décrit dans le paragraphe précédent, comme représentant une vue latérale de la

pièce hors d'avant-train ; il faut alors la considérer comme une coupe qui aurait lieu suivant la ligne médiane, c'est-à-dire suivant un plan vertical passant par l'axe de l'âme, lorsque l'axe des tourillons est horizontal. On s'y prend dans ce cas, pour déterminer à l'aide de ce dessin auxiliaire les différents points de la projection de la pièce hors d'avant-train dans la position inclinée sur le plan vertical de la figure, de la même manière qui a été expliquée dans le § 105, à l'occasion de la figure 54, où les flasques de l'affût allaient aussi en divergeant du côté de la crosse.

Par suite de cette remarque, dans la figure 72 du *Traité du dessin géométrique*, les projections des points A, B, C et D de la figure III, sur la figure IV, au lieu d'être les points *a*, *b*, *c* et *d*, ou *a'*, *b'*, *c'*, *d'*, se trouveraient au milieu des intervalles de ces points considérés deux à deux, c'est-à-dire respectivement entre *a* et *a'*, *b* et *b'*, etc.; et c'est à partir de ces points milieux qu'il faudrait, si les deux flasques n'étaient pas parallèles entre eux, porter les mesures respectives *aa'*, *bb'*, *dd'*, de telle manière que les distances *aa'* et *dd'* parussent plus grandes que les distances *bb'* et *cc'* (à supposer que cette dernière fût visible).

§ 168.

Considérons maintenant le cas d'une *bouche à feu sur avant-train*, à dessiner en élévation dans une position inclinée sous l'angle précité de 45 degrés, par rapport au *plan vertical de la figure*. Dans ce cas, on

n'aura pas besoin du dessin auxiliaire d'une vue latérale, mentionné dans le paragraphe précédent, et l'on pourra opérer immédiatement avec les deux échelles I et II, c'est-à-dire en employant la première au transport des dimensions dans le sens de la hauteur, et la seconde au transport de celles qui ont lieu suivant la longueur et suivant la largeur. La raison en est que, quand une pièce est réunie à son avant-train, l'arête inférieure des flasques de l'affût, aussi bien que les faces supérieures des armons, sont dirigés horizontalement (§ 148), en sorte qu'il n'y a nullement lieu ici à tenir compte de l'effet soit de l'angle ficahnt de l'affût, soit d'une double inclinaison des parties principales par rapport au plan de la figure.

On dessinera donc d'abord les parties en bois de l'affût, comme on l'a expliqué à l'occasion de la figure 54; on y ajoutera ensuite les diverses ferrures dont les emplacements et les formes résulteront des planches métallographiées, et que l'on déterminera sur le dessin par le moyen des deux échelles; enfin l'on indiquera avec précision la projection de l'entretoise de crosse et de l'ouverture de la cheville ouvrière. Par là se trouvera aussi déterminé le lieu occupé par l'axe de la cheville ouvrière dans la projection, et par suite on sera en état, en suivant les méthodes maintes fois décrites, de déterminer également la projection de tout le corps d'avant-train avec ses ferrures, ainsi que de son coffre à munitions, etc. Quant à la projection des roues, nous l'expliquerons dans le § 178.

Au contraire, le dessin de la bouche à feu propre-

ment dite (dont la position inclinée sur le plan horizontal devra être déterminée par le § 147), exigera que l'on ait recours à quelques dessins auxiliaires, et que l'on procède à sa projection, conformément aux §§ 130 et 134 du *Traité du dessin géométrique*.

Mais pour compromettre le moins possible la propreté du dessin au net, on fera bien d'exécuter ces constructions auxiliaires sur une feuille différente, puis de découper la projection de la pièce que l'on aura obtenue dans sa position doublement inclinée sur le plan de la figure, et de la placer, comme un patron, sur le dessin au net, ayant soin de faire correspondre les tourillons exactement aux encastrements de tourillons préalablement dessinés, et en même temps de placer le dessous de la plate-bande de culasse en contact avec la plaque de la semelle de pointage. Le décalquage à la pointe, de ce patron, dans la position qu'on lui aura ainsi donnée, est de la plus grande simplicité, et ne présentera aucune difficulté d'exécution. Le procédé que l'on vient d'indiquer pourra être employé avec avantage dans une foule de cas analogues à celui qui nous occupe.

Il est évident que la construction à faire reste, en général, la même; soit que ce soit l'extrémité de timon, ou la bouche de la pièce, qui soient tournées du côté de l'observateur.

§ 169.

Que si, dans le dessin d'une projection verticale d'une pièce, en batterie, ou sur avant-train, disposée

obliquement par rapport au plan de la figure, l'inclinaison de la ligne médiane sur ce plan, au lieu d'être de 45 degrés, était ou plus grande ou plus petite, une seule échelle ne suffirait plus pour transporter sur la figure les dimensions en longueur et en largeur : il en faudrait deux différentes dont les grandeurs respectives devraient être déterminées d'après les §§ 225 et 226 du *Traité du dessin géométrique*. Ainsi, dans ce cas, il faudrait trois échelles distinctes pour l'exécution du dessin : la première, pour toutes les dimensions dans le sens de la hauteur, la deuxième et la troisième pour les dimensions respectivement dans le sens longitudinal et dans le sens transversal, comme on l'a expliqué dans le § 226 du *Dessin géométrique*. D'ailleurs il y aurait encore lieu ici, pour le nouvel angle d'obliquité, à recourir aux dessins auxiliaires et patrons dont il a été parlé dans les §§ 167 et 168. Mais il ne faut pas perdre de vue que, dans ces sortes de constructions, on ne saurait, en général, apporter trop d'attention pour éviter de confondre les échelles entre elles, ou d'employer l'une pour l'autre.

§ 169 a.

On peut encore considérer le cas où, dans un dessin de *pièce sur avant-train*, les axes de l'affût et de l'avant-train ne seraient point dans une seule et même direction, mais formeraient ensemble un angle ayant son sommet dans l'axe de la cheville ouvrière, et une ouverture déterminée par la condition de ne pas ex-

céder le plus grand angle de tournant permis par la nature du système ; dans de telles circonstances, il faudrait employer jusqu'à cinq échelles distinctes : n°ˢ I, II, II, III, IV, V ; s'il arrivait que les deux axes de l'affût et de l'avant-train n'eussent pas la même inclinaison sur le plan vertical de la figure, mais fissent avec ce plan deux angles aigus différents. Il faudrait alors employer au dessin de l'affût et de la pièce trois échelles, n°ˢ I, II et III, et faire usage des échelles n°ˢ I, IV et V, pour le tracé de l'affût, ou réciproquement.

Si l'angle du tournant de la voiture était de 90 degrés, ou que l'on voulût, en général, disposer les axes de l'affût et de l'avant-train, de manière à ce qu'ils fissent entre eux cet angle de 90 degrés, on pourrait incliner chacun d'eux sur le plan vertical de la figure sous l'angle de 45 degrés, et l'on retomberait, par là, de nouveau dans le cas de n'avoir besoin que de deux échelles I et II. Mais si la disposition des axes de l'affût et de l'avant-train par rapport au plan vertical de la figure était telle que les angles formés par chacun d'eux avec ce plan, tout en étant les compléments l'un de l'autre, ne fussent pas égaux entre eux (que, par exemple l'inclinaison de l'affût fût de 60 degrés, pendant que celle de l'avant-train serait de 30 degrés), il faudrait faire usage, pour effectuer la projection du système ainsi disposé, de trois échelles I, II et III ; savoir : l'échelle I pour toutes les dimensions prises dans le sens de la hauteur, et les échelles II et III pour les dimensions en longueur et en largeur. Ces deux dernières, toutefois, seraient employées de telle sorte que

si, par exemple, on avait employé dans le dessin de l'affût l'échelle II pour les longueurs, et l'échelle III pour les largeurs, il faudrait les employer en sens inverse dans le dessin de l'avant-train, c'est-à-dire que l'échelle II y servirait au transport des dimensions en largeur, et l'échelle III au transport des dimensions longitudinales, ainsi qu'on peut aisément s'en rendre compte d'après ce qui est dit dans les §§ 224 et 225 du *Dessin géométrique,* en jetant les yeux sur la figure 69 qui s'y réfère, et, comparant cette figure avec le cas qui nous occupe. Mais comme l'angle de tournant est plus grand que 90 degrés, il s'en suit qu'on ne pourrait donner qu'à un seul des deux axes l'inclinaison de 45 degrés, si l'on avait en vue de représenter cet angle du tournant dans le dessin. On trouverait, dans ce cas, le maximum de l'inclinaison du second axe, en ajoutant 45 degrés à l'angle du tournant, et retranchant la somme de 180 degrés. Et pour cela, il y aurait lieu d'employer quatre échelles distinctes, I, II, III et IV. Si, par exemple, c'était l'axe de l'affût qui fût disposé sous l'obliquité de 45 degrés, par rapport au plan vertical de la figure, il faudrait deux échelles I et II pour le tracé de cet affût, et les trois échelles I, III et IV pour celui de l'avant-train, et réciproquement.

§ 169 *b*.

Enfin l'on peut encore vouloir dessiner l'élévation d'une pièce sur avant-train dans une position telle que l'affût seul ait son axe incliné sous un angle aigu sur le

plan vertical de la figure, tandis que l'axe de l'avant-train serait parallèle à ce plan, ou réciproquement. Dans ce cas, si l'inclinaison de l'affût était de 45 degrés, on emploierait à son tracé les échelles I et II, et pour tout autre angle, les échelles I, II et III; l'avant-train, au contraire, n'emploierait que l'échelle I, ou réciproquement. (Voir §§ 177, 178, fig. 93.)

§ 169 c.

Si les dimensions de l'affût et de l'avant-train sont telles, que, dans le cas de la pièce sur avant-train, les arêtes inférieures des flasques ne soient pas parallèles à la ligne de terre, lorsque les armons de l'avant-train ont cette direction, ou *vice versa* (comme cela a lieu, par exemple, dans l'artillerie de campagne prussienne du système de 1816), et qu'il s'agisse de dessiner une élévation de cette pièce dans une position oblique au plan vertical de la figure, soit que les axes de l'affût et de l'avant-train soient dans une seule et même direction, soit qu'ils fassent ensemble un angle dans l'axe de la cheville ouvrière; il faudra, dans le premier cas, exécuter une vue latérale de l'affût dans la position inclinée qu'il a, par rapport à la ligne de terre, pour le faire servir de dessin auxiliaire, en procédant, pour obtenir cette inclinaison suivant la marche indiquée dans le § 147. On emploiera ensuite ce dessin auxiliaire à la représentation de l'affût réuni à l'avant-train, comme on l'a montré dans le § 167 pour le cas de la pièce en batterie; l'avant-train, au contraire, pourra être immédiatement

dessiné à l'aide des échelles proportionnelles correspondantes. Dans le second cas, pour lequel on donnera aux arêtes inférieures des flasques une direction parallèle à la ligne de terre, et où, par suite, les armons prendront une position oblique par rapport à cette ligne, on aura à faire une vue latérale de l'avant-train, avec son inclinaison sur la ligne de terre, déterminée d'après le § 147, pour la faire servir de dessin auxiliaire. L'affût, au contraire, pourra être immédiatement dessiné à l'aide des échelles proportionnelles convenables.

§ 169 d.

Pour exécuter la projection d'une pièce, en batterie, ou sur avant-train, sur le plan horizontal de projection, lorsque les axes de l'affût et de l'avant-train sont inclinés sur ce plan, tandis que leurs essieux lui sont parallèles, on emploie encore avec beaucoup d'avantage les échelles proportionnelles. On fait alors servir l'échelle I au transport de toutes les dimensions parallèles au plan horizontal de projection, telles que la longueur des essieux, l'écartement des flasques, l'épaisseur de ces flasques, la longueur des entretoises, la longueur du coffre d'avant-train, etc., pendant que l'échelle II (si l'angle d'inclinaison est de 45 degrés), ou bien les échelles II et III (pour toute autre valeur de cet angle) servent au transport des dimensions qui ne sont point dans la direction précitée. Dans cette position de la pièce à projeter, par rapport au plan de la figure, on aura chaque fois dans le dessin une vue d'en haut, et

en même temps une vue de devant ou de derrière, selon que les axes de l'affût et de l'avant-train auront pris telle ou telle inclinaison ; et de là on déduira en même temps le nombre des échelles proportionnelles, ainsi que les dessins auxiliaires qui seront nécessaires pour le dessin que l'on a en vue. Ce qu'il y a de certain, du reste, c'est que, pour la position en question de la pièce, par rapport au plan de la figure, de même que pour celles des paragraphes précédents, l'emploi des échelles proportionnelles procure d'immenses avantages, et que l'exécution de dessins de ce genre d'après la méthode ordinaire, c'est-à-dire sans échelles proportionnelles, mais en s'aidant de projections verticales et horizontales correspondantes aux positions considérées, et appropriées à la circonstance, entraînerait dans des difficultés presque insurmontables, ainsi qu'on l'a fait voir avec détail dans le § 221 (et notamment au 3°) du *Traité du dessin géométrique*.

§ 170.

Dans la planche VIII, où sont représentées différentes projections d'un avant-train de campagne sous divers aspects, avec indication des effets d'ombre et de lumière, la direction donnée aux rayons lumineux est celle de la diagonale d'un cube (*Dessin géométrique*, § 319), et l'on s'est appuyé dans l'exécution des diverses projections sur le mode de représentation indiqué comme convenable dans le § 62 du *Traité du dessin géométrique*. Il y a lieu, en conséquence, d'employer

pour les constructions nécessaires à la détermination des ombres, les principes exposés dans les §§ 483 et suivant du Traité précité.

D'après cela, pour trouver les contours de l'ombre dans la figure 84 I, on devra, relativement au mode précité de représentation, considérer en quelque sorte la figure en question comme l'élévation, et la figure 85 comme le plan y relatif; et au contraire, pour indiquer les ombres dans la figure 85, ce sera cette dernière figure que l'on regardera comme l'élévation, pendant que la figure 84 I sera employée comme plan. La même marche s'applique aussi à la représentation des ombres dans les figures 87 et 88; la figure 88 sera considérée comme plan, lorsqu'il s'agira de déterminer les ombres dans la figure 87; et elle sera ensuite considérée comme l'élévation, et la figure 87 comme le plan correspondant, lorsqu'on se proposera de trouver les ombres dans la première. La marche simple à suivre pour trouver, sur chaque élévation considérée, l'ombre d'un point quelconque qui sera donné sur le plan, a été amplement expliquée dans les endroits, relatifs à ce sujet, du *Traité du dessin géométrique,* en sorte qu'il serait superflu de répéter les explications à faire de ces instructions au cas actuel.

Ainsi, par exemple, pour trouver dans la figure 84 I, la limite γ' γ'' de l'ombre portée par la volée de derrière sur les armons, on mènera dans la figure 85, par le point β qui y représente l'arête portant ombre, la ligne $\alpha\gamma$ faisant un angle de 45 degrés avec la ligne de terre. Ainsi encore, pour construire les ombres de la

roue, on devra, comme on l'a déjà dit au § 151, admettre que les cercles qui, dans la figure 87, figurent la couronne de la roue, sont parallèles aux côtés du coffre. Par suite on devra, dans la figure 88, considérer les projections de ces cercles, non comme des ellipses, mais comme des lignes droites; et, par cette raison, les points a' et a' qui, dans la figure 88, sont les projections du centre a de la figure 87, devront être pris sur les milieux des grands axes des ellipses auxquelles ils correspondent. Le reste du problème (consistant à trouver au moyen des points a' et a', les points α' et α', et par ces derniers les points α et α' qui, sur la figure 87, sont les centres des limites de l'ombre portée sur le côté du coffre par la couronne de la roue, ombre que l'on tracera aisément ensuite au moyen des rayons de la roue), cette partie du problème, disons-nous, a été expliquée dans le § 343 du *Traité du dessin géométrique*, et dans le § 151 du présent volume, à l'occasion des effets de la lumière sur la pièce de 6 de campagne. Enfin nous rappellerons que la projection $\beta\gamma$ du rayon lumineux qui, dans la figure 88, va de l'arête du coffre, représentée par le point β, à la planche marchepied, et qui donne en même temps la limite de l'ombre portée, ne forme qu'une seule et même ligne droite, et ne doit pas paraître sous forme de ligne brisée. C'est ce qui a été développé dans le *Traité du dessin géométrique*, à l'occasion des figures 119, 123, 124, 137, 139 et 149.

Dans les figures de la planche VIII, les diverses ombres à déterminer par des constructions appropriées

n'ont été qu'indiquées. S'il s'agissait de laver entièrement à l'encre de Chine ces diverses projections de l'avant-train, ce qui, en tout cas, peut être regardé comme un exercice de lavis utile et facile, il faudrait appliquer les instructions données dans le chapitre IV de la troisième partie du *Traité du dessin géométrique*. Mais, en général, on devra observer ensuite dans ce travail ce qui a été dit dans le présent volume (§§ 151 et 152) sur le lavis des affûts et sur l'emploi des couleurs.

§ 171.

Lorsqu'on aura à dessiner les parties en bois et en fer des avant-trains qui étaient en usage dans l'artillerie prussienne avant l'adoption du nouveau matériel d'artillerie de campagne, on pourra se guider avec une entière confiance, dans tout le cours du travail, d'après les tables de dimensions et les planches lithographiées dans lesquelles cet ancien matériel est décrit. Mais quand on aura à dessiner les espèces d'avant-trains de campagne dont se servait l'artillerie prussienne avant 1816, ou bien encore des avant-trains de puissances étrangères, on devra, si l'on n'en a pas déjà des dessins ou des tables de dimensions, commencer par en faire le levé, et exécuter ensuite le dessin sur le papier, à l'aide des dimensions que l'on aura trouvées. La marche à suivre à cet égard, tant en ce qui regarde les projections sous divers aspects, que relativement au lavis à l'encre de Chine et à l'application ultérieure de la couleur, est en général conforme à ce qui a été dit précédemment.

CAISSON A MUNITIONS.

§ 172.

Le *caisson à munitions* de l'artillerie de campagne prussienne, destiné au service des batteries de 6, de 12, et d'obusiers de 7, du système de 1842, se compose d'un *avant-train* (le même que celui des bouches à feu, et que l'on vient de décrire), et d'un *arrière-train* qui lui est réuni selon le mode dit à *bascule* (*Balancier system*). Cet arrière-train porte un *coffre à munitions*.

Ayant déjà indiqué d'une manière toute spéciale, dans les §§ 155 et suivants, la construction des avant-trains d'affût; et dans les §§ 125 et suivants celle des roues et des essieux, nous n'avons plus ici à nous occuper que du *corps de caisson* d'abord, et ensuite de l'ensemble de la voiture.

§ 173.

On voit le *corps de caisson*, avec ses ferrures, représenté sur la planche IX, savoir : *vu par dessus* dans la figure 89; en *coupe longitudinale* suivant l'axe, dans la figure 90; et *vu par devant* dans la figure 91. L'échelle employée dans ces trois figures est celle de 1 pouce par pied, ce qui donne, pour le rapport de réduction $1 : 12 = \frac{1}{12}$. Les formes et dimensions sont celles qui résultent des planches métallographiées.

Ici encore il convient de dessiner d'abord les parties en bois, et d'y ajouter ensuite les ferrures aux endroits qu'elles doivent occuper, en ayant égard, en les dessi-

nant, aux projections qu'elles doivent présenter, ainsi qu'on l'a déjà expliqué en traitant du dessin des affûts, des avant-trains et des roues. La marche à suivre à cet égard ressort d'elle-même, pour peu que l'on examine les figures précitées, 89, 90 et 91; et elle présentera d'autant moins de difficulté dans l'exécution qu'il a déjà été question ailleurs du dessin de plusieurs des parties de ces figures, telles que la lunette de cheville ouvrière, la boîte de lunette, le corps d'essieu en bois, l'essieu, la planche marche-pied, etc. Pour ménager la place, on n'a représenté dans la vue de dessus (fig. 89), que le côté droit du corps de caisson; la moitié qui manque est en tout symétrique à celle que l'on a sous les yeux, à l'exception du *crochet de prolonge*, auquel, sur le côté gauche, est joint un *piton* de *chaîne d'enrayage* avec son *anneau*, ainsi qu'on le voit dans la figure 92, dessinée à une échelle triple (c'est-à-dire à l'échelle du quart).

On a d'ailleurs supposé dans la figure 90, que le plan de la coupe verticale passait par la ligne du cadre qui limite la figure 89.

§ 174.

Le dessin du caisson à munitions vu du *côté des porteurs* ou du *côté des sous-verges*, a beaucoup de rapport avec celui d'une bouche à feu sur avant-train (§ 148), en ce sens qu'ici encore les faces supérieures des armons prennent une position horizontale, lorsque les *brancards* de l'arrière-train ont une position parallèle à la ligne de terre, et partant sont horizontaux, et réci-

proquement. D'après cette remarque, il importera peu dans le dessin du caisson, de commencer par l'avant-train, pour construire ensuite l'arrière-train, ou de suivre la marche inverse, quoique à tout prendre le dernier de ces deux procédés peut être un peu plus commode dans l'exécution. Mais dans l'un et l'autre cas, il s'agira toujours : 1° de faire coïncider l'axe de la cheville ouvrière avec le centre de l'ouverture de la lunette; 2° de déterminer à l'aide des dimensions indiquées par les planches métallographiées, l'endroit où la plaque inférieure de lunette qui se trouve à l'entretoise du bout de devant du corps de caisson entre en contact avec le dessus de la plaque de cheville ouvrière qui recouvre le bout du tirant du milieu de l'avant-train ; détermination qui ne présentera aucune difficulté particulière. Comme ensuite le dessin de la vue latérale de l'avant-train, et celui de la roue du caisson (roue qui est la même que celle de l'affût), ont déjà été expliqués précédemment, il s'en suit qu'il ne nous reste plus qu'à indiquer comment on devra dessiner celles des parties en bois et en fer du corps de caisson qui doivent figurer dans le présent dessin, ainsi que le coffre à munitions. L'un et l'autre de ces objets ressortiront sans grand'peine des dimensions indiquées sur les planches métallographiées, et il suffira de faire remarquer que le coffre à munitions de l'arrière-train, quoique ayant en général la même forme que celui de l'avant-train, a sept pouces de plus en largeur que lui, afin de pouvoir y loger une plus grande quantité de munitions: tandis que la largeur inférieure du coffre d'avant-train

est de 2300 centipouces. Celle du coffre de caisson est de 3000 centipouces.

§ 175.

Il n'y a rien à ajouter de particulier relativement au dessin des vues du caisson prises en dessus, par devant, par derrière, ou en coupe longitudinale ; attendu que la marche à suivre dans le travail, les constructions et projections à faire, résultent de ce qui a été dit, d'une manière générale dans le § 62 et ailleurs du *Traité du dessin géométrique*, et d'une manière plus spéciale dans le présent volume, lorsque nous avons traité du dessin des parties en bois et en fer des affûts et avant-trains. Car une fois que l'on aura eu dessiné, conformément aux dimensions indiquées par les planches métallographiées, la *vue latérale* du caisson avec toutes les parties en bois et en fer qui s'y montrent, la vue de ce même caisson prise en dessus, s'en déduira sans peine, à l'aide des formes et dimensions des parties visibles en dessus. Ensuite, au moyen de ces deux vues ou projections (latérale et horizontale) ; on trouvera les vues prises de devant et de derrière ; car les mesures et dimensions dans le sens de la largeur seront données par la vue de dessus, et l'on n'aura autre chose à faire qu'à en porter la moitié, symétriquement à droite et à gauche d'une certaine ligne médiane que l'on aura tirée à cet effet ; et à l'égard des mesures dans le sens des hauteurs, elles se déduiront de la vue latérale ; il suffira de les porter aux endroits où elles devront figurer. Par

là on représentera successivement dans la *vue de devant* le timon, les deux armons, la volée de derrière avec les deux palonniers, la planche marche-pied, le corps d'essieu en bois, la servante, les deux roues d'avant-train, le coffre d'avant-train, le coffre d'arrière-train et les deux roues de derrière avec les ferrures appartenant à ces diverses parties ; bien entendu qu'on aura soin en projetant et dessinant tous ces objets, tantôt de les montrer dans leur entier, lorsqu'ils ne seront pas partiellement cachés par des objets situés en avant, tantôt d'en montrer seulement des parties plus ou moins étendues qui ne seront pas cachées, tantôt enfin de les montrer sous des formes plus ou moins raccourcies selon qu'il résultera de leur position relativement au plan de la figure. Les considérations par lesquelles on se rend compte de ces diverses manières de représenter les parties visibles, demandent sans doute un certain degré d'attention et de connaissance de cause ; mais elles ne comportent d'ailleurs aucune autre difficulté et se présentent d'elles-mêmes au seul examen attentif des vues latérales et de dessus. Les mêmes considérations conduiront également, bien vite, à reconnaître les parties qui devront figurer dans la vue de derrière, celles d'entre elles qui sont parallèles au plan de la figure, celles qui lui sont perpendiculaires ou qui lui sont plus ou moins obliques ; et de là encore on déduira quelles seront les parties qui devront être dessinées dans toute leur étendue, celles qui seront partiellement couvertes par des objets placés entre elles et l'observateur, et celles qui devront paraître raccourcies ;

d'où l'on conclura comment chacune d'elles devra être dessinée. Il n'y a pas jusqu'au dessin de la coupe qui ne puisse se déduire des deux projections latérale et horizontale, surtout lorsque l'on aura pu prendre connaissance, au moyen des planches métallographiées, de la forme et de la grandeur des parties occupant la région du milieu du corps à dessiner.

Ces diverses réflexions réduisent notre tâche à faire remarquer d'une manière générale que, bien que dans la vue latérale et dans la coupe longitudinale, les roues soient figurées au moyen de cercles concentriques (§ 143, 7), elles doivent néanmoins l'être dans la vue de dessus, au moyen d'ellipses (§ 144); et dans les vues de devant et de derrière au moyen de lignes droites; et toujours de manière à présenter plus d'écartement en dessus qu'en dessous, où elles touchent au sol (§ 143, 7 et § 145).

D'après ce qui a été dit plus haut, il s'agit principalemen tdans chacun des cas mentionnés : 1° de se figurer le corps à dessiner, (par conséquent ici le caisson), comme étant placé soit en avant, soit au-delà du plan de la figure, et dans une situation qui réponde précisément à l'espèce de vue que l'on veut en représenter; 2° d'appliquer alors les méthodes de projections et les constructions qu'enseigne la géométrie descriptive, et qui sont nécessaires pour obtenir l'image géométrique de l'objet dans la position choisie. Or on trouve toutes les constructions nécessaires pour atteindre ce but, nonseulement dans le *Traité du dessin géométrique*, mais même dans le présent volume.

§ 176.

On a supposé dans le dessin des vues mentionnées dans les §§ 174 et 175, que les deux axes de l'arrière et de l'avant-train, étaient dans une seule et même direction ; et de plus que leur axe commun était ou parallèle au plan de la projection à faire comme dans la vue de côté, dans celle de dessus, dans la coupe longitudinale, ou perpendiculaire à ce plan, comme dans les vues de devant et de derrière et dans la coupe transversale. Si, au lieu de ces suppositions, on admettait dans le dessin du caisson que les deux axes fissent un angle aigu avec le plan vertical de l'élévation en même temps qu'ils seraient parallèles au plan horizontal, en sorte que l'on eût à dessiner une élévation du caisson dans une position oblique, par rapport au plan vertical de la figure, on y verrait tout à la fois cette voiture de côté et par devant, ou bien de côté et par derrière, et l'on aurait à suivre dans les constructions relatives à cette hypothèse la marche indiquée dans le § 168. Pareillement il y aurait à se conformer à la marche indiquée dans les §§ 169, 169 *a*, et 169 *b*, si l'on adoptait pour le dessin du caisson les hypothèses adoptées dans ces paragraphes pour la bouche à feu réunie à son avant-train.

§ 177.

Afin d'éclaircir par un exemple les explications données dans les §§ 167, 168, 169, 169 *a*, 169 *b* et 176,

nous avons, dans la figure 93, représenté le caisson à munitions dans une position telle que l'axe de l'arrière-train est parallèle en même temps aux deux plans de projection coordonnés, c'est-à-dire tout à la fois au plan horizontal de la vue prise en-dessus et au plan vertical de l'élévation, pendant que l'axe de l'avant-train n'est parallèle qu'au plan horizontal, et se présente *obliquement* au plan vertical. On a de plus, supposé dans la figure, que l'angle de cette obliquité est de 45 degrés et que, par suite, l'avant-train est tourné de manière à se montrer tout à la fois par le devant et par le côté gauche ou le côté des porteurs. D'après ces hypothèses, on devra employer les échelles I et II pour dessiner l'avant-train, et les employer de telle sorte que l'échelle II serve à transporter toutes les dimensions en longueur et en largeur, pendant que l'échelle I sera uniquement réservée pour les dimensions en hauteur. (Nous rappellerons à ce sujet que nous avons expliqué dans le § 65 et autres comment il fallait déduire l'échelle II de l'échelle I.)

Au contraire, le côté gauche de l'arrière-train, visible dans la figure, ne doit être dessiné qu'avec l'échelle I seulement.)

Bien qu'il soit en général indifférent dans le cas de la figure 93 de commencer par dessiner l'avant-train pour finir par l'arrière-train, ou *vice versa*, il est toutefois plus commode ici de commencer par l'avant-train. Pour cela, on tracera d'abord la ligne de terre *xy*, et à une distance de cette ligne qui sera donnée par la figure 87, on lui mènera une parallèle pour déterminer

l'arête supérieure du corps d'essieu en bois, et partant aussi celle des armons. (On pourrait aussi débuter par mener la ligne dont on vient de parler, en la mettant à l'endroit du papier qui lui convient le mieux et ne tracer la ligne de terre xy qu'après que la figure entière serait terminée en la menant tangentiellement aux points inférieurs des deux roues, cas dans lequel on n'aurait nul besoin ni de prendre la distance des deux lignes précitées dans la figure 87, ni même de la déterminer préalablement d'après les dimensions données.) Cela fait, sur cette ligne, on portera d'abord la longueur du dessus du corps d'essieu en bois à l'échelle II; on divisera cette longueur en deux parties égales; par le point de division on mènera une perpendiculaire sur cette ligne que l'on prolongera tant en dessus qu'en dessous; sur cette perpendiculaire on portera en dessous la hauteur du corps d'essieu en bois, à l'échelle I; par le point ainsi obtenu on mènera de nouveau une ligne horizontale; on lui donnera la longueur du dessous du corps d'essieu, moitié à droite, moitié à gauche de la perpendiculaire précitée, et l'on réunira les extrémités correspondantes des deux horizontales par des lignes droites. Le trapèze à bases parallèles ainsi obtenu représentera la projection de la face antérieure du corps d'essieu en bois. Il faudra alors dessiner pareillement les faces des bouts de ce corps d'essieu en y employant les échelles I et II; on complétera le corps d'essieu en bois d'après les dimensions indiquées sur les métallographies, et l'on dessinera les deux fusées d'essieu au moyen des deux échelles, en ayant soin de

les placer bien à l'endroit qu'elles doivent occuper. Partant ensuite du milieu précédemment mentionné du corps d'essieu en bois, on portera, en direction horizontale vers la gauche et à l'échelle II, une distance égale à celle de la naissance de la fourchette (2650 ctp = 0m,693), et au-delà une longueur égale à celle de la fourchette elle-même (1980 ctp = 0m,508); de plus, on indiquera à l'aide de la figure 84 I, le point où la partie de l'armon apparente dans la figure abandonne la face apparente du corps d'essieu en bois, et l'on construira cette partie de l'armon, ainsi que la face debout apparente contre le timon, et le timon lui-même, employant à cet effet les deux échelles sur lesquelles on prendra des parties égales aux dimensions indiquées par la figure 84 I, ayant convenablement égard dans ce tracé à l'écartement de la partie antérieure des armons. D'un autre côté, partant encore du milieu déjà mentionné du corps d'essieu en bois, on portera toujours à l'échelle II et horizontalement, mais cette fois vers la droite, une longueur égale à 500 + 2175 ctp = 0m,699,6 (somme de la largeur du corps d'essieu en bois et de sa distance à l'écartement des armons en arrière, et au point ainsi obtenu, on marquera à l'échelle I l'écartement des armons en arrière, ayant soin que le point précité se trouve au milieu de cette dimension; cela fait, on sera en état, au moyen de la figure 84 I, et des deux échelles, de dessiner la partie de l'armon apparente en arrière du corps d'essieu en bois, et d'indiquer le point du tirant du milieu qui répond à l'axe de la cheville ouvrière.

Il ne sera pas inutile de remarquer que bien que, dans ce qui précède, on ait eu parfois recours aux figures de la planche VIII pour effectuer la projection de l'avant-train, disposé comme on l'admet dans la figure 93, on ne l'a fait qu'en vue de faciliter et de rendre plus claire l'énumération des objets à dessiner dans cette figure. On n'a, en réalité, nul besoin de ces figures de la planche VIII, ni d'aucune autre figure auxiliaire, pour l'exécution du dessin qui nous occupe, et rien n'empêche d'effectuer immédiatement la projection dont on a besoin d'après les dimensions indiquées, en employant les deux échelles proportionnelles. Il n'en est pas de même du dessin des roues, pour lequel on aura besoin d'une projection auxiliaire ainsi que nous l'expliquerons dans les paragraphes suivants.

Il serait beaucoup trop long, et il serait même superflu de décrire la totalité des constructions à faire pour compléter le dessin de l'avant-train, avec toutes les parties en bois et les ferrures, dans la position adoptée pour la figure 93. Il nous a paru, au contraire, préférable de nous borner à la partie ci-dessus décrite, qui suffit à préparer le travail et à indiquer la marche à suivre, laissant le reste à l'intelligence du dessinateur, d'autant plus que nous avons déjà eu à considérer, à décrire et à effectuer bien des projections de ce genre, tant dans le *Traité du dessin géométrique* que dans le présent volume. Il y a plus, on peut prévoir avec certitude que quiconque aura compris les théories de la géométrie descriptive, et se sera exercé à les appliquer au dessin d'objets d'artillerie dans les solutions graphi-

ques des divers problèmes jusqu'ici indiqués, trouvera amplement dans ce que nous venons de dire, de quoi se mettre en état de continuer le travail que nous lui laissons à finir, d'autant plus que nous devons admettre qu'il aura déjà dessiné les vues de l'avant-train représentées dans la planche VIII; et que nous lui mettons ici sous les yeux la figure 93, qu'il s'agit pour lui de construire.

§ 178.

La projection des *roues de l'avant-train* dans la figure 93, réclame seule quelques nouvelles explications, parce que, en raison de leur position, elles ont ici une double inclinaison sur le plan de la figure, qui exige de la part du dessinateur un surcroît d'attention. Commençons par la projection du moyeu de la roue située du côté des porteurs, et déterminons d'abord sur l'axe de la fusée le point correspondant au plan qui termine le gros bout du moyeu, point qui répondra à quelques centipouces du bout du corps d'essieu en bois. A partir de ce point, on portera successivement à l'échelle II vers la droite, les dimensions du moyeu dans le sens de sa longueur, et l'on construira d'après les §§ 107 et 108 du *Dessin géométrique*, les ellipses doublement inclinées sous la forme desquelles se montrent les différents cercles du moyeu; ayant soin que chaque ellipse ait précisément pour centre le point de l'axe de la fusée qui aura servi à marquer l'emplacement du cercle correspondant à cette ellipse. A partir du dernier

des points marqués sur l'axe de la fusée, lequel par conséquent répond précisément au centre du plan circulaire qui termine le petit bout du moyeu, on portera sur la gauche et à l'échelle II, (pour construire l'écuanteur de la roue) une longueur égale à 215 centipouces ($0^m,064$), par le point ainsi déterminé on fera passer une ligne parallèle aux grands axes des ellipses déjà dessinées du moyeu. Cette ligne donnera la direction des grands axes des ellipses qui devront représenter le plan extérieur de la couronne. Les petits axes des ellipses qui doivent être perpendiculaires aux grands, dépendront comme pour le moyeu du plus ou moins d'inclinaison de la roue sur le plan vertical de la figure, et s'obtiendront à l'aide de l'échelle II. On dessinera d'une manière tout-à-fait semblable les ellipses figurant la face intérieure de la couronne, lesquelles devront être à la distance voulue des ellipses extérieures, et par là on aura la représentation de la couronne tout entière, suivant les règles indiquées sur la matière dans le *Traité du dessin géométrique*.

Maintenant, pour dessiner la projection des rais dans la figure 93, toute la question revient principalement à déterminer tant sur la surface du moyeu entre les deux cordons, qu'à la surface intérieure de la couronne ; les emplacements où ces surfaces doivent se confondre avec les faces de bout des rais. Dans ce but, on dessinera la roue comme on le voit en A ; on y indiquera les milieux des rais ainsi que leurs épaisseurs, tant contre le moyeu que contre les jantes, et l'on projettera ces points, de la figure A sur les surfaces précitées de la roue du côté

des porteurs (de la même manière qu'on le voit indiqué comme exemple, sur la planche IX par quelques lignes ponctuées, mais pour la roue du côté des sous-verges). Ce travail préparatoire terminé, on complétera le tracé des rais comme on le voit indiqué sur la figure 93.

La roue A devrait, à la rigueur, être représentée par des ellipses, ainsi qu'on en a fait la remarque dans les §§ 143, 7; mais déjà, dans cette circonstance, nous avons fait sentir et combien serait minime l'erreur que l'on commettrait dans le cas actuel, si, au lieu d'ellipses, on employait des cercles; et combien, d'un autre côté, le travail serait abrégé par cette substitution.

Pour exécuter la projection de la seconde roue de l'avant-train, celle du côté des sous-verges (roue dont on ne peut voir qu'une partie dans la figure qui nous occupe), on suit généralement la même marche que l'on vient d'indiquer; et il est d'autant moins nécessaire d'entrer à son égard dans des explications particulières, que les modifications résultant de la position en sens inverse du moyeu, des rais et de la couronne, se présentent d'elles-mêmes à la moindre réflexion. La direction des divers grands axes des ellipses, par lesquelles les couronnes des deux roues doivent être représentées, peut aussi s'obtenir au moyen de l'écartement des deux roues en dessus et en dessous, porté à l'échelle II, par moitiés à droite et à gauche d'une verticale menée par le milieu de l'axe de l'essieu aboutissant en dessous à la ligne de terre xy et en dessus à une hauteur égale à celle de la roue. Cet écartement des deux roues, en dessus et en dessous, se déduira de

quelque projection faite sur un plan perpendiculaire à l'axe de la voiture, comme, par exemple, d'une vue de devant ou de derrière, ou bien de la vue de dessus, précédemment dessinée dans la figure 88. Ces grands axes des ellipses une fois trouvés, on aura ceux des ellipses représentant les projections du moyeu en menant une suite de parallèles à leur direction; et il ne s'agira plus, pour avoir le centre de ces ellipses, que de procéder dans un ordre inverse de celui qui a été indiqué plus haut.

§ 179.

Tout lecteur réfléchissant n'aura pas manqué de reconnaître que le procédé indiqué dans le paragraphe précédent, pour obtenir la projection des deux roues de l'avant-train, ne doit être, à proprement parler, considéré que comme une méthode abrégée ; et que, pour opérer avec rigueur, il eût fallu suivre complètement la marche tracée dans les §§ 134 et 135 du *Traité du Dessin géométrique*, afin d'obtenir, ici comme là, au moyen des deux vues, II et IV, de la figure 45 (*Dessin géométrique*), la projection de la roue conforme à la figure 45 V. Toutefois, si l'on considère que dans la figure 45 (du *Dessin géométrique*) les angles α et β sont supposés de 45 degrés, tandis qu'ici celui des deux angles qui correspond à α est d'environ 88 degrés ; que, par suite, la roue s'écarte d'à peine 2 degrés de la position verticale ; on verra sans peine que le procédé indiqué dans le paragraphe précédent donne une représentation de la roue avec une exactitude suffisante, et que le résultat que l'on

obtiendrait par l'emploi de la méthode rigoureuse ne différerait pas d'une manière perceptible de la projection des roues ici obtenue.

Les directions des lignes représentant, à la surface de la couronne, les joints de deux jantes consécutives, se détermineront par le § 135 du *Traité du dessin géométrique*, de la manière indiquée pour exemple en *ab* (fig. A).

§ 179 a.

Lorsque, dans une voiture quelconque, le jeu qui existe entre les fusées d'essieu et les boîtes de roue permet de disposer les roues perpendiculairement au plan horizontal, leur projection, dans le cas où la voiture est tournée comme dans la figure 93, par rapport au plan vertical de projection, en est rendue plus facile, parce qu'alors les grands axes des ellipses sont *verticaux* et leurs petits axes *horizontaux*, et que par conséquent l'on peut procéder comme dans le § 128 du *Dessin géométrique*, et se dispenser d'employer la construction indiquée dans le § 134 de ce même Traité. D'après ces remarques, c'est-à-dire en raison de cette plus grande commodité et de la grande simplification de la construction, il conviendra de donner toujours aux roues cette position verticale, lorsqu'on pourra le faire, d'autant plus que l'inclinaison des roues sur le sol, dans le cas où la voiture est tournée obliquement, par rapport au plan vertical de projection, est à peine perceptible (ainsi qu'on peut en juger par la figure 93), et que, par suite, ni l'exactitude, ni le bon effet à la vue du dessin ainsi sim-

plifié dans son exécution, n'auront à souffrir des suites de cette simplification.

Observation. — Nous indiquerons comme exemples d'applications propres à servir d'exercices aux commençants, les positions suivantes du caisson à munitions relativement au plan de la figure :

1° L'axe de l'avant-train seul parallèle au plan de la figure, pendant que celui de l'arrière-train sera oblique sur ce plan (§ 169 *b*);

2° Les deux axes faisant soit le même angle, soit des angles différents avec le plan vertical de la figure (§§ 168, 169, 169 *a*);

3° Les deux axes de l'avant et de l'arrière-train situés dans le prolongement l'un de l'autre, mais faisant un certain angle avec le plan horizontal de projection, disposition analogue à celle qui aurait lieu dans une projection horizontale d'une voiture gravissant une montagne (§ 169 *d*.)

§ 180.

S'il s'agissait de *laver* les figures représentées dans la planche IX, pour y exprimer les effets d'ombre et de lumière qui auraient lieu dans les circonstances admises pour ces diverses figures, on trouverait dans le *Traité du dessin géométrique* et en plusieurs endroits du présent volume, tous les renseignements nécessaires sur la marche à suivre, quant au choix des rayons lumineux, à la construction des ombres, aux détails ultérieurs d'exécution, à la manière de traiter les parties éclairées

des dessins, enfin à l'emploi des couleurs si l'on voulait en faire usage. Seulement, comme les parties en bois des voitures ne sont pas, comme celles des affûts et des avant-trains, peints en bleu (§ 152), mais reçoivent une teinte grise, les parties en fer étant d'ailleurs toujours couvertes de peinture noire, il arrive ici que la mise des dessins à l'encre de Chine leur donne un aspect plus conforme à la réalité, surtout lorsqu'on ajoute un peu de rouge à l'encre destinée à teinter les parties en bois, et que l'on prépare celle qui est destinée aux parties en fer, de manière à ce qu'elle soit proportionnellement plus foncée (§ 12).

§ 181.

Tout ce que nous avons dit précédemment, en termes généraux, à l'égard du dessin d'un caisson à munitions s'applique naturellement aussi au dessin des autres voitures du matériel de campagne; et de même qu'il nous a suffi d'expliquer le dessin d'un affût de campagne de 6, pour faire comprendre celui d'un affût de 12 et d'obusier de 7, de même ici, on comprendra, par ce que nous avons dit à l'occasion du dessin d'un caisson, ce qu'il y aurait à dire sur ceux du *charriot d'approvisionnements* et de la *forge de campagne;* car il existe une grande analogie dans plusieurs parties de ces voitures sous le rapport des formes et des dimensions, en sorte qu'il est possible d'appliquer à leur dessin toutes les règles précédemment indiquées, à supposer que l'on soit en possession

des données nécessaires, relativement aux formes et aux dimensions.

À l'égard des caissons, charriots et forges qui étaient en usage dans l'artillerie de campagne prussienne jusqu'à l'année 1842, on les dessine d'après les planches lithographiées et les tables de dimensions qui les concernent ; et l'on trouve dans le *Traité du dessin géométrique*, les règles et constructions à employer en se conformant à ce qui a été dit au sujet du caisson, de l'affût de campagne, et de l'avant-train du système de 1842. Les mêmes remarques s'appliquent également au dessin du *charriot du train* ou *caisson de parc (Train-wagen)*, ou du *charriot à ridelles*, et de toute espèce de voiture appartenant au matériel des artilleries de place et de siége.

Quant à ce qui regarde le dessin de voitures appartenant à des systèmes d'artillerie de puissances étrangères ou généralement de voitures pour lesquelles il n'existerait ni dessins ni tables de dimensions, on devra pour se procurer les données nécessaires, touchant leurs formes et dimensions, commencer par en faire un levé, et se servir ensuite des brouillons cotés de ce levé pour exécuter le dessin au net.

ARTILLERIE DE PLACE ET DE SIÉGE.

§ 182.

Nous avons exposé d'une manière générale, dans le volume qui traite de la science du *Dessin géométrique*,

les règles et les constructions à l'aide desquelles on représente les projections de corps de toutes formes sur le plan de la figure, quelle que soit la position de ces corps par rapport à ce plan; nous y avons aussi expliqué comment on devrait procéder pour exprimer par le lavis sur les dessins linéaires ainsi obtenus, les effets d'ombre et de lumière. Dans le présent volume nous avons montré l'application des théories, dont on vient de parler, à la pratique du dessin de divers objets relatifs au matériel de l'artillerie de campagne. Il nous resterait donc maintenant à montrer aussi les applications de ces mêmes théories au dessin du matériel de l'artillerie de place et de l'artillerie de siége. Toutefois, en considérant que ce matériel se compose, lui aussi, en grande partie de bouches à feu, d'affûts, d'avant-trains et de voitures, dont les formes et les dimensions sont indiquées d'une manière complète sur les planches lithographiées qui s'y rapportent, il paraîtra superflu, après ce qui précède, de s'étendre encore spécialement sur les applications de ces théories au dessin de ces objets. Car bien que les bouches à feu employées dans la défense et dans l'attaque des places (celles de bronze comme celles de fer) diffèrent plus ou moins dans leurs formes et dimensions de celles de l'artillerie de campagne, toujours est-il que celui qui aura appris à dessiner correctement une bouche à feu de l'artillerie de campagne, d'après les principes de la géométrie descriptive et la théorie de la distribution de la lumière, sera pareillement en état de représenter, conformément au but, une pièce de place ou de siége d'après les mê

mes principes et les mêmes théories, n'ayant autre chose à faire pour cela qu'à appliquer les procédés indiqués pour le dessin des premières pièces au dessin des secondes, avec l'attention continuelle de tenir compte des changements dans les dimensions. Ces réflexions s'appliquent également au dessin des affûts de rempart, de casemates et de siége, à celui des affûts à châssis hauts et bas, des avant-trains et des diverses espèces de voitures employées dans ces artilleries.

Les mortiers seuls diffèrent, tant en ce qui regarde la bouche à feu proprement dite, qu'en ce qui regarde son affût, des bouches à feu dont il a été parlé jusqu'ici. Nous allons, en conséquence, nous occuper d'ajouter quelques remarques particulières touchant la manière de les représenter dans les dessins géométriques. Nous ferons toutefois observer, au préalable, qu'en général, dans l'artillerie prussienne, toutes les parties en bois du matériel des artilleries de place et de siége, sont en réalité peintes en gris, tandis que les parties en fer de ce même matériel le sont en noir. Ces circonstances sont de nature à être prises en considération dans le lavis des dessins de ce matériel (§ 180.)

§ 183.

La planche X renferme les dessins du *mortier de 7 sur son affût*, tels que l'un et l'autre ont été adoptés dans l'artillerie prussienne en 1834. La figure 94 en représente une *coupe longitudinale*, la figure 95 une *vue de dessus*, et la figure 96 est une *vue de devant* de l'affût seulement. Les constructions à faire pour l'exécu-

tion de ces trois dessins (pour lesquels on trouve les dimensions à employer sur les planches lithographiées relatives à ces objets) sont aisées à reconnaître à la seule inspection des figures, et ne présenteront aucune difficulté dans l'application. Après ce qui a été dit précédemment, il nous a paru, en conséquence, tout à fait superflu de répéter ici d'une manière particulière ces constructions et ces projections. L'axe de l'âme du mortier (lequel est en bronze, pour le dire en passant) est incliné sous un angle de 45 degrés, par rapport au plan horizontal. On a employé pour l'échelle I, qui a servi au transport des dimensions dans les figures 94, 95 et 96 le rapport arbitraire de 2po,80 au pied, en sorte que les dimensions prises dans nos dessins sont un peu moindres que le quart des grandeurs réelles correspondantes de l'objet.

§ 184.

On a supposé, en ce qui regarde la distribution de la lumière sur les figures 94, 95, 96, que la lumière tombait suivant la direction de la diagonale d'un cube (*Dessin géométrique*, § 318); et c'est dans cette hypothèse qu'ont été déterminées, et ensuite complètement exécutées, les parties d'ombre sur les objets éclairés, ainsi que les ombres portées par eux sur d'autres objets. Toutes les instructions relatives à cette partie du travail sont développées dans le *Traité du dessin géométrique*, aux endroits y relatifs. Il est sans doute inutile de dire, puisque la seule inspection des figures l'indique assez par la manière dont la lumière y est distribuée, et no-

tamment par la direction des ombres portées, que l'on a fait usage, dans la construction des ombres, de la méthode décrite dans les §§ 483 et suivants du *Traité du dessin géométrique*; car, si l'on n'avait pas suivi cette méthode, ou que l'on eût simplement fait usage du procédé indiqué dans les paragraphes précédents (comme par exemple dans la construction des ombres des figures 117, 118, 149 et autres); les ombres auraient pris, dans les vues du mortier de dessus (fig. 95) et de devant (fig. 96) une direction et une position opposées, savoir : de bas en haut dans la première, et de droite à gauche dans la seconde, tandis que dans nos figures toutes ces ombres sont d'accord avec celles de la figure 94, c'est-à-dire qu'elles ont la même direction qu'elles. Ce que nous venons de dire des ombres portées a lieu aussi à l'égard des ombres propres; ainsi, par exemple, la partie obscure du mortier dans la figure 95 ne se trouverait pas en dessous, mais bien en dessus, puisqu'alors la partie inférieure de la bouche à feu serait tournée du côté de la lumière, et se trouverait par conséquent complètement éclairée.

Nous ferons toutefois ici une remarque touchant la détermination de l'ombre portée qui a lieu dans la figure 94 sur la surface concave de l'âme. La bouche à feu ayant une inclinaison de 45 degrés sur le plan de l'horizon, il s'en suit que la droite *cd* qui représente la tranche de la bouche, fait aussi ce même angle de 45 degrés avec la ligne de terre, et par suite cette ligne peut être en même temps considérée comme la projection du rayon lumineux qui tombe au point *c*, et

qui doit produire un certain point d'ombre f sur la ligne cd, point qu'il s'agit ici de trouver.

Maintenant, si nous jetons les yeux sur la figure 97 qui représente le profil de l'âme, nous verrons, en nous rappelant ce qui a été dit dans le *Traité du dessin géométrique* (§ 368, fig. 128, et § 463, fig. 144, I) sur les constructions de ce genre, que la marche à suivre pour trouver le point d'ombre f consiste, savoir : à mener les deux lignes vx et wx représentant les projections l, l' du rayon lumineux en élévation et en plan ; à mener ensuite la perpendiculaire $vu = wy$ et à joindre ux, pour obtenir (conformément au § 322 *a* du *Traité du dessin géométrique*) l'angle vxu que fait avec le plan de la figure le rayon lumineux L lui-même(*) ; ce qui paraîtra d'autant plus évident en se figurant par la pensée le triangle vxu comme situé dans un plan perpendiculaire au plan vxy. Cela posé, décrivons un demi-cercle sur cd (fig. 97) comme diamètre et par le point c menons une parallèle ce à ux, et du point e ainsi trouvé abaissons la perpendiculaire ef sur cd, le point f sera la projection du point d'ombre e dans la présente vue, et partant, l'ombre que le point c projette sur la droite ou plutôt sur le demi-cercle cd : ce qui paraîtra de nouveau d'autant plus évident, si l'on rabat par la pensée le demi-cercle ced en arrière jusqu'à ce qu'il arrive à être perpendiculaire à $chgd$. On trouve d'une manière tout à fait semblable l'ombre i du point g,

(*) Si l'on suppose que $vxy = yxw$ soit de 45 degrés, on aura $vxu = 35°46'$ (à très peu près). (Voir la note du § 349 du *Dessin géométrique*.)

ou plutôt la projection du véritable point d'ombre k, et partant l'on aura la ligne fi pour l'ombre de l'arête cg. Décrivant ensuite le demi-cercle prq, menant la droite pr parallèle à ux, le point s projection du point d'ombre r, donnera l'ombre du point p; et si enfin on mène à une distance arbitraire de gh une parallèle lm à cette ligne, on trouvera sur cette parallèle par une construction analogue, le point o pour l'ombre de l, et par suite la courbe ios pour l'ombre de l'arc glp, ombre (ou plutôt limite d'ombre) que l'on déterminerait évidemment d'une manière d'autant plus exacte que l'on prendrait un plus grand nombre de points entre g et p indépendamment du point l. On trouvera par une construction semblable la limite snt de l'ombre portée dans l'intérieur de la chambre, comme on le voit dans la figure.

On s'est servi d'une figure particulière (fig. 97) pour expliquer la construction de l'ombre dans la chambre, dans le raccordement et dans l'âme, afin de pouvoir le faire avec plus de clarté. Si dans la patrique, on en agissait de même, plutôt que de faire immédiatement la constructiou sur la figuge 94, il y aurait naturellement lieu à transporter sur cette figure la limite d'ombre $fiomt$ ainsi obtenue.

A l'égard de la limite de l'ombre que le mortier projette sur son affût, dans la figure 95, on la trouve en déterminant d'abord dans cette figure les lignes suivant lesquelles les rayons lumineux touchent la surface de ce mortier, tant du côté apparent que du côté non apparent, (lignes qui sont en même temps celles

de la séparation des parties éclairées et des parties obscures du mortier, et qui, partant, représentent celles qui déterminent le contour de l'ombre portée (*Dessin géométrque*, § 326.) Ces lignes trouvées, on devra les projeter aussi dans la figure 94 (en concevant celle-ci comme représentant une vue extérieure et non une coupe longitudinale); on devra de plus considérer la figure 95 comme une élévation dont la figure 94 serait en quelque sorte le plan (*Dessin géométrique*, §§ 483 et suiv.); enfin l'on aura à prendre dans ces deux figures sur les lignes correspondantes qui indiquent les limites des parties éclairées et des parties obscures, une suite de points correspondants, et à chercher par la construction décrite dans les §§ 324 et suiv. du *Dessin géométrque* les ombres de ces points dans la figure 95.

Par suite de la position de la tranche de la bouche du mortier, dans la figure 95, ce plan, et par conséquent aussi la partie apparente de l'âme dans cette figure devront paraître dans l'ombre et être lavés; car les rayons lumineux qui, dans ce cas, sont parallèles au plan dont il s'agit ne peuvent y produire aucune lumière. (*Dessin géométrique*, § 270.)

§ 185.

En construisant, d'après le § 223 du *Dessin géométrique*, l'échelle II, au moyen de l'échelle I, comme on l'a fait, par exemple dans le présent volume au § 65, fig. 29,

et ailleurs (*), on peut à l'aide de ces deux échelles dessiner *immédiatement* l'affût de mortier avec ses ferrures dans une position *inclinée sur le plan de la figure*. C'est ce qui a été fait pour la figure 98. Quant à la manière de faire usage de ces deux échelles dans la présente circonstance, on la trouvera aisément d'après les paragraphes *du Traité du Dessin géométrique* relatifs à la matière, ainsi que d'après les constructions employées pour figures 29, 54 et 93; et la construction à effectuer ici différera d'autant moins de celles dont on vient de parler, que l'on a pareillement donné ici une inclinaison de 45 degrés sur le plan vertical de la projection à la ligne médiane de l'affût supposée horizontale. D'après cela, si, pour dessiner l'affût, il suffit d'employer l'échelle II pour porter toutes les dimensions prises dans les deux sens de la longueur et de la largeur, et de l'échelle I pour porter toutes les dimensions prises dans le sens de la hauteur; il n'en sera pas tout à fait de même à l'égard du mortier qui a une double inclinaison par rapport au plan vertical de la figure, et il sera nécessaire pour cette partie du dessin, d'avoir recours à quelques dessins auxiliaires pour en obtenir la projection, par exemple, d'après le procédé décrit dans les §§ 130 et 134 du *Dessin géométrique*, ainsi qu'on le voit ici dans la figure 98. Conformément à ce procédé, on devra d'abord dessiner

(*) Comme le pied de l'échelle I a été pris égal à 2p_o,80, chaque pied de l'échelle II sera égal à $\sqrt{\frac{2,8^2}{2}} = \sqrt{3,92}$ et partant un peu plus petit que 2 pouces.

une vue latérale de mortier dans laquelle l'axe de l'âme soit parallèle au plan vertical de la figure, mais fasse avec la ligne de terre xy un angle de 45 degrés. (*Dessin géométrique*, fig. 43, I.) Cela fait, on dessinera une projection horizontale du mortier analogue à la figure 43, II ; on donnera à cette figure la même position par rapport à la ligne de terre xy qu'à la figure 43, III, et enfin l'on obtiendra par le secours des deux vues du mortier analogues aux figures I et III la projection de ce mortier représentée dans la figure 98, de la même manière que la figure 43, IV est résultée des figures I et III. Ce que nous venons de dire de l'analogie entre la figure 98 et la figure 43 du *Traité du Dessin géométrique*, s'applique aussi parfaitement à la figure 45 de ce même traité, et d'autant mieux que la figure V déduite des figures II et IV donne en même temps un exemple des constructions à employer pour obtenir la projection de la plate-bande de la bouche, et de la partie de l'âme qui paraît dans la figure. Quoique les constructions de ce genre emploient toujours beaucoup de temps, on doit cependant les considérer comme des exercices très utiles ; d'ailleurs, la méthode indiquée dans le § 108 du *Dessin géométrique* pour la détermination des deux axes d'ellipses doublement inclinés, fournira un moyen de faciliter et d'abréger beaucoup le travail. En général, dans l'exécution, tout dessinateur réfléchissant, ne manquera pas de découvrir de lui-même maintes abréviations fondées sur la théorie même des projections, et sur la nature des ellipses, abréviations qui simplifieront considérablement les constructions à faire dans le cas qui nous occupe.

Dans tous les cas, il est avantageux pour ménager le dessin, de construire d'abord sur une feuille de papier séparée, non-seulement les projections auxiliaires à employer pour obtenir le mortier de la figure 98 dans sa position doublement inclinée sur le plan de la figure, mais ce mortier lui-même. Cela fait, l'on aura ensuite à reporter l'image ainsi obtenue sur le dessin au net, dans la position qu'elle doit avoir, ou bien on la découpera en patron, et l'on placera ce patron dans l'affût préalablement dessiné (de la figure 98) de manière à ce que ses tourillons répondent exactement à leurs encastrements, et qu'en outre, la génératrice de contact du renfort du mortier se confonde avec la ligne médiane de la face supérieure du coin de mire.

§ 186.

Pour la distribution de la lumière sur la figure 98, nous avons choisi, exceptionnellement, une direction des rayons lumineux autre que celle que nous avons employée jusqu'ici, faisant venir la lumière de droite à gauche en même temps que de haut en bas, sous un angle arbitraire, en astreignant seulement les rayons lumineux à se trouver dans des places perpendiculaires à la face latérale AB de l'affût, ou qui ne s'écartent que fort peu de cette direction et sous la condition, dans ce dernier cas, que le plus petit des deux angles contigus se trouve en arrière, afin que dans les deux cas la vue de la partie antérieure AC des flasques et de l'entretoise tournée

vers le spectateur paraissent dans l'ombre, comme on le voit dans la figure 98. Soit, par exemple, *ab* une partie de la *projection* de la face apparente AB de l'affût; d'après ce que l'on vient de dire, la projection du plan contenant le rayon lumineux et auquel tous les autres plans d'incidence de la lumière sont parallèles, sera ou la ligne *cd* perpendiculaire à *ab*, ou la ligne *ce* oblique à ce plan. Si, au lieu d'être disposée en arrière ou vers le point *a*, la ligne *ce* était inclinée du côté *cb*, il arriverait que le devant de l'affût recevrait une partie des rayons lumineux, et ne paraîtrait pas dans l'ombre comme dans la figure 98, bien qu'elle ne reçût alors qu'une lumière très faible.

Pour trouver l'angle sous lequel la face AB du mortier est rencontrée, de haut en bas, par les rayons lumineux, on mènera de quelque partie saillante, par exemple, de quelque sommet d'angle d'un écrou ou de la tête du boulon du milieu, ou bien encore d'un point du contour d'un piton, une droite jusqu'au point d'ombre correspondant. La ligne ainsi menée sera la projection du rayon lumineux. Cela fait, on mesurera à l'échelle I la longueur perpendiculaire de l'ombre, et à l'échelle II la distance horizontale du point choisi du corps saillant jusqu'à la limite verticale correspondante d'ombre, et l'on construira un triangle rectangle, ayant ses deux côtés de l'angle droit mesurés à l'échelle I égaux en longueur aux dimensions trouvées. L'hypothénuse de ce triangle rectangle donnera le véritable rayon lumineux, et celui des deux angles aigus qui sera opposé au côté portant ombre, sera l'angle d'incidence

demandé des rayons lumineux sur la face extérieure du flasque.

§ 187.

Ce que nous avons dit ci-dessus du mortier de 7, s'applique évidemment aussi en général au dessin des autres mortiers avec leurs affûts, que ceux-ci soient en bois ou en fer. On se servira pour l'exécution de ces dessins des formes et dimensions données par les planches lithographiées relatives aux objets à dessiner, ou à défaut, de brouillons de levé que l'on aura dû faire préalablement.

Le dessin des anses des mortiers de bronze de gros calibre (de 25 et de 50), s'exécute de la même manière qu'on l'a expliqué (sur la planche II) pour les anses des canons et des obusiers. Les anses des mortiers ont leur milieu au milieu de la longueur du renfort, et le centre de la coupe transversale du mortier nécessaire pour leur projection, doit toujours être pris dans le *prolongement de l'axe de l'âme*, quelle que soit la position du mortier par rapport à l'horizon.

Enfin, si l'on avait, dans un dessin de mortier, à représenter les courbes suivant lesquelles les embases des tourillons se raccordent avec la surface convexe de la culasse, la question, dans le plus grand nombre des cas, consisterait à trouver les intersections de la surface d'une sphère et de celle d'un cylindre; et partant, l'on aurait alors à suivre la marche tracée par les figures 59 et 60 du *Traité du Dessin géométrique*. On en déduira pareille-

ment sans aucune difficulté la marche à suivre pour obtenir les projections de ces courbes dans les différentes vues du mortier, et aussi en supposant un changement dans la position des embases.

APPENDICE.

§ 188.

En terminant la présente *Instruction sur le dessin du matériel d'artillerie*, nous ajouterons encore que l'on devra pareillement se conformer aux principes de la géométrie descriptive et de la théorie de la distribution de la lumière et des ombres, dans l'exécution des dessins des machines employées dans l'artillerie, telles que chèvres, triqueballes, crics, etc., et aussi dans celle des dessins des objets d'*armement et d'assortiment* des bouches à feu. En effet, ces machines et ces objets se composent d'un assemblage de divers corps dont les formes et les dimensions plus ou moins diversifiées, le mode de réunion et la position relative sont ou commandées par la nécessité, ou déterminées par le but que l'on s'en propose. Lors donc que l'on connaîtra, soit par des dessins, soit par des brouillons de levés, les dimensions et les formes de ces divers corps, ainsi que la manière dont ils doivent être rapprochés pour constituer les objets à dessiner, l'exécution des différentes projections que l'on aura à faire, celle des coupes et des positions diverses relativement au plan de la figure, celle de la répartition de l'ombre et de la lumière reposera entiè-

rement, comme pour les bouches à feu, affûts, voitures, sur les théories exposées dans notre *Traité du Dessin géométrique*. Le dessinateur aura donc à démêler avec discernement et connaissance de cause entre ces théories et les exemples par lesquels nous les avons éclaircies, les théories, les exemples qu'il aura spécialement à appliquer dans chaque circonstance. Et comme il n'arrivera, en général, que très rarement d'avoir à dessiner dans des circonstances complètement identiques à celles des exemples choisis dans le traité, le point essentiel dans ces sortes de recherches consistera à savoir bien apprécier pour les cas particuliers dont on aura à s'occuper, les constructions générales indiquées dans la théorie, à savoir les employer avec intelligence et à les appliquer conformément au but. Mais de là il résulte aussi que ces nouvelles applications de la théorie, à la pratique du dessin des machines et des objets d'armement et d'assortiment des bouches à feu, sont parfaitement analogues à ce qui a été dit précédemment au sujet du dessin du matériel d'artillerie, et, par cette raison, nous n'avons pas cru devoir augmenter inutilement les planches du présent ouvrage en y représentant les machines et les armements (*).

(*) Indépendamment des planches lithographiés et métallographiées dont il a été maintes fois question dans cette première partie du présent ouvrage, il existe encore un ouvrage particulier intitulé : *Recueil de dessins représentant les objets du matériel de l'artillerie prusienne, accompagné d'explications; le tout rédigé d'après les plus récentes déterminations*, par KAMEKE. Berlin, 1837 à 1844, chez *B. Behr*. Cet

§ 188 *a*.

Nous avons déjà eu occasion, à la fin du § 18, de dire un mot touchant le nombre des projections diverses, des coupes, des détails qui doivent être faits en général pour compléter la représentation graphique d'un objet quelconque du matériel d'artillerie, et nous avons énoncé à cet égard la maxime, que : *le nombre de ces dessins particuliers devait toujours être tel qu'il résultât de leur ensemble une connaissance complète de l'objet.* On voit, d'après cela, ou du moins par la nature même des choses, que ce nombre n'est nullement susceptible d'être fixé à l'avance d'une manière générale, puisqu'il dépend en partie du but que l'on se propose en dissinant, et en partie de la forme et de la composition du corps à dessiner. Ce qu'il y a de positif toutefois à cet égard, c'est que les divers dessins d'un même objet doivent toujours se compléter mutuellement, de telle sorte que toujours l'un d'eux présente les parties, formes et dimensions qui n'auront pas pu ou dû être représentées sur les autres, en raison de leur nature et de leur position relativement au plan de la

ouvrage mérite d'autant plus d'être cité ici qu'on peut le regarder comme complet pour l'époque à laquelle il a été publié, et qu'il se recommande par la méthode, deux qualités grâces auxquelles il peut souvent remplacer à plusieurs égards les planches lithographiées précitées, soit qu'on cherche à acquérir une connaissance complète du matériel d'artillerie, soit qu'on ait des dessins d'artillerie à exécuter.

(*Note de l'auteur.*)

figure. Il ne sera donc pas inutile, en terminant cette première partie de notre ouvrage, de revenir sur la maxime précitée pour l'expliquer par quelques exemples, parce que sa parfaite intelligence, et son application judicieuse non-seulement sont d'une importance paritculière pour atteindre les différents buts que l'on se propose dans les dessins d'artillerie, mais procureront des avantages essentiels dans les levers du matériel d'artillerie (objet de la deuxième partie de cet ouvrage que nous allons bientôt aborder). En effet, c'est en quelque sorte cette maxime elle-même qui trace dans ce cas la voie que doit suivre l'opérateur dans le cours de son travail, par la raison que si, comme on le verra plus loin, le résultat d'un levé entraîne toujours à sa suite l'exécution d'un dessin, il s'en suit par cela même qu'une juste intelligence de cette règle conduira d'elle-même à prendre les formes, à mesurer les dimensions que ce dessin nécessitera, et par là appellera plus particulièrement l'attention de l'opérateur sur les points principaux de son travail. En outre, un l'emploi judicieux de cette maxime suppose déjà une connaissance suffisante du fond de la chose, un coup-d'œil sûr et une certaine habileté dans le dessin, et sous ce rapport encore quelques exemples donnés ici, afin de l'éclaircir, ne seront pas déplacés.

§ 188 *b*.

Pour cela considérons en particulier la planche IV sur laquelle sont représentées les parties en bois de l'af-

fût à canon de 6, et supposons un instant que l'on n'ait d'abord dessiné que la figure 47, on y reconnaîtrait à la vérité la forme des flasques, c'est-à-dire leur contour, l'encastrement des tourillons, l'entaille pour le corps d'essieu en bois, les emplacements et les embrèvements des entretoises, et les trous des boulons et des chevilles ; mais l'on n'y verrait ni l'épaisseur des flasques, ni si cette épaisseur reste ou non la même dans toute la longueur, ni l'écartement des flasques entre eux, ni s'ils sont ou non parallèles, et dans le seconde cas quelle inclinaison ils ont l'un par rapport à l'autre, etc., etc. On sera donc conduit, pour pouvoir répondre à ces diverses questions, à dessiner la vue de dessus (fig. 52). Mais comme ces deux vues ne suffisent pas encore à faire reconnaître si les flasques conservent ou non dans les différents points de leur longueur, leurs vives arêtes, ou s'ils sont arrondis dans certaines parties, et conservent leurs arêtes dans d'autres, on aura encore à dessiner les coupes I, II, III, relatives à la figure 47, et répondant aux sections transverses indiquées sur cette figure par les lignes 1.2, 3.4 et 5.6. Ensuite, pour donner une connaissance plus étendue des entretoises et du corps d'essieu en bois, on devra dessiner une coupe longitudinale de l'affût suivant la ligne médiane *ab* de la figure 52, ce qui donnera un dessin analogue à celui de la figure 48 ; mais qui en différera dans ce sens que les entretoises n'y seront pas figurées avec leurs tenons et leurs épaulements, mais bien en coupes transversales, comme aux figures 49, III et 51, III. Pour faire connaître la longueur du corps d'essieu en

bois, ou bien on le placera sur la figure 52, ou bien on en dessinera une vue de derrière (fig. 53) ou une vue de devant. Et si les diverses vues et coupes que l'on vient d'énumérer ne suffisaient pas encore à donner une connaissance complète de l'affût (ou de quelque autre objet) au moyen de laquelle l'ouvrier pût l'exécuter, on aurait à dessiner de plus ou d'autres vues ou d'autres parties qui, avec un peu de réflexion, se présenteraient bientôt à l'esprit du dessinateur pénétré de la maxime qui nous occupe et ne perdant jamais de vue le but qu'il se propose en dessinant.

§ 188 c.

Si l'affût à dessiner est garni de ses ferrures, il faudra encore se guider, relativement au nombre des divers dessins à en faire, d'après le but que l'on aura en vue. S'il ne s'agissait, par exemple, que de faire connaîtres les parties extérieures d'une bouche à feu complète et d'en montrer l'ensemble, non-seulement les trois vues de côté, de dessus et de derrière représentées sur la planche VII (fig. 80, 82, 83), lesquelles se complètent l'une par l'autre, suffiraient amplement à ce but, mais dans plusieurs cas on pourrait même se contenter de deux dessins seulement, la vue latérale et la vue de dessus (fig. 80 et 82). Il y a plus, on pourrait même, dans ce cas, ne faire qu'un seul dessin, représentant l'objet dans une position inclinée sur le plan de la figure, et l'on en retirerait encore un avantage particu-

lier, ainsi qu'on l'a expliqué dans le § 4 et dans d'autres endroits. Que si, au contraire, l'objet du dessin était de montrer en outre les parties intérieures et généralement de donner une connaissance complète de la construction et de la nature de la bouche à feu, les vues précitées ne suffiraient plus ; et l'on aurait à y ajouter une coupe longitudinale et quelques dessins de parties détachées, par exemple celui de la machine à pointer, de certaines ferrures, etc., lesquels devraient pareillement se compléter mutuellement et donner une notion complète des objets auxquels ils se rapporteraient. Que si enfin l'objet des dessins était de faire connaître clairement et complètement l'organisation entière de la bouche à feu, ou de mettre des ouvriers en mesure de la construire, force serait d'augmenter de beaucoup le nombre des vues et des coupes et notamment celles des parties détachées. Et de même, par exemple, que sur la planche VI, on a employé toute la série de figures de 67 à 73 pour représenter la roue avec toutes les parties dont elle se compose, parties qui elles-mêmes ne suffisent pas encore, à beaucoup près, pour atteindre le but ci-dessus mentionné, de même il sera nécessaire, pour toute partie détachée un peu compliquée, d'en exécuter un nombre convenable de vues et de coupes, ainsi que cela a été fait d'une manière raisonnée et avec une parfaite connaissance de cause, sur toutes les planches lithographiées et métallographiées qui fixent le matériel de l'artillerie prussienne.

§ 188 *d*.

Il est évident que ce que nous venons de dire au sujet du dessin d'une pièce de campagne, concernant l'application de la maxime des §§ 18 et 188 *a*, relative au *nombre* des vues et des coupes à exécuter, s'applique pareillement au dessin des autres bouches à feu, des voitures, des engins, et généralement de tout objet du matériel de l'artillerie. Pour tous ces objets le dessinateur qui aura bien envisagé le but de son travail trouvera aisément le nombre plus ou moins considérable de vues et de coupes qu'il aura à exécuter. Ce nombre, toutefois, dépend en outre de la forme et du degré de complication de l'objet à dessiner; et sous ce rapport le nombre des vues, soit de l'objet entier, soit de ses diverses parties que l'on aura à faire, sera d'autant moindre, que l'objet entier se composera d'un moindre nombre de parties, et que les formes de celles-ci seront plus simples, plus régulières, plus faciles à concevoir.

Déjà, dans plusieurs endroits du présent ouvrage, nous avons eu occasion de dire quelque chose des considérations que le dessinateur doit établir avant de commencer son travail pour satisfaire aux conditions dont il vient d'être question; déjà aussi nous avons parlé en plusieurs endroits des mesures qu'il doit prendre en conséquence de ces réflexions préalables, pour obtenir par la voix la plus courte un résultat qui réponde au but qu'il se propose, et nous devons admettre que les in-

structions que nous avons données sur ces matières n'auront pas échappé à l'attention du lecteur et du dessinateur. Mais nous aurons dans la deuxième partie de cet ouvrage, que nous allons maintenant aborder, plus d'une fois encore l'occasion de revenir sur ce sujet très important des applications officielles du dessin d'artillerie, et en général pour la pratique du dessin. Ainsi, ce qui reste encore jusqu'ici à désirer sur cette matière ne manquera pas d'être expliqué ultérieurement par des exemples convenablement choisis.

DEUXIÈME PARTIE.

LEVÉ DU MATÉRIEL D'ARTILLERIE.

CHAPITRE PREMIER.

BUT DU LEVER.

§ 189.

Mesurer un objet, c'est en général chercher combien de fois une certaine grandeur prise pour *unité*, ou pour point de départ de la mesure, et qui doit toujours être de la même nature que l'objet à mesurer, est contenue dans cet objet. Il suit de là que la mesure d'une longueur est une *ligne*, que celle d'une surface est une *surface* et que celle d'un solide ou volume est un *solide* ou *volume*. Maintenant, comme les solides sont terminés par des surfaces, et que celles-ci sont terminées par des lignes qui tantôt n'ont besoin que d'être vues pour les reconnaître et sont, par suite, faciles à déterminer, et tantôt exigent certaines déductions, certaines lignes auxiliaires pour les déterminer; il s'en suit que dans la plupart des cas on peut acquérir la notion de la forme d'un corps par la seule détermination de la longueur et des propriétés de ces lignes qui le terminent. Or, cette détermination de laquelle on déduit la figure, l'éten-

due et la position de chaque partie considérée à part, aussi bien que celle du corps entier dans son ensemble, a reçu le nom de *levé* de l'objet. Ainsi l'on doit entendre par ces mots : **Lever des objets de levé du matériel,** *d'artillerie* l'opération de recherche à l'aide de laquelle on acquiert la connaissance des formes, et des dimensions en longeur, largeur et hauteur, et partant aussi du volume des objets employés dans l'artillerie, tels que bouches à feu, affûts, avant-trains, machines, etc. L'exécution du levé consiste de son côté, soit dans un mesurage immédiat, c'est-à-dire au moyen de l'application réelle de la mesure sur les lignes apparentes du corps à mesurer, suivant toutes les directions de son étendue, soit dans un mesurage médiat exécuté à l'aide d'autres instruments à ce nécessaires.

§ 190.

Le plus souvent on a pour but lorsqu'on lève un objet d'artillerie, soit *d'en faire un dessin* d'après les dimensions trouvées dans le levé pour atteindre l'un ou l'autre des trois buts 1, 2, 3, mentionnés dans l'introduction au *Traité du dessin géométrique;* soit seulement de s'assurer de l'exactitude des formes et dimensions de l'objet, c'est-à-dire de vérifier s'il a été construit conformément aux prescriptions réglementaires et connaitre par là le plus exactement possible s'il est susceptible d'être admis dans le service ou est capable d'un bon service. En un mot, dans ce second

cas, on a moins pour but de lever l'objet que de le *vérifier*.

Quoiqu'il s'agisse, dans l'un et l'autre cas, d'obtenir d'une manière exacte et précise, par la voie la plus courte et la plus simple possible, les dimensions de toutes les parties de l'objet et de leur ensemble, ainsi que les rapports de ces parties entre elles et au corps entier; il résulte néanmoins de ce qui précède, que dans la *vérification* (*) de tout objet d'artillerie; il ne s'agit pas seulement de porter un jugement sur la bonne qualité des matières employées à sa confection, mais encore de comparer continuellement les formes, les dimensions, les emplacements et les positions des diverses parties de l'objet, trouvés par le levé, aux formes, dimensions, emplacements et positions fixés par le réglement. Il est à remarquer, toutefois, dans cette comparaison, qu'on doit avoir égard aux tolérances admises, c'est-à-dire aux limites de rigueur dans lesquelles les écarts des formes, dimensions, etc., peuvent être tolérés, ou entre lesquelles les dimensions trouvées par le levé doivent toujours tomber, sans pouvoir s'écarter au-delà, soit d'un côté, soit de l'autre, sous peine de rejet.

(*) Il existe dans l'artillerie prussienne un réglement du 23 février 1831 et un supplément à ce réglement en date du 31 août 1834, relativement à la vérification des *bouches à feu* neuves et vieilles, soit de bronze, soit de fer, avec une instruction sur la manière d'employer les instruments nécessaires à cette vérification. On a eu égard, dans la suite de cet ouvrage, à l'un et à l'autre de ces deux documents officiels.

Le but du *levé pur et simple*, au contraire, dont il sera principalement question dans ce qui va suivre, n'est autre chose que de déterminer celles des dimensions de l'objet d'artillerie qui sont nécessaires pour pouvoir le dessiner sous ses différents aspects et profils, et cela de telle sorte que les dessins résultant de ce travail représentent l'objet tel qu'il est réellement, c'est-à-dire tel qu'il s'offre à l'observateur avec ses formes et son organisation, ses défectuosités et ses imperfections. De là il ressort en même temps que la *vérification* d'un objet d'artillerie est une opération plus difficile que celle d'un simple *levé*, et que la première, où il s'agit aussi, d'après ce qui précéde, de découvrir les défectuosités de l'objet, exige plus d'attention, suppose une instruction plus avancée dans l'artillerie que la seconde. Il est certain que celui qui est en état de vérifier un objet réglementairement, possédera aussi la capacité de le lever, puisque la verification comprend le levé, et le comprend même dans un sens plus étendu ; au contraire l'aptitude à bien faire le levé d'un objet n'entraîne pas nécessairement avec elle la connaissance nécessaire pour en faire la vérification.

Ainsi, pour éclaircir ce que nous venons de dire au moyen d'un exemple, il suffirait pour faire le simple *levé* d'une *roue* de prendre autant de mesures de ses parties en bois et en fer, qu'on en a besoin pour *exécuter un dessin* de cette roue dans ses différents aspects et profils. Mais, dans une *vérification* de roue, indépendamment de ces mêmes mesures, il y aurait encore à comparer les résultats obtenus aux déterminations ré-

glementaire et, en cas de défaut d'accord, à constater la grandeur de l'écart qui aurait lieu. De plus on a à vérifier si la roue a l'écuanteur *voulue*, si chacune des parties qui la composent occupe la place qui lui est *assignée*; si ces parties ont la *force* nécessaire et si elles sont *solidement* assemblées entre elles, et si les matières premières employées à la construction sont de la qualité *exigée* par le réglement, etc., etc. Par ces raisons aussi on ne doit faire *une vérification* de roue qu'antérieurement au peinturage, tandis qu'il est tout à fait indifférent dans l'exécution d'un *lever* qu'on opère avant ou après l'application de la peinture.

§ 191.

Un corps quelconque, considéré sous le rapport de l'étendue qu'il occupe dans l'espace, présente *trois directions* à considérer, savoir : en longueur, en largeur et en épaisseur (cette dernière prenant aussi, tantôt le nom de profondeur et tantôt celui de hauteur, selon la convenance du langage relativement à l'objet dont on parle). Ces trois dimensions sont donc essentielles à tout corps quelle qu'en soit d'ailleurs la forme, et c'est par elles en même temps que se déterminent les différentes formes sous lesquelles les corps paraissent et s'offrent à l'examen et à la critique. On obtient en conséquence par la détermination de ces trois dimensions, c'est-à-dire par le mesurage des lignes qui leur correspondent dans leurs diverses directions et positions, mais surtout par

la représentation graphique de ces lignes, une idée aussi claire que possible de la grandeur, de la disposition et des autres propriétés du corps mesuré. Il est donc nécessaire, dans tout lever d'un corps, d'avoir constamment ces *trois dimensions* présentes à la vue, et partant il s'agira dans tout le travail, d'obtenir exactement en *longueur, largeur* et *épaisseur* toutes les dimensions de l'objet à lever et de ses diverses parties, dont on aura ultérieurement besoin pour effectuer sa projection sur le plan de la figure ; les lignes mesurées pouvant d'ailleurs être droites ou courbes, être parallèles ou perpendiculaires au plan de la figure, ou lui être inclinées sous un angle quelconque.

§ 191 *a*.

Il ressortira suffisamment de ce que nous dirons par la suite que les diverses méthodes et règles que nous donnerons ici, tantôt d'une manière générale, tantôt pour des cas particuliers, bien que ne devant être considérées en quelque sorte que comme des *points de départ* (*Anhalt*) suffisent néanmoins tout à fait pour que, dans le lever d'autres objets, on puisse les appliquer sans peine avec avantage d'une manière semblable et appropriée au but, à supposer toutefois que l'opérateur réfléchi soit tout à fait familiarisé avec ces règles et ces méthodes, qu'il possède toutes les connaissances préliminaires nécessaires en géométrie à deux et trois dimensions, et qu'il ait bien compris et su appliquer au dessin la méthode des projections exposée dans le

Traité du Dessin géométrique. Et de même que, dans ce livre, nous avons maintes fois montré que la représentation graphique d'un corps revient principalement à obtenir la projection d'un *système de points* qui le détermine, de même ici dans le levé d'un corps, la question consiste principalement à trouver *la position et la distance de points* pris à sa surface et qui la déterminent. D'après cela, dans un levé, on devra toujours avoir présent à la pensée que la position d'une *ligne droite* est complètement *déterminée* par *deux points* qui en font partie, tandis que la position et la forme *d'une courbe à simple* courbure ne le sont que par un *plus grand nombre* de points tous situés dans un même plan; en outre que la grandeur d'*un angle* peut être très commodément indiquée par la longueur des trois côtés d'un triangle; que, par conséquent, la *position* relative ou plutôt l'inclinaison mutuelle de *deux plans* peut se déterminer par cet angle, c'est-à-dire par la détermination de *trois points* non situés sur une même droite, et enfin que la position et la forme d'une *courbe à double courbure* ou d'une *surface courbe*, se détermine par le moyen d'un certain *nombre de points* dont la position ainsi que le nombre dépendent de la forme et de la position de la ligne ou de la surface.

§ 192.

La détermination de *trois* dimensions dans le levé des corps, constitue une différence entre cette espèce de levés et les levés de terrains. Dans cette dernière

espèce de levé, on ne recherche ordinairement que deux dimensions, savoir : la longueur et la largeur, par la raison que, dans le levé d'une portion de terrain, il ne s'agit, le plus souvent, que de reconnaître la forme et la grandeur de sa surface, et que l'on a bien rarement dans ces opérations à s'occuper de la détermination des volumes. Le contraire a lieu dans les levés d'objets d'artillerie et des machines en général, ou, d'une part, les dimensions considérées sont, relativement à celles d'un terrain, beaucoup plus petites, et où, d'autre part, il n'arrive qu'extrêmement rarement de n'avoir à lever qu'une surface, ayant bien plus généralement à mesurer et à employer les trois dimensions du corps, lorsque, comme il a été dit plus haut, on veut connaître et comprendre complètement l'objet que l'on lève.

§ 193.

Lorsque toutes les faces qui terminent un corps sont égales entre elles et qu'il en est de même de toutes ses arêtes et de tous ses angles, ce corps est dit régulier, et il est irrégulier dans le cas contraire. On a rarement à faire à des corps tout à fait réguliers ; la plupart sont irréguliers, et leur irrégularité est parfois si diversifiée et si compliquée, que bien qu'on pût jusqu'à un certain point se former au premier aspect une idée juste de leur forme et de leur objet, on est cependant arrêté, lorsqu'on en fait le levé, par des difficultés d'autant plus grandes que l'agencement des parties les unes par rapport aux autres, est plus compliqué et que les formes de

ces parties sont elles-mêmes plus compliquées. Par suite de ces difficultés il y a des cas où, dans le levé d'objets d'artillerie, on est obligé d'avoir recours à des instruments exécutés avec beaucoup d'art, à des constructions mathématiques très difficiles, et même à l'emploi des calculs transcendants. Ces cas, cependant, peuvent être regardés comme exceptionnels à cause de leur rareté ; le plus souvent les opérations n'exigent que les instruments ordinaires, et peuvent se faire sans constructions géométriques compliquées, et sans qu'il soit nécessaire de s'appuyer sur aucun calcul difficile, ainsi qu'on le verra par la suite.

CHAPITRE II.

DES INSTRUMENTS, OUTILS ET OBJETS ACCESSOIRES, NÉCESSAIRES DANS LES LEVÉS.

§ 194.

Dans le présent chapitre (devant servir d'introduction au levé du matériel d'artillerie), nous allons nous occuper de la description et de l'emploi de ceux des instruments usités dans ces opérations qui sont le plus fréquemment employés. Leur description ne pouvant être exposée avec clarté qu'en l'accompagnant de détails sur la manière de les employer dans la pratique, nous aurons, plus loin, naturellement égard à ce que nous aurons déjà eu occasion de dire à ce sujet lorsque nous en viendrons à parler d'une manière plus particulière de leur emploi. Du reste, la disposition et la grandeur de ces instruments dépendent, d'une part, du but auquel ils doivent servir, et d'autre part des dimensions du corps qu'ils sont destinés à mesurer. C'est ce qui fait qu'ils diffèrent plus ou moins entre eux par la forme et par la grandeur.

Quant aux instruments plus particulièrement employés à la *vérification des bouches à feu* (Voir la note du § 190.) et à la *vérification* des affûts, voitures, projectiles, etc., il n'en sera question ici qu'incidemment.

Mesure de longueur (Massstab), mesure étalonnée.

§ 195.

Cet important instrument de mesure, connu de tout le monde, consiste en une règle parallélipipédique de bois, de fer ou de laiton divisée avec précision sur deux de ses faces opposées, conformément à la mesure normale du pays employée par l'artillerie (Voir § 20 du présent volume et § 209 du *Dessin géométrique*).

La mesure de longueur étalonnée doit être considérée comme *la base fondamentale* de toute opération de mesurage ; elle sert tantôt à faire connaître la distance de deux poins de la surface du corps à mesurer, par l'application immédiate de l'instrument sur le corps, tantôt à exprimer en nombres, tels que pieds, pouces et subdivisions du pouce, une distance obtenue à l'aide d'un compas à branches droites ou courbes.

Il y a de ces mesures dont l'unité principale est le pied, et d'autres dont l'unité principale est le pouce. Les premières portent (en allemand) le nom de *bâtons à pieds* (*Fussstœck*), nous emploierons dorénavant pour les désigner en français le nom de *pédigrades*, ne pouvant les appeler ni toises, ni verges, ni perches, tous mots qui impliquent une longueur déterminée, tandis que le mot allemand *Fussstock* ne spécifie rien de précis quant à la longueur. Les secondes portent (en allemand) le nom de *bâtons à pouces* (*Zollstœcke*) que nous exprimerons dorénavant par *pollicigrades*, guidés par des considérations analogues aux précédentes.

Les pollicigrades sont d'un plus faible équarrissage que les pédigrades, et sont aussi moins longs, n'ayant au plus que trois à quatre pieds (environ un mètre) de longueur. Ceux qui sont destinés aux usages des ouvriers en bâtiment ont le pied divisé en douze pouces, et le pouce y est subdivisé en douze lignes ou plus ordinairement en huit parties égales. Ceux, au contraire, que l'on fait pour les levés d'objets d'artillerie, ont le pouce divisé en dix parties égales, genre de subdivision plus commode pour les calculs. Bien que, à proprement parler, le pouce dût, conformément au §20, être divisé en cent parties égales, on se contente de le diviser en dix sur l'instrument, parce que des centièmes parties du pouce sont beaucoup trop petites pour qu'on pût les réaliser avec avantage dans la pratique ; on évalue en conséquence à l'œil les parties intermédiaires entre les traits de division, et avec un peu d'habitude on arrive ainsi facilement au même résultat que si le pouce était réellement divisé en cent.

Pour la plus grande justesse des pollicigrades en bois et pour qu'ils soient moins sujets à se dégrader, il convient de les garnir en laiton aux deux bouts. On ne doit employer à leur construction que des bois sains et secs, préalablement imbibés à chaud d'huile de lin siccative, pour les empêcher autant que possible de se déjeter. Ces mesures sont à vives arêtes.

Lorsqu'on se sert dans un levé d'un *pollicigrade* en fer ou en laiton (n'eût-il qu'un pied de longueur) ayant tous ses pouces divisés exactement en dix parties égales, ou ayant même en outre son dernier pouce sur la face

opposée divisé en cent par le moyen de lignes transversales, conformément au § 25, fig. 2 ; on peut, avec son secours mesurer indirectement jusqu'à des centièmes et même des millièmes de pouce, en prenant les mesures avec un compas, soit à branches droites, soit à branches courbes. On pourrait, à la rigueur, donner aussi cette disposition aux pollicigrades en bois, mais la division n'y serait jamais aussi nette que sur le métal, et serait d'ailleurs trop sujette à s'effacer par l'usure. Il va sans dire que les mesures construites dans ce système de subdivision au moyen de lignes transversales, ne doivent pas être carrées, dans leurs sections transverses, mais rectangulaires.

§ 196.

Les pédigrades, en général, ne se font qu'en bois ; ils ont 6 pieds (2 mètres) au moins, et 12 pieds (4 mètres) au plus de longueur, et leur équarrissage est ordinairement, surtout pour les plus grands, de 1 pouce (0m,026) en carré. Ceux qui n'ont que 6 pieds (2 mètres) de long peuvent être plus minces et même avoir leur section transverse de forme rectangulaire. Sans doute ces longues mesures ne seraient que plus solides si on les faisait aussi en fer. Mais la nécessité de leur donner en même temps un équarrissage convenable pour qu'elles pussent résister à la déformation, leur donerait un poids trop considérable. La longueur de 12 pieds (4 mètres) doit aussi être regardée comme un maximum ; au-delà, ces instruments seraient d'un maniment difficile et sou-

vent incommode dans certaines localités. Ils ne sont divisés qu'en pieds, à moins que l'on n'y indique aussi quelquefois des demi-pieds et des quarts de pied. On les garnit aux deux bouts en fer ou en laiton. Le dernier pied seulement, à l'un des bouts, et quelquefois aux deux, est subdivisé en pouces, mais rarement ceux-ci sont-ils subdivisés en parties plus petites.

§ 197.

La manière de procéder à la *vérification* d'une mesure de longueur est des plus simples, car il suffit de la comparer à une autre mesure analogue dont on est sûr de la justesse. Pour faire cette comparaison, on place les deux mesures à côté l'une de l'autre, et l'on observe si les points et les traits de division de la mesure nouvelle correspondent partout exactement aux points et traits analogues de la mesure servant d'étalon, et cela en quelque part que cette dernière soit appliquée le long de la première. Il va sans dire que l'on pourrait aussi se servir du compas pour faire cette vérification. En outre la juxta-position de la mesure étalon contre la mesure à vérifier servira en même temps à faire reconnaître si cette dernière a conservé sur toutes ses longues faces la direction rectiligne qui lui avait été donnée en la construisant, c'est-à-dire si la forme est bien celle d'un parallélipipède, ou si elle ne se serait pas déjetée d'un côté ou d'un autre.

§ 198.

La manière de mesurer une longueur à l'aide des instruments décrits dans les §§ 195 et 196, est assez connue pour que nous puissions nous dispenser d'en parler ici longuement. Il est d'ailleurs évident que les pédigrades servent à mesurer des longueurs d'une certaine étendue et que les pollicigrades sont employés de préférence pour les petites longueurs. Nous ne ferons sur l'emploi de ces instruments que les deux remarques suivantes. La première, relative à la mesure des lignes qui contiennent un certain nombre de fois la mesure employée, consiste en ce qu'on doit, dans ce cas, se garder de faire tourner l'instrument sur ses extrémités pour le rabattre successivement sur toute la longueur; car en opérant ainsi on commettrait une erreur en moins d'autant de fois l'épaisseur de la mesure qu'elle aurait été rabattue de fois. Il faut dans le mesurage des longues lignes, dont il s'agit, marquer chaque fois avec de la craie taillée en pointe, ou mieux avec un crayon de mine de plomb, le point, de l'objet à mesurer, où finit la mesure, et replacer ensuite cette mesure contre la marque ainsi faite. La seconde remarque consiste en ce qu'il faut avoir l'attention de bien placer la mesure le long de la ligne à mesurer, ou du moins bien parallèlement à sa direction lorsqu'on ne peut pas l'appliquer tout contre. Ainsi, par exemple, on commettrait une erreur, si ayant à mesurer la hauteur ou la longueur d'un cône ou d'un tronc de cône on appliquait pour

cela l'instrument le long de sa surface, au lieu de le placer parallèlement à son axe ; car on obtiendrait ainsi la longueur d'une hypothénuse au lieu de celle de l'un des côtés de l'angle droit dont on aurait besoin. Que, s'il importait, dans les cas que nous considérons, d'avoir la mesure avec une très grande exactitude, le mieux serait de mesurer en effet le côté du cône, ou du cône tronqué, mais à la condition de mesurer en outre le diamètre de la base, ou les diamètres des deux bases, et de réduire ensuite la hauteur cherchée à l'aide d'un construction géométrique, ou par le moyen du calcul. En opérant ainsi on serait plus sûr de ne pas se tromper que si l'on cherchait à placer, à l'œil, la mesure dans la direction d'une perpendiculaire à la base du cône, ou aux deux bases du cône tronqué.

II. *Compas d'épaisseur.*

§ 199.

On emploie trois espèces de *compas d'épaisseur* dans le levé des objets du matériel de l'artillerie, un *petit*, un *moyen*, et un *grand*.

Il n'est mention, il est vrai, que de deux espèces de ces compas, dans le règlement sur *la vérification des bouches à feu* cité dans la note du § 90 ; savoir : le moyen (fig. 101), qui y est désigné sous le nom de *petit ;* et le grand (fig. 100). Cela tient à ce que, ainsi qu'on en a déjà fait la remarque ailleurs, il n'est question dans ce règlement que du levé des bouches à feu

pour lequel les deux compas d'épaisseur dont il s'agit sont, en effet, tout à fait suffisants. Mais pour les levés de tout l'ensemble du matériel d'artillerie, ce qui comprend par conséquent celui de toutes les ferrures qui se trouvent sur les affûts, avant-train, voitures etc., et dont il sera parlé plus loin, le petit compas d'épaisseur, réprésenté dans la figure 99, est d'un emploi plus commode que les deux précédents ; c'est pourquoi nous avons cru devoir en décrire ici la construction et l'usage.

Le *petit compas d'épaisseur* (fig. 99.) ne diffère, quant à sa forme, du compas ordinaire à main qu'en ce que ses deux pointes ne sont pas en ligne droite dans le prolongement des jambes, mais ont une forme contournée en dehors, comme on le voit en a et b de la figure 99. Du reste, ses jambes sont en laiton comme aux compas ordinaires, et ses pointes sont en bon acier trempé. Il y a bien aussi des compas d'épaisseur qui sont construits tout entiers en fer, mais ils sont rarement travaillés avec soin, sont plus sujets à se fausser et à se rouiller, et par cela seul d'un moins bon service que ceux de laiton et acier.

Le compas d'épaisseur, qui nous occupe, a de 7 à 9 pouces (18 à 23 centimètres) de longueur, suivant la direction gf; il est, ainsi qu'on l'a déjà dit, d'un usage fort commode pour lever de petits objets, tels, par exemple, que les parties détachées des *ferrures* d'un affût ou autre objet.

§ 200.

Pour qu'un compas d'épaisseur soit bien, quelles qu'en soient d'ailleurs la forme, la disposition et la grandeur, sa tête ou charnière doit être disposée de manière qu'on puisse à volonté la serrer au moyen d'une clé à compas, afin que dans l'emploi les branches, tout en jouissant du degré de mobilité nécessaire l'une sur l'autre, éprouvent cependant assez de frottement à la tête pour conserver l'ouverture qu'on leur a donnée. Il faut que les pointes s'ajustent très exactement dans les jambes, et puissent y être invariablement fixées au moyen des vis de pression c et d; en outre, leurs extrémités e et f doivent venir se toucher, et non rester éloignées l'une de l'autre, ou bien se recroiser lorsque l'on ferme le compas. Il est encore nécessaire que, sur toute leur longueur *cae* et *dbf*, les deux pointes aient une épaisseur convenable, et soient façonnées de manière à ne pas *faire ressort* dans l'emploi; c'est-à-dire que quand on prend une mesure quelconque avec le compas, les pointes ne doivent pas céder facilement sous le moindre effort, ou ployer momentanément de dedans en dehors, pour revenir ensuite, en vertu de leur élasticité, lorsque l'on retire le compas de dessus l'objet, et que la contre-pression a cessé. On ne peut, à la vérité, empêcher complètement l'effet de l'élasticité sur les branches des compas d'épaisseur, soit par suite de leur forme, soit en raison de la matière dont on les fait, soit en conséquence de l'ensemble de la construction;

mais il est possible, toutefois, de l'atténuer beaucoup par un choix convenable de la forme. Dans tous les cas, l'opérateur qui fait usage du compas d'épaisseur ne doit jamais perdre de vue cet inconvénient qui leur est inhérent, et que l'on atténue en procédant avec beaucoup de précaution. Ici encore une certaine habitude de s'en servir est nécessaire pour savoir en tirer le meilleur parti possible.

§ 201.

On se *sert* particulièrement du compas d'épaisseur pour déterminer, par son moyen, l'épaisseur ou le travers de corps convexes, notamment des corps ronds, par exemple les diamètres de cylindres, de cônes, de sphères, etc., qu'on ne saurait mesurer avec une règle droite comme sont les mesures ordinaires de longueur, par l'impossibilité de les appliquer immédiatement contre le diamètre, ni avec les compas ordinaires à pointes droites, qui ne peuvent donner que des cordes, et non les diamètres d'un corps convexe, puisque les branches étant réunies à la charnière, ne peuvent jamais être parallèles entre elles, comme il le faudrait pour que leur écartement fût égal au diamètre.

Le mesurage au compas d'épaisseur s'effectue, du reste, de la manière suivante : On écarte les deux branches jusqu'à ce que les pointes embrassent à l'aise l'objet à mesurer; on les rapproche alors doucement et progressivement, jusqu'à ce que les pointes arrivent à toucher la surface du corps, ce que l'on reconnaît aisé-

ment en faisant alternativement mouvoir légèrement le compas sur ce corps, en avant et en arrière, et voyant si les pointes touchent comme il faut partout, si elles n'éprouvent pas d'arrêt, ne font pas ressort. Cela fait, on retire le compas de dessus le corps, et l'on en présente les pointes sur la mesure de longueur, de manière à pouvoir obtenir exactement sur celle-ci l'expression de leur écartement en pieds, pouces et centièmes parties du pouces. En répétant plusieurs l'opération que l'on vient de décrire, pour la détermination d'une seule et même longueur à mesurer, on reconnaîtra bientôt si le compas dont on se sert obéit trop à son élasticité, s'il est en général d'une bonne fabrication, comme aussi si l'on a acquis l'habitude, la dextérité nécessaires pour son maniement.

Pour mesurer le diamètre d'une sphère avec le compas d'épaisseur, il faut une attention particulière, et user de précaution, faisant souvent aller et venir les pointes à la surface du corps en différents endroits, pour avoir la certitude que l'on a bien pris le diamètre de la sphère, et non pas peut-être simplement une corde.

§ 202.

Tandis que le *petit* compas d'épaisseur représenté dans la figure 99, et décrit dans les paragraphes précédents, s'emploie particulièrement à mesurer de petits objets ; le *grand*, représenté dans la figure 100, sert pour le levé d'objets plus gros, comme sont, par exemple, les moyeux de roues, les bouches à feu, surtout

celles de gros calibre. La longueur de ce grand compas est d'environ 22 pouces (0m,57). Mais ce n'est pas seulement par ses plus grandes dimensions qu'il diffère du petit et du moyen; il en diffère surtout par un arc en fer a, qui réunit entre elles les deux jambes en laiton b et c. Ces deux jambes sont fortes et travaillées avec soin; l'arc a est fixé à la jambe b, et traverse la jambe c qui peut glisser dessus en s'écartant plus ou moins de la première, et qu'on arrête à volonté sur cet arc, à l'endroit voulu, par le moyen d'une vis de pression d. On doit serrer assez cette vis pour que l'arc ne puisse plus se mouvoir dans l'ouverture de la branche c, lorsqu'on vient ensuite à agir sur la branche b à l'aide de la vis de rappel f. Les parties courbes des branches sont en fer, à l'exception des extrémités libres qui sont en bon acier, et se terminent par des arêtes vives s'ajustant exactement l'une contre l'autre, lorsque le compas est fermé. Pour diminuer l'effet de l'élasticité des branches, on donne à leurs parties courbes le plus d'épaisseur possible, et la courbure la plus propre à atteindre ce but. Les tenons de ces parties en fer doivent s'ajuster avec précision dans les trous des jambes destinées à les recevoir, et où ils sont fixés solidement par les vis m et n, de la même manière qu'au petit compas d'épaisseur. Le point où les deux pointes viennent se toucher, doit, sur les deux compas des figures 99 et 100, se trouver sur le prolongement de la ligne xy suivant laquelle les deux jambes se touchent quand le compas est fermé.

§ 203.

Avec un peu de dextérité dans le maniement de ce grand compas d'épaisseur, et une certaine habitude de s'en servir, il sera possible, comme nous l'avons dit du petit, d'atténuer beaucoup, mais non d'annuler tout à fait l'influence fâcheuse de l'élasticité des branches. Ce qu'il importe surtout d'observer dans son emploi, comme en général dans l'emploi de tout compas d'épaisseur, c'est que, d'abord, voulant prendre le diamètre d'un corps rond tel qu'un cylindre, un cône, etc., on ne prenne pas en réalité une corde au lieu d'un diamètre ; et ensuite que prenant réellement l'écartement de deux génératrices situées dans le plan passant par l'axe, on le prenne dans une section perpendiculaire à l'axe du cylindre ou du cône, et non dans une section oblique.

Lorsqu'on mesure des corps ronds situés horizontalement (comme sont, par exemple, les bouches à feu), on doit procéder de la manière suivante. On laisse tomber le compas verticalement au-dessus de la pièce en le soutenant à la tête sur quelques doigts de la main gauche, on rapproche les pointes l'une de l'autre, de manière à ce que leur écartement n'excède plus que de 10 à 20 centipouces le diamètre que l'on veut mesurer ; et l'on serre la vis d. Cela fait, on baisse et soulève alternativement le compas d'épaisseur avec lenteur, et en même temps on tourne la vis de rappel f avec la main droite, jusqu'à ce que les deux pointes ne fassent précisément que toucher la surface de la pièce, opération

qui ne présente pas de difficulté, à cause de la lenteur et de la régularité du mouvement.

Pour pouvoir ensuite exprimer en pieds, pouces et centipouces l'écartement que l'on aura ainsi obtenu, on se sert encore, comme dans le cas du petit compas d'épaisseur, de la mesure étalonnée. Cependant, pour pouvoir lire la dimension avec plus d'exactitude, on peut aussi employer à cette opération soit la règle à calibrer (*Kalibermassstab*) qui sera décrite plus loin, soit même aussi la règle de six pieds (*sechsfussiger Massstab*) en usage dans la vérification des bouches à feu, en s'aidant dans les deux cas des curseurs, dont ces deux instruments sont munis.

§ 204.

La faculté dont jouit le compas d'épaisseur qui nous occupe de se prêter à ce que l'on puisse détacher les parties courbes des branches et les remettre à volonté, outre l'avantage qu'elle procure de rendre l'instrument plus facile à transporter, a surtout celui de le rendre propre à donner l'écartement mutuel de deux points tellement situés à la surface du corps qu'il serait impossible, sans démonter les branches, de retirer le compas de la position qu'on aurait dû lui donner, autrement qu'en l'ouvrant plus qu'il ne le serait, ce qui détruirait tout le résultat de l'opération et la rendrait inutile. Par exemple, pour prendre le diamètre d'un moyeu au bouge, entre les rais sur une roue ferrée, en se servant du compas d'épaisseur, la question consiste à mesurer l'écartement

des deux points g et h de la figure 100, autrement dit à mesurer la ligne gh. Mais il n'est pas rare, dans cette opération, de trouver qu'après avoir pris cette mesure, on ne peut plus retirer le compas, parce que le diamètre du cordon ik est plus grand que gh. Dans ce cas, on serre fortement la vis d; on desserre au contraire l'une des deux vis de pression des branches courbes, par exemple la vis m; on dégage la branche correspondante A de dedans la jambe c, et on l'y remet ensuite de nouveau, après avoir retiré le compas de dessus le moyeu. On peut alors aisément prendre à l'aide des deux pointes la distance gh sur une mesure de longueur graduée. Nous n'avons, du reste, cité cet exemple que pour montrer quelle serait la marche à suivre dans les circonstances mentionnées précédemment, car nous sommes loin de penser qu'il n'y aurait pas d'autre moyen d'arriver à la connaissance de la longueur gh. En effet, il est à peine nécessaire de faire remarquer que l'on pourrait aussi la trouver en retranchant du diamètre ik du cordon, toujours très facile à déterminer au moyen du compas d'épaisseur, le double de l'épaisseur de ce même cordon, laquelle est aussi facile à prendre directement.

Le petit compas d'épaisseur de la figure 99, bien que construit aussi de manière à ce que l'on puisse en détacher les pointes courbes, n'est pas susceptible cependant d'être employé de la manière que l'on vient d'expliquer, parce qu'il n'a pas l'arc a du compas de la figure 100, arc indispensable pour prévenir tout dérangement dans la grandeur de l'angle d'ou-

verture du compas lorsque l'on enlève et que l'on remet ensuite la portion mobile de l'une des deux branches.

Avec un compas à branches fixes, on ne pourrait prendre la longueur gh de la figure 100, de la manière ci-dessus décrite, qu'autant que l'arc a serait *gradué*, en sorte que, connaissant la longueur totale de l'instrument, il fût aisé de déduire par le calcul l'écartement des deux pointes correspondant à la grandeur de l'arc intercepté par les deux jambes. Pour une longueur donnée de l'instrument, on pourrait faire à l'avance ces calculs et en graver les résultats sur l'arc a. Par ce moyen, on n'aurait pas besoin de recourir à l'emploi d'une mesure de longueur pour cette détermination.

L'ancien compas d'épaisseur français d'après lequel a été fait celui qui est employé depuis 1816 dans l'artillerie prussienne, portait la graduation en degrés dont nous venons de parler.

Quelque commode et avantageuse que soit cette disposition du compas d'épaisseur, non-seulement pour le cas mentionné plus haut, mais pour tous les cas en général, elle a cependant l'inconvénient qu'il serait difficile de mettre la graduation de l'arc dans un rapport invariable avec l'écartement des pointes; qu'en conséquence on ne pourrait réellement compter sur son exactitude que pour des compas tout neufs, dont les pointes ne seraient encore nullement usées; et qui, en outre, n'auraient pas éprouvé d'autres détériorations susceptibles d'altérer la justesse de la graduation. Un autre inconvénient encore de ce genre de graduation de l'arc serait d'empêcher que l'on pût profiter de l'avantage si important de la vis de rappel f.

§ 205.

Le *compas d'épaisseur moyen*, représenté dans la figure 101, qui est aussi désigné çà et là sous le nom de *Bec croisé (Kreuzschnabel)*, se distingue essentiellement par sa forme des deux que nous avons décrits en premier. Sa longueur est de 12 $^{po}\frac{1}{2}$ ($0^m,33$), ses deux jambes plates et larges, de 12 à 20 centipouces d'épaisseur, sont en laiton, excepté à leurs extrémités inférieures terminées en pointes, lesquelles sont en bon acier trempé. Les pointes elles-mêmes sont à vive arête et doivent se toucher exactement lorsque le compas est fermé. La réunion des deux branches à la tête a lieu par le moyen d'une vis de pression *d*, dont la tête, pour pouvoir être plus solidement saisie et plus facile à tourner, a son bord cannelé. A l'aide de cette vis, on peut serrer assez les deux branches l'une sur l'autre pour que, grâce au frottement qui en résulte, elles soient peu sujettes à se déranger et puissent au contraire très bien conserver la position qui leur a été donnée. Les diamètres à mesurer au moyen de ce compas ne doivent guère dépasser la longueur de 13 pouces ($0^m,34$).

Outre la commodité dont est ce compas dans son maniement, et l'avantage dont il jouit (en raison de la matière dont il est construit, et surtout de sa forme bien entendue), de n'exercer presque aucune réaction élastique, il a encore la propriété précieuse de servir aussi à prendre le diamètre d'objets creux, en recroisant les branches l'une par dessus l'autre comme on le voit dans figure 102; toutefois cette propriété ne s'étend pas à des diamètres moindres que 2 po90 ($0^m,076$).

§ 206.

Lorsqu'on se sert de ce compas pour mesurer des corps convexes, la vis de pression d ne doit être serrée d'abord que de manière à laisser une certaine mobilité aux deux branches l'une sur l'autre. On rapproche alors les deux branches l'une de l'autre de manière à ce que l'écartement des pointes soit un peu moindre que la grosseur du corps à mesurer; on saisit le compas par la tête, on le place sur le corps dans une position telle que les deux pointes se trouvent dans un même plan coupant perpendiculaire à l'axe du cylindre ou du cône à mesurer, et on le fait ensuite mouvoir lentement dans ce plan de l'avant à l'arrière ou de haut en bas (selon que le corps à mesurer est disposé verticalement ou horizontalement), de façon à écarter peu à peu les deux pointes qui touchent la surface du corps, et à les amener ainsi d'elles-mêmes à l'écartement correspondant à la longueur ab du diamètre cherché. Cela fait, on serre la vis d, et il ne reste plus qu'à mesurer l'écartement des deux pointes au moyen de la mesure étalonnée.

Pour mesurer des espaces concaves on peut procéder, ou en écartant d'abord les deux pointes un peu au-delà de la longueur ab (fig. 102), et introduire avec précaution le compas ainsi disposé dans l'espace creux de manière à faire prendre d'elles-mêmes aux pointes l'écartement ab; ou bien l'on peut, au contraire, écarter d'abord les pointes un peu moins l'une de l'autre que la longueur à mesurer, introduire le compas dans cet état, dans l'espace creux, et l'ouvrir ensuite jusqu'à ce

que les pointes viennent toucher les parois courbes en *a* et *b*. Ce dernier procédé est, dans bien des cas, le plus commode. Le reste de l'opération n'a pas besoin d'explication après ce qui a été dit précédemment, pour peu que l'on ait de pratique.

III. *Du Nonius ou Vernier* (*).

§ 207.

Le *Vernier* est un appareil que l'on adapte à un instrument destiné à donner immédiatement la mesure d'une longueur ou d'un angle, pour pouvoir, par son

(*) L'auteur, dans une note qu'il ajoute ici à son livre, avance que l'invention de l'instrument qu'il se propose de décrire sous ces deux noms a été faite simultanément par le Portugais *Nunez* et par le Français *Pierre Vernier*. La vérité est que *Nunez* (ou en latin *Nonius*) a précédé *Vernier* de près d'un siècle, mais que d'un autre côté les instruments imaginés par ces deux savants n'ont rien de commun que le but qu'ils se proposaient, celui de perfectionner la détermination de la valeur des angles observés à l'aide des instruments, dans les observations astronomiques. L'instrument de *Nonius* n'a jamais bien atteint son but et les astronomes y ont depuis longtemps tout à fait renoncé. Celui de *Vernier*, au contraire, atteint parfaitement son but et a été depuis appliqué à tous les instruments gradués destinés à donner une grande précision. C'est donc à tort que l'auteur donne constamment à l'instrument qu'il décrit le double nom de *Nonius* et de *Vernier*. Celui de *Vernier* seul lui convient (Voir l'*histoire de l'astronomie au moyen-âge* par *Delambre*, et divers autres ouvrages.) et c'est par cette raison qu'à l'exception du titre du présent article, nous n'avons employé partout dans notre traduction que le mot *Vernier*, là où l'auteur emploie souvent le mot *Nonius*. La même erreur (si l'on peut appeler erreur en langage ce qui est un effet d'un très long usage passé en habitude.) se trouve dans l'*Aide-Mémoire de l'artillerie française*. (*Note du traducteur.*)

moyen, déterminer de très petites fractions de l'unité de mesure, et le faire avec plus d'exactitude et de rigueur qu'on ne le pourrait, en général, en se servant des échelles transversales. Comme cet appareil fait partie de plusieurs des instruments employés dans les levés et les vérifications du matériel de l'artillerie, et qu'il est important, pour le bon emploi de ces instruments, que l'on ait de cet appareil et de son usage une idée parfaitement nette, nous avons cru devoir entrer, à son égard, dans des détails très précis en tant qu'il s'agit de ses applications à la mesure des longueurs rectilignes.

Soit *ab*, figure 103, une règle de laiton ou d'acier graduée avec précision en pouces et dixièmes parties du pouce ; et supposons que l'on demande de donner à cette échelle graduée une disposition telle que l'on puisse y mesurer jusqu'à des centièmes de pouce immédiatement et avec toute l'exactitude possible. Pour cela, sur un *curseur ce* également construit en acier ou en laiton, et adapté, par un moyen quelconque, à l'échelle de manière à pouvoir, tout en y restant constamment ajusté, glisser d'un bout à l'autre sous un faible effort, on portera une longueur *cd* de 90 centipouces ; on divisera cette longueur en dix parties égales par des traits dirigés perpendiculairement à la ligne *cb*, et par conséquent parallèles à ceux de l'échelle principale ; enfin on donnera à l'ensemble de cet appareil la disposition la mieux appropriée à son usage, et notamment à la lecture des nombres qui y sont tracés. Cela posé, représentons par x la longueur des petites parties dans lesquelles l'échelle est divisée, et par y celle des parties

tracées sur le curseur, on aura $x-y = \frac{1}{10}x = \frac{1}{100}$ de pouce parce que $x = \frac{100}{10} = 10$ centièmes de pouce, et $y = \frac{90}{10} = 9$ centièmes de pouce. Mais de ce que $x-y = \frac{1}{100}$ de pouce, il s'ensuit que $2x-2y = \frac{2}{100}$, $3x-3y = \frac{3}{100}$, $4x-4y = \frac{4}{100}$,...., et enfin $10x - 10y = \frac{10}{100} = \frac{1}{10}$ de pouce $= x = df$.

Présentons maintenant ces mêmes considérations d'une manière générale, en admettant que l'unité $a1$ de l'échelle principale est divisée en n parties égales dont chacune soit représentée par x; qu'en outre la longueur du curseur soit prise égale à $n-1$ de ces mêmes parties et soit, elle aussi, divisée en n parties égales dont chacune soit représentée par y; on aura la longueur $a1 = nx$, ainsi que $cd = (n-1)x = ny$.

Or, de $\qquad (n-1)x = ny,$
on tire $\qquad nx - x = ny;$
d'où $\qquad nx - ny = x,$
ou $\qquad (x-y)n = x,$
et partant, $\qquad x - y = \frac{1}{n}x.$

De là on déduit $2x-2y = \frac{2}{n}x$, $3x-3y = \frac{3}{n}x$, $4x-4y = \frac{4}{n}x$ $nx - ny = \frac{n}{n}x = x$.

Le curseur ce divisé comme on vient de le dire, est ce que l'on appelle un *vernier*; et les chiffres 0, 1, 2, 3, 4....., qui s'y trouvent à la partie inférieure, indiqueront, dans le système de division ci-dessus décrit, de combien de parties de la division x de l'échelle, le trait du vernier qui en est affecté, est éloigné du trait le plus voisin de l'échelle. Supposons, par exemple,

que le *zéro* ou l'index du vernier, coïncide exactement avec l'origine de l'echelle ; c'est-à-dire que le trait 0 du vernier soit placé, comme on le voit, en A, dans la direction *ac* ; dans ce cas aucun autre trait de division du vernier à l'exception du dernier ne peut tomber en coïncidence avec aucun autre trait de l'échelle ; de plus il est visible que le trait 1 du vernier sera éloigné de $\frac{1}{n}x$, c'est-à-dire dans notre exemple de $\frac{1}{10}x = \frac{1}{100}$ de pouce du trait le plus voisin de l'échelle à droite marqué 10. Le trait 2 du vernier sera à une distance de $\frac{2}{n}x = \frac{2}{10}x = \frac{2}{100}$ de pouce du trait de l'échelle marqué 20. De même encore le trait 3 du vernier sera à $\frac{3}{100}$ de pouce du trait de l'échelle marqué 30, et ainsi de suite, ainsi qu'on peut en juger à l'inspection de la figure et pour peu qu'on ait bien saisi ce qui a été dit ci-dessus.

Il suit de là qu'avec le secours de cet appareil on est en état de déterminer jusqu'à un centième de pouce près, la longueur de toute ligne à mesurer. En effet si l'on fait glisser le vernier A de *c* vers *b* de manière à faire concorder le trait 1 du vernier avec le prolongement du trait 10 de l'échelle, le point *o* du vernier aura avancé de $\frac{1}{10}x = \frac{1}{100}$ de pouce. En continuant le mouvement, le point *o* sera avancé de $\frac{2}{10}x$, lorsque le trait 2 du vernier se trouvera dans le prolongement du trait 20 de l'échelle ; il aura avancé de $\frac{3}{10}x$ quand le trait 3 coïncidera avec le prolongement du trait 30, et ainsi de suite, jusqu'à ce qu'enfin le zéro ait parcouru la longueur entière d'une division x ou $\frac{10}{100}$ de pouce, ce qui arrivera quand la ligne *de* sera parvenue dans le pro-

longement de 1f; cas dans lequel le point zéro se trouvera dans le prolongement du trait 10. Maintenant, de même que nous venons en quelque sorte de partager la première division x de l'échelle en 10 parties égales par le mouvement progressif de l'index ou du point o du vernier; de même on peut concevoir que toute autre division x de l'échelle ab serait divisée en 10 parties égales, si après avoir amené l'index d'abord dans le prolongement d'un, quelconque, des traits de cette échelle, on continuait ensuite peu à peu le mouvement au delà de ce trait; c'est-à-dire que par le moyen de l'appareil, chacune des divisions x de l'échelle ab est susceptible d'être divisée en autant de parties égales que l'on aura porté de divisions sur le vernier ce, ou que ce vernier contiendra d'unités.

Avançons maintenant le vernier vers la droite jusqu'à amener l'index dans le prolongement de la ligne 1f, nous aurons par là mesuré 1 pouce; si nous l'avançons jusqu'en g, nous aurons mesuré 1po,50; et en l'avançant jusqu'à h, nous aurons mesuré 1po,70. Que si ensuite en mesurant une longueur, l'index du vernier, au lieu de tomber exactement, comme dans les exemples ci-dessus, sur une des divisions de l'échelle, se trouvait répondre entre deux traits consécutifs, par exemple, si voulant mesurer la longueur ap, le zéro du vernier s'arrêtait entre le trait 1po,80 et le trait 1po,90 (voir la position B du vernier, dans la figure); il y aurait évidemment lieu à déterminer le nombre de centièmes de pouces dont l'index se trouverait être au-delà du trait 80 de la mesure principale. Pour cela on cher-

cherait le trait du vernier exactement dirigé dans le prolongement d'un trait de la mesure, et le nombre affecté à ce trait du vernier, qui est 7 dans le cas de la figure, donnerait pour la longueur ap, $1^{po},80 + 0^{po},07 = 1^{po},87$; car l'index est éloigné de $\frac{7}{10}x$, ou de $\frac{7}{100}$ de pouce du trait de la mesure qui marque 80, ainsi qu'il résulte de ce qui a été dit précédemment.

§ 208.

Il suit donc de tout ce que nous avons dit jusqu'ici que la question du mesurage d'une longueur, au moyen d'une mesure graduée munie d'un vernier, revient principalement à déterminer *le point précis de la mesure auquel correspond l'index ou zéro du vernier*, après que l'on a amené cette mesure dans la position requise. Si, dans cette position, l'index se trouve précisément dans le prolongement d'un des traits de division de la mesure, il fait immédiatement connaître le nombre cherché de pouces et de centipouces ($ch = 1^{po},70$); si, au contraire, il tombe, comme en B, entre deux traits consécutifs de la mesure, par exemple en p, on devra relever d'abord le nombre de pouces et de centipouces correspondant à celui des deux traits précités qui est à gauche (ici $1^{po},80$), et lui ajouter autant de centipouces qu'en indique le rang du trait de division du vernier qui coïncide avec un des traits de division de la mesure (ce qui, dans le cas actuel, donne $1^{po},80 + 0^{po},07 = 1^{po},87$). Cette opération n'est pas tout à fait aussi aisée dans la pratique qu'elle peut le paraître au premier abord; et il faut, notamment, une cer-

taine habitude pour reconnaître promptement le nombre exact des centipouces à ajouter.

§ 209.

S'il arrivait, en mesurant une ligne, qu'aucun trait de vernier ne se trouvât en coïncidence parfaite avec le prolongement d'un trait de la division principale de la mesure employée, il faudrait pour avoir le plus exactement possible le nombre des centièmes de pouce à ajouter au nombre marqué par le dernier trait de division de la mesure en avant du zéro du vernier, choisir entre tous les traits de division du vernier celui qui approcherait le plus de se trouver parfaitement dans le prolongement d'un des traits de la mesure, et un observateur exercé trouverait, même dans cette circonstance, un moyen d'exprimer la longueur cherchée en fraction de centièmes de pouce; par exemple, en millièmes de pouce, à supposer que l'on eût besoin de faire usage d'une aussi grande approximation. Pour cela, on comparerait, à la vue, la petite distance qui existerait entre les deux traits les plus rapprochés du vernier et de la mesure, à la distance primitive de ces deux traits, c'est-à-dire celle qui les séparait quand l'index était sur le prolongement d'un trait de la mesure, autrement dit avec $x-y$ ou $\frac{1}{100}$ de pouce; supposons par exemple, qu'en appelant α cette distance ainsi exprimée on ait $\alpha : (x-y) :: 1 : 2$, on en conclurait $\alpha = \frac{1}{2}(x-y)$; c'est-à-dire que α serait la moitié de $\frac{1}{100}$ de pouce ou $0^{po},005$; si l'on avait trouvé $\alpha : (x-y) :: 1 : 3$, on aurait $\alpha = \frac{1}{3}(x-y) = \frac{1}{3}\frac{1}{100}$ de pouce $= 0^{po},0033\ldots$ et ainsi de suite.

Ainsi, dans le cas de la figure 103, si le trait 7 du vernier (B) ne tombait pas exactement dans la direction du trait 50 de la mesure, mais était par exemple un peu plus sur la droite (pas assez, cependant, pour que le trait 8 du vernier se trouvât dans le prolongement du trait 60 de la mesure), la longueur de la ligne $a\,p$, serait $1^{po},87\frac{1}{2}=1^{po},875$, ou bien $1^{po},87\frac{1}{3}$ ou $1^{po},873\ldots$ de même que dans un autre cas la longueur ap serait $1^{po},86\frac{1}{2}$ ou $1^{po},86\frac{2}{3}$ si le trait 7 du vernier était éloigné de $\frac{1}{2}$ ou de $\frac{1}{3}$ de centième de pouce vers la gauche du trait 50 de la mesure. Il va sans dire que l'appréciation d'aussi petites différences, comme en général la lecture des indications du vernier, rend l'emploi d'une loupe (verre grossissant) utile ; aussi les instruments qui, ayant une graduation très fine, demandent une très grande précision dans les observations, comme sont par exemple les instruments employés dans les mesures géodésiques et astronomiques, sont-ils toujours accompagnés d'une telle loupe placée d'une manière invariable au-dessus du vernier.

§ 210.

On peut aussi dans le mesurage d'une longueur, atteindre le but indiqué dans le § 207, celui d'obtenir la mesure à $\frac{1}{n}$ près des divisions principales, en donnant au vernier une longueur de $(n+1)$ parties de cette échelle au lieu de celle de $(n-1)$ de ces parties, et partageant cette longueur en n parties égales, comme on le voit exécuté en C de la figure 103. Alors, (en

conservant la même notation que dans le § 207), on aurait $kr = a1 = nx$, et la longueur du vernier ou $kq = (n+1)x = ny$.

Mais de $(n+1)x = ny$,
on tire $nx + x = ny$,
$$x + \frac{1}{n}x = y,$$
$$\frac{1}{n}x = y - x,$$

et parconséquent $\frac{2}{n}x = 2y - 2x$, $\frac{3}{n}x = 3y - 3x \ldots \frac{n}{n}x = ny - nx = x$.

Appliquant ensuite à ce cas ce qui a été dit, on aura $y - x = \frac{1}{15}x = \frac{1}{100}$ de pouce, $2y - 2x = \frac{2}{100}$ de pouce, $3y - 3x = \frac{3}{100}$ de pouce, etc. Donc, en avançant le vernier ks vers la droite, jusqu'à ce que le trait voisin de qs marqué par le chiffre 1 se trouvât dans le prolongement du trait de la mesure marquant 4 pouces, le zéro ou l'index du vernier, aurait parcouru $\frac{1}{100}$ de pouce ; si le trait du vernier marqué d'un 2, c'est-à-dire le second trait à partir de qs venait à se confondre avec le trait de la mesure marqué 90, l'index aurait avancé de $\frac{2}{100}$ de pouce ; si le troisième trait du vernier arrivait à être dans le prolongement du trait 80 de la mesure, l'index aurait parcouru $\frac{3}{100}$ de pouce, et ainsi de suite, jusqu'à ce qu'enfin ce point aurait parcouru $\frac{9}{100}$ de pouce, si le neuvième trait à partir de qs coïncidait avec la direction du trait 20 de la mesure. Or, de là, il résulte qu'un vernier disposé comme nous venons de le supposer, doit être numéroté *dans un ordre inverse*, c'est-à-dire de manière que le chiffre 9 soit affecté au trait le plus

voisin de l'index, le chiffre 8 au suivant, et ainsi des autres. Pour tout le reste, la marche à suivre dans la lecture, l'estimation, et généralement dans l'emploi du vernier est absolument la même que pour la première espèce de vernier que nous avons décrite.

Sur tous les instruments de vérification en usage dans l'artillerie prussienne, qui ont des verniers, ceux-ci ont la disposition marquée en A et B de la figure 103. Ainsi, leur longueur est de $n-1$ divisions de la mesure principale, et cette longueur est divisée en n parties égales; autrement dit la longueur des verniers est de 9. $\frac{1}{10}$ de pouce $=\frac{9}{10}=\frac{90}{100}$ de pouce, et est divisée en 10 parties égales, dont chacune vaut $\frac{9}{100}$ de pouce.

Remarque. Nous remettrons à parler de la manière dont les verniers sont adaptés aux divers instruments qui en sont munis, lorsque nous nous occuperons de la description de ces instruments.

§ 211.

Nous ferons encore remarquer ici, qu'en supposant l'unité principale de la mesure employée, par exemple le pouce, divisé en n parties égales, on peut aussi donner au vernier une longueur de n de ces parties, c'est-à-dire, dans notre exemple, le faire de 1 pouce de longueur; seulement alors, il faudrait le diviser en $(n+1)$ ou en $(n-1)$ parties égales. Dans cette nouvelle disposition, il arrivera encore, en avançant progressivement le vernier vers la droite ou vers la gauche, que l'on subdivisera à volonté chaque division de la mesure principale en n parties égales. Si l'on voulait, par

exemple, que chaque partie x de la mesure ab (fig. 103) fût subdivisée en 10 parties égales, on aurait, d'après ce qu'on vient de dire, à faire le vernier égal à 10 parties de la mesure ou à $10\,x$, puis à partager cette longueur en 11 ou 9 parties égales. Dans le premier cas, les parties du vernier devraient être numérotées dans le même sens qu'en A et B ; dans le second cas, au contraire, il faudrait les numéroter dans l'ordre inverse comme en C où le nombre le plus fort se trouve près de l'index ; parce que par ce moyen les chiffres du vernier expriment de combien de parties l'index a marché lorsque l'on fait mouvoir progressivement le vernier vers la gauche ou vers la droite.

§ 212.

Nous terminerons les notions que nous avions à donner sur le vernier, en faisant observer que ce précieux instrument de précision est également susceptible de s'appliquer à la mesure des angles, c'est-à-dire que, par son moyen, il est possible d'obtenir des angles, non-seulement à un degré ou à un demi-degré près d'exactitude, mais avec une approximation de 1 minute. La construction d'un vernier pour ces nouvelles applications est fondée en général sur les mêmes principes, seulement il doit alors avoir la forme d'un arc de cercle concentrique à l'arc qu'il s'agit de mesurer.

Supposons, par exemple, que l'arc gradué à mesurer soit divisé en degrés et demi-degrés, et que l'on veuille pouvoir connaître l'arc cherché à 2 minutes près d'exactitude, il faudra, attendu que 2 minutes sont la quin-

zième partie de 1 demi-degré, donner à l'arc du vernier une longueur de $15-1=14$, ou de $15+1=16$ demi-degrés, c'est-à-dire une longueur de 7 ou de 8 degrés entiers, et diviser cette longueur en 15 parties égales ; cela fait, on aura à numéroter les divisions du vernier, dans le premier cas, en avançant comme en A et B de la figure 103 ; dans le second cas, en reculant comme en C de cette même figure ; et on l'emploiera aussi, selon le cas, comme il a été expliqué plus haut.

Si, au lieu de ne vouloir qu'une approximation de 2 minutes, on voulait, dans les mêmes hypothèses que ci-dessus, lire l'angle jusqu'à la minute, comme il y a 30 minutes dans un demi-degré, il faudrait diviser le vernier, précédemment décrit en trente parties égales.

Si la graduation du limbe comportait des quarts de degré, et que l'on voulût encore obtenir les angles à une minute près, il faudrait, parce que 1 quart de degré contient 15 minutes, donner à l'arc du vernier une longueur ou de $15-1=14$, ou de $15+1=16$ quarts de degré, c'est-à-dire de $3\frac{1}{2}$ ou de 4 degrés entiers, diviser cette longueur en quinze parties égales, puis numéroter cette division, et s'en servir de la manière précédemment indiquée.

IV. *Du compas à tige et à coulisse. (Staugenzirkel.)*[*]

§ 213.

Le *compas à tige et à coulisse* se compose d'une rè-

[*] A la suite de recherches et d'expériences prolongées, faites en vue du perfectionnement des méthodes de vérification des bouches à feu, de

gle d'acier, *ab* (fig. 104, I et II) de 36 po,30 (1 mètre) de longueur, 1po,35 (0m,035) de largeur, et 0po,35 (0m,009) d'épaisseur ; sur cette règle est une graduation de 26 pouces (0m,680) de longueur, dont, suivant le réglement, les 14 derniers pouces (les 366 derniers millimètres doivent indiquer des dixièmes de pouce ($\frac{1}{10}$ de po,=0m,0026), mais qui, dans la réalité, porte ordinairement cette subdivision dans toute sa longueur. Deux boîtes *c* et *d* en laiton, embrassant la règle, peuvent glisser sur elles et y être arrêtées à volonté au moyen de deux vis de pression *p* et *q*. Ces deux boîtes ou coulisses reçoivent deux *jambes*, ou longs talons en acier, *e* et *f*, ayant chacune 10po,50 (0m,275) de longueur, 1 pouce (0m,026) de largeur, et 0po,35 (0m,009) d'épaisseur. La boîte *d* a en *g* une ouverture de forme exactement rectangulaire, qui laisse apercevoir la règle d'acier *ab*; et dans cette ouverture est un vernier glissant à frottement doux sur la règle, et façonné en biseau du côté de celle-ci ; la longueur de ce vernier est de 0po,09 divisés en dix parties égales ; il donne en conséquence les longueurs que l'on

grands changements ont été introduits dans les instruments que l'on y emploie; de nombreuses additions y ont été faites : parmi ces changements on doit compter la substitution du *compas à tige et à coulisse* aux deux *compas d'épaisseur* des figures 100 et 101. On trouve une description de ce nouvel instrument et de son emploi dans le *supplément* précédemment cité dans la note du § 190. (*Note de l'auteur.*)

Cet instrument a beaucoup d'analogie avec la double équerre à coulisse et à vernier de l'artillerie française, mais il en diffère assez pour que nous n'ayons pas pu lui donner le même nom. Ce n'est véritablement qu'une espèce de mesure à talons avec vernier, propre à prendre le diamètre de gros corps. (*Note du traducteur*).

mesure, à moins de 1 centipouce (0m,00026) près.

Le zéro de ce vernier doit se trouver exactement dans le prolongement de l'arête extérieure *hk* de la jambe gauche *f*.

On reconnaît que l'instrument est bon lorsque la règle est un parallélipipède parfait, à vives arêtes, bien poli; que sa graduation et celle du vernier sont exécutées avec soin, qu'elle est bien marquée et exacte ; que les parois intérieures des boîtes joignent bien la règle et glissent sur elle d'un mouvement doux et sans balottement; enfin que les jambes sont rigoureusement perpendiculaires aux arêtes de la règle, et, partant, exactement parallèles entre elles. Le biseau dont on a parlé précédemment, par lequel la face supérieure du vernier vient finir à la surface de la règle, est nécessaire pour faciliter la lecture et la rendre plus exacte.

§ 214.

Le compas à tige s'emploie préférablement aux compas d'épaisseur, pour la détermination des diamètres extérieurs, et généralement de la grosseur des corps; il a sur ces instruments l'avantage d'être d'un maniement plus commode, et de donner des résultats plus exacts, tant que sa construction est elle-même exacte, et qu'il n'a pas été détérioré par l'usage. Sa plus grande exactitude tient premièrement à ce que les arêtes des jambes qui entrent en contact avec les surfaces courbes sont des droites parallèles qui, par conséquent, ne peuvent jamais donner des cordes de ces surfaces, mais donnent nécessairement toujours le diamètre ou la plus grande

largeur du corps à mesurer ; secondement, à ce que l'instrument donne immédiatement la mesure cherchée en nombres, sans que l'on ait besoin de recourir à l'emploi d'une autre mesure avec graduation transversale. Mais il demande à être toujours manié avec beaucoup de précaution, pour que les résultats qu'il fournit soient exacts.

Pour mesurer les diamètres de cylindres ou de corps de forme conique, lorsque ces corps sont disposés horizontalement, après avoir mis préalablement l'arête intérieure de la boîte *c* exactement sur un trait de division de la règle *ab*, qui réponde à un pouce entier quelconque, et avoir écarté les deux jambes entre elles un peu au-delà de la longueur du diamètre à mesurer; deux personnes tenant le compas à tige aux deux bouts de la règle, le font descendre, les jambes en bas, au-dessus du corps à mesurer, jusqu'à ce que la règle repose sur sa surface courbe. Cela fait, pendant que l'un des deux opérateurs veille à ce que le plan des deux arêtes correspondantes des jambes soit bien perpendiculaire à l'axe du corps à mesurer, et que la jambe fixe *e* touche et ne cesse pas de toucher la surface courbe latérale ; le second fait glisser doucement la jambe *f*, jusqu'à l'amener de son côté en contact avec la surface courbe, et lit aussitôt sur la règle la mesure *mn* qui correspond à cette position (mesure qui est celle de l'écartement des deux tangentes parallèles, et, partant, donne la longueur du diamètre cherché), sans qu'il ait besoin de préalablement serrer la vis *p*, ni d'enlever l'instrument de dessus le corps. Dans cette lecture, s'il arrive par hasard que l'arête intérieure de la boîte *d*

réponde précisément à un trait de division de la règle, le diamètre *mn* du corps à mesurer se trouve immédiatement donné en pouces et dixièmes de pouce, et, dans ce cas, le zéro du vernier se trouve répondre exactement au trait de division de la règle qui est à 1 pouce juste de celui par lequel passe l'arête intérieure de la boîte *d*; car ce point de zéro est pris sur le prolongement de la ligne *hk*, et, partant, est juste à 1 pouce de l'arête intérieure de la boîte *d*, et de la jambe *f*. Si, au contraire, l'arête de la boîte *d* tombe entre deux traits de division de la règle, le zéro du vernier a pareillement une position analogue, et on aura le diamètre chêrché, en ajoutant au nombre de pouces et de décipouces correspondant au trait de division le plus voisin de la boîte *d* un nombre de centipouces marqué par le chiffre correspondant au trait du vernier qui approchera le plus de coïncider avec un des traits de la règle. Ainsi donc, dans le cas de la figure 104, pour avoir la longueur du diamètre *mn*, en pouces et centipouces, on observera d'abord combien il y a de pouces et de décipouces entiers, sur la règle entre les deux arêtes intérieures des boîtes *c* et *d*, ce qui, dans l'exemple, donnera 5,70, et l'on y ajoutera le nombre de centipouces indiqué par le vernier. Si ce dernier nombre est, par exemple, 0,06, on aura, dans le cas actuel, pour le diamètre *mn*, une longueur de $5^{po},76$.

§ 215.

Si les corps à mesurer, au lieu d'être couchés horizontalement, étaient dressés verticalement ou placés dans toute autre position; ou si l'on avait à prendre

au moyen du compas à tige la grosseur d'un corps terminé par une surface courbe qui ne fût ni un cylindre ni un cône, comme serait par exemple la grosseur d'un rais, ou bien encore celle d'un corps anguleux, comme serait l'épaisseur d'un flasque, ou la longueur du moyeu d'une roue etc., on trouverait aisément de quelle manière on aurait à opérer avec l'instrument, pour peu que l'on se soit pénétré des principes qui président à sa construction, et de ce qui a été dit dans le paragraphe précédent. Car rien n'est plus aisé que de prendre toutes les mesures que l'on vient de mentionner, au moyen du compas à tige, qui les donnera toujours avec une très grande exactitude, lorsqu'on apportera dans son maniement les précautions et le discernement convenables.

On peut également employer le compas à tige avec avantage à mesurer la distance mutuelle de deux points quelconques, soit qu'ils se trouvent sur une même face plane d'un corps, ou sur une surface courbe, par exemple, la distance entre deux ferrures sur un flasque d'affût, ou celle de deux clous de roue, sur la surface courbe de la couronne, suivant la direction de la corde correspondante, etc., à supposer que ces intervalles ne soient pas plus grands que la longueur de la partie graduée du compas à tige.

Mais le mesurage du diamètre d'une sphère, au moyen de cet instrument, demande un soin particulier, car il s'agit d'être bien sûr que les arêtes des jambes touchent la sphère exactement aux deux extrémités d'un même diamètre, et non aux extrémités d'une corde; on acquiert cette certitude en répétant plusieurs fois l'opération en différents endroits de la surface sphérique, et

comparant entre eux les différents résultats obtenus.

Enfin le compas à tige est encore d'un emploi très avantageux pour prendre la largeur intérieure des corps creux, pourvu toutefois que cette largeur ne soit pas moindre que 2 pouces ($0^m,052$) double de la largeur des jambes. Par suite de cette remarque on devra aussi, à chaque mesure prise dans ce nouveau mode d'emploi du compas à tige, ajouter deux pouces justes ($0^m,052$) au nombre qu'aura donné la graduation de l'instrument, pour avoir la véritable largeur de l'espace creux. Ainsi, par exemple, dans le cas de la figure 104, où il s'agit de mesurer le diamètre intérieur st d'un anneau, ou bien la longueur intérieure d'une maille de chaîne ru, on aurait la longueur $st = mn + 2^{po} = 5^{po},76 + 2^{po} = 7^{po}76$. Pour trouver le diamètre extérieur de l'anneau ou la longueur extérieur de la maille de chaîne, il faudrait ou écarter les jambes du compas jusqu'à ce qu'elles touchassent les deux points r et u par leurs arêtes intérieures, ou bien on ajoute à la longueur intérieure trouvée st le double de l'épaisseur rs. Si donc par une opération spéciale faite, soit avec le compas d'épaisseur, soit avec le compas à tige, on avait trouvé $rs = 2^{po},65$, la longueur ru serait donnée par la somme $7^{po},76+(2 \times 2^{po},65) = 7^{po},76 + 5^{po},30 = 13^{po},06$.

V. *Règle à calibrer.* (*Kaliber massstab* (*).

§ 216.

La règle à calibrer se compose d'une règle de laiton

(*) Cet instrument, surtout dans la forme nouvelle qu'il a reçue

ab (fig. 105, I et II), d'un peu plus de 13 pouces ($0^m,34$) de longueur, environ $0^{po},75$ ($0^m,020$) de largeur, et $0^{po},20$ ($0^m,005$) d'épaisseur. Sur l'une de ses larges faces (fig. I), est une graduation en pouces de 13 pouces de longueur, dont les 3 derniers pouces du côté a sont divisés chacun en dix parties égales. La face opposée de cette règle (fig. II), porte une échelle transversale semblable à celle qui a été représentée dans la figure 2 (planche I), sur laquelle le dernier pouce du côté a est divisé en cent parties égales par le moyen de lignes diagonales. Sur cette règle sont deux curseurs c et d, en laiton, garnis d'acier sur les arêtes; ils doivent s'y ajuster d'une manière très exacte, se mouvoir doucement sur toute sa longueur, sous un faible effort, et pouvoir enfin y être fixés en tel point que l'on veut, au moyen de vis de pression. Au curseur c est vissé un vernier g qui dépasse le curseur du côté extérieur, et dont le zéro répond exactement à l'arête extérieure de ce curseur. De même qu'au compas à tige, la longueur de ce vernier est de $0^{po},9$, et il est divisé en 10 parties égales.

Une règle à calibrer est d'un bon service, lorsque les deux échelles qu'elle porte ainsi que la graduation du vernier sont exactes (ce que suffit à constater le poinçon de la commission d'étalonnage); que la règle est proprement exécutée; qu'elle est bien rectangulaire et a ses arêtes vives; que les curseurs, dans leur mouvement

en 1834 (Voir § 219), est évidemment l'analogue de celui qui est en usage dans l'artillerie française sous le nom d'*Étalon à coulisse et à vernier*. (*Note du traducteur.*)

progressif, ne balottent ni ne s'arrêtent. Les longues arêtes d'acier des curseurs doivent constamment rester parallèles entre elles, et perpendiculaires aux arêtes de la règle, même lorsque l'on a serré les vis de pression. Elles doivent en outre se raccorder toujours exactement avec les traits de division des échelles sur les deux faces, et se toucher mutuellement dans toute leur longueur, lorsqu'après avoir enlevé le vernier de dessus le curseur *c*, ces deux curseurs sont placés sur la règle dans la position marquée par la figure II, et sont ensuite amenés l'un contre l'autre. Le vernier doit s'adapter d'une manière solide au curseur *c* et la direction de son biseau doit être bien perpendiculaire à l'arête extérieure d'acier du curseur.

§ 217.

Dans la disposition des curseurs marquée par la figure 105, I, l'instrument sert à mesurer des parties creuses, et notamment l'entrée de l'âme des bouches à feu; par conséquent à indiquer les calibres, d'où lui est venu son nom de *règle à calibrer*.

Pour cette opération, on tient la règle horizontalement, et l'on en introduit les deux curseurs dans l'âme jusqu'à amener la règle à s'appuyer par sa face étroite sur la tranche de la bouche au-delà des curseurs. Cela fait, on place le curseur *d*, de manière que sa plus grande arête corresponde exactement à un trait de division d'un pouce entier (en choisissant en outre ce trait convenablement pour que la longue arête du second curseur réponde quelque part dans l'étendue des trois

derniers pouces divisés en dixièmes, lorsqu'on aura ultérieurement placé le second curseur dans la position qu'il doit avoir, ce qui se fait sans peine par une appréciation superficielle du diamètre à mesurer); on serre la vis du curseur d, et on le tient appuyé de la main gauche contre la paroi de l'âme, ayant soin que son arête soit dirigée parallèlement à l'axe. On fait marcher alors le cursur c, avec la main droite de gauche à droite, jusqu'à ce que son arête s'appuie légèrement sur la paroi opposée de l'âme, et sans pouvoir ni monter ni descendre lorsqu'on essaie avec la règle de le faire pour s'assurer si celle-ci est bien dans la direction d'un diamètre du cercle de la bouche, et non pas dans celle d'une corde). Quand on s'est assuré de ce point, on serre la vis de pression de ce côté, et on lit la mesure obtenue pour l'écartement des deux arêtes extérieures des curseurs. Comme la grande arête du curseur d a été placée sur l'un des traits de division indiquant un pouce entier, l'arête semblable du curseur c (dans le prolongement de laquelle se trouve le zéro du vernier), donnera aisément la mesure cherchée en pouces et dixièmes de pouce, par exemple, $3^{po},60$, toutes les fois qu'elle répondra exactement à un trait quelconque de la division de la règle.

Mais si l'arête du curseur c ne coïncide pas exactement avec un trait de division, on cherchera sur le vernier le trait qui approchera le plus d'être en ligne droite avec un des traits de la règle, et le chiffre affecté à ce trait indiquera le nombre de centipouces dont l'arête du curseur ou le zéro du vernier aura dépassé le dernier

trait d'une division entière de la règle. Supposons, par exemple, que le cinquième trait du vernier soit exactement en ligne droite avec l'un des traits de la règle, le diamètre mesuré sera de 3po,65, parce que, dans ce cas, le zéro ou l'arête du curseur c se trouve correspondre à 5 centipouces au-delà du trait qui a donné la mesure de 3po,60.

Avant de sortir la règle à calibrer de la bouche de la pièce, il est nécessaire de desserrer la vis du curseur c, et de retirer ce curseur un peu intérieurement pour prévenir la détérioration des arêtes qui aurait lieu sans cette précaution.

§ 218.

Lorsqu'on dispose au contraire les deux curseurs de manière à ce que leurs grandes arêtes soient tournées l'une vers l'autre, comme dans la figure 105, II, l'instrument devient propre à donner les dimensions des corps convexes. Mais, pour cela, on emploie le côté de la règle sur lequel est tracée la graduation transversale. On place de nouveau le curseur d, de manière que son arête droite coïncide avec un trait de division répondant à un pouce entier, et que dans l'application de l'instrument sur le corps à mesurer l'arête droite du curseur c tombe quelque part dans l'étendue du dernier pouce divisé en centipouces par le moyen des lignes diagonales, ce qui, pour que l'on puisse lire ces centipouces au long de l'arête entière, oblige à en détacher préalablement le vernier.

Il est évident que, disposée comme on vient de le

dire, la règle à calibrer peut être employée très avantageusement à mesurer les diamètres de petits cylindres ou de petits cônes, par exemple, sur les parties en fer des affuts et voitures, comme aussi généralement à la détermination de la distance de deux points, de la même manière que nous l'avons dit à l'égard du compas à tige.

En outre, l'échelle transversale de la figure 105, II peut être utilisée pour la détermination en nombres de longueurs de toute espèce prises à l'aide, soit de compas ordinaires, soit de compas d'épaisseur, conformément à une remarque déjà faite ailleurs.

§ 219.

La règle à calibrer de *nouvelle espèce* (*), introduite depuis 1834, diffère essentiellement de l'ancienne que nous venons de décrire. La règle proprement dite, *ab*, (fig. 106) est plus forte, et la graduation qu'elle porte sur sa face principale est divisée dans toute sa longueur, en dixièmes de pouce, tandis que celle de sa face opposée est restée telle que précédemment, c'est-à-dire telle que l'indique la figure 105, II. Des deux boîtes *c* et *d* destinées à recevoir les deux talons *e* et *f*, l'une seule, la boîte *d*, est mobile, et c'est celle qui porte en même temps le vernier qui y est ajusté, comme celui du compas à tige, dans une ouverture rectangulaire, et dont la disposition est, en général, en tout semblable à celle

(*) Voir la note du § 213 (*Note de l'auteur*) et voir aussi la note du § 216. (*Note du traducteur.*)

de ce vernier. Les talons ou jambes sont en acier, à quatre faces, de forme prismatique, et ont leurs arêtes abattues (fig. 106, II); leur extrémité, libre, est terminée par un biseau à 45 degrés du côté extérieur. Leur hauteur totale est de 1po,50, et leur épaisseur de 0po,50. Le trait *zéro* du vernier répond exactement, quand les deux jambes sont rapprochées au contact, comme l'indique la figure 106, au premier trait de division de la graduation de la règle. Ce vernier a, d'ailleurs, comme ceux des autres instruments, une longueur de 0po,90, et est divisé en dix parties égales.

Les points principaux à vérifier dans l'examen de cet instrument sont encore les mêmes dont il a été parlé aux §§ 213 et 216.

§ 220.

La nouvelle règle à calibrer est destinée aux mêmes usages que l'ancienne décrite dans la figure 105, et s'emploie de la même manière pour le fond. Il faut seulement avoir soin, quand on s'en sert à mesurer des espaces creux, *d'ajouter toujours un pouce entier à la mesure donnée par la graduation*, car quand les jambes sont rapprochées l'une contre l'autre, comme dans la figure 106, la longueur gh est exactement de un pouce ; or comme, selon la remarque faite plus haut, le trait du zéro du vernier, dans cette même position des jambes, répond exactement au premier trait de la graduation de la règle, il arrive que dans toutes les positions que la boîte d peut prendre en se rapprochant de l'extrémité b, la distance du point h au point g est né-

cessairement toujours de 1 pouce plus grande que l'indication fournie par la position de l'index. Supposons par exemple, que le zéro du vernier, coïncide avec le trait de la graduation distant de l'origine de $2^{po},60$, cette distance de $2^{po},60$ sera bien réellement l'expression de l'écartement mutuel des arêtes intérieures des boîtes, ou des jambes et donnerait, par conséquent, immédiatement la grosseur d'un corps convexe qui aurait été compris entre les deux jambes et en aurait déterminé l'écartement; mais la distance du point h au point g, des deux droites suivant lesquelles les parois concaves d'un espace creux auraient été touchées par les arêtes extérieures des jambes, ne serait pas dans ce cas de $2^{po},60$ mais bien de $3^{po},60$, et par suite le diamètre de l'espace creux mesuré, qui aurait donné cette position des jambes, ne serait pas non plus de $2^{po},60$, mais de $3^{po},60$. Si le zéro du vernier, au lieu de répondre exactement au trait $2^{po},60$ tombait entre ce trait et le suivant $2^{po},70$ et que dans ce cas ce fût le cinquième trait du vernier qui se trouvât en ligne droite avec un trait de la règle, on trouverait $2^{po},65$ pour l'écartement des arêtes intérieures des jambes et partant aussi pour le diamètre d'un corps convexe qui aurait déterminé cet écartement : mais il faudrait comme dans le cas précédent ajouter 1 pouce à cette distance pour avoir le diamètre du corps creux qui aurait donné lieu au même écartement; ce diamètre serait donc de $3^{po},65$.

§ 221.

La règle a calibrer de nouvelle espèce représentée

dans la figure 106, est d'une construction bien plus solide que l'ancienne (fig. 105), et par suite elle est bien moins sujette que celle-ci à se dégrader. Elle est aussi d'un maniement plus commode ; les boîtes ni les jambes qu'elles portent n'ont jamais besoin d'en être retirées et retournées, par la raison que la forme même des jambes se prête aussi bien à la mesure des corps convexes qu'à celle des corps concaves. Le vernier est aussi construit d'une manière plus solide et la lecture en est plus facile ; il n'a jamais besoin d'être dévissé et même de la manière dont l'instrument est construit on ne pourrait pas le faire.

VI. *Grande règle graduée à curseurs* (**Massstange**).

§ 222.

L'instrument désigné sous ce nom et qui sert très utilement, soit dans les levers, soit dans les vérifications de bouches à feu, consiste principalement en une longue règle carrée de fer, ab (fig. 107), divisée en pieds et demi-pieds et composée de deux pièces ajustées l'une au bout de l'autre ; sa longueur totale est de 12 pieds ($3^m,766$), son épaisseur de $0^{pc},85$ ($0^m,022$). L'ajustement des deux parties dont elle se compose est susceptible de se faire d'une manière à la fois très correcte et très solide, au moyen de trois vis à tête fraisée noyée dans le métal. Le dernier demi-pied de la règle est subdivisé en pouces ; et ses deux extrémités sont aciérées et trempées. Un long curseur en croix à coulisse cd, composé d'une

boîte *ef gh* et de deux bras égaux *ce*, *fd*, qui s'y ajustent se meut sur toute la longueur de la règle, à frottement doux, sans balloter ni éprouver d'arrêt, pas plus au point de réunion des deux bouts qu'ailleurs, et peut être arrêté en un point quelconque de cette longueur au moyen de la vis de pression *k*. Pour diminuer le frottement de la boîte ou coulisse, elle est doublée intérieurement en laiton; cette boîte a 3 pouces ($0^m,078$) de longueur et $1^{po},50$ à $1^{po},55$ ($0^m,039$ à 040) d'épaisseur. Les bras prismatiques et dont la section transverse est représentée en *q*, ont de largeur $0^{po},90$ ($0^m,0235$); et d'épaisseur $0^{po},75$ ($0^m,0196$). La longueur totale des deux bras et de la boîte est de 23 pouces ($0^m,602$) (*).

Indépendamment de ce curseur à bras, il y en a un autre sans bras représenté en *m* et en *n* (fig. 107), susceptible aussi de se mouvoir sur toute la longueur de la règle, et d'y être fixé à volonté au moyen d'une vis de pression; il a en *p* une pointe bien trempée, légèrement arrondie en avant et de $0^{po},06$ ($0^m,0016$) de longueur.

Les conditions sous lesquelles la grande règle graduée à curseurs remplira bien le but auquel elle est destinée sont les suivantes : Premièrement, les deux bouts dont elle se compose, soit qu'on les considère et qu'on les examine à part, ou dans leur état de réunion doivent

(*) Ce curseur en croix de la grande règle graduée diffère à plusieurs égards de celui qui existe aux règles anciennes. La forme que nous venons de décrire est celle qu'il a reçue en 1834.

(*Note de l'auteur.*)

être des prismes carrés exactement et proprement confectionnés ; secondement, leurs longues faces doivent être bien dressées et la graduation y être tracée avec précision ; troisièmement, les faces antérieures des deux bras du grand curseur doivent être dans un seul et même plan, lequel doit rester constamment perpendiculaire aux longues faces et aux arêtes de la règle ; quatrièmement, la réunion des deux parties de la règle doit être facile à opérer et être toujours solide; cinquièmement, enfin, la règle assemblée ne doit être, malgré sa longueur, susceptible que d'un ploiement assez borné pour qu'il ne puisse en résulter des erreurs notables dans l'emploi ; pour une longueur de 3 pieds (0^m,941), l'erreur ne doit pas dépasser 0^{mo},01 (0^m,0003).

§ 223.

La grande règle graduée est principalement destinée à mesurer la profondeur de l'âme des bouches à feu et de ses diverses parties, ainsi que la longueur totale extérieure, et celle des principales parties dans lesquelles elle se subdivise; cependant elle peut être employée avec beaucoup d'avantage au lever des parties en bois et en fer du matériel de l'artillerie, étant de sa nature éminemment propre à donner la mesure exacte de la distance de deux points séparés par un grand intervalle.

Pour son usage, il faut en outre un assortiment de demi-cylindres de bois, qui se placent deux par deux sur la règle, quand elle doit être employée dans l'âme d'une bouche à feu, et y sont fixés au moyen

d'une vis de pression en fer, comme on le voit en **H** de la figure 107.

Attendu qu'il ne serait guère possible d'expliquer avec la clarté nécessaire l'usage de la grande règle graduée dans la pratique des levés d'objets d'artillerie, sans s'appuyer sur des exemples convenablement choisis, pour éviter des répétitions, nous remettrons à parler de la manière de se servir de cet instrument au moment où nous aurons à en faire usage.

VII. *Équerre.*

§ 224.

L'équerre est tantôt en bois de bonne qualité, dur et résistant, auquel cas sa forme est celle que l'on voit représentée dans la figure 108, I, et tantôt en fer auquel cas on lui donne la forme de la figure II. L'équerre en bois est d'un moindre prix et plus facile à établir que l'équerre en fer, mais elle résiste moins bien à l'usure, et par suite de la facile dégradation de ses arêtes vives, elle donne aussi moins d'exactitude que celle-ci dans les opérations.

Pour vérifier si les deux côtés de l'angle droit d'une équerre sont exactement perpendiculaires entre eux, on mène sur une feuille de papier bien tendue, une ligne droite fine à l'aide d'une règle très juste ; on applique le long de cette ligne le plus petit des deux côtés de l'angle que l'on veut vérifier, et l'on tire une ligne fine le long du long côté contigu. Cela fait, on retourne l'instrument autour du long côté, on applique de nou-

veau le plus petit côté le long du prolongement de la ligne menée en premier, en plaçant le sommet de l'angle à vérifier exactement au même point que d'abord, c'est-à-dire au point où la ligne tirée le long du long côté coupe la première ligne menée, et l'on trace enfin de nouveau une ligne fine le long du long côté. Si les deux lignes menées avec l'équerre, comme on vient de le dire, se confondent exactement, on est sûr que les deux côtés de l'équerre font bien ensemble un angle droit ; dans le cas contraire, l'angle qu'ils forment est ou aigu ou obtus, et les deux lignes menées le long du grand côté de l'équerre se coupent sur la ligne menée en premier ; dans ce cas, l'instrument est inexact et demande à être retouché avant de s'en servir.

§ 225.

On se sert de l'équerre dans les levés, d'abord pour vérifier si certaines lignes ou certaines surfaces à mesurer sont perpendiculaires entre elles ; et ensuite principalement toutes les fois qu'il s'agit de déterminer la distance d'un point à une droite, ou celle de deux droites entre elles.

Indépendamment de la grande équerre dont nous venons de parler, il est utile d'en avoir aussi de petites pour mesurer de petits intervalles, par exemple dans les levés de ferrures pour lesquels la grande équerre serait souvent embarrassante ; telle est celle de la figure 108, III ; et le mieux serait même d'en avoir un certain nombre à sa disposition.

Soit ABCD (fig. 108) une portion de quelque flasque d'affût, et supposons que l'on demande de mesurer la largeur du plateau au cintre de mire, c'est-à-dire la ligne E*b*, on appliquera l'équerre sur le flasque de manière que le côté *bc* de l'angle droit soit exactement dirigé le long de l'arête inférieure du plateau, et qu'en même temps son autre côté *ab* de l'angle droit passe par le point E; on mesurera alors la ligne E*b*. Supposons encore qu'il s'agisse de déterminer l'emplacement du point F sur le flasque par rapport à l'arête inférieure du plateau et à la ligne E*b* du cintre de mire; il faudra pour cela placer l'équerre dans la position indiquée par la figure I, et mesurer les lignes *bd* et *d*F; c'est ainsi encore que l'on determinerait la position du point H en mesurant les deux lignes *bh* et *h*H dont la construction est facile à concevoir par un simple coup-d'œil sur la figure. De même encore, si l'on avait à déterminer la direction de la ligne EA par rapport à la ligne EB, ou par rapport à la ligne inférieure du plateau DC, on donnerait à l'équerre la position représentée dans la figure III, par rapport à l'équerre de la figure II, ou par rapport à une ligne E*b*, préalablement tracée à la craie; et l'on mesurerait les deux côtés de l'angle droit E*l*, *l*G. On déterminerait par ce moyen le triangle E*l*G, et partant la direction de l'hypothénuse EG et de son prolongement. On pourrait ainsi multiplier beaucoup les exemples d'applications variées de l'équerre dans les levés du matériel.

Mais ce n'est pas tout, l'équerre, comme instrument de vérification sert elle-même à vérifier divers autres

instruments de levé du matériel, et notamment ceux qui sont représentés dans les figures 104, 105, 106 et 107 ; on s'en sert pour reconnaître si les parties de ces instruments qui doivent être perpendiculaires entre elles, forment réellement des angles droits les unes avec les autres. Et non-seulement on doit faire cette vérification sur les instruments nouvellement fabriqués, mais on doit la faire aussi sur ceux qui ont déjà été vérifiés et employés, afin de s'assurer si les parties qui avaient été trouvées perpendiculaires entre elles ont bien conservé cette disposition qui est indispensable à leur bon usage.

VIII. *Quart de cercle.*

§ 226.

Cet instrument d'un usage habituel dans le service, et notamment dans le pointage des bouches à feu, et qui par cela même est familier à tout artilleur, sert aussi parfois dans le levé des objets d'artillerie, d'abord pour placer, au besoin, l'objet lui-même que l'on veut mesurer, ou bien l'instrument de mesure, dans une situation horizontale, et ensuite pour reconnaître après le premier de ces deux soins pris, la direction que certaines parties, lignes ou surfaces des objets, ont par rapport au plan de l'horizon, et quels angles ces parties, lignes ou surfaces font ensemble.

Supposons, par exemple, que l'on ait donné d'abord à l'arête inférieure CD du flasque (dans la figure 108)

une direction horizontale à l'aide du quart de cercle Q, (ce qu'on reconnaîtrait si ayant placé le quart de cercle de telle sorte que son arête supérieure ou son arête inférieure, fût dans la direction CD, ou bien dans la direction BE du dessus de la tête de flasque, supposée parallèle à CD,) la pointe du pendule avait pris, les deux cas, la position indiquée dans la figure, c'est-à-dire était tombée sur le point 0° ou sur le point 90 degrés de la graduation); supposons, en outre, que dans cette position du flasque on voulût connaître l'angle formé par l'arête supérieure EA suffisamment prolongée, avec l'horizon. On mettrait pour cela le même quart de cercle, comme on le voit, en Q' sur l'arête EA; son pendule prendrait alors une autre position oq, et l'arc pq donnerait l'angle à mesurer en degrés et parties de degrés. En effet, si l'on conçoit la ligne Ar parallèle à CD, et la direction oq du pendule prolongée, il est aisé de démontrer que l'angle poq est égal à l'angle qAr. Retranchant cet angle de 180 degrés, on obtient l'angle AEB, sous lequel, dans les circonstances dont il s'agit, l'arête supérieure de la partie moyenne du flasque rencontre l'arête supérieure de la tête.

Dans le cas d'une pièce en batterie sur une plateforme horizontale, un quart de cercle appliqué le long de l'arête inférieure du flasque (supposée rectiligne) donnerait immédiatement l'angle fichant de l'affût, etc.

A l'égard du maniement du quart de cercle, les quelques exemples que nous venons de citer de son emploi suffisent pour le faire comprendre en partant de l'hypothèse que l'on connaît déjà cet instrument; nous ne di-

rons donc rien de plus sur ce sujet, pas plus que nous n'avons cru devoir donner la description de l'instrument, ni jugé nécessaire de faire resortir les conditions dont son bon emploi dépend principalement.

IX. *Compas à main (ou ordinaire).*

§ 227.

Nous en dirons autant des nombreuses applications que l'on peut avoir à faire du *compas ordinaire* dans un levé de matériel d'artillerie ; elles sont si simples et se présentent si naturellement d'elles-mêmes, découlent si manifestement du but que l'on se propose et de la construction même de l'instrument, qu'il serait tout à fait superflu de nous étendre sur ce sujet. Nous ferons seulement remarquer que lorsqu'après avoir pris avec ce compas la distance de deux points d'un objet, on veut ensuite pouvoir exprimer cette distance en nombres, ce que l'on fait, en général, au moyen de l'échelle transversale tracée sur la règle à calibrer (§ 216), il convient, pour ménager la graduation de l'instrument, de ne pas y appliquer les pointes du compas perpendiculairement à la surface, ni de les appuyer sur les traits de division de l'échelle, mais de présenter le compas obliquement dans une direction opposée à celle de la vue, et de manière que les pointes ne fassent que toucher légèrement les points de division.

On ne peut employer le compas ordinaire à me-

surer les diamètres des corps ronds, qu'autant que ces diamètres n'excèdent pas 25 à 30 centipouces ($7^{mm},5$ à $7^{mm},8$), limites jusqu'auxquelles les pointes, en raison de l'angle très aigu qu'elles soutendent à la tête du compas, donnent ordinairement avec assez d'approximation, les diamètres de cylindres ou de cônes. Pour des corps plus gros, on ne doit employer à leur mesure que des compas d'épaisseur ou des compas à tige.

X. *Calibres* (Sperrmasse).

§ 228.

Comme la règle à calibrer, en raison de la petitesse de ses jambes, ne peut être employée à la détermination du diamètre d'un corps creux qu'à son entrée, ce qui suffit dans le cas des canons dont le vide intérieur est cylindrique jusqu'au fond (*), mais ne suffit plus pour les obusiers et les mortiers qui ont une chambre et dont l'âme, en outre, se termine par une partie non cylindrique à l'endroit de son raccordement avec la chambre, on est obligé de recourir, pour ces bouches à feu, à l'emploi de *calibres (Sperrmass)*, ce qui se fait de la manière suivante :

(*) Aux pièces neuves, le diamètre de l'âme à la bouche dépasse ordinairement celui qu'elle a au fond, ou le calibre vrai, de quelques centipouces (un centipouce $= 0^m,00026$) parce que pour tenir compte de l'usure des couteaux des forêts, on leur donne, en commençant, un peu plus de grandeur qu'il ne faut. (*Note de l'auteur.*)

On prend de petites baguettes de bois minces et droites, ou, ce qui vaut mieux, des fils de fer droits et passablement forts, d'une longueur un peu plus grande que celle du diamètre à mesurer ; on présente ces petites baguettes transversalement à l'endroit de la chambre ou du raccordement dont on cherche le diamètre, et l'on en rogne peu à peu quelque chose en coupant, si l'on opère sur du bois, ou à la lime si l'on opère sur du fer; ou bien encore, dans ce dernier cas, en ployant peu à peu l'extrémité de la baguette, de manière à arriver enfin à lui donner le plus exactement possible la longueur du vide que l'on veut mesurer. On vérifie alors si la mesure ainsi obtenue s'ajuste également dans tous les sens, c'est-à-dire si ses extrémités touchent les parois opposées dans toutes les directions ; cela étant, on porte cette longueur ou ce calibre sur la règle à calibrer, pour avoir l'expression de sa longueur en pouces et fractions de pouce, puis on en marque le milieu au moyen de petites encoches.

On peut, par là, se procurer les diamètres de l'âme des mortiers et des obusiers courts, en tous les points de leur longueur, comme aussi ceux d'autres corps creux. Nous reviendrons plus loin sur ce sujet, en traitant du levé ; et nous remettrons aussi à ce moment à expliquer dans quel but nous indiquons ici de marquer le point milieu de ces calibres.

§ 229.

Il est aisé de comprendre qu'on ne saurait atteindre au moyen de ces sortes de mesures, au même degré

d'exactitude dans la détermination des diamètres, qu'en se servant de la règle à calibrer, parce qu'il est toujours très chanceux d'arriver, à quelques centipouces près, à la juste longueur de ces diamètres, en coupant, ployant ou limant les petites baguettes que l'on emploie. On devra donc, dans ces circonstances, avoir recours de préférence au compas d'épaisseur, suivant la méthode représentée dans la figure 102, toutes les fois qu'on pourra le faire; cette méthode conduisant au but d'une manière tout à la fois plus exacte, plus expéditive et plus facile.

Mais soit qu'on fasse usage du compas d'épaisseur, soit qu'on ait recours aux *calibres*, on devra avoir soin, pour éviter, autant que possible, les erreurs de mesure, de marquer préalablement dans l'espace creux pour chacun des cercles dont on voudra avoir le diamètre, quatre points ou petits arcs diamétralement opposés, que l'on tracera avec de la craie bien effilée, en se servant d'une mesure graduée pour en indiquer les positions, à égales distances, soit de l'entrée de l'âme, soit de l'entrée de la chambre. Les différents cercles à indiquer ainsi devront d'ailleurs être à distances égales les uns des autres.

Remarque. — *L'étoile mobile* (Stückseelenmesser) offre aussi un moyen avantageux de mesurer les diamètres de corps creux quand ils ne sont pas trop considérables. Mais comme cet instrument est plus particulièrement destiné à servir dans la vérification des bouches à feu, nous n'en avons pas donné ici la description et expliqué le maniement.

§ 230.

Si l'espace creux, par exemple, l'âme d'une pièce dont on aurait à faire le levé, n'avait pas une forme aussi simple que celle des pièces courtes et à chambre ordinaires; si, par exemple, elle avait une chambre en forme de poire ou une chambre sphérique, ou, plus généralement si la cavité à mesurer était plus large au fond qu'à l'entrée, il n'y aurait plus moyen de recourir à l'emploi du compas d'épaisseur, de la manière représentée dans les figures 101 et 102, puisque, si l'on avait pris, par son moyen, le diamètre du fond, on serait réduit à perdre le fruit de cette mesure pour pouvoir sortir l'instrument. On pourrait à la vérité, dans ce cas, employer la méthode des calibres, mais l'opération serait difficile à exécuter. Il vaut mieux alors, par ces raisons, avoir recours à des instruments spéciaux construits en vue du but que l'on veut atteindre. Mais comme ces instruments sont, en général, d'un prix élevé par suite de leur complication, et qu'il serait difficile de se les procurer partout, nous indiquerons plus loin une méthode dont on peut se servir pour trouver le plus exactement possible les dimensions de cavités rentrantes, en faisant usage de mesures dites calibres. (Voir § 270.)

XI. *Hampes à empreintes.*

§ 231.

Ce sont deux tiges de bois fort, ayant chacune de 8 à

9 pieds ($2^m,5$ à $2^m,8$) de longueur, et un diamètre de $1^{po}\frac{1}{2}$ à $1^{po}\frac{3}{4}$ (37 à 45 mm.). L'une d'elles est renforcée à l'un de ces bouts, en forme d'une espèce de crosse d'environ 12 pouces ($0^m,314$) de longueur, dont la largeur et la hauteur dépendent du diamètre de l'âme que l'on veut mesurer par son moyen ; c'est-à-dire en prenant avec de l'argile ou de la cire *l'empreinte* de la forme du fond de cette âme. La partie supérieure arrondie de la crosse présente une cavité dans laquelle l'argile ou la cire dont on la charge se logent et trouvent un point d'arrêt qui les maintiennent en place. Le dessous de la crosse est coupé en biais ou en plan incliné. L'autre hampe est garnie, par devant, d'un coin qui s'ajuste avec le plan incliné de la crosse de la première.

§ 232.

Lorsqu'on veut se servir de ces hampes, on couvre le devant et le dessus de la crosse (le dessus sur une longueur de 4 à 6 pouces (10 à 13 centimètres)) avec de la cire molle, ou avec de bonne argile à potier bien préparée, dont l'épaisseur en dessus doit être telle, qu'il ne reste plus qu'environ $\frac{1}{4}$ de pouce (6 mm) d'intervalle entre la matière plastique et la paroi supérieure de l'âme, lorsqu'on introduit la crosse dans la bouche de la pièce en appuyant son arête vive inférieure sur la paroi inférieure de l'âme. On étend de l'huile à la surface de l'argile, aux surfaces inclinées de la crosse et du coin qui doivent entrer en contact, et enfin dans le canal de lumière de la pièce. Cela fait, on enfonce avec précau-

tion la crosse jusqu'au fond de l'âme, on l'y appuie fortement, et l'on frappe quelques coups de maillet (*Beilschlœge*) sur le bout de la hampe. On introduit alors la seconde hampe, on engage doucement le coin qui la termine sous la crosse, et quand on est arrivé au fond, on donne aussi quelques coups de maillet sur le bout extérieur. A la suite de ces diverses opérations, l'argile a pris la forme du fond de l'âme, et il ne s'agit plus que de retirer l'empreinte ainsi obtenue sans lui rien faire perdre, s'il est possible, de sa pureté. Pour cela, on commence par dégager avec précaution le coin, et par le retirer; puis on retire aussi la hampe à la crosse avec l'empreinte. Si l'on a employé de la cire au lieu d'argile, la marche à suivre est en tout la même. Dans les deux cas on obtient, sous forme convexe, la forme concave de la partie postérieure de l'âme, comprenant l'arrondissement du fond et l'emplacement de la lumière, et il ne reste plus qu'à déterminer les dimensions de cette forme à l'aide de compas d'épaisseur et des instruments de mesure, de la manière précédemment expliquée, en ayant soin seulement d'apporter toute l'attention possible dans le maniement de ces instruments, à cause de l'état de mollesse de l'argile ou de la cire. Si, pour éviter l'inconvénient de la mollesse de l'argile, on voulait attendre à prendre les mesures lorsqu'elle serait devenue sèche et dure, non seulement l'opération serait de beaucoup retardée, mais le retrait que l'argile aurait éprouvé en séchant changerait tout à fait le résultat qui, partant, n'aurait plus du tout d'exactitude, à supposer même que l'empreinte eût pu être conservée intacte à tous autres égards pendant l'intervalle.

XII. *Fil à plomb.*

§ 232 a.

Cet instrument se compose d'une petite masse ronde de laiton, terminée en pointe en dessous, attachée à un fil de soie qui la suspend, et du poids d'environ une demi-once (146 grammes). La masse doit être façonnée sur le tour, de manière que sa pointe réponde exactement au prolongement du fil de suspension, lorsqu'on se sert de l'instrument. Nous supposons d'ailleurs que l'on sait déjà se servir de ce petit appareil pour déterminer des lignes verticales.

XIII. *Ustensiles et objets accessoires.*

§ 233.

Indépendamment des instruments décrits ci-dessus, on a besoin, dans les levés d'objets d'artillerie, des matériaux et des ustensiles ci-après désignés, sinon de tous à la fois, du moins d'un plus ou moins grand nombre d'entre eux.

Premièrement. Un *cahier à notes*, de format in-4° et cartonné, ou, à défaut, plusieurs feuilles de *papier blanc* fort, un *crayon*, un *canif* pour le tailler, un morceau de *carton* pour placer sous les feuilles de papier, et de la *gomme élastique.*

Deuxièmement. Plusieurs *leviers de manœuvre* et

d'affût, des *cordages* et un *cric* pour remuer l'objet à mesurer, ôter des roues, ôter et remettre la pièce, opérations pour lesquelles on emploie aussi la *chèvre* selon les circonstances, etc.

Troisièmement. Des *chevalets* et des *chantiers*, pour donner aux pièces et quelquefois aux affûts la position la plus commode pour faire le lever.

Quatrièmement. De la *craie* ou du *crayon rouge* pour tirer diverses lignes auxiliaires, déterminer certains points, élever des perpendiculaires, et exécuter d'autres constructions géométriques simples, que l'on est quelquefois dans le cas d'avoir à faire sur l'objet à mesurer lui-même.

Cinquièmement. De la *ficelle* et du *menu cordage*, pour attacher certains objets, (par exemple, les grandes mesures de longueur le long de l'affût) ; pour mesurer des lignes courbes (§ 276) et pour d'autres usages.

Sixièmement. De l'*argile*, de la *cire* et de *l'huile* pour la préparation des empreintes.

Septièmement. Des *clefs à vis*, des *tenailles*, etc.

Huitièmement. Une *table de dimensions*, selon la circonstance. Cette table, quand même les dimensions qu'elle renfermerait se rapporteraient à une autre pièce ou à un autre affût que la pièce ou l'affût à lever, sert néanmoins de guide et met à même de s'assurer que l'on n'oublie aucun des détails dont on a besoin pour compléter le levé de l'objet considéré dans son entier, et dans chacune de ses parties.

XIV. *Instruments employés à la vérification des bouches à feu.*

§ 234.

Les instruments décrits dans les paragraphes précédents, suffisent dans le plus grand nombre des cas à effectuer les levés d'objets du matériel de l'artillerie, et à fournir tous les moyens de déterminer facilement et avec l'exactitude suffisante les dimensions et les formes dont on a besoin pour exécuter les dessins des objets levés. Nous voulons dire, que le plus souvent, on peut se borner à l'emploi de ces instruments sans recourir à d'autres d'une construction plus compliquée, et qui, par cela même, sont aussi d'un maniement plus difficile et d'un prix plus élevé.

Ces mêmes instruments servent dans la vérification des bouches à feu, mais ils ne suffisent plus alors par eux seuls, et il est nécessaire d'y en adjoindre d'autres. Car, comme il ne s'agit plus seulement, dans ce travail, de rechercher les formes et les dimensions des pièces telles qu'elles se montrent à la vue, mais bien plutôt de constater si ces formes et dimensions sont celles qui doivent exister d'après les réglements, et si les pièces ne présentent pas quelques défauts de nature à influer d'une manière préjudiciable sur leur service; il s'en suit que l'on est obligé, pour cette opération, de faire usage d'instruments qui satisfassent à ces conditions, et mettent, par leur construction, celui qui en

est chargé en état d'entreprendre cette vérification et de découvrir les défauts existants.

Au nombre des instruments que l'on y emploie, autres que les précédents sont : (*)

1. La *règle graduée en fer de six pieds de longueur* avec ses deux curseurs. Elle sert à vérifier les propriétés des lignes droites et des surfaces planes, à mesurer l'intervalle entre deux points déterminés et en outre à placer l'axe de l'âme dans une position horizontale, en employant concurremment avec elle le quart de cercle ou un niveau gradué (*Gradwage*).

2. Le *niveau gradué (Gradwage)*. Il sert tantôt à chercher et déterminer les points culminants de surfaces tournées, tantôt aussi à atteindre les mêmes buts pour lesquels on emploie ordinairement le quart de cercle. (Voir § 226).

3. *Le vérificateur du diamètre de l'âme (Stückseelenmesser)*, avec ses ressorts, pointes et porte-cordes (*Sehnentregern*) ; son usage est de mesurer le plus exactement possible les diamètres de l'âme d'une pièce. Cet instrument est accompagné d'un *pied (Stativ)*, servant à supporter la partie qui reste en dehors de l'âme, et des *supports de la hampe (Stückseelenmesser-Stützen)*, servant à maintenir la boîte (*Kasten*) de l'instru-

(*) Les noms de plusieurs de ces instruments sont peu susceptibles d'une traduction immédiate en français ; et comme l'auteur n'en a pas donné la figure, ni une description qui les fît bien comprendre, il n'a pas toujours été possible de leur donner des noms propres à en donner une idée un peu claire. (*Note du traducteur.*)

ment dans la pièce, parallèlement à l'axe de l'âme.

4. *Les doubles équerres.* On les emploie à disposer l'axe des tourillons horizontalement, à mesurer l'intervalle des embases au plan de mire, à vérifier si les tourillons sont bien placés, etc. On fixe cet instrument sur les tourillons au moyen des deux *viroles de tourillons (schüldzapfenringe)* avec leurs ressorts. (Voir § 259).

5. Les deux *porte-fils à plomb (Lothstænder)* avec les deux boîtes de fer blanc, et les plombs attachés à des fils de soie ; pour déterminer en général un plan vertical, et tracer le plan de mire.

6. Les. . . . *de laiton (die messingenen Sperrmasse)*, servant à déterminer les points qui sont dans des plans verticaux, passant par les axes des âmes. La hampe *(Sperrmassstange)* sert à donner aux.... *(Sperrmasssen)* la position qu'elles doivent avoir dans la pièce.

7. *La petite équerre* s'emploie dans tous les cas où l'autre est trop grande, et est susceptible, en raison de sa division en degrés et de son pendule, de remplacer dans certains cas le quart de cercle et le niveau.

8. *La règle flexible en acier;* pour tracer des lignes sur des surfaces courbes, et en général toute ligne qu'on ne saurait tracer avec une règle rigide.

Indépendamment de ces instruments, on emploie encore à la vérification des bouches à feu, des *profils ou gabarits de chambres* et de *raccordements*, des *sondes à lumière (Zündlochstempel)*, un *crochet à lumière (Zündlochhaken)*, *un fer à rechercher les soufflures (Grubeneisen)*, un *poinçon (Grabstichel)*, une *pointe d'acier (Stahlspitze)*, un *compas* à branches re-

courbées extérieurement, un *miroir*, et une *hampe porte-bougie*. (*)

Nous aurons occasion par la suite, de montrer comment on peut tirer un parti avantageux de plusieurs de ces instruments dans l'exécution des levés.

(*) Le *réglement* mentionné dans la note du § 490, s'explique d'une manière complète en ce qui regarde la description, la vérification et l'usage à faire de ces intruments. Mais en général on trouve encore des renseignements plus ou moins complets touchant la vérification des bouches à feu : dans *Rouvroy, Leçons sur l'artillerie*, tome Ier ; dans *Morla, Traité élémentaire d'artillerie*, traduit de l'espagnol (en allemand), par *Hoyer* ; dans *Pliimicke, Manuel à l'usage des officiers de l'artillerie prussienne*, tome Ier ; dans *Monge, Description de l'art de fabriquer les canons*, et dans plusieurs autres ouvrages encore.

(*Note de l'auteur.*)

CHAPITRE III.

MARCHE A SUIVRE DANS LE LEVÉ DES OBJETS D'ARTILLERIE.

I. *Règles générales, méthodes,* etc.

§ 235.

Lorsqu'on se propose de *lever* un objet, il faut avant de commencer l'opération, *examiner* d'abord cet objet dans tous les sens d'un œil interrogateur, afin d'acquérir une connaissance générale aussi complète que possible, de toute son organisation et de son but, et pouvoir par suite, s'en faire l'idée la plus claire possible. On n'oubliera pas dans cet examen de décomposer par la pensée l'ensemble de l'objet dans ses parties principales, et celles-ci dans leurs subdivisions que l'on soumettra à leur tour avec toute l'attention nécessaire à un examen raisonné, qui mette à même de se rendre compte, même avant le levé, des formes, des positions et de l'agencement réciproque de ces diverses parties. Cet examen préparatoire est surtout nécessaire lorsque l'objet à lever est composé d'un grand nombre de parties; il rend plus difficile et souvent prévient tout-à-fait toute confusion dans l'opération ultérieure. Il permet de se tracer à l'avance le programme du travail à faire et de l'exécuter ensuite dans l'ordre systématique que l'on aura adopté et que l'on ne devra

plus perdre un instant de vue pour lui rester constamment fidèle, autant que possible.

Rendons ceci plus clair par un exemple connu, en supposant qu'il s'agisse de lever un affût. On commencerait donc, ainsi que nous l'avons dit, par l'examiner avec soin d'un œil interrogateur, pour arriver à pouvoir se faire une idée claire de sa forme et de son organisation ; on le décomposerait ensuite dans ses parties principales, flasques, entretoises, appareil de pointage, essieu, roues ; et l'on décomposerait ensuite ces parties elles-mêmes dans leurs propres parties. On examinerait alors à leur tour toutes ces parties détachées avec attention, sans omettre de jeter en même temps un coup-d'œil observateur sur les ferrures qui s'y trouvent, et enfin on se mettrait à l'œuvre à la suite de cet examen de détail.

§ 236.

Après que l'on aura arrêté ses idées sur la marche à suivre, d'après les considérations préalables dont on a parlé ci-dessus ; pour commencer le travail, on tracera d'abord sur une feuille de papier, avec le crayon et à main libre, une image aussi fidèle que possible de la *partie principale* de l'objet à lever par laquelle on aura trouvé bon de commencer ; la dessinant en projection géométrique sous tous ses aspects divers, nécessaires pour en donner la représentation complète ; et par projection géométrique, nous entendons ici toute vue dans laquelle les rayons visuels sont parallèles entre eux et

perpendiculaires au plan de la figure. Dans l'exécution de ce croquis, on fera choix (mais toujours simplement à l'œil) d'une échelle de réduction convenable, c'est-à-dire qui ne soit ni par trop petite ni par trop grande (telle par exemple que celle de $1^{po}\frac{1}{2}$ pour pied ($\frac{1}{8}$)). Il va d'ailleurs sans dire que la grandeur de cette échelle approximative, doit être en général en raison inverse de celle de l'objet à lever, et en raison directe de celle de la feuille de papier sur laquelle on travaille (*Dessin géométrique*, § 211).

Cela fait, on mesurera dans tous les sens, soit avec un *pédigrade*, soit avec un *pollicigrade* (Voir les §§ 195 et 196) ou avec quelqu'autre instrument de mesure propre à la circonstance, les dimensions principales d'abord, puis les dimensions moindres de la partie de l'objet que l'on aura entreprise; et l'on aura soin d'écrire au fur et à mesure les nombres obtenus sur les croquis, le long des lignes qui répondent à ces dimensions, sans oublier à cet égard les observations faites à ce sujet dans le § 9 du *Traité du Dessin géométrique*, c'est-à-dire qu'en inscrivant les cotes dans les endroits où il y en a plusieurs de réunies, et généralement toutes les fois que l'on veut indiquer avec précision la ligne à laquelle la cote inscrite se raportera, on devra tirer une ligne ponctuée parallèle à la dimension cotée, et terminer cette ligne par deux petits angles ayant leurs ouvertures tournées du côté de la cote inscrite sur la ligne.

Quand on aura fini de dessiner, de mesurer et de coter, c'est-à-dire de lever la partie principale par la-

quelle on aura commencé, on passera à une autre, en procédant à son tour de la même manière que l'on vient de décrire ; et l'on continuera ainsi de proche en proche avec calme et sans vouloir aller trop vite en besogne, passant d'une partie principale à une autre, jusqu'à ce qu'on les ait toutes levées et mises sur le papier ainsi que les parties secondaires qu'elles renferment. Dans tous les cas, pour compléter les données et pour la plus grande exactitude du levé, il sera bon de faire aussi des croquis de *coupes* des parties détachées du corps à mesurer, ce qui fournira aussi des cotes de dimensions des parties tournées du côté intérieur de l'objet, en tant que l'on pourra y arriver, ce qui évidemment ne peut être qu'avantageux sous le rapport de la connaissance à acquérir de la construction et des propriétés du corps que l'on lève.

Pour pouvoir exécuter l'ensemble du travail avec le calme, l'ordre, l'exactitude nécessaires, c'est-à-dire pour éviter autant que possible de commettre des erreurs, être sûr que l'on n'aura rien oublié, on devra pendant que l'on sera occupé au lever d'une partie quelconque, soit principale, soit secondaire, ne jamais laisser détourner son attention sur quelqu'autre partie, et ne quitter celle que l'on sera en train de lever que lorsque l'on sera bien assuré de l'avoir complètement mesurée dans toutes les directions qu'elle peut présenter et qui sont propres à en déterminer la forme et les dimensions. On devra, dès le principe, s'accoutumer à ne voir en quelque sorte à chaque instant de l'opération que la seule partie dont on est actuellement occupé,

agissant, jusqu'à ce qu'on en ait complètement fini avec elle, comme si toutes les autres parties n'existaient pas. En procédant ainsi, on ne tardera pas à reconnaître combien ces règles simples sont avantageuses au succès du travail entier, et combien elles en accélèrent la terminaison, en sorte que l'on se trouve avoir fini pour ainsi dire au moment où l'on s'y attendait le moins.

Bien qu'il ne soit pas positivement nécessaire d'employer une feuille de papier particulière pour chaque partie à lever, surtout lorsque cette partie n'occupe pas beaucoup d'espace; cependant on devra éviter de réunir un trop grand nombre de figures sur une même feuille, pour ne pas nuire à la clarté des dessins, et par suite à l'intelligence de l'ensemble du levé.

§ 236 *a*.

Les feuilles détachées résultant de ce travail, et qui constituent ce que l'on appelle les *brouillons de levé*, doivent, en conséquence, être considérés comme le résultat provisoirement obtenu du levé; lorsque ces brouillons auront été exécutés avec connaissance de cause, avec soin et discernement, ils contiendront et mettront à même de reproduire les formes, les dimensions et toute la construction de l'objet mesuré, de manière à servir de guides sûrs quand on viendra ensuite à rapprocher les divers dessins détachés, et généralement quand on entreprendra l'exécution des dessins au net.

Cependant dans le levé d'un corps dont la forme rend nécessaire le mesurage d'un nombre considérable de li-

gnes, pour que les brouillons de levé ne deviennent pas confus et inintelligibles par l'accumulation d'un trop grand nombre de cotes, il est avantageux en faisant les croquis et surtout lorsqu'on les fait à une très petite échelle, d'exprimer un certain nombre des lignes qu'ils renferment par des lettres mises à leurs extrémités, et ensuite, au fur et à mesure que l'on détermine les longueurs de ces lignes, d'indiquer ces longueurs à part, soit sur l'un des côtés de la même feuille de papier qui contient le croquis, soit sur une feuille particulière, faisant suivre chaque cote du signe de l'égalité (=) et des deux lettres par lesquelles la ligne mesurée a été désignée. Il serait impossible de donner des règles générales relativement à la marche à suivre à cet égard, c'est-à-dire d'indiquer quelles sont les cotes qui doivent être inscrites sur le dessin même, et celles des lignes des figures qui doivent être accompagnées de lettres ; dans chaque cas particulier on se réglera d'après les formes du corps à lever et celle de la figure qui en résulte. C'est à l'opérateur à juger, dans chaque cas, des circonstances qui doivent déterminer son choix ; un peu de pratique lui fera bientôt trouver la manière la plus avantageuse de coter les brouillons de levé.

§ 237.

La figure 109 peut servir à donner une idée d'un *brouillon de levé* exécuté conformément aux règles ci-dessus indiquées ; elle représente le levé d'une *entretoise de volée détachée* d'un affût d'ancien modèle, considéré isolément sous trois aspects, savoir : une *vue*

de devant dans la figure I, une *vue de côté* dans la figure II, et une *vue de dessus* dans la figure III. On a représenté dans la figure IV la légende des cotes qui se rapportent aux lignes représentées par des lettres dans la figure II. On a choisi cette dernière figure de préférence, parce que de sa nature elle aurait été trop surchargée de cotes, si l'on avait ajouté à celles qu'elle contient déjà celles qui sont indiquées dans la figure IV. Quant à la manière de déterminer à l'aide de l'équerre, la position des points a et c de la courbe ik, au moyen des abscisses gb et gd et des ordonnées ba et dc, elle repose sur ce qui a été dit au sujet de la figure 108. (Voir *Dessin géométrique* §§ 6 et 7).

L'exemple que nous venons de donner de la disposition d'un brouillon de levé d'entretoise de volée, peut servir de guide pour la disposition à donner au brouillon de levé de toute entretoise, et même à celui des flasques d'un essieu, des roues, des diverses parties en fer, etc., à supposer qu'il s'agisse en général des levés d'un affût.

Nous devons dire toutefois qu'il est rare, dans le levé de tel ou tel objet composé de plusieurs parties, de pouvoir l'effectuer d'une manière aussi complète que nous l'avons fait ici pour l'entretoise de volée (où nous avons indiqué jusqu'aux tenons), par la raison que dans la plupart des cas, on ne peut pas désassembler les parties composantes, et que par suite on ne peut que lever l'objet dans son entier tel qu'il se présente à la vue ou sous la forme d'un corps composé. Un peu de réflexion fait ensuite reconnaître comment on doit s'y prendre

en se guidant sur ce que nous avons dit. Supposons par exemple, qu'il s'agisse de lever la courbe ik (fig. 109 II) de l'entretoise de volée d'un affût, on tracerait avec de la craie sur la face intérieure du flasque une droite mn parallèle à l'arête inférieure du plateau ou à gh; on mesurerait sur l'affût les abcisses no, np, nq, et nv, (le point n étant pris à la tête de l'affût), ainsi que les ordonnées oi, pa, qc, et rk; et l'on mesurerait aussi la distance verticale des points m et n à l'arête inférieure du plateau. Cela fait, on déterminerait la ligne mn sur le croquis, on y dessinerait aussi les autres lignes comme on le voit dans la figure 109 II, et l'on y inscrirait les cotes servant à la détermination de mn ainsi que la longueur des abcisses et des ordonnées. On reconnaîtra bientôt alors qu'il ne peut être qu'avantageux pour l'intelligence facile du dessin, d'inscrire les longueurs des abscisses comme on l'a fait dans la figure IV à côté des lettres correspondantes, et de mettre au contraire celle des ordonnées immédiatement entre les lettres qui les représentent sur la figure II, c'est-à-dire sur les lignes oi, pa, qc, rk. D'ailleurs il est aisé de voir que la ligne mn peut aussi être employée utilement à la détermination de la courbe qui exprime la forme de l'encastrement des tourillons, et de plus que tout ce que l'on a dit ici comme exemple sur la marche à suivre dans le levé d'un affût s'applique également au levé de tout autre objet analogue, et en général à tous les cas qui peuvent se présenter. (Voir § 275).

Une autre attention qu'il faut avoir dans la rédaction des brouillons, c'est d'abord de n'employer jamais que

l'un des deux côtés d'une même feuille de papier ; parce que, quand les deux côtés sont couverts par les dessins, non seulement on a plus de peine à se faire une idée de l'ensemble de l'objet, mais les rapprochements sont aussi rendus plus difficiles. En second lieu, on doit en rentrant chez soi, après un levé, repasser à l'encre, tant les figures dessinées au crayon, que les écritures et les chiffres, parce que les dessins au crayons s'effacent facilement, et qu'il pourrait en résulter plus tard des erreurs dans le rapprochement des différentes feuilles. Si le temps et les circonstances le permettent, on fera même bien de copier complètement à l'encre (soit ordinaire, soit de Chine) toutes les feuilles que l'on aura faites sur place au crayon, traçant toujours à main libre, mais avec plus de soin cependant et dans de plus justes proportions qu'on n'a pu le faire sur place où l'attention était nécessairement partagée, principalement à cause des soins à apporter dans le maniement des instruments de mesure. Les brouillons ainsi recopiés en seront bien plus utiles plus tard lors de l'exécution des dessins au net. Mais ces copies elles-mêmes demandent pour être plus exactes et mieux exécutées qu'on les fasse le plutôt possible après le levé fait, et pendant que les formes et les proportions du corps mesuré sont encore tout fraîchement gravées dans la mémoire.

§ 238.

Le nombre et l'espèce des diverses vues que l'on devra faire d'un objet à lever pour pouvoir y indiquer toutes

les mesures dont on aura besoin pour en exécuter plus tard le dessin, sont des choses sur lesquelles il n'est pas possible d'établir des règles absolues ; l'un et l'autre dépendent trop, pour cela, de la nature et des propriétés de l'objet. Ce qu'il y a de certain, néanmoins, c'est que l'on devra chaque fois esquisser et, par suite, lever tout autant de vues différentes du corps, qu'il sera nécessaire pour y exprimer clairement et d'une manière facile à saisir les diverses dimensions, formes et proportions du corps, et retrouver facilement ces dimensions, formes et proportions dans le rapprochement que l'on aura à faire des croquis détachés et dans l'exécution des dessins au net. L'expérience, et en général une certaine habitude pratique, sont les meilleurs guides à consulter à cet égard.

§ 239.

Nous en dirons autant relativement à la manière de *diviser l'objet en parties principales et secondaires*. Il serait impossible de donner à ce sujet des règles générales, et ici encore il faudra se guider d'après les circonstances et les propriétés particulières de l'objet à lever. Mais avec un jugement sain, pour peu que l'on réfléchisse à la matière, avant de se mettre à l'œuvre, on n'aura pas de peine à découvrir le mode le plus avantageux et le plus convenable de subdivision du travail.

§ 240.

Lorsqu'après avoir arrêté ses idées sur le mode de subdivision, on aura mesuré les diverses dimensions des parties principales, leurs distances mutuelles et leurs positions les unes par rapport aux autres, la première chose à faire en passant au lever des parties secondaires et avant de s'occuper de leurs formes et dimensions, sera de bien indiquer *l'emplacement de chacune de ces nouvelles parties sur les parties principales*. Ainsi, pour rester dans le même exemple que ci-dessus, si dans un levé d'affût on avait d'abord déterminé les diverses dimensions des flasques, et que l'on voulût passer au levé de l'entretoise de volée (qui peut être considérée comme une partie secondaire de l'affût, celle des entretoises), la première chose à faire serait de mesurer la distance des points h et g, ou des points h et k (fig. 109, II) aux arêtes antérieure et inférieure du plateau; afin de pouvoir préciser exactement par leur moyen, la position de la ligne $h\,g$ ou de la ligne $h\,x$, avant de procéder au levé de l'entretoise elle-même. Ce que nous disons ici pour l'emplacement de l'entretoise de mire, peut évidemment s'appliquer au levé des autres entretoises, à celui de toutes les ferrures, etc., et partant aussi au levé d'autres objets et généralement dans tous les cas analogues, quels que soient d'ailleurs le but et la forme de l'objet à lever. On ne saurait trop rappeler cette règle, fort souvent négligée, à l'attention des commençants; car on se trouve néces-

sairement arrêté tout court dans le rapprochement des divers dessins des brouillons, par le seul fait de l'absence de ces données, c'est-à-dire lorsque l'on ne trouve pas l'indication du lieu que telle ou telle partie secondaire doit occuper sur l'objet principal.

§ 241.

On n'est pas maître d'éviter que, dans un levé quelconque, il n'y ait plusieurs répétitions, parce qu'il est dans la nature même de la chose que des lignes déjà figurées et mesurées dans certaines vues reparaissent dans les autres, et doivent, par conséquent, être de nouveau dessinées et levées. Mais on aurait tort de regarder en général ces répétitions de mesures et d'insertions dans les dessins, comme un inconvénient ; elles nuisent d'autant moins qu'elles fournissent une espèce de contrôle pour les cotes déjà inscrites. Cependant, il ne faudrait pas non plus qu'elles fussent trop multipliées, soit afin de ménager le temps, soit pour prévenir les confusions qui pourraient peut-être en résulter. Le dessin de l'entretoise de volée, figure 109, peut encore ici fournir un exemple à l'appui de ce que nous disons ; car bien que l'on retrouve dans chacune des trois figures I, II, III, les lignes qui représentent les tenons et leurs embases (*Federn*), on n'a pas répété partout les cotes indiquant les dimensions de ces lignes.

§ 242.

Il est utile dans la plupart des levés, et souvent même il est indispensable, d'accompagner les croquis cotés

des différentes vues de l'objet, de *notices* écrites, soit sur les feuilles mêmes qui renferment les croquis, soit sur des feuilles à part. Dans ces notes écrites doivent figurer le nom, l'espèce et parfois aussi la destination de l'objet ; elles doivent entrer dans des explications sur l'organisation et la construction de l'objet, tant dans son ensemble que dans ses parties, sur les matières dont il est fabriqué, et sur divers autres points susceptibles d'intéresser, soit sous le rapport du levé, soit au point de vue du rapprochement à faire ultérieurement des dessins détachés ; enfin, elles doivent contenir tout ce qu'il est bon de savoir de ce qu'on ne peut pas insérer dans les croquis, ou qu'on ne peut y indiquer qu'incomplètement. Indépendamment de leur utilité en elles-mêmes, ces sortes de notices ont encore l'avantage de rendre certaines répétitions inutiles, viennent grandement en aide à la mémoire et à l'imagination, lors du rapprochement des différentes feuilles, et abrègent singulièrement le travail. Réunies aux brouillons de levés, ces notices tiennent lieu de tables de dimensions, dans l'exécution des dessins au net, et doivent, à cet effet, être employées de la même manière qu'on l'a expliqué, dans la première partie, pour l'emploi des tables de dimensions et des planches lithographiées et métallographiées.

§ 243.

En ce qui regarde *l'exactitude des mesures prises*, elle dépend en partie de la correction ou plutôt de la bonne façon de l'objet qu'il s'agit de lever, et en partie

de la nature de la matière dont il est formé ; sous ce dernier rapport, tout objet construit avec soin, par exemple en fer forgé, en acier, en bronze, en laiton, etc., sera susceptible d'être mesuré avec plus d'exactitude, de rigueur, qu'on ne le pourrait, si ce même objet était construit en fonte de fer ou en bois. C'est pourquoi, dans les levés des parties en bois d'un affût, d'un avant-train, d'une voiture, etc., on devra se contenter d'exprimer les mesures, à moins de 1 décipouce ($0^m,0026$), ou tout au plus à moins de 5 centipouces ($0^m,0013$) près ; c'est-à-dire que dans le premier cas, on négligerait tous les centipouces avec l'attention seulement de mettre 1 décipouce à la place, lorsque le chiffre des centipouces serait 5 ou supérieur à 5 ; et que dans le second cas, on n'en agirait ainsi que lorsque le chiffre des centipouces serait plus près de 10 que de 5, ajoutant dans cette dernière supposition 5 centipouces toutes les fois que le chiffre des centipouces serait plus près de 5 que de 0. Ainsi, par exemple, on mettrait simplement $0^{po},1$ à la place, soit de $0^{po},08$, soit de $0^{po},12$; et de même on écrirait $0^{po},05$ à la place, soit de $0^{po},06$, soit de $0^{po},04$. Au lieu de $4^{po},37$ on ne mettrait que $4^{po},35$, et au lieu de $4^{po},38$ on mettrait $4^{po},40$, etc., etc. Au reste, on suit aussi le plus souvent ces mêmes principes dans les levés de parties en fer ou en bronze, (à l'exception seulement de celles pour lesquelles une plus grande précision est une condition expresse, comme quand il s'agit de l'appareil de pointage, des fusées d'essieu en fer, etc.), parce que la détermination des mesures très précises de ces objets serait en quelque sorte illusoire, lorsque ces ob-

jets ont déjà été en service, quelque bien travaillés qu'ils aient pu être d'abord. Car c'est un fait d'expérience, que quand on prend des mesures d'une ferrure qui a souvent servi, en plusieurs endroits différents où d'après sa construction, ces mesures devraient être identiques, on y trouve néanmoins des différences de 1 ou de plusieurs centi-pouces (de 3 décimillimètres et plus). La même chose à lieu *à fortiori* sur les objets construits en bois, le bois étant en raison de sa mollesse et de sa structure, plus sujet à être endommagé, surtout aux arêtes; étant aussi plus soumis à l'influence des variations atmosphériques, circonstances qui font, qu'en général, on ne doit pas lui laisser des formes anguleuses aussi prononcées qu'à des objets construits de quelque métal. La règle ci-dessus indiquée, relativement à la manière d'inscrire les cotes de dimensions, a non-seulement pour effet d'atténuer et en partie d'annuler la diversité des mesures, mais même de donner lieu à plus d'accord et à plus de simplicité dans l'expression des dimensions.

Il n'en est pas de même à l'égard des bouches à feu, dont le mesurage et les représentations graphiques que l'on en fait ultérieurement, supposent déjà une plus grande exactitude, et qui sont construites en métal, et dans la fabrication desquelles on apporte, en général, plus de précision. Pour ces objets, l'usage est de n'indiquer les nombres qu'à moins de 1 centipouce ($0^m,0003$) près, en sorte que l'on remplace tout nombre de $0^{po},005$ ($0^m,00013$) ou plus, par $0^{po},01$ et que l'on néglige tout ce qui est au-dessous de cette limite. Ce n'est

que dans le mesurage des diamètres de l'âme que l'on tient compte de $0^{po},005$ (un peu plus que 1 décimillimètre), adoptant ce nombre pour exprimer tout résultat compris entre $0^{po},003$ et $0^{po},007$. Tout ce qui est moindre que $0^{po},003$ ($0^{m},000078$) est complètement négligé, et tout nombre de millipouce plus grand que 7 est compté pour $0^{po},01$. (Voir la fin du § 39 a).

Mais il est une autre circonstance encore qui influe sur la justesse des mesures, c'est le plus ou moins d'exactitude dans la construction des instruments dont on se sert pour les prendre. C'est pourquoi il est nécessaire, avant de s'en servir, de s'assurer de l'état dans lequel ils sont, pour pouvoir apprécier le degré de précision que l'on peut attendre. C'est dans ce but qu'en parlant de ces instruments, nous avons eu soin d'indiquer les points sur lesquels on doit porter principalement son attention dans leur vérification.

§ 244.

Le point principal du lever d'un objet fait en vue du but qui nous occupe, et qui a été expliqué dans le § 190, est sans doute de se procurer les mesures de toutes les parties extérieures et visibles de cet objet; cependant, on ne doit pas s'en tenir là, mais se préoccuper aussi d'obtenir le plus exactement possible les formes et les dimensions des parties intérieures non apparentes; par conséquent, les lignes et les surfaces qui les terminent, autant du moins qu'il est possible de le faire; car cela met à même d'acquérir une connaissance plus

parfaite de l'objet, de pénétrer dans le secret de sa composition, et, si l'on peut s'exprimer ainsi, de son organisme. Cette recherche est d'autant plus importante, que dans beaucoup de cas, les formes des parties visibles que l'on a à représenter sont déterminées par les propriétés des parties non apparentes, et que l'on est souvent obligé de connaître celles-ci, pour pouvoir plus aisément et plus correctement lever et dessiner celles-là. Mais comme il n'est pas toujours facile de faire ce qu'il faudrait pour exécuter le levé des parties intérieures d'un objet, parce qu'on manquerait du temps nécessaire ou des moyens de le désassembler ou même de le démolir, force est alors de renoncer à cette partie du travail. Mais pour peu que les circonstances permettent de le faire, ou que l'on puisse par un moyen quelconque, soit par un mesurage direct ou indirect, soit par des déductions convenables, se procurer la connaissance des formes des parties intérieures, et leur composition intime, on ne doit pas négliger de le faire. Un opérateur doué de l'esprit d'observation et qui procédera à son travail avec réflexion et connaissance de cause, ne manquera pas de trouver souvent des moyens de satisfaire à cette condition désirable.

§ 245.

Pour éclaircir par un exemple ce que nous venons de dire, supposons qu'il s'agisse, de faire le lever de quelque coffre rectangulaire appartenant soit à un avant-train, soit à un affût, à une voiture ou à tout

autre objet. Dans ce cas, il ne suffira pas de mesurer ses dimensions extérieures en longueur, largeur et hauteur, ni d'y joindre la mesure des dimensions correspondantes dans œuvre (*), qui feraient connaître les épaisseurs des côtés et du fond ; on devra, en outre, rechercher et indiquer de quelle manière les côtés sont assemblés entre eux, comment, en quels endroits, et de combien ils se recouvrent, s'ils se croisent par des entailles ou s'ils se joignent par une coupe biaise, quelles sont les longueurs des tenons, etc. Pour ces renseignements, il arrivera souvent que l'on n'aura pas besoin de détruire le coffre, pour peu qu'il ne soit pas recouvert en totalité de fer, ou qu'il ne soit pas lui-même dans une position cachée. S'il n'en était pas ainsi, et que malgré cela on négligeât dans le levé de faire les observations que nous venons d'indiquer, l'opération serait incomplète et ne pourrait être admise qu'autant qu'il ne s'agirait que d'avoir l'image du coffre, sans nul souci de sa composition et de ses propriétés.

C'est ainsi que l'on aurait à procéder au levé des diverses entretoises ou d'une roue non ferrée, ou de l'appareil de pointage, etc., c'est-à-dire que l'on aurait à en rechercher et à rendre sur le papier les modes d'assemblage et toute la disposition.

Il va d'ailleurs sans dire que ces réflexions ne s'appliquent pas moins aux parties en fer qu'aux parties en bois du matériel d'artillerie ; et elles seront d'autant

(*) Voir la note du § 20.

plus faciles dans beaucoup de cas à appliquer aux parties en fer, que le plus souvent ces parties sont à la surface extérieure du corps, et ne sont réunies que par des vis, des écrous, des clavettes, des crochets, des crampons, etc., à d'autres parties en fer ou à des parties en bois. C'est pourquoi on devra dans les circonstances dont il s'agit se munir de tourne-vis, clés à écrou, tenailles, marteaux et autres outils propres à enlever ou à dégager certaines ferrures pour être en état de connaître, soit leur construction même, soit celle des parties qu'elles recouvraient, ou avec lesquelles elles étaient assemblées.

§ 246.

Pour reconnaître, avant d'entreprendre le levé d'un corps, si les faces qui le terminent sont planes ou s'il en a de planes, il suffit d'appliquer sur ces surfaces dans plusieurs directions une règle ou la mesure de longueur, et de voir s'il y a dans tous les sens contact entre la surface considérée et la règle ou la mesure. Cet examen fait, le levé ne présentera pas de difficulté, soit que le corps ne soit terminé de toutes parts que par des plans (comme par exemple, un corps d'essieu en bois), auquel cas sa forme peut être représentée à l'aide de simples lignes droites, soit qu'une partie de son contour se compose de surfaces courbes, par exemple cylindriques ou coniques (comme serait la crosse d'un affût) auquel cas le dessin de ces surfaces se compose, tantôt de droites, tantôt de cercles ou de portions de cercles. Le plus souvent, un peu d'usage, et l'emploi d'instru-

ments appropriés à la circonstance, mettront à même de l'exécuter, surtout lorsqu'on connaîtra à l'avance les rayons et les centres de ces cercles ou de ces arcs, ou que du moins l'on pourra les trouver aisément. Le plus souvent quand on a la certitude que la courbe à lever est un cercle ou une partie de cercle, si l'on ne connaît pas immédiatement la position du centre, on parvient bientôt à la trouver, en s'aidant des principes les plus simples de la géométrie, par des constructions faciles à exécuter sur l'objet à lever. Mais quand ces constructions ne peuvent pas se faire sur le corps lui-même, on est obligé d'avoir recours à des moyens tels que ceux dont nous aurons occasion de parler par la suite, et dans ce cas, il importe peu que les courbes à lever soient des arcs de cercles ou des courbes de tout autre nature.

§ 247.

Nous nous bornerons à indiquer ici en général un moyen simple, par lequel on peut très facilement lever des *courbes à simples courbures* (Voir *Dessin géométrique*, § 110), pourvu qu'elles ne soient pas d'une trop grande étendue, et qu'il y ait une face du corps dirigée suivant le plan de cette ligne. Ce moyen consiste à appliquer une feuille de papier sur la face en question, à l'endroit occupé par la courbe à lever, à tenir cette feuille de la main gauche, et à appuyer d'un doigt de la main droite sur le papier tout le long de l'arête courbe, de manière à y produire une impression visible.

En retirant alors le papier de dessus le corps, on se trouve avoir à sa surface, par cette impression même, la forme et la grandeur de la courbe à mesurer, et rien n'est alors plus aisé, par un système d'abscisses et d'ordonnées correspondantes, que de reconnaître sa courbure et de la reproduire dans le dessin, à l'échelle que l'on aura adoptée.

Supposons, par exemple, que l'ouverture supérieure de la lunette de cheville ouvrière dans l'entretoise de crosse, eût une forme elliptique ou ovale, comme cela a lieu pour certaines bouches à feu d'artilleries étrangères, et que l'on voulût lever cette courbe le plus fidèlement possible, on placerait la feuille de papier sur le dessus de l'entretoise de crosse, on opérerait comme on vient tout-à-l'heure de l'expliquer, et l'on obtiendrait par là sur le papier une impression d'une forme tout-à-fait identique à celle de la courbe. Cela fait on tirerait en travers de la courbe ainsi obtenue une ligne droite au moyen d'une règle et d'un crayon ; on considérerait cette ligne comme un axe des abscisses, on la diviserait en un nombre arbitraire de parties égales entre elles, et l'on y élèverait par tous les points de division, des perpendiculaires que l'on ferait servir d'ordonnées correspondantes aux abscisses. Mesurant alors les abscisses et les ordonnées avec la mesure réelle, et reportant ces mesures à l'échelle réduite sur le dessin, réunissant ensemble toutes les extrémités des ordonnées par une courbe continue, on obtiendrait par là sur le dessin une courbe semblable à la courbe originale, et d'autant plus exactement semblable que l'on aurait employé un plus grand nombre d'abscisses et d'ordonnées.

§ 248.

La difficulté d'un levé augmente en général, lorsque le corps est terminé, en tout ou en partie, par des surfaces courbes, et que ses formes doivent être déterminées ou par un mélange de lignes droites et de lignes courbes, ou par des courbes seulement. Nous avons expliqué dans les §§ 100 et 149 du *Traité du dessin géométrique*, comment on peut concevoir la génération des surfaces courbes, et partant aussi celle des corps qu'elles enferment. Basé sur ces considérations, nous n'aurons pas de peine, avec un peu de réflexion, à trouver les moyens d'acquérir la connaissance de la nature de ces corps en y appliquant et y faisant mouvoir une règle, ou bien en nous aidant des compas d'épaisseur, soit à branches courbes, soit à tige. Nous pourrons ensuite en déduire aussi la marche à observer pour effectuer le levé de ces corps, c'est-à-dire pour trouver les courbes, qui déterminent la projection ou l'image géométrique des corps sur le plan, courbes qui seront ou des cercles ou des arcs de cercles à centres et rayons inconnus, ou enfin des courbes de nature quelconque. Dans l'un et l'autre cas, on devra procéder avec réflexion et circonspection, pour obtenir par le levé une image fidèle de ces lignes courbes destinées à reproduire la forme exacte du corps. Nous sommes déjà entré dans quelques explications à cet égard dans les §§ 228 et 229 ; on trouvera dans la section suivante, tout ce qu'il est nécessaire d'ajouter à ces premières explications pour compléter la matière.

§ 249.

Après que, conformément au § 235, on se sera formé, à la suite d'un examen attentif et réfléchi, une idée aussi nette et aussi complète que possible des formes et de l'organisation de l'objet à lever ; après qu'ultérieurement à cet examen préalable on aura effectué, conformément aux règles déjà indiquées ou que nous indiquerons encore plus loin, le levé exact des dimensions des parties principales et des parties secondaires ; que les résultats de ces levés auront été couchés sur le papier et que l'on se sera formé par l'ensemble des croquis cotés et des notes une espèce de table ; on ne devra pas négliger de mesurer encore à la fin, supplémentairement, certaines *lignes principales* dirigées dans les trois sens de la longueur, de la largeur et de la hauteur de l'objet entier, ou tel qu'il se présente à la vue dans son état de composition, en tant du moins qu'il sera possible de le faire. Supposons, par exemple, qu'il s'agisse d'une pièce sur affût hors d'avant-train dont on aurait fait le levé ; on aurait dans ce cas à mener à l'aide d'un fil à plomb passant par le centre de la bouche de la pièce (supposée placée horizontalement) une verticale tombant jusque sur le sol, à mener en même temps une tangente verticale à l'arrondissement de l'entretoise de crosse, descendant aussi jusqu'à terre, et à mesurer l'intervalle compris sur le sol entre les pieds de ces deux verticales, ainsi que la longueur de la verticale passant par le centre de la bouche. Supposons encore le cas d'un charriot

(*Wagen*), on aurait à abaisser des perpendiculaires sur le sol par les points supérieurs du couvercle, et à déterminer sa longueur totale sur le sol par un procédé semblable à celui que l'on vient à l'instant d'indiquer pour le cas d'une bouche à feu ; on déterminerait ensuite de même l'écartement de ses deux essieux d'axe en axe, et ainsi des autres. La détermination de ces longueurs est d'une utilité inconstestable pour vérifier l'exactitude du levé, et surtout celle du dessin que l'on doit faire ultérieurement ; car on obtient par là un moyen de s'assurer si dans l'exécution de ce dessin l'on a porté convenablement les diverses mesures particulières, ce que l'on reconnaîtra toutes les fois que la somme de ces longueurs particulières se trouvera égale à la longueur totale mesurée directement.

Pour étendre plus loin encore cette espèce de vérification ou de moyen de contrôle, on mesurera en outre sur l'objet à lever, soit après que le levé entier sera terminé, soit dans le cours de l'opération, quelques lignes *diagonales* prises arbitrairement et nullement destinées à paraître dans le levé ; ces lignes serviront ensuite à vérifier sur le dessin au net résultant du rapprochement de tous les croquis, si les diagonales homologues mesurées à l'échelle réduite ont les mêmes longueurs que celles que l'on aura mesurées directement sur le corps. Ainsi, par exemple, dans le cas d'un affût, on mesurerait la ligne droite que l'on peut concevoir menée de l'axe du boulon d'assemblage traversant l'entretoise de volée, jusqu'à l'axe du boulon qui traverse l'entretoise de mire ; et de même celle qui, partant du

dernier point mentionné, irait passer par le cintre de mire ou par le cintre de crosse, etc., après quoi l'on verrait dans le dessin au net si les lignes en question ont les mêmes longueurs que les lignes directement mesurées sur l'affût.

Cette opération doit être considérée comme un moyen très convenable de contrôler l'ensemble du travail, et les erreurs que l'on viendrait à constater de cette manière auraient naturellement leur source, ou dans quelque partie du levé, ou dans l'exécution du dessin, ou dans l'un et l'autre à la fois ; il y aurait donc à les y rechercher et à faire les corrections nécessaires.

§ 250.

Enfin, une dernière attention fort utile à recommander dans l'exécution de tout levé d'un corps composé de plusieurs parties distinctes, surtout lorsque ce corps n'est pas déjà bien connu de l'opérateur est celle qui consiste à dessiner sur place, tout à fait à la fin du levé (et par conséquent en dehors des croquis brouillons), quelques vues géométriques de l'ensemble de l'objet, par exemple, des vues de côté, de devant, de derrière, etc., toujours faites à main libre et à vue d'œil. Ces diverses vues d'ensemble procureront l'avantage, au moment d'effectuer les dessins corrects de l'objet levé, de venir grandement en aide à la mémoire, et de fournir des modèles à suivre, étant tout particulièrement propres à mettre devant les yeux les formes et les positions qu'affecteront les diverses parties distinctes dont l'objet se compoe,

ainsi que l'effet de leur mise en place dans l'exécution des rapprochements des dessins brouillons. On comprendra d'autant mieux la nécessité de cette prescription que l'on sera moins en état d'avoir plus tard l'objet lui-même sous les yeux. Ces dessins d'ensemble à main libre ne sont pas destinés à recevoir de cotes de dimensions, et peuvent être considérés comme les analogues de ceux des figures 80, 82, 83.

§ 250 a.

Le but indiqué dans le paragraphe précédent sera mieux atteint encore, dans les hypothèses mentionnées, en ajoutant un *dessin perspectif* de l'objet aux diverses vues géométriques recommandées (Voir le dernier alinéa du § 59 du *Traité du dessin géométrique*), dessin exécuté, lui aussi, à main libre et à vue d'œil. Le choix du point de vue, quoique laissé naturellement au jugement de l'opérateur, doit être tel néanmoins que tout en diminuant autant que possible le travail à faire, la vue de l'objet qu'il donnera soit avantageuse à l'effet que l'on se propose, celui de donner une idée nette de l'ensemble de l'objet.

L'exécution des dessins ci-dessus désignés, et surtout celle du dessin perspectif, suppose un coup-d'œil assez exercé, l'habitude du dessin à main libre et quelque connaissance des règles de la perspective, conditions que l'on ne saurait en général exiger d'une manière absolue des jeunes artilleurs, mais qu'il serait souhaitable à plusieurs égards qu'ils pussent remplir, et qui méritait par cette raison d'être recommandée.

§ 250 *b*.

Déjà, dans notre *Introduction au Traité du dessin géométrique*, nous avons parlé de l'utilité notable dont peut être l'art du dessin en général pour développer la faculté imaginative ; nous avons vu comme quoi cet art nous aide à diriger les jugements que nous portons sur le monde matériel qui nous entoure ; comment il développe le goût, éveille, vivifie et exerce le sentiment du beau dans les formes, de la symétrie, des proportions. Mais indépendamment de ces avantages que l'art du dessin envisagé dans toute son étendue, présente pour la vie pratique, pour les sciences et pour les arts, sa connaissance et surtout le talent du dessin à main libre sont d'un intérêt tout particulier pour l'artilleur qui y trouve un moyen facile de fixer, pour lui et pour les autres, les divers phénomènes du ressort de son état dont il peut être témoin, dans les visites d'établissements militaires ou dans ses voyages, trouvant sur-le-champ en lui-même, presque sans aucun instrument, la ressource de retracer à main libre tout ce qui l'intéresse et dont il veut conserver le souvenir. Lorsque l'on n'a pas acquis dans la première jeunesse l'habileté du dessin que cela suppose, il n'est pas dit, pour cela, que l'on ne puisse l'acquérir encore avec un peu de talent, par le moyen de l'étude et d'un exercice persévérant. Il s'agit particulièrement dans ces exercices privés de commencer par donner d'abord à l'objet à dessiner la position la plus favorable

à la vue, puis de l'examiner attentivement d'un œil investigateur, de chercher à se bien rendre compte de ses formes et de ses proportions, et de s'efforcer enfin de représenter par le dessin ce que l'on a vu dans la position où l'on se trouvait. Les règles simples qui président à l'exécution de ces sortes de dessins se manifestent souvent d'elles-mêmes, par la seule inspection attentive de l'objet. Ainsi, par exemple, dans l'exécution d'un tel dessin à main libre, on dessinerait d'abord les arêtes et les surfaces les plus avancées et qui ne seraient couvertes par aucun autre corps en tout ou en partie; ensuite on s'aiderait pour la détermination des lignes verticales d'un fil à plomb, et pour celle des lignes horizontales d'une règle, tenant l'un et l'autre (le fil à plomb et la règle), entre l'œil et l'objet suivant les directions précitées, afin de pouvoir, par leur moyen, trouver les inclinaisons de certaines autres lignes du corps, telles qu'elle se montrent conformément aux lois de la perspective, ou de s'en servir à l'évaluation de certains angles, ou d'indiquer les points d'intersection de certaines lignes principales à la surface du corps, etc.

On choisit en commençant, pour ces exercices, les objets qui se rencontrent dans toute chambre, et d'abord les corps les plus simples, les plus faciles à représenter, tels que des cubes, des prismes, des cylindres ou des cônes droits, etc., passant ensuite de proche en proche à des corps plus composés. On doit dessiner les mêmes corps autant de fois qu'il peut être nécessaire pour arriver à en obtenir l'image fidèle, ne le quittant pour s'occuper d'un autre qu'après que l'on aura atteint sur

lui le plus complètement possible le but désiré. De tels exercices continués avec assiduité et persévérance, mettront à même de regagner le temps que l'on aurait perdu dans la jeunesse ; et l'on atteindra le but désiré d'autant plus vite et plus sûrement que l'on aura en soi plus de disposition naturelle pour ce genre de talent ; c'est-à-dire que l'œil et la main serviront mieux la pensée. Des conseils d'un maître ou d'un ami suffisamment expert dans ce genre de dessin, seront encore un moyen de hâter le succès, ils feront voir les fautes que l'on aurait commises, et donnneront quelques indices pour faire mieux.

L'enseignement même du levé des objets d'artillerie, pour lequel on fait usage d'instruments de mesure, est un moyen très propre à guider les commençants dans l'étude du dessin à main libre, sans aucun instrument. Car déjà le tracé des croquis destinés à représenter les diverses parties ou les détails de l'objet à lever dans leurs différents aspects est une première occasion de ce genre de travail ; et plus tard le dessin à main libre de l'objet entier paraîtra d'autant plus facile que l'on aura, non-seulement dessiné mais encore mesuré ces détails, ce qui aura nécessairement eu pour effet de familiariser davantage le dessinateur avec l'image qu'il s'agit pour lui d'exécuter.

Dans les exercices du dessin perspectif, il est bon que le maître répartisse les élèves autour d'un seul et même objet, leur fasse voir comment ils doivent l'envisager et le représenter du point de vue particulier dans lequel ils se trouveront; et qu'à la fin de leur travail il leur

fasse remarquer les différences essentielles qui ont lieu d'une image à l'autre, en tant que résultant précisément de la diversité des points de vue.

Mais la principale condition du succès dans ces sortes d'exercice est incontestablement celle de s'exercer de prime-abord à *bien voir*, et de se bien rendre compte de ce que l'on a vu. Celui-là seul qui voit juste, est en état de produire une image exacte de ce qu'il a vu, la faculté de bien voir ou d'apprendre à bien voir n'est pas chose si commune qu'on pourrait peut-être le penser, et il ne suffit pas des yeux, dans ce sens, pour voir un objet comme il est nécessaire de le voir, quand on se propose d'en reproduire l'image par un dessin à main libre.

§ 251.

Pour faire un levé exact à l'aide d'instruments, l'opérateur doit pouvoir approcher *commodément* de toutes les parties de l'objet, et être accompagné pour le moins d'*un aide* qu'il ait partout à sa disposition, car il arrive souvent dans ce genre de travail, qu'il serait impossible de prendre seul certaines mesures, ou du moins de les prendre exactement. Avec deux aides, le travail en ira bien plus vite, si l'on emploie l'un d'eux à inscrire les résultats des mesures sur les croquis, pendant que l'opérateur et l'autre aide sont occupés au maniement des instruments. Mais indépendamment de ses aides, l'opérateur doit avoir en outre, à sa disposition, des travailleurs destinés à remuer, retourner, soulever, etc., sui-

vant l'exigence des cas, le corps dont il doit faire le levé ; le nombre de ces travailleurs se règle naturellement d'après la grandeur et le poids du corps, il serait donc impossible de le fixer d'une manière générale.

En été et généralement par un temps doux, le travail peut se faire à l'air libre; cependant il doit y avoir à proximité un local fermé, suffisamment spacieux pour pouvoir y continuer les opérations dans le mauvais temps, ou par une trop grande ardeur du soleil.

§ 252.

On peut à la rigueur lever des bouches à feu montées sur leurs affûts ; mais il est plus commode et l'on obtient aussi des résultats plus exacts, lorsqu'on peut les descendre de dessus leurs affûts et les placer sur deux chantiers parallèles, disposés eux-mêmes sur des tréteaux qui élèvent la pièce à 3^{pi} ou $3^{pi}\frac{1}{2}$ (environ 1 mètre) au-dessus du sol, et de manière à ce que le chantier du côté de la bouche soit un peu plus élevé que l'autre. En général l'écartement des deux chantiers doit se régler d'après la longueur de la pièce à lever, mais il doit dans tous les cas être assez grand pour que tout canon ou obusier puisse y être retourné commodément autour de son axe, sans pouvoir être arrêté par ses anses ou ses tourillons.

§ 253.

Dans un levé des flasques ou des entretoises, etc., d'un affût, on fait placer un tréteau ou quelque autre support solide sous la crosse, de manière à amener autant que possible les arêtes inférieures des flasques à être horizontales. Quand ensuite on en vient à mesurer les parties inférieures de l'affût, ou on le fait tourner autour de son essieu de manière à l'amener du côté opposé dans la même position qu'on vient de dire, ou bien si l'affût était trop lourd pour lui faire faire la demi-révolution entière, on l'élève du moins suffisamment en arrière et on le fixe pour que l'on puisse dessiner, mesurer et écrire à l'aise en dessous.

En général toutes les opérations préparatoires tendant à mettre l'opérateur à son aise et à assurer la justesse des mesures, qu'il s'agisse d'une bouche à feu, d'un affût, d'une voiture, ou de tout autre objet, sont assez importantes, par cela seul, pour qu'on ne doive pas les négliger ; et le temps que l'on y aura employé sera grandement racheté par la plus grande facilité que l'on aura dans le maniement et l'application des instruments, par la plus grande certitude des mesures et la plus grande justesse des résultats.

§ 254.

On pourrait sans doute ajouter d'autres règles encore et d'autres méthodes aux règles et méthodes jusqu'ici exposées pour effectuer un levé d'objets d'artillerie, et qui sont celles qui sont généralement employées. Mais

ces autres règles et méthodes propres à faciliter et à abréger le travail sont ordinairement telles de leur nature que tout opérateur attentif, méditant et discutant son travail avant de l'entreprendre, les découvre aisément sans qu'il soit nécessaire d'en allonger cette instruction. En général, pour peu qu'on ait de rectitude dans les idées, il n'en faut pas davantage, le plus souvent, pour écarter toutes les difficultés qui peuvent n'avoir pas été prévues dans ce qui précède, et pour déduire des règles que nous avons indiquées, les procédés à suivre dans la plupart des cas où il s'agit d'effectuer des levés d'objets de la nature de ceux qui nous occupent.

Nous n'avons également rapporté que les points principaux en ce qui regarde la manière d'employer les instruments ; ce qui manque à cet égard à nos premières descriptions, on le trouvera dans les paragraphes suivants aux endroits respectifs. Toujours est-il que là même pour éviter des répétitions et des longueurs, nous avons dû rester dans certaines limites, ce que nous pouvions faire d'autant mieux, que les moyens et les procédés de moindre importance à employer dans le maniement des instruments se présentent d'euxmêmes à l'opérateur refléchi. La pratique, dans ce genre de travail, suggérera toujours maint et maint moyen de simplification qui n'ont pu être décrits ici, n'ayant pas eu, en général, la prétention de donner nos règles comme absolues, et reconnaissant bien plutôt que l'opérateur exercé doit conserver toute latitude d'employer d'autres procédés dans l'emploi des instruments lorsque les circonstances peuvent l'exiger, ou même seulement

s'il le trouve plus commode en raison de ses dispositions personnelles.

II. *Levé des bouches à feu.*

§ 255.

Ainsi qu'on l'a déjà dit, l'objet principal que l'on a en vue dans un *levé de bouches à feu* est de se procurer toutes les dimensions de cette bouche à feu qui sont nécessaires pour pouvoir en exécuter un dessin complet dans ses différents aspects et dans toutes ses coupes, de manière à la représenter en projection géométrique, tel qu'elle est dans la réalité; au lieu que dans une *vérification de bouches à feu*, il s'agit, indépendamment de la recherche de ces mêmes dimensions, de comparer à chaque instant la pièce telle qu'elle se présente dans l'opération avec ce qu'elle doit être d'après le réglement, d'en indiquer les défauts et les variations dans ses dimensions.

Nous avons enseigné dans les paragraphes précédents comment on doit procéder en général au levé d'un objet d'artillerie quelconque, comment doivent être employés les instruments de mesure dont on fait usage, et comment on doit tenir les brouillons de dessins ou croquis cotés. Nous n'avons donc plus à nous occuper dans les paragraphes suivants qu'à indiquer les procédés particuliers relatifs au lever d'un canon, d'un obusier ou d'un mortier, ces bouches à feu pouvant d'ailleurs appartenir au matériel de l'artillerie de campagne, à ce-

lui de l'artillerie de siége ou à celui de l'artillerie de place, pouvant être en bronze ou en fer.

§ 256.

Considérons d'abord le cas du levé d'un *canon*. On commencera par en dessiner une vue latérale, ce que l'on fera à main libre et au crayon (voir § 236 et les figures 17 et 34) ; puis l'on procédera à la mesure de sa *longueur totale* et à celle des longueurs de ses *parties principales*. On emploie à cet usage la grande règle à curseur (§ 222) soit racourcie, soit dans son entier, selon qu'il s'agit de lever une pièce courte ou une pièce longue, ou plus généralement selon que l'on aura des lignes courtes ou longues à mesurer. Pour cela, la pièce ayant été disposée horizontalement, on place dessus la règle *ab* (fig. 107), dans le plan de mire, ou bien (si la visière et le guidon empêchent de le faire) tout contre ce plan, le bout du côté *b* appuyé contre l'arête antérieure de la plate bande de culasse, et reposant sur la doucine dans les pièces d'ancien modèle. On fait alors marcher le long curseur *cd* jusqu'à toucher la tranche de la bouche, faisant en sorte que le contact ait lieu sur tout la longueur de la branche inférieure *fd*, afin que la règle prenne autant que possible une direction parallèle à l'axe de l'âme. La juxtaposition du curseur sur la tranche de la bouche doit s'obtenir à l'aide d'un redressement successif de la position de la règle, et non par une pression violente, de même qu'en général il faut procéder avec une certaine précaution, avec une

certaine dextérité pour que la règle reste constamment parallèle à l'axe pendant tout le temps qu'on s'en sert. Cela fait, on lit sur la règle le nombre de pieds et demi-pieds indiqués par le dernier trait de division voisin du curseur *cd*, et l'on mesure ensuite l'intervalle qui reste entre le dernier trait et le curseur au moyen d'un compas à main et de la mesure à graduation transversale (tracée sur l'une des faces de la règle à calibre) (§ 227). A la longueur ainsi obtenue on ajoute la largeur de la plate bande de culasse, mesurée avec un compas à main, et la somme résultante de ces diverses mesures (somme qui donne la longueur totale de la pièce depuis la tranche de la bouche jusqu'à la naissance du cul de lampe), s'inscrit aussitôt sur la ligne du dessin brouillon qui représente cette longueur, à moins que l'on n'aime mieux, conformément aux §§ 236 *a* et 237, l'écrire à la suite des lettres par lesquelles on aurait désigné les extrémités de cette même longueur, en mettant simplement entre les lettres et la cote le signe de l'égalité (=)

§ 257.

Pour mesurer la longueur du premier renfort, du second renfort, de la volée, et du bourrelet, on maintient la règle dans la position ci-dessus décrite, et l'on fait marcher graduellement contre cette règle le fil d'un fil à plomb (§ 232 *a*), de manière à faire correspondre chaquefois la pointe du poids au point précis qui marque la longueur de celle des parties principales que l'on veut actuellement mesurer. On lit ensuite les longueurs

trouvées depuis l'extrémité de la règle jusqu'au fil, comme on l'a expliqué dans le paragraphe précédent; on mesure également la largeur de la moulure au moyen du compas à main, et l'on porte toutes les longueurs ainsi trouvées aux places respectives où elles doivent être indiqués sur les dessins brouillons, ou bien on les dispose sous forme tabulaire, dans le cas où les lignes qui leur correspondent sur le croquis auraient été désignées par des lettres. Il est d'ailleurs évident que l'on peut aussi mesurer immédiatement les diverses longueurs en question par le procédé décrit, en appuyant le bout de la règle du côté b, successivement contre les moulures qui sont à l'origine de chacune de ces longueurs.

Si l'on trouvait que l'emploi du fil à plomb de la manière qui a été expliquée, fût trop minutieux, on pourrait employer à la détermination des points de la règle qui correspondent aux extrémités des longueurs à mesurer le procédé suivant qui est très simple. Sur une bande de *papier fort* de la grandeur d'une carte à jouer, ou sur une carte même, on tracerait très près l'une de l'autre une suite de lignes parallèles au petit côté de la carte; on appuierait ensuite la carte sur la règle toujours placée sur la pièce, comme il a été dit dans le paragraphe précédent, de manière à ce que l'une des lignes parallèles fût dirigée le long de l'une des arêtes de la règle, et qu'en même temps l'angle de la carte vînt aboutir au point dont on veut avoir la distance à la plate-bande de culasse. Il n'y a plus alors qu'à mesurer la distance en pieds, pouces et centipouces de

l'arête de la carte qui correspond à ce point à l'extrémité de la règle.

§ 258.

La distance de la *pointe du guidon* à la tranche de la bouche, se mesure sur la règle avec un compas à main, ce qui donne en même temps la distance du plus grand renflement du bourrelet à cette tranche.

Mais aux canons dont la ligne de mire naturelle n'est pas parallèle à l'axe de l'âme (c'est-à-dire où la distance de l'axe à la pointe du guidon, est moindre que celle du même axe au fond du cran de mire), le mieux est de déterminer la distance de la pointe du guidon au derrière de la plate-bande de culasse, mesurée horizontalement à l'aide de la grande règle et de la manière précédemment décrite; par là, du moins, en déterminant ensuite les distances de l'axe au fond du cran de mire et à la pointe du guidon, on a le moyen de mesurer l'angle de mire naturel dont la détermination dépend essentiellement de la distance en question.

§ 259.

La distance de l'*axe des tourillons* à la tranche de la bouche, s'obtient au moyen de la grande règle à curseur que l'on place parallèlement à l'axe de l'âme sur le côté de la pièce, le bout de la règle appuyé sur le devant du tourillon, et le grand curseur amené en contact avec la tranche de la bouche. On ajoute à la lon-

gueur ainsi obtenue la moitié du diamètre du tourillon, mesurée à l'aide du compas d'épaisseur.

Mais cette distance de l'axe des tourillons à la tranche de la bouche ne suffit pas pour marquer la position du centre commun des tourillons et des embases sur le dessin ; il faut pour cela indiquer en outre si l'axe des tourillons coupe l'axe de la pièce, et dans le cas contraire, de combien il passe au-dessous. On se servira pour cela avec avantage de la *double équerre* (§ 234, 4), comme on le voit représenté en A, figure 110. A cet effet, on place cet instrument sur le dessus des tourillons, de manière que ses arêtes ab, cd soient à égales distances des tranches verticales des embases. Mesurant alors la distance ef avec la mesure étalonnée, ou pour plus de précision avec le compas, on en déduira facilement la distance fg ou la distance og ; car on a $fg = cd + dh - ef$, et $og = cd + dh - (ef + fo)$. On inscrira alors l'un ou l'autre de ces résultats sur le croquis représentant la coupe transversale (fig. 110) de la pièce, moyennant quoi, dans le dessin de la vue latérale de la pièce, l'emplacement du point g ou plutôt de ses projections l et m sera facile à déterminer. Si l'axe des tourillons lm passait par le centre o, c'est-à-dire s'il rencontrait l'axe de l'âme, on aurait $cd + dh = ef + fo$, et partant $fo = cd + dh - ef$; dans ce cas og est $= o$.

Il est inutile de dire que la coupe transverse dont on vient de parler est également propice pour l'insertion des différentes mesures donnant les longueurs et les diamètres des tourillons et des embases.

S'il arrivait que les anses de la pièce gênassent dans le placement de la double équerre, en les supposant tournées en dessus, on placerait cet instrument sur l'arête inférieure *ik* des tourillons, en faisant préalablement tourner la pièce sur son axe de manière à amener cette ligne *ik* à la partie supérieure.

Si l'on n'était pas pourvu d'une double équerre, en faisant le levé, on pourrait aisément trouver la longueur de *eg* ou de *og* (fig. 111), en se servant des équerres simples B et C comme il est aisé de le voir par la figure, car ici l'on a *eg* = *cd* + *dh* et *og* = *cd* + *dh* — *oe*.

§ 260.

On mesure les diamètres extérieurs de la pièce, soit avec le compas d'épaisseur (fig. 100 ou 101), soit (ce qui vaut mieux) avec le compas à tige (fig. 104), en suivant dans les deux cas la marche tracée dans les paragraphes qui traitent de la construction et de l'emploi de ces instruments. Nous ajouterons seulement encore ici deux observations : la première, qu'il est assez d'usage de mesurer deux diamètres rectangulaires de chaque cercle, et de prendre, dans le cas où l'on trouve quelque différence entre la moyenne arithmétique des deux résultats obtenus ; cette attention est surtout bonne à prendre quand on fait usage du compas d'épaisseur, à cause des deux effets de la réaction élastique des branches. La seconde remarque consiste

à recommander de mesurer le diamètre de chaque partie principale de la pièce, à ses deux extrémités, afin de reconnaître si la forme de ces parties est cylindrique ou conique. Toutes les mesures de diamètres ainsi obtenues, ainsi que celles du levé des moulures doivent être portées sur le croquis mentionné dans le § 256, soit d'une manière, soit de l'autre.

§ 261.

La détermination des courbes qui forment le profil du bourrelet (voir les fig. 17 et 34) se fait au moyen d'abscisses et d'ordonnées, de la manière suivante. On divise en un certain nombre de parties égales, par exemple en quatre, la portion de la grande règle placée sur la pièce parallèlement à l'axe de l'âme, qui répond à la longueur totale du bourrelet ; on détermine ensuite au moyen du fil à plomb (§ 232 a), les projections de ces points de division sur la surface courbe du bourrelet, et l'on mesure les diamètres des cercles de ce bourrelet, qui passent par ces points perpendiculairement à l'axe. (On peut, par exemple, considérer comme un de ces cercles celui qui répond à la droite ww' de la figure 17.) Cela fait on divise aussi l'axe du bourrelet sur le croquis de levé en autant de parties égales qu'on l'aura fait de la longueur de ce bourrelet sur la pièce réelle ; on considère ces parties comme des abscisses, et l'on écrit pour les valeurs des ordonnées correspondantes les longueurs obtenues par la mesure

des diamètres (*). La courbe passant par les sommets de ces ordonnées sera celle du profil cherché ; et elle sera évidemment d'autant plus exactement déterminée qu'on aura divisé la longueur du bourrelet en un plus grand nombre de parties égales.

Si l'on avait employé à la détermination de ces points la carte mentionnée dans le § 257, on considérerait l'arête inférieure de la grande règle comme l'axe des abscisses, et les ordonnées correspondantes à ces abscisses seraient les longueurs respectives de l'arête verticale de la carte (comptée depuis la règle jusqu'à la pièce). Dans ce cas, on devrait mesurer et inscrire sur le brouillon de levé : 1° la distance de la règle à l'axe de l'âme ; 2° la longueur des abscisses ; 3° enfin les longueurs des ordonnées qui leur correspondraient (*Dessin géométrique*, §§ 6 et 7).

§ 262.

La méthode du fil à plomb décrite dans le paragraphe précédent, est aussi applicable au bouton de

(*) On ne voit pas pourquoi l'auteur complique ici son opération en prenant la peine de mesurer les diamètres du bourrelet correspondant aux points déterminés à sa surface par le fil à plomb, car la mesure des diamètres d'une surface de révolution, quand les cercles perpendiculaires à l'axe n'y sont pas tracés visiblement, est toujours une opération très délicate. Il serait plus simple et plus sûr de mesurer tout uniment les distances de ces points à la règle à l'aide d'un compas, puis de construire la courbe à l'aide d'abscisses comptées le long de la droite, représentant la règle, et d'ordonnées qui seraient les distances dont on vient de parler. (*Note du traducteur.*)

culasse pour en trouver la forme, de la manière représentée dans la figure 112. Ici af est la longueur du bouton donnée par la règle AB, et partagée en quatre parties égales ; af' est l'axe des abscisses qui lui correspond ; $a'o'$, $a'd'$, $a'e'$, $a'f'$, sont les abscisses dont les longueurs sont déterminées par le fil à plomb tendu successivement aux points de division c, d, e, et f de la règle ; et les lignes menées perpendiculairement à $a'f'$ par les points c', d', e', et f' sont les ordonnées correspondantes, ou les diamètres des cercles transversaux, dont les longueurs doivent être mesurées et inscrites dans le brouillon de levé.

En raison de la plus grande distance de la règle AB au bouton de culasse, il ne sera pas toujours possible dans ce cas de se servir d'une carte pour opérer ; il faudrait pour cela qu'il s'agît d'une pièce de très petit diamètre, ou bien que l'on voulût employer une longue bande de papier sur laquelle on aurait tracé les parallèles dont il a été parlé dans le § 257. Mais on peut aussi, dans le cas qui nous occupe, considérer la ligne ab elle-même comme l'axe des abscisses auquel on veut rapporter la courbe, et mesurer les longueurs du fil à plomb depuis la règle jusqu'au point correspondant du bouton. Il va sans dire que dans ce cas il faudrait porter non-seulement les mesures dont il s'agit sur le croquis, mais y indiquer la ligne ab de laquelle les ordonnées devraient être comptées.

Que si pour le levé, soit du bouton, soit du bourrelet, on ne partageait pas la ligne des abcisses en un nombre déterminé de parties égales, il faudrait avoir soin

d'inscrire aussi sur le croquis les longueurs des diverses abscisses. Retranchant enfin de la ligne *fb* la longueur *fg'* du listel, mesurée avec un compas, on aurait la longueur du *cul-de-lampe g'b'*, laquelle devrait aussi être inscrite.

Si la forme de ce cul de lampe n'est pas tronconique comme *bnst*, mais est déterminée par toute autre surface courbe, dont le profil différerait des droites *nb*, *st*, et serait, par exemple, représenté par les courbes *bpn* et *sut;* on trouverait encore la forme de ces courbes en partageant *fb* en plusieurs parties égales et déterminant les points *r*, *p* et *q*, à l'aide du fil à plomb, comme on le voit sur la fig. 112.

§ 263.

Le *diamètre de l'âme* se détermine à la bouche, au moyen de la règle à calibrer (§§ 216 et 219), tant dans le sens vertical que dans le sens horizontal; car, dans le cas des canons, le diamètre de l'âme est le même à la bouche que dans toute la longueur (*).

Si l'on trouvait une différence entre les deux mesures, on devrait de nouveau, comme on l'a dit au

(*) Dans la *vérification* des bouches à feu, on doit en outre s'assurer si l'âme a été forée bien droite dans toute sa longueur, si son diamètre est bien partout le même, si la tranche de la bouche est perpendiculaire à l'axe, etc.; on emploie à cet effet la règle de six pieds, l'étoile mobile, l'équerre, etc. Le réglement mentionné dans la note du § 190 donne sur tous ces points les instructions nécessaires.
(*Note de l'auteur.*)

§ 260, prendre la moyenne des deux résultats pour l'inscrire sur le brouillon.

On mesure la longueur de l'âme depuis le fond jusqu'à la bouche, à l'aide de la grande règle (§ 222), après y avoir adapté et fixé par des vis, à des intervalles convenables, les demi cylindres H (fig. 107, § 223) destinés à la supporter. On introduit la règle ainsi équipée dans l'âme, on l'y enfonce jusqu'à ce que son extrémité touche le fond, ce que l'on reconnaît aisément à la main et par le son, et l'on veille à ce qu'elle reste dans cette position lorsque le long curseur *cd*, poussé jusqu'au contact de la tranche de la bouche, y est appuyé sans trop d'effort. La mesure résultant de cette opération doit, après avoir été reconnue de la même manière qui a été expliquée dans le § 256, être inscrite sur le croquis, pour la longueur totale de l'âme. Retranchant cette mesure de la longueur totale de la pièce (abstraction faite du cul de lampe et du bouton), on aura la longueur *b'h*, fig. 112, du *massif* en arrière du fond de l'âme, ou la distance de ce fond au derrière de la plate-bande de culasse.

La forme de l'*arrondissement him du fond de l'âme* s'obtient par une empreinte faite avec de l'argile ou avec de la cire, en employant à cet effet les hampes à empreinte du § 232. Cette opération donnera en même temps la distance *im de la lumière*, au fond de l'âme; distance toutefois qu'il sera plus commode de déterminer, en mesurant la longueur *bk* (fig. 112) sur la règle AB.

§ 264.

Les épaisseurs de la pièce, aux différents points de la longueur, s'obtiendront en retranchant le diamètre de l'âme des divers diamètres extérieurs précédemment déterminés et divisant le reste par 2. On inscrit les quotients ainsi obtenus sur le croquis aux points correspondants; mais on devra, pour cela, faire un croquis particulier représentant une coupe longitudinale, afin de ne pas trop surcharger le croquis de la vue latérale, de cotes (voir fig. 36).

§ 265.

Passons au levé des *anses*. La première chose à faire sera de mesurer leur distance à la plate-bande de culasse, ou à celle du second renfort (EY ou EF fig. 32), ce qui se fera sans peine à l'aide de la grande règle. On mesurera ensuite, et l'on inscrira sur le croquis leur hauteur intérieure et leur longueur intérieure (*cv* et *op*, fig. 30), ainsi que leur écartement réciproque à la surface de la pièce (*a'α*, fig. 32), et leur épaisseur (*qo = vu*, fig. 30), en employant à ces mesures, tantôt un compas ordinaire à main, tantôt le petit (qui est ici le moyen) compas d'épaisseur de la fig. 102, et ayant convenablement égard à l'élargissement des pieds, ou aux empatements. La forme et l'étendue de ces empatements s'obtiendront par les moyens dont on a déjà donné des exemples dans ce qui précède. Une petite

équerre triangulaire, un compas ordinaire et une mesure de longueur graduée, seront tous les instruments dont on aura besoin pour déterminer leur hauteur et leur étendue, ainsi que la courbure de la ligne mkl (fig. 33), et à l'égard de la forme précise des courbes de raccordement des arêtes des pieds avec celles des anses, on l'obtiendra, sans difficulté, avec le secours de la carte mentionnée dans le § 257, par une suite d'abscisses et d'ordonnées correspondantes.

La manière la plus facile de trouver l'inclinaison des anses sur un plan vertical passant par l'axe de l'âme, consiste à y employer la règle à calibrer, conformément à ce qui a été expliqué pour la fig. 105 II, plaçant pour cela cet instrument dans une position horizontale sur le dessus des deux anses, de manière à faire reposer l'arête inférieure de sa règle sur les deux arêtes des anses représentées en m et m'' (fig. 32). En même temps, l'un de ses deux curseurs d aura dû être placé contre un trait de division répondant à un pouce entier, et à une distance telle de l'extrémité, que ce curseur étant appuyé contre l'une des arêtes extérieures h, ou h'' des anses, l'autre, appuyé contre la seconde de ces arêtes réponde quelque part, dans la subdivision transversale du dernier pouce. Par là on obtiendra tout à la fois, la distance entre les points h et h'', et celle des points m et m''; et de plus on déterminera la position des deux points d et δ, ainsi que celle des deux points k et k'', soit à l'aide d'une carte, conformément à ce qui a été dit dans le § 257, soit au moyen d'un compas ordinaire; enfin on pourra encore mesurer la distance

de l'arête inférieure, au-dessus de la surface de la pièce au moyen d'un compas. La même marche que l'on vient de tracer pourrait aussi servir à déterminer l'écartement intérieur des deux anses mesuré entre les arêtes intérieures projetées en n et n'' (fig. 32); mais on obtiendra, pour cette dernière mesure, un résultat plus exact en la prenant directement avec la règle à calibrer, disposée comme dans la fig. 105 I, et écartant alors les deux curseurs, de manière à les mettre en contact par leurs arêtes extérieures avec les points n et n''. Il va sans dire que l'on doit également mesurer les lignes ph, hk, km, md, dn et lo, et les inscrire sur le croquis, apportant toujours dans ce travail l'attention et le discernement nécessaires. A l'égard du contour curviligne des arêtes des anses, on pourra le construire par une suite d'abscisses et d'ordonnées correspondantes, prenant, par exemple, les abscisses à la surface du second renfort, suivant une ligne parallèle à la direction de l'anse, ou bien encore sur une ligne menée au-dessus de l'anse, parallèlement à la surface du renfort, et déterminant, dans les deux cas, les ordonnées correspondantes au moyen de deux petites équerres et d'un compas ordinaire, ces ordonnées étant mesurées de bas en haut, dans la première hypothèse, et de haut en bas dans la seconde. Mais on pourra aussi, et même avec avantage, employer à la détermination de ces courbes le procédé indiqué dans le § 247, consistant à prendre sur une feuille de papier l'empreinte de ces courbes dont on pourra ensuite déterminer le contour plus à l'aise au moyen d'abscisses et d'ordonnées.

§ 265 a.

Les détails dans lesquels nous venons d'entrer dans le paragraphe précédent, concernant le levé des anses, ne sauraient être considérés comme épuisant la matière. Bien des choses, bien des indications de procédés spéciaux ont été abandonnées au bon sens, à la pratique éclairée, aux facultés personnelles de l'opérateur, comme on a déjà eu occasion de le dire dans le § 254. Toutefois les règles ci-dessus n'en restent pas moins des points de départ, des indications propres à tracer la marche à suivre pour les profils les plus généraux, règles et indications que la personne chargée de faire un levé pourra employer, non-seulement au levé de différentes espèces d'anses, mais encore à celui d'autres corps ayant, à certains égards, de l'analogie avec elles. C'est même, en partie, à cause de la généralité de leurs applications que nous sommes entrés dans des explications qui auraient, peut-être, été trop minutieuses pour le cas particulier que nous avions à traiter.

§ 265 b.

Concevons, par le milieu des anses, un plan coupant transversal, dirigé perpendiculairement à l'axe de l'âme (c'est-à-dire, dans le cas de la figure 32, un plan mené par la ligne H'C, perpendiculairement à la ligne EH), la section circulaire faite par ce plan dans le second renfort, devrait contenir le centre de gravité du

DU MATÉRIEL DE L'ARTILLERIE. 471

canon ou de l'obusier, à supposer que la bouche à feu ait été construite avec une régularité parfaite et que son métal fut partout homogène et de même densité. Dans ce cas, en suspendant la pièce (canon ou obusier) par ses anses, l'axe de l'âme prendrait une direction parfaitement horizontale*.

§ 266.

Le levé du *renfort de culasse* destiné à recevoir la tige de la hausse, celui de cette *hausse* (tige, plaque et visière), celui du *guidon*, etc., ne méritent pas de nous arrêter ; la marche à suivre se présentera d'elle-même à tout opérateur en état de lever les parties dont nous nous sommes occupés précédemment.

Nous ferons seulement remarquer en général, que bien qu'il soit nécessaire d'apporter toujours du soin dans le levé de chaque partie d'une pièce, il y a cependant de ces parties qui sont plus essentielles les unes que les autres, et dont le mesurage demande aussi plus ou moins impérieusement d'être fait avec exactitude.

Au nombre des mesures les plus essentielles sont

(*) Il n'y aurait pas un grand inconvénient à ce que cette condition de la disposition horizontale de l'axe ne fût pas parfaitement remplie, parce que, quand la différence n'est pas grande, on peut aisément y remédier au moyen d'un levier introduit dans l'âme, par exemple dans la manœuvre de mettre la pièce sur son affût.

Dans le cas des mortiers suspendus par leurs anses, l'axe ne prend jamais la direction horizontale, mais fait avec l'horizon un angle d'environ trente degrés. (*Note de l'auteur.*)

principalement celles dont dépendent la forme et la grandeur de la pièce, celles qui influent sur le pointage, sur le service, sur la position dans l'affût, en un mot sur la justesse du tir. On doit par conséquent regarder comme telles, le diamètre de la plate-bande de culasse, celui du plus grand renflement du bourrelet, la ligne de mire, la hausse, le guidon, l'emplacement de l'axe des tourillons, l'écartement des tranches des embases, la longueur totale de la pièce, la position des tourillons, la forme et la grandeur de l'âme, etc. Les moins essentielles se déduisent de cette énumération.

§ 267.

Tout ce que nous avons dit jusqu'ici sur le levé d'un canon, à l'exception de l'âme, s'applique également au levé des *obusiers*. Les attentions particulières à prendre pour ces bouches à feu, sont les suivantes :

Premièrement, on mesurera la *longueur totale de l'âme*, chambre comprise, en se servant de la moitié seulement de la grande règle (§ 222 fig. 107), à cause de la moindre longueur de la bouche à feu; on opèrera du reste à cet égard comme il a été dit dans le § 263, seulement le demi-cylindre ou les deux demi-cylindres que l'on emploiera devront être plus gros à cause du plus grand diamètre de l'âme. On retirera ensuite les demi-cylindres, et on montera sur la règle le petit curseur m, n, (fig. 107), le plaçant et le fixant par sa vis, de manière à ce que celle de ses arêtes qui porte la pointe p, réponde juste à un trait de division de pouce entier sur

la règle, à peu-près à 3 à 6 pouces (8 a 10 centimètres) de l'extrémité. Cela fait, on introduit de nouveau le bout de la règle dans la chambre, faisant porter son arête inférieure sur la paroi inférieure de cette chambre, et la pointe *p* touchant le pourtour de l'entrée ; on fait avancer comme précédemment le grand curseur tout contre la tranche de la bouche, veillant à ce que, à ce moment, la règle soit dirigée parallèlement à l'axe de l'âme, et que la pointe *p* ne cesse pas de toucher le bord de la chambre, et n'y soit pas non plus trop fortement appuyée. Retranchant alors la longueur que l'on aura trouvée par cette opération pour la partie cylindrique de l'âme et son raccordement, de la longueur totale trouvée dans la première opération, on aura évidemment la longueur de la chambre.

On trouvera la longueur de la partie cylindrique de l'âme, en introduisant aussi loin que possible transversalement dans l'intérieur de l'âme, une tige rigide ou un *calibre*, (voir § 228), d'une longueur égale au diamètre de la bouche, et mesurant alors la distance de ce calibre à la tranche de la bouche. Quant au diamètre de la chambre et aux divers diamètres du raccordement, on les mesurera à l'aide du compas d'épaisseur moyen, de la manière indiquée dans la figure 102. (Voir § 229).

§ 268.

Passons enfin au levé des *mortiers*. L'opération présente une différence essentielle avec celle du levé des canons et des obusiers, en ce sens que la grande règle

à curseur se place sur le mortier, de manière que le grand curseur préalablement amené et fixé sur un trait de division, est mis en contact avec le derrière de la culasse, pendant qu'une règle quelconque, appliquée convenablement sur la tranche de la bouche, sert à marquer sur la grande règle le point qui correspond à cette tranche, et met ainsi à même de lire sur l'instrument la longueur totale du mortier. On trouve ensuite les longueurs des parties principales dans lesquelles le mortier se divise, telles que la culasse, le pourtour de la chambre, le renfort, la volée, au moyen du fil à plomb, ou d'une carte (§ 257), de même qu'on l'a expliqué pour les canons et les obusiers.

§ 268 *a.*

On prend les diamètres extérieurs des mortiers de la même manière que ceux des canons et des obusiers avec le compas d'épaisseur ou avec le compas à tige, en tant du moins que ces diamètres ne seraient pas trop considérables pour pouvoir faire usage de ces instruments, ce qui toutefois, n'arrivera que bien rarement à l'égard du compas à tige). Dans ces cas donc, ou bien, si ne pouvant employer le compas d'épaisseur, on n'avait pas de compas à tige à sa disposition, on aurait recours pour obtenir la longueur des diamètres, au calcul fondé sur la mesure des circonférences des cercles. A cette fin, on entourerait le cylindre ou le cône à mesurer, d'une ficelle ou d'un cordon peu extensible (§ 233, cinquièmement), ayant soin de n'embrasser ainsi que la circonférence d'un cercle perpendiculaire

à l'axe, on mesurerait ensuite la longueur de cette circonférence en étendant le cordon en droite ligne sur une surface plane, avec l'attention de ne lui faire éprouver que le même degré de tension qu'il avait autour du cylindre ou du cône. En désignant par P la longueur ainsi mesurée, et par D le diamètre cherché, on aurait $P = D\pi = D \times 3,141\ldots$ (Voir *Dessin géométrique*, § 46) d'où $D = \frac{P}{\pi}$, c'est-à-dire que l'on obtiendrait la longueur du diamètre en divisant la circonférence par le nombre π; et il va sans dire qu'on l'obtiendrait d'une manière d'autant plus exacte, que l'on aurait apporté plus de soin dans toute l'opération du mesurage, et que l'on emploierait un plus grand nombre de chiffres décimaux dans la valeur de π.

§ 269.

Si la *chambre* du mortier différait des formes ordinaires, tout en étant plus large du côté de l'entrée que du côté du fond, comme cela a lieu, par exemple, dans les chambres coniques à fond hémisphérique, on pourrait employer avec avantage, pour en faire le levé, de bonne argile à potier dans un état convenable de mollesse. On ébauche pour cela avec cette argile en la pétrissant, la forme de la chambre; on en saupoudre la surface avec de la poudre de brique pilée, ou bien on l'enduit d'huile, pour empêcher l'argile d'adhérer au métal, et l'on refoule alors cette masse d'argile dans la chambre, de manière à la remplir. Cela fait, on la retire et l'on

mesure avec précaution les dimensions de la surface convexe ainsi obtenue, à l'aide du compas d'épaisseur. Il est à propos dans cette opération, pour faciliter l'extraction de l'argile hors de la chambre, de placer en la pétrissant, un noyau cylindrique en bois dans son milieu, et laissant dépasser ce noyau de 5 à 6 pouces (13 à 15 centimètres) pour former une poignée.

§ 270.

Que si, au contraire, la chambre était plus large au fond qu'à l'entrée, il faudrait, à défaut d'instruments tout particuliers pour déterminer la forme de son profil. avoir recours à la méthode des abscisses et des ordonnées. (*Dessin géométrique*, §§ 6 et 7), fondée sur l'emploi des calibres (§ 230).

Soit, dans cette hypothèse, *artkuwb* (fig. 113), le vide intérieur d'un mortier à chambre pyriforme dont il s'agit de trouver le profil ou la coupe longitudinale. On commencerait par placer à la bouche du mortier un calibre *a b* un tant soit peu fort pour qu'il tienne, et dont on aurait marqué exactement le milieu au point *c*; on en ferait autant d'un autre calibre *d e* placé à l'endroit le plus étroit du vide, et dont le point *f* marquerait le milieu; on fixerait en *c* et en *f* une tige mince *c k*, comme serait, par exemple, un bout de fil de fer bien droit, aboutissant au fond de la chambre, et figurant l'axe de la bouche à feu. Cela fait, on retirerait avec précaution l'ensemble de l'appareil composé de la tige *c k* et des deux calibres *a b* et *d e* ; on partagerait la par-

tie terminale fk en un certain nombre de parties égales, par exemple en quatre, marquant les points de division g, h, i, par des encoches ou traits de lime; on remettrait de nouveau, avec précaution, l'appareil en place comme il était d'abord, et enfin l'on déterminerait à l'aide de petits calibres les diamètres no, mp et lq ou seulement leurs moitiés, c'est-à-dire les ordonnées, gn, hm et il de la manière indiquée dans le § 228. Il est clair que connaissant la longueur de la tige ck, celle des abscisses fg, fh et fi, et celle de tous les calibres que l'on aura mesurés pour représenter les ordonnées correspondantes, on sera en état de dessiner la courbe destinée à représenter la forme de la chambre. Que si le nombre des points pris sur ck était insuffisant pour pouvoir déterminer exactement le profil de la chambre, et que l'on voulût en outre, continuer la courbe qui la représente du côté de la bouche, on choisirait encore quelques autres points, tels que r, s, on mesurerait les abscisses cr et cs, ainsi que les ordonnées correspondantes tu et vw, ou tr et vs, fournies par les calibres ajustés pour les points en question, et l'on ferait passer par les t, v, ainsi déterminés, la continuation de la courbe. En général, le nombre des points à prendre sur la tige ck, c'est-à-dire le nombre des abscisses et des ordonnées, dépendra tout-à-fait de la forme du vide à lever, ainsi que du plus ou moins d'exactitude que l'on se proposera d'apporter dans la recherche de son profil. Le calibre xz égal à ab déterminera d'une part la longueur de la partie cylindrique du vide ou de l'âme, et d'une autre part des extrémités supérieure et inférieure du profil de la partie courbe.

§ 271.

Si tel était le diamètre de la bouche du mortier que la règle à calibrer ne suffît plus à le mesurer, on pourrait y employer avec beaucoup d'avantage le compas à tige (fig. 104), comme on l'a indiqué à la fin du § 215 ; cet instrument servirait en outre à trouver les diamètres de tous les cercles intérieurs dont la distance à la tranche de la couche n'excéderait pas la longueur de ses jambes en acier. En outre ce même instrument pourra même servir, en appliquant de la cire molle sur les faces extérieures de ses jambes, à donner des diamètres un peu plus grands dans l'intérieur du vide à lever, que ne serait celui de l'entrée; seulement il faudrait pour avoir la grandeur des diamètres ainsi mesurés, ajouter au chiffre donné par la graduation de la règle, non-seulement la largeur des deux jambes, outre l'épaisseur de la cire ajoutée sur ces jambes.

§ 272.

Lorsque dans un levé de bouche à feu, soit canon, obusier ou mortier, on aura à sa disposition la table de dimensions qui s'y rapporte, on ne devra pas s'écarter pendant tout le travail de l'ordre qui y est observé, prenant toutes les mesures et les inscrivant sur les brouillons précisément dans l'ordre où elles sont indiquées sur la table. Il y a plus, si n'ayant pas la table de la pièce à lever, on en avait une appartenant à tout autre

bouche à feu, on pourrait encore s'en servir avantageusement dans ce sens, qu'elle donnerait du moins la série des objets sur lesquels devrait porter le travail, et que l'on aurait à prendre en considération pour être assuré de n'avoir rien oublié dans le levé.

Et même s'il s'agissait de bouches à feu étrangères ou de pièces d'époques déjà très anciennes, on ferait encore bien de se guider par les considérations que l'on vient d'indiquer. Les pièces anciennes sont assez ordinairement chargées d'une multitude de ciselures, d'armoiries, de bas-reliefs, ont des anses, des boutons de culasse, etc., de formes bizarres et parfois des plus fantastiques; il est clair, dans ce cas, qu'on devrait pour faire le levé exact de tels objets, se conformer en général aux règles exposées jusqu'ici, parce que ces règles ne laisseront pas que de donner dans le plus grand nombre des cas les points de départ nécessaires et les premières indications propres à conduire au but. Mais il est clair aussi que précisément en raison de la bizarrerie et de l'irrégularité des formes, il sera nécessaire d'apporter d'autant plus d'attention et de réflexion au levé des enjolivements en question, afin d'en obtenir les formes et les dimensions et de pouvoir les reproduire dans le dessin de la manière la plus exacte et la plus fidèle possible. Sous ce dernier point de vue, l'exécution des dessins au net suppose aussi dans le dessinateur l'habitude et un certain talent du dessin à main libre. (Voir § 250 *b*.)

Les pièces modernes elles-mêmes, sans être chargées d'ornements bizarres, ne sont jamais sans porter des

amoiries et des inscriptions ; et par conséquent dans les levés et les dessins que l'on peut avoir à en faire, tout ce que nous venons de dire pourrait trouver son application si on l'exigeait, bien que non pas dans une aussi grande extension. Et ici encore, nous répéterons ce que nous avons déjà dit, qu'un jugement sain, un coup-d'œil juste, joints aux connaissances préliminaires que l'on aura acquises, sauront toujours triompher des difficultés qui se présentent dans la pratique et faire trouver les moyens les plus sûrs et les plus faciles pour conduire au but.

III. *Levé des affûts et des avant-trains.*

§ 273.

Le levé d'un affût de forme et d'espèce quelconque a tantôt pour but d'en vérifier la construction, et tantôt de mettre à même d'en exécuter un dessin après le levé fait. Dans le premier cas on se sert avec avantage, pour se guider, d'une table de dimensions ou d'un dessin exact et coté. Tout le travail alors consiste à vérifier si les mesures prises sur l'affût à lever sont conformes à celles qui sont indiquées pour la même partie, dans la table ou sur le dessin. Dans le second cas, à défaut d'une table de dimensions ou d'un dessin de l'affût à lever, on aura encore recours à une table analogue d'un autre affût, pour pouvoir du moins, pendant le cours de l'opération, s'appuyer sur un ordre bien établi, comme on l'a indiqué pour les bouches à feu.

La marche à suivre dans le tracé et la conduite des dessins brouillons, tant en ce qui regarde les diverses espèces de vues qu'ils doivent représenter que sous le rapport des cotes et des notes dont ils doivent être accompagnés, de même que la manière d'employer les divers instruments à ce nécessaires, ont déjà été l'objet de nos observations, soit à l'occasion de la description des instruments, soit surtout aux §§ 235 à 254. Nous n'aurons en conséquence besoin ici que de résumer en peu de mots ce que nous avons déjà dit, et à appeler en même temps l'attention sur quelques cas particuliers.

§ 274.

On commencera donc par le tracé des croquis en procédant, par exemple, comme on le voit dans les figures 114, 115, 116 ; puis prenant successivement les dimensions de l'affût, on les inscrira au fur et à mesure, soit sur ces dessins, aux endroits convenables, d'une manière analogue à celle qui est indiquée par quelques nombres sur nos figures précitées, soit en dehors des dessins sous forme tabulaire, de la manière indiquée par la figure 109, IV, à la suite des lettres qui représentent les longueurs mesurées, afin de diminuer le nombre des cotes dans les croquis (§ 236). Mais il s'en faut de beaucoup qu'un levé complet d'affût ne demande pas d'autres dessins que ceux des figures 114, 115 I et II, et 116 I et II. En effet, il est clair d'abord qu'à la coupe longitudinale, représentée dans la figure 116, il faudrait ajouter celle de la partie intermédiaire du

flasque, et qu'ensuite on aurait encore à dessiner diverses vues des entretoises et des roues, de l'appareil de pointage, de l'essieu, des ferrures, etc. En outre, pour tous ces objets, on aurait à procéder dans le levé, l'insertion des cotes, la rédaction des notes, d'une manière analogue à ce qu'on a dit ci-dessus pour exemple à l'occasion des figures citées.

Du reste toutes les figures depuis le n° 47 jusqu'au n° 75 (à l'exception du n° 54), peuvent donner une idée de la manière dont les divers dessins linéaires au crayon devraient être faits pour pouvoir recevoir commodément les cotes qui leur répondent. On a déjà dit aussi en divers endroits qu'il convenait dans ce travail de commencer par lever les parties principales pour s'occuper ensuite des parties secondaires.

Si le temps et les circonstances le permettent, on fera bien de lever à part d'abord toutes les parties en bois et ensuite toutes les parties en fer; l'opération ne pourra qu'y gagner sous le rapport de l'exactitude. Mais une règle générale qu'il ne faut jamais perdre de vue dans le levé d'une partie quelconque, c'est avant tout d'en bien indiquer l'emplacement sur l'objet principal (par exemple celui d'une ferrure sur un affût) ; on ne doit procéder à la recherche des dimensions de cette partie qu'après ce premier soin rempli. Pour trouver cet emplacement, il ne sera besoin, dans le plus grand nombre des cas, de recourir à aucun raffinement de méthodes, le plus souvent il ressortira des autres données à la moindre attention sans aucune difficulté et en ne donnant lieu qu'à la mesure de deux distances

bien caractérisées, suffisantes pour le déterminer. On ne saurait trop appeler, sur ce point important, l'attention de ceux qui n'ont pas encore acquis d'expérience dans le levé du matériel d'artillerie, car il n'arrivera que trop souvent aux commençants d'oublier tout à fait d'indiquer la place d'un objet secondaire qu'ils auront cependant pris soin de lever d'une manière complète sous le rapport de sa forme et de ses dimensions.

§ 275.

Le levé de la courbe *ace*, figure 116 I, qui représente l'entaille destinée au *logement des tourillons*, s'effectuerait, si l'on opérait sur un flasque détaché et non ferré, en prenant l'arête inférieure du flasque pour axe des abscisses, et mesurant les ordonnées correspondantes *(Dessin géométrique,* §§ 6 et 7); mais on ne pourrait pas procéder de même en opérant sur un affût tout assemblé et ferré, gêné que l'on serait par la présence du corps d'essieu en bois, de l'entretoise de volée et des ferrures. Pour parer à cet inconvénient on menera à la craie sur le flasque, à une distance convenable de la courbe à relever, une droite *fg* parallèlement à l'arête inférieure du flasque ; on indiquera la distance mutuelle de ces deux lignes, on mesurera les abscisses *gm*, *gl*, *gk*, etc., ainsi que leurs ordonnées respectives, *me*, *ld*, *ke*, etc. et l'on déterminera la courbe *ace* à l'aide de ces données. On a déjà eu occasion de signaler ce procédé dans le § 237 en l'appliquant à la figure 109, II.

§ 276.

Un procédé tout à fait analogue servira à lever et ensuite à dessiner l'arrondissement de la crosse, lorsqu'on n'aura pas de données sur son tracé qui fournissent le moyen de l'effectuer autrement. Pour cela, on assujettira invariablement sur le flasque à l'aide de ligatures, ou bien l'on y fera tenir par quelqu'un une longue règle graduée AB, telle qu'un pédigrade (*Fussstock*) (*) (fig. 117), dans une position telle qu'elle s'appuie à l'arête rectiligne inférieure et la prolonge au dessous de la partie courbe; on déterminera sur cette règle la position du point a correspondant au sommet de l'angle droit d'une équerre C dont le petit côté sera appliqué sur la règle et le grand sera tangent en m, au derrière de la courbe qu'il s'agit de lever. Cela fait, on déterminera pareillement le point f correspondant à la naissance de la courbure en dessous; on partagera af en un certain nombre de parties égales, par exemple en cinq; on fera avancer l'équerre C en b, puis en c, etc.; on mesurera les ordonnées am, bn, co, dp et eq, ainsi que les ordonnées bl, ck, di, eh et fg. Ces mesures mettront évidemment en état de tracer sur le papier l'arrondissement de la crosse; et il est clair aussi qu'on en obtiendra la forme d'une manière d'autant plus exacte que l'on aura pris et mesuré un plus grand nombre d'abscisses et d'ordonnées.

(*) Voir les §§ 195 et 196. (*Note du traducteur.*)

Il pourrait être avantageux dans cette opération de tracer avec de la craie les lignes *ln*, *ko*, *ip*, *hq*, et *fg* sur le flasque, de mesurer leurs longueurs et d'y ajouter les ordonnées *bn*, *co*, *dp* et *eq*.

Le levé de la *lunette de cheville ouvrière* pourra souvent se faire par la méthode enseignée pour le levé des chambres, et la recherche des diverses dimensions nécessaires à cet effet présentera d'autant moins de difficulté que le vide à mesurer se termine ici par deux ouvertures par chacune desquelles on peut pénétrer dans l'intérieur. Si la forme extérieure de cette lunette différait de la forme ordinaire, on pourrait employer avantageusement la méthode du paragraphe 247 pour la déterminer; de même qu'on pourrait aussi l'employer utilement pour déterminer la forme de l'encastrement des tourillons, celle de la crosse, etc., etc.

§ 277.

Pour procéder au levé des *roues*, on mesurera d'abord le moyeu, dans toutes les directions nécessaires à la détermination de sa forme et de sa grandeur. On mesurera ensuite la longueur, la courbure, et les diverses épaisseurs des rais, et enfin la hauteur et l'épaisseur des jantes; commençant par les parties en bois et mesurant ensuite les parties en fer. On déduira de ces mesures le diamètre de la roue, on ajoutera au plus grand diamètre du moyeu le double de la distance verticale dans œuvre, des jantes à ce moyeu, ainsi que le double de la hauteur des jantes. Le levé exact d'un seul rais et

d'une seule jante suffira pour tous les autres rais et toutes les autres jantes, puisque en général toutes ces pièces sont égales entre elles ; on n'aurait donc plus alors qu'à indiquer le nombre des rais et celui des jantes.

L'écuanteur s'obtiendra de la manière suivante : on appliquera le pédigrade (§§ 195 et 196) (c'est-à-dire une grande règle graduée) sur la tranche du gros bout du moyeu, et en s'aidant de l'équerre on mesurera avec le pollicigrade (c'est--dire avec une règle graduée plus petite), la distance perpendiculaire *le* (fig. 100) entre le pédigrade et la circonférence de la roue prise du côté intérieur, ou bien la distance perpendiculaire *rq* entre le même pédigrade et l'arête inférieure des jantes, ou à hauteur d'un joint d'un rais avec une jante. On mesurera ensuite d'une manière semblable la distance *mo*, et en ajoutant ensuite les trois longueurs *le*, *oe*, *om*, ou bien *rq*, *qs*, *st*, la somme *lm* ou *rt* devra être égale à *py*, c'est-à-dire à la longueur totale du moyeu. En doublant *lp* on aura par un nouveau moyen le diamètre de la roue, que l'on peut encore trouver en entourant le pourtour de la couronne avec une ficelle ou un cordon (§ 233 cinquièmement), et calculant le diamètre par la méthode indiquée dans le § 268, à l'occasion du levé des mortiers.

§ 278.

Pour déterminer la *voie*, on fera appuyer les deux roues contre l'épaulement de l'essieu, et l'on mesurera sur le sol l'intervalle des deux points où il est touché

Il pourrait être avantageux dans cette opération de tracer avec de la craie les lignes *ln*, *ko*, *ip*, *hq*, et *fg* sur le flasque, de mesurer leurs longueurs et d'y ajouter les ordonnées *bn*, *co*, *dp* et *eq*.

Le levé de la *lunette de cheville ouvrière* pourra souvent se faire par la méthode enseignée pour le levé des chambres, et la recherche des diverses dimensions nécessaires à cet effet présentera d'autant moins de difficulté que le vide à mesurer se termine ici par deux ouvertures par chacune desquelles on peut pénétrer dans l'intérieur. Si la forme extérieure de cette lunette différait de la forme ordinaire, on pourrait employer avantageusement la méthode du paragraphe 247 pour la déterminer; de même qu'on pourrait aussi l'employer utilement pour déterminer la forme de l'encastrement des tourillons, celle de la crosse, etc., etc.

§ 277.

Pour procéder au levé des *roues*, on mesurera d'abord le moyeu, dans toutes les directions nécessaires à la détermination de sa forme et de sa grandeur. On mesurera ensuite la longueur, la courbure, et les diverses épaisseurs des rais, et enfin la hauteur et l'épaisseur des jantes; commençant par les parties en bois et mesurant ensuite les parties en fer. On déduira de ces mesures le diamètre de la roue, on ajoutera au plus grand diamètre du moyeu le double de la distance verticale dans œuvre, des jantes à ce moyeu, ainsi que le double de la hauteur des jantes. Le levé exact d'un seul rais et

d'une seule jante suffira pour tous les autres rais et toutes les autres jantes, puisque en général toutes ces pièces sont égales entre elles ; on n'aurait donc plus alors qu'à indiquer le nombre des rais et celui des jantes.

L'écuanteur s'obtiendra de la manière suivante : on appliquera le pédigrade (§§ 195 et 196) (c'est-à-dire une grande règle graduée) sur la tranche du gros bout du moyeu, et en s'aidant de l'équerre on mesurera avec le pollicigrade (c'est--dire avec une règle graduée plus petite), la distance perpendiculaire *le* (fig. 100) entre le pédigrade et la circonférence de la roue prise du côté intérieur, ou bien la distance perpendiculaire *rq* entre le même pédigrade et l'arête inférieure des jantes, ou à hauteur d'un joint d'un rais avec une jante. On mesurera ensuite d'une manière semblable la distance *mo*, et en ajoutant ensuite les trois longueurs *le*, *oe*, *om*, ou bien *rq*, *qs*, *st*, la somme *lm* ou *rt* devra être égale à *py*, c'est-à-dire à la longueur totale du moyeu. En doublant *lp* on aura par un nouveau moyen le diamètre de la roue, que l'on peut encore trouver en entourant le pourtour de la couronne avec une ficelle ou un cordon (§ 233 cinquièmement), et calculant le diamètre par la méthode indiquée dans le § 268, à l'occasion du levé des mortiers.

§ 278.

Pour déterminer la *voie*, on fera appuyer les deux roues contre l'épaulement de l'essieu, et l'on mesurera sur le sol l'intervalle des deux points où il est touché

par les roues, soit qu'on prenne cette mesure intérieurement à la couronne ou de milieu en milieu, ou extérieurement, pourvu que l'on dise comment la mesure aura été prise. Comme les roues ne sont pas perpendiculaires sur le sol par suite de la forme du corps de l'essieu, de ses fusées et du moyeu, mais sont toujours plus écartées en dessus qu'en dessous, on ne doit jamais mesurer la voie en dessus.

Il est d'ailleurs évident qu'il est nécessaire d'ôter les roues pour en faire le levé, aussi bien que pour lever l'essieu.

§ 279.

Le lever de l'avant-train s'exécute en tout d'après les mêmes principes que celui de l'affût, et nous n'avons rien à ajouter à son égard, si non qu'ici encore il est avantageux de commencer par mesurer les parties en bois, pour ne mesurer qu'ensuite les parties en fer ; et de plus qu'il est nécessaire d'enlever le coffre pour pouvoir prendre commodément les dimensions du corps de l'avan-train.

Les figures 84 à 88 peuvent servir à donner une idée de la manière dont doivent être faits en général les dessins à main libre et au crayon dans un levé d'avaut-train.

IV. *Levé des voitures.*

§ 280.

Après tout ce que nous avons dit d'une manière gé-

nérale touchant le levé des objets d'artillerie, et les applications que nous avons déjà faites de ces généralités aux affûts et aux avant-trains, nulle difficulté ne saurait plus arrêter dans un levé de voiture, soit caisson à munitions, charriots d'approvisionnements, forge de campagne, etc., ni pour l'exécuter de manière à ce que les croquis cotés soient tout-à-fait propres à mettre à même de dessiner la voiture levée correctement et conformément au but que l'on se propse.

Dans toute voiture, on distingue le *corqs* de la voiture et le *coffre*, ou plus généralement ce que le corps est destiné à supporter. Ces deux parties doivent être considérées comme en quelque sorte séparées l'une de l'autre pendant l'opération du levé, et chacune d'elles doit être mesurée à part, avec toutes les parties secondaires qui s'y rapportent et toutes ses ferrures. On porte en même temps chaque mesure ainsi prise à la place qu'elle doit occuper sur les divers croquis de toutes les parties, en se conformant aux règes maintes fois répétées, et y joignant les notes qu'on pourra juger nécessaires.

Toutes les voitures ont, quant à la forme, beaucoup de rapport les unes avec les autres, et les principes généraux précédemment exposés sont encore la base de leur levé. Mais, même lorsque dans une voiture il se trouve des parties principales d'une nature essentiellement différente de celle des autres voitures, comme sont, par exemple, dans la forge de campagne, le soufflet, son chassis ou support (*Gerüst*), le foyer, etc.; ces parties ne présenteront jamais de difficultés que l'on ne

soit maintenant en état de surmonter, pour peu que l'on soit pourvu des instruments ordinaires de levé et que l'on sache s'en servir de manière à en tirer le parti pour lequel ils ont été imaginés.

V. *Levé des machines et engins de l'artillerie.*

§ 281.

Le levé des machines et engins de l'artillerie, tels que : triqueballe, chèvre, cric, etc., ne diffère pas non plus, en ce qui regarde les instruments et les procédés à y employer, de celui des affûts et voitures ; et quiconque connaît les principes généraux du levé et sait en appliquer les règles à la pratique, c'est-à-dire quiconque est en état de lever les affûts et les voitures, se tirera sans peine et à son honneur d'un levé de machine ou d'engin.

Le *triqueballe* a, dans son ensemble, beaucoup de ressemblance avec un avant-train, et son levé se fera de la même manière que celui de ce dernier.

Dans un levé de *chèvre*, avec ou sans engrenages, on a à prendre en considération les formes et dimensions des jambes, des épars, du treuil, des roues dentées, des poulies, des câbles, des ferrures. La marche à suivre dans ces déterminations et dans la manière de les noter sur le papier, est, en tout, conforme à ce qui a été dit précédemment, et ne réclame ici aucune observation particulière.

Il en est de même à l'égard du *cric* et des autres ob-

jets, soit machines, outils ou ustensiles employés dans l'artillerie.

§ 282.

Enfin le levé de grands appareils de mécanique industrielle, avec les bâtiments qui les renferment, comme : moulins à poudre, machines à forer, à tourner, etc., suppose dans la personne qui en est chargée, une certaine connaissance de la construction de ces appareils, sans laquelle l'opération serait nécessairement beaucoup plus laborieuse. En admettant cette connaissance, le levé s'effectuera encore d'après les principes et les règles exposés d'une manière générale, et ne présentera pas de difficulté particulière dans la plupart des cas. Ce qu'il y a de plus facile à lever, ce sont les bâtiments, pour lesquels on n'a guère besoin d'autre intrument que du pédigrade et du pollicigrade (comme qui dirait en France le quadruple mètre et le mètre). Il est bon cependant, dans ces opérations, d'avoir quelques notions d'architecture et dans l'art des constructions, d'être initié entre autres à la charpenterie et à la coupe des pierres, parce que ces connaissances, non-seulement facilitent beaucoup le travail, mais présentent de grands avantages dans le rapprochement ultérieur des détails lors de l'exécution du dessin du bâtiment sous différents aspects et en coupes.

VI. *Mise au net des dessins-brouillons et exécution de dessins corrects de l'objet levé.*

§ 283.

Lorsqu'il est nécessaire, après un levé fait, de *dessiner* l'objet d'après les formes et dimensions reconnues pendant le travail, il y a lieu d'observer les points ci-après :

Premièrement, les feuilles détachées, que pendant le levé on aura remplies sur place, de dessins et d'écritures, conformément aux règles données dans les §§ 237 à 242, doivent être convenablement coordonnées de manière à mettre à même de bien saisir l'ensemble du levé, et de pouvoir se former un plan raisonné pour le travail restant à faire; plan dans lequel on arrêtera ses idées touchant le nombre de dessins différents (vues ou coupes), qu'il y aura à faire de l'objet à dessiner pour en donner une connaissance complète. Ces dessins-brouillons, ainsi coordonnés, tiendront, en quelque sorte, lieu d'une table de dimensions ou d'un dessin original tel que ceux que renferment les planches lithographiées et métallographiées souvent mentionnées, et seront un guide sûr pendant tout le travail. Cela fait, on arrêtera aussi ses idées touchant l'échelle à employer, échelle dont le rapport de réduction devra être déterminé d'après les principes des §§ 19 et suivants; puis l'on procèdera à l'exécution des dessins, absolument selon l'ordre et conformément aux instructions précédemment développées à l'égard du

dessin des objets d'artillerie. Le *rapprochement* des divers brouillons en un dessin au net, lorsque le levé aura été conduit comme il faut et en vue du but à atteindre et que les brouillons eux-mêmes renfermeront toutes les données nécessaires convenablement disposées, présentera d'autant moins de difficultés que le dessinateur se sera mieux exercé préalablement au dessin d'après les tables de dimensions et d'après les planches lithographiées et métallographiées. Il y a plus, un dessin, d'après ces feuilles ainsi rapprochées, entrepris très peu de temps, ou le plus tôt possible, après le levé fini, présentera, à plusieurs égards, plus de facilité même qu'un dessin d'après les planches précitées, par la raison que l'on aura encore la mémoire fraîche de toutes les formes et dimensions que l'on aura vues, étudiées et comme palpées sur l'objet, que l'on aura déjà tracées et inscrites soi-même dans les dessins-brouillons; il doit, en effet, résulter de cet ensemble de circonstances que l'on sera mieux en état de se bien représenter l'image réelle de l'objet levé et de chacune de ses parties.

§ 284.

Une exécution correcte et soignée d'un dessin au net fait à la suite d'un levé exact de tout objet appartenant au matériel de l'artillerie, dessin pour lequel auraient été appliquées avec goût, connaissance de cause, et, en toute rigueur, les règles de la géométrie descriptive et du lavis exposés dans notre *Traité du*

Dessin géométrique, un tel dessin, disons-nous, peut être considéré comme la *clé de voûte de l'enseignement du dessin d'artillerie.* D'un autre côté, un tel travail peut aussi être, jusqu'à un certain point, envisagé comme un produit original. Car celui qui l'a fait dans ces circonstances, a dû tirer de son propre fond le dessin de l'objet dans ses différents aspects, coupes et positions, par rapport au plan de projection, sans avoir de modèle sous les yeux. Il a donc dû puiser lui-même dans le magasin de ses connaissances acquises les projections et les constructions dont il s'est servi, et les employer, les exécuter de manière que l'image résultante ou le dessin géométrique obtenu répondît aussi complètement que possible à l'objet réel, en tant qu'un tel genre de dessin est susceptible d'atteindre ce but, et il a dû le faire bien que l'image de l'objet qu'il avait réellement perçue, fut une image *perspective*. Du reste, il est clair (et nous en avons déjà fait la remarque dans le *Traité du dessin géométrique*, ainsi que dans le présent ouvrage au § 250 *b* et notamment à la fin), que le don de bien voir les formes et les positions des corps que l'on a devant les yeux, la faculté de bien saisir les divers degrés de lumière et d'ombre qui se montrent à leur surface, et enfin le talent de bien rendre par le dessin, ces formes, ces positions et ces effets d'ombre et de lumière, sont autant de circonstances qui ajoutent à la perfection du travail, le rendent plus facile, et font qu'en général on obtient des produits plus parfaits que là où ces facultés manquent ou n'existent qu'à un degré moins éminent. Nous ne craindrons même pas de dire

qu'un dessin géométrique fait pour un but tout-à-fait technique, peut s'élever jusqu'à une œuvre d'art, lorsqu'on y trouve réunis la propreté et la correction dans le tracé des lignes, le naturel et le beau dans l'exécution du lavis, une coloration bien appropriée et appliquée avec goût. Cependant, la pratique ne porte pas ordinairement les exigences jusque là et n'a pas en effet besoin de les porter si loin, ayant toujours lieu d'être satisfaite du moment que des dessins d'artillerie faits pour un but de service quelconque, sont disposés et exécutés de manière à atteindre ce but, et qu'ils offrent en général une image de l'objet représenté aussi incomplète, aussi intelligible et facile à saisir que possible. Ainsi donc, la pratique n'établit pas la moindre prétention à la beauté de l'exécution d'un dessin de ce genre: ou n'en fait nullement une condition importante. Tout ce qu'elle demande sous ce rapport, c'est que le dessin plaise à l'œil et produise en général une impression favorable ; en un mot, pour elle, la beauté de l'exécution d'un dessin n'a de prix qu'en tant que l'absence de cette qualité pourrait nuire à la clarté de ce dessin.

FIN.

TABLE DES MATIÈRES.

PREMIÈRE PARTIE.

DU DESSIN DES OBJETS RELATIFS AU MATÉRIEL DE L'ARTILLERIE.

CHAPITRE PREMIER.

DÉFINITIONS, GÉNÉRALITÉS, NOTIONS PRÉLIMINAIRES.

	Pages
But et exécution des dessins d'artillerie, § 1.	1
Des échelles employées dans l'artillerie, § 19.	33
Des écritures qui accompagnent les dessins, § 27.	45
Tables de dimensions, planches lithographiées et métallographiées, § 31.	50
Des moulures ou ornements d'architecture employés dans l'artillerie, § 40.	65

CHAPITRE DEUXIÈME.

DU DESSIN PROPREMENT DIT DES OBJETS D'ARTILLERIE.

Bouches à feu de l'artillerie de campagne, § 44.	72
I. Canon de 6, § 52.	84
II. Les anses, § 67.	110
III. Canon de 12, § 80.	130
IV. Obusier de 7, § 81.	131
V. Lavis des bouches à feu, § 82.	133
Parties en bois et en fer des affûts et avant-trains, roues comprises, § 88.	144
I. Parties en bois de l'affût de campagne de 6, § 90.	150
II. Partie antérieure de l'affût de campagne de 6, avec les ferrures et l'appareil de pointage, § 114.	190
III. Roues, essieux et chaînes, § 125.	213
IV. Pièce de 6 de campagne, sur affût, § 140.	240
V. Avant-train de campagne et dessin de bouches à feu, réunies ou non à l'avant-train, représentées dans une position oblique par rapport au plan de la figure, § 155.	273
Caissons à munitions, § 172.	308
Artillerie de place et de siége, § 182.	326
Appendice, § 188.	339

DEUXIÈME PARTIE.

LEVÉ DU MATÉRIEL D'ARTILLERIE.

CHAPITRE PREMIER.

	Pages.
But du levé, § 189.	349

CHAPITRE DEUXIÈME.

Des instruments, outils et objets accessoires employés dans les levés, § 194. ... 358

I. Mesures de longueur ou mesures étalonnées, § 195. ... 359
II. Compas d'épaisseur, § 199. ... 364
III. Vernier, § 207. ... 376
IV. Compas à tige et à coulisse, § 213. ... 387
V. Règle à calibrer, § 216. ... 393
VI. Grande règle graduée à curseur, § 222. ... 401
VII. Equerre, § 224. ... 404
VIII. Quart de cercle, § 226. ... 407
IX. Compas à main ou ordinaire, § 227. ... 409
X. Calibres, § 228. ... 410
XI. Hampes à empreintes, § 231. ... 413
XII. Fil à plomb, § 232 *a*. ... 416
XIII. Ustensiles et objets accessoires, § 233. ... 416
XIV. Instruments employés à la vérification des bouches à feu, § 234. ... 418

CHAPITRE TROISIÈME.

Marche à suivre dans le levé des objets d'artillerie.

1° Règles générales, méthodes, etc., § 235. ... 422
2° Levé des bouches à feu, § 255. ... 455
3° Levé d'affûts et de leurs avant-trains, § 273. ... 480
4° Levé des voitures, § 280. ... 487
5° Levé des machines et engins d'artillerie, § 281. ... 489
6° Mise au net des dessins-brouillons et exécution de dessins corrects, § 283. ... 491

FIN DE LA TABLE.

Lagny. — Imp. de Giroux et Vialat.